国家社科基金
GUOJIA SHEKE JIJIN HOUQI ZIZHU XIANGMU
后期资助项目

传统与现代之间的
徐复观艺术思想研究

Xu Fuguan's Artistic Thoughts: a Perspective between Tradition and Modernity

朱立国　著

九州出版社｜全国百佳图书出版单位
JIUZHOUPRESS

图书在版编目（CIP）数据

传统与现代之间的徐复观艺术思想研究 / 朱立国著
. -- 北京 ：九州出版社，2023.7
ISBN 978-7-5225-1798-8

Ⅰ．①传… Ⅱ．①朱… Ⅲ．①徐复观（1903-1982）
－艺术理论－研究 Ⅳ．①J0

中国国家版本馆CIP数据核字(2023)第076061号

传统与现代之间的徐复观艺术思想研究

作　　者	朱立国　著
责任编辑	邹　婧
出版发行	九州出版社
地　　址	北京市西城区阜外大街甲 35 号（100037）
发行电话	(010)68992190/3/5/6
网　　址	www.jiuzhoupress.com
印　　刷	北京捷迅佳彩印刷有限公司
开　　本	710 毫米 ×1000 毫米　16 开
印　　张	15.75
字　　数	251 千字
版　　次	2023 年 7 月第 1 版
印　　次	2023 年 7 月第 1 次印刷
书　　号	ISBN 978-7-5225-1798-8
定　　价	72.00 元

国家社科基金后期资助项目
出版说明

　　后期资助项目是国家社科基金设立的一类重要项目，旨在鼓励广大社科研究者潜心治学，支持基础研究多出优秀成果。它是经过严格评审，从接近完成的科研成果中遴选立项的。为扩大后期资助项目的影响，更好地推动学术发展，促进成果转化，全国哲学社会科学工作办公室按照"统一设计、统一标识、统一版式、形成系列"的总体要求，组织出版国家社科基金后期资助项目成果。

全国哲学社会科学工作办公室

序

　　朱立国2006—2009年曾跟我读艺术学理论硕士学位，印象中他说话不多，那时我做院长每天除了日常教学、研究和工作，还要为学科建设左突右冲，评估、申报……占用许多时间，我与学生课程之外的交往时间很少。朱立国相比其他同学阅读量更大，因而我们围绕学术、学位论文主题的相关交谈也容易进入话题，往往交谈到位了，我就去忙其他……反而同他的交流更少些。他的硕士论文《观看之道——当前语境下的图像接受》在21世纪最初10年后期属于"前沿"选题，记得影响颇大的约翰·伯格的《观看之道》（2007）一书那时刚由广西师大出版社推出。在他设计的多个选题中反复讨论后，他主动选择了这一题，当时我还小有意外。可能与我总是关注前沿话题，潜在的态度对他有影响有关。论文写作过程中印象最深的，是他文字明显比别人好，不用我操心，每改一稿总是围绕阐释结构、逻辑的调整，写作过程基本顺利，唯一遗憾是深入不足。

　　毕业后他去东南大学读博，博士论文开题选择了"徐复观研究"，他把提纲给我，请我提意见，我同意，因为一直认为他的学术基础更适合研究这类选题。最后，他定位在"之间"解读徐复观的艺术理论与学术研究特点，确是把握到了研究对象的节点。毕业后又加以充实，申报国家社科基金后期资助项目成功，现在以《传统与现代之间的徐复观艺术思想研究》成书。

　　"之间"研究是现代学术的主要方法论，有丰富的"比较理论""文本间性理论""对话理论"等支撑，但朱立国在这里的"之间"研究定位，我认为与其说是用某种理论方法作工具去解读研究文本，不如说是通过对研究对象的综合分析而得出对"之间"的质性把握。由此，他的研究就获得了对徐复观思想产生的语境、理论话语特点与价值及盲点的批判性整体

把握，超越了单纯从理论方法入手而往往难于避免的视野局限和郢书燕说之敝。

徐复观提炼中国传统艺术精神为：自由性和无功利。"无功利"是审美、艺术得以成为人类精神生活、社会生活不可替代内容的核心特点，宏观上中外皆同。儒家"文以载道"之传统被千年遵从，道家以"乘物游心"而反向对话，儒道互补在"乐"的人生境界中汇合。王国维先生 1904 年在《孔子之美育主义》一文中，评价孔子的思想为"始于美育，终于美育"①，道出了审美和美育在中国文化传统中的核心地位。"兴于诗，立于礼，成于乐"（《论语·泰伯》），将人的审美素养培育作为理想社会人格养成的起点（兴于诗）和终点（成于乐），中经"立于礼"的社会育人过程（"文以载道"之审美实践），从而抵达"身心一体"融入文明秩序的"从心所欲不逾矩"（《论语·为政》）的人生理想境界："知之者不如好之者，好之者不如乐之者"（《论语·雍也》）。与儒家对立而对话的道家，则以"大音希声，大象无形"（《老子·道德经》）的哲学悟通，在体验"夫恬淡寂寞，虚无无为，此天地之平，而道德之质"（《庄子·外篇·刻意》）的大境界中，在更偏重自然审美、艺术审美的感受力修炼中，审美地把握生命的本真意义。"要求对整体人生采取审美观照态度：不计利害、是非、功过，忘乎物我、主客、人己，从而让自我与整个宇宙合为一体""追求、塑造和树立的是一种自自然然的……对人生的审美态度，认为这就是'至乐'本身。"②以"乐"为生命最高境界，儒家美育之"务实"的"乐之者"与道家审美体验之"务虚"的自自然然"至乐"境界，互动地建构了中国艺术精神儒道互补的人文传统。

艺术精神中的"自由性"问题在徐复观思想中则是一个既凝聚其思想特点又显露局限的论题。正如朱立国的研究体会："如何处理好传统艺术与现代艺术的关系，是研究徐复观艺术思想必须要面对的问题。"徐对现代艺术的研究"主要借助于康德在《判断力批判》中所确立的美的体系和托尔斯泰在《什么是艺术？》中所确立的美的判断的主要经验，以及被其认定为现代主义艺术基础的弗洛伊德的精神分析。正是根据三位美学家的美的判断，再结合对中国传统人性论的认识，徐复观形成了对传统艺术精

① 王国维：《孔子之美育主义》，收入《王国维文集》第三卷，中国文史出版社，1997，第 157 页。

② 李泽厚：《中国古代思想史论》，人民出版社，1985，第 189—190 页。

神核心（无功利与自由性）的把握，并以之为阵地展开与中国现代主义画家刘国松的论战。无论其《中国艺术精神》还是讨论艺术的相关杂文，都立足于此"①。如果我们认可朱立国的这一分析，可见徐复观对西方现代艺术中所表征的"自由性"的理解，一方面与其使用西方美学思想资源的视野有关，一方面与其思想生成的时代环境有关：20 世纪六七十年代的台湾，作为"亚洲四小龙"的经济崛起之地，深受全球化之风带来的对地域文化融入全球生产链的节奏牵制，其一方面催动了非西方文化实践融入全球现代性景观的进程，一方面激起了对审美现代性出于地域性文化立场的对抗。"《中国艺术精神》的写作初衷就是出于与刘国松为代表的现代主义艺术论战的需要，为中国艺术确定传统文化阵地。刘国松《中国现代画的路》完成于 1965 年，徐复观的《中国艺术精神》成书于 1966 年，这两本著作可以看作二人在现代画论战中的总结。"② 朱立国分析徐复观的"论战心态"部分导致了对传统艺术精神解读的某些观点的倾向性特点，对我们今天在大力提倡"振兴传统文化"的热潮中，作为人文学者如何保持有远见的自信而不是急功近利地经营、有深度的思考而不是为论战而夸张……是颇有启发的。

我认为，在 21 世纪解读中国艺术精神，努力进入"之间"思考的更大跨文化视野和比较研究的更加辩证的学术方法论状态是必要的。以当下流行的美育研究为例：如前述，"美育"在中华文明传统中具有深厚积淀，但中国古典文献中却没有"美育"这个特定概念。在西方，"欧美美学家中有比较系统美育理论的就是席勒，其他美学家很少涉猎美育问题，论述审美和艺术的功能价值的理论也不多。进入 20 世纪，欧美国家研究艺术教育的论著比较多见，美育论著很少"③。我认为造成这一现象的原因，是自康德始的西方现代美学将"审美独立"作为现代性的基本特质，在理性/感性二元关系中把握感性的价值、审美经验中人性的光辉，基本是一个围绕人性和谐"本体"问题的思考，而不是要通过审美教育去养成"什么样的人"的教育愿景。这与孔子关注现世人生的美育思想的立足点是截然不同的。席勒带有怀旧色彩的美育思想有这样两个要点：第一，美育的最高目的是"恢复"如古代雅典人那样的生命自然与精神自由。思想史上

① 朱立国在本书中的结论。
② 朱立国在本书中的结论。
③ 杜卫：《美育三义》，《文艺研究》2016 年第 11 期。

席勒第一次将"审美问题"置于"自由问题"之前，认为人的审美状态正是进入感性/理性和谐的生命自由的表征，在此生成了他著名的"游戏说"——"说到底，只有当人是完全意义上的人，他才游戏；只有当人游戏时，他才完全是人"[1]。第二，在人与社会、感性与理性二元关系中阐释美育对人性完整的价值，寄托审美感性引领现代人回归抽象人性的本真自由、开启人的"游戏状态"而超越工业社会的"碎片化"扭曲。如此，美育涉及的"审美感性"在根本上更是一个回归人性自由的"本真"问题，而不是如文化素养、知识提升那样需通过专门教育训练而达成的一种行为秩序。如特里·伊格尔顿所言，在西方，"美学是作为有关肉体的话语而诞生的"[2]。席勒言："一句话，在真理和道德领域，感觉不可以有规定权，而在幸福的领域，形式可以存在，游戏冲动可以有支配权。"[3]中西因文化传统、哲学理念而围绕美育的核心差异，在此凸显。

中西"之间"比较：西方美学将"感性"作为引发解放、自由，超越工具理性、社会现实的本能力量。美育，以恢复人的感性肉体之本真为目的。艺术教育，则给人的感性体验以情感宣泄、形式创造的自由经验。中国美育传统，将现世生活的审美感受力养成作为人与社会、与自然和谐的理想人格的培养途径，以抵达"文质彬彬"的身心一体社会教化、"乘物游心"的艺术写意精神托寄。其特点在于将尊重社会、尊重自然的审美感受力、道德自觉性、艺术表现力三合而一，实现所谓尽善尽美。"子谓《韶》：'尽美矣，又尽善也。'谓《武》：'尽美矣，未尽善也。'"（《论语·八佾》）

如果这种"之间"比较对当下一些热点问题的思考有所启发，就是我推荐朱立国此书的用心。

是为序。

<div align="right">

孔新苗[4]

2022-5-6

</div>

[1] [德] 席勒：《审美教育书简》，冯至、范大灿译，北京大学出版社，1985，第80页。

[2] [英] 特里·伊格尔顿：《美学意识形态》，王杰、傅德根、麦永雄译，广西师范大学出版社，1997，第1页。

[3] [德] 席勒：《审美教育书简》，冯至、范大灿译，北京大学出版社，1985，第53页。

[4] 孔新苗，博士、教授、文艺学博士生导师；山东艺术学院教授，山东师范大学美术理论与美术教育研究中心名誉主任。

目 录

导言

新文化运动以来，新儒家面对影响力越来越大的全盘西化思潮，坚持立足中国传统文化，通过与西方文化的比较，坚信中国传统文化在当时复杂的国内外形势下对于国家的发展仍有积极价值。新儒家认为中国的儒家文化及其人文思想存在永恒价值，他们通过对儒释道正统思想的研究，将西方哲学思想融入中国智慧，最终认为中国传统文化同样可以发展出现代的民主与科学。"维护和弘扬中国民族文化传统，批判民族虚无主义，融合中西哲学与文化、探索传统文化现代化道路"①，代表着新儒家文化研究的学术基础及规范。

五四时期，在中国全力学习西方、实现西化的社会现实面前，新儒家清醒地认识到，西方的优势在于科技的进步，进而引起西方物质文明的发展，使其在经济、军事等领域领先。西方科技文明将人与物、自然放在对立的位置上，物质文明进步的同时必然会给自然界带来危机，而这种危机随着科技发展会不断加深。究其根本，乃是科技背后所承载的人文精神意识的缺失，而能拯救西方科技发展所带来危机的人文精神意识，在东方的中国却受到国人的抛弃和蔑视，不能不说是一件非常令人痛心的事。唐君毅、牟宗三、徐复观等联手发表的《为中国文化敬告世界人士宣言》明确向世界宣布，中国文化并没有死，并且世界危机正等待中国传统文化的救赎。

新儒家可以分为三代：1921 年到 1949 年，以熊十力、张君劢、梁漱溟、冯友兰、钱穆等学者为代表的第一代；1950 年到 1979 年，以方东美、唐君毅、牟宗三和徐复观为代表的第二代；1980 年以来，以杜维明等为代表的第三代。三代学者之间有比较明显的师承关系，保证了新儒学思想的体系性。徐复观作为新儒家第二代的主要代表人物，在新儒学运动中，

① 刘雪飞主编《现代新儒学研究》，中华书局，2003，导言第 42 页。

呈现出比较明显的特殊性，这主要因为其特殊的生活背景。

徐复观（1903—1982），出身于湖北浠水农村，半生戎马，丰富的社会阅历与学术思索相结合，使其对中国传统文化的认识能够从实际出发，而不是在书斋中做"形而上"的纯粹思辨。徐复观的著作散见于两岸暨香港多家出版社，选录文章、编辑体例等不尽相同，这些文章和著作的主题涉及中国传统文化中的哲学、经学、史学、文学、艺术等领域，对中国传统文化作现代注疏，阐释其中蕴含的中国人文精神。2014 年，台湾大学王晓波、武汉大学郭齐勇、台湾东海大学薛顺雄教授联合徐复观先生最小的儿子、台湾东海大学徐武军教授，将徐复观平生所撰统一整理为《徐复观全集》。《徐复观全集》共二十六册、八百余万言，同年六月由九州出版社编辑出版，是国内到目前为止有关徐复观的文献中最全、最具权威性的资料，为学者研究徐复观的文化思想大开方便之门。

徐复观形容自己的学问乃是介于"形而上"与"形而下"之间的"形而中学"，主张从个体的"心性"出发，结合每个人不同的生活实践，即不同语境，来研究具体学问，这不同于他的师友熊十力、唐君毅、牟宗三等。徐复观对作为中国传统文化思想具体体现的文学、艺术等抱有浓厚的兴趣，其文学思想和艺术思想无疑都是他文化思想的重要组成部分。但是正如徐复观本人所言，"很遗憾的是：我是一笔也不能画的人"[①]，这也就决定了徐复观的艺术研究不是从艺术家的角度，而是从文化学者的角度去把握中国传统艺术及艺术精神，这自然就涉及传统文化与传统艺术之间的关系。纵观徐复观有关文学艺术的文章可以看出，其在艺术研究领域内最为知名的《中国艺术精神》，虽然是出于艺术研究的目的而撰写，但更多地是在文化领域通过艺术而对作为姊妹篇的《中国人性论史·先秦篇》的理性精神所做的感性注疏。"中国艺术精神"的实质乃是"中国文化"的"艺术精神"而非"中国艺术"的"精神"，艺术只是最能直接彰显"中国文化的艺术精神"的代表而已。所以严格意义上讲，《中国艺术精神》首先是借助艺术来研究中国传统文化的文化学著作，其次才是艺术理论著作，徐复观在这部著作中概括了中国以传统艺术为代表的传统文化的艺术精神精髓：自由性和无功利。徐复观对具体艺术现象的思考、批评等更多是以杂文的形式呈现在《徐复观文录》《徐复观文存》等著作中，后来在《徐

① 徐复观：《中国艺术精神》，华东师范大学出版社，2001，自叙。

复观全集》的《论艺术》《石涛之一研究》《论文学》《诗的原理》等分册中呈现。

徐复观的艺术思想可以分为两个部分,以《中国艺术精神》的第一、二章为核心的"中国艺术本质论",和以《中国艺术精神》余下各章、《中国文学论集》及其续编、相关杂文为主的"中国艺术现象论",而"中国艺术本质论"又建立在人性论的基础上。纵观徐复观对中国传统艺术及现代艺术的研究,在以整体性和层级性为核心的研究体系下,其艺术思想主要围绕四组关系展开:文化与艺术、儒家与道家、传统与现代、继往与开来。

文化与艺术的关系是徐复观艺术研究的基础。围绕着对中国人性的理性建构,徐复观用艺术的形式对中国的人性文化作感性注疏。理解中国艺术、中国艺术精神,必须从中国传统人性入手,以审美体验的方式还原人性文化中的生命意识。

儒家与道家的艺术是徐复观艺术研究的主体。他认为,儒家和道家分别通过"深层次的自由性"实现对"为人生而艺术"的艺术性把握,只不过自由性的实现方式有别。儒家和道家利用修养的功夫,通过"充实"的途径,分别围绕"仁"和"虚"在人性处实现个人与集体的贯通。个人与集体的贯通,一方面赋予儒家入世的"实用"艺术根本上的艺术价值,另一方面通过对"虚"的把握,将之界定为"存在之间",利用个人修养功夫实现"虚静"追求,赋予道家出世的"纯粹"艺术根本上的人生价值。

传统与现代的关系是徐复观艺术研究的落脚点。一心为传统文化正名的徐复观,对中国传统艺术的把握和对现代艺术的批判,在本质上有相通性,这就为其传统与现代之间的艺术研究架起了一座沟通的桥梁。

继往与开来的关系是徐复观艺术研究的价值体现。它为立足传统文化研究现代问题,实现中国艺术精神的现代转化提供了理论支持。

一、文化与艺术

艺术是文化的一部分,以时代精神为核心的文化元素构成艺术发展的最基本动力。因此,文化研究经常作为艺术研究的基础或背景,研究艺术现象各方面的深层次原因往往需要深入到社会文化层面,文化与艺术的结合能够建构更加立体化的艺术研究体系。徐复观的艺术研究就是以人性文化为基础,以艺术形式为依托来阐释中国传统文化的艺术精神。如果套用黑格尔为美所做的界定,人性相当于理念,艺术形式相当于感性显现,而

艺术精神则相当于美，它们之间的关系可以概括为"艺术精神是人性的艺术的显现"。由此可以看出，徐复观的艺术研究分为"文化"和"艺术"两个层次，"艺术"为"文化"服务，"文化"是"艺术"的依托。

《中国艺术精神》的写作是在对中国人性文化研究之后，"当我写完《中国人性论史·先秦篇》后，有的朋友知道我要着手写一部有关中国艺术的书"①。关于人性与艺术的关系，徐复观认为："人性论是以命（道）、性（德）、心、情、才（材）等名词所代表的观念、思想，为其内容的……人性论是中华民族精神形成的原理、动力……文化中其他的现象，尤其是宗教、文学、艺术，乃至一般礼俗、人生态度等，只有与此一问题关联在一起时，才能得到比较深刻而正确的解释……而由先秦所奠定的人性论，有如一个深广的磁场，它会重新吸引文化的各部门，使其围绕此一中心以展开其活动。"②"在人的具体生命的心、性中，发掘出艺术的根源，把握到精神自由解放的关键，并由此而在绘画方面，产生了很多伟大的画家和作品……所以我现时所刊出的这一部书（引者注：《中国艺术精神》），与我已经刊出的《中国人性论史·先秦篇》，正是人性王国中的兄弟之邦。"③人性与艺术关系的重要性在徐复观的艺术研究中由此可见一斑。

在《中国人性论史·先秦篇》中，徐复观对先秦时期思想家特别是以孔孟为代表的儒家和以老庄为代表的道家人性做了全方位的解读，而这也就构成了中国艺术精神研究的两个基础性核心："中国文化中的艺术精神，穷究到底，只有由孔子和庄子所显出的两个典型。"④在《中国艺术精神》中，徐复观分别以音乐和绘画为载体，以感性的形式对《中国人性论史》中所界定的儒家和道家人性作具体阐释。"而我国的艺术精神，则主要由庄子的人性论所启发出来。"⑤所以道家艺术精神被作为主体研究，而儒家艺术精神则只有一章的内容涉及。

徐复观在《中国人性论史》和《中国艺术精神》中曾多次提到，艺术精神并非艺术家所独有，人人皆有艺术精神。由此也可以看出，《中国艺术精神》实际上是一部文化学著作，其实质在于研究"中国文化的艺术精神"，而不是"中国艺术的精神"，之所以将艺术作为研究"中国艺术精神"

① 徐复观：《中国艺术精神》，华东师范大学出版社，2001，自叙。
② 徐复观：《中国人性论史·先秦篇》，上海三联书店，2001，序。
③ 徐复观：《中国艺术精神》，华东师范大学出版社，2001，自叙。
④ 徐复观：《中国艺术精神》，华东师范大学出版社，2001，自叙。
⑤ 徐复观：《中国人性论史·先秦篇》，上海三联书店，2001，序。

的载体，实在是因为艺术最能够直接代表艺术精神"自由性与无功利性"的本质。后来有学者将徐复观的诸多杂文、著作等进行整合，以《中国文学精神》《中国知识分子精神》《中国学术精神》等名出版，皆是受"中国艺术精神"之名的影响而产生的误读，除了《中国艺术精神》，徐复观再也没有写过"精神"系列著作①。

《中国艺术精神》的内容可以分为两个层次：一是围绕儒家和道家心性文化来研究艺术精神的本质，这部分由"由音乐探索孔子的艺术精神"和"中国艺术精神主体之呈现——庄子的再发现"两章组成；另外，徐复观以绘画作为例证对中国艺术精神的主体做充分补充，这由余下的各章节组成，"本书第三章以下，可以看作都是为第二章作证、举例"②。除了在《中国艺术精神》中以例证的形式研究音乐和绘画，徐复观还曾以杂文的形式围绕现代艺术、艺术与科学、艺术与时代、艺术与诗、艺术家、抽象艺术等主题，对文学、绘画、戏曲、影视等作专门研究。整理这些文章，可以得出徐复观对艺术原理的认知，由此可以看出徐复观的艺术研究思路为：

人性论—艺术精神—艺术

所以研究徐复观的艺术思想必须以人性论为基础，而以"道德"为核心的人性文化与艺术的审美体验关系应贯穿徐复观艺术研究的始终，其中最主要的当属儒家与道家人性文化基础上艺术精神的艺术形式外化。

二、儒家与道家

在中国传统社会，入世的儒家文化与出世的道家文化相互补充，"达则兼济天下，穷则独善其身"的观念使得中国传统文人能够在传统社会中进退自如。以儒家文化为基础的艺术精神呈现出积极的入世性，"成教化，助人伦"作为儒家艺术的社会功能，具有"为人生而艺术"的现实性；以道家文化为基础的艺术精神则呈现出比较明显的出世价值，"游目骋怀"成为道家艺术之于人的最直接特点，具有"为艺术而艺术"的纯粹。徐复观又将道家艺术作为中国艺术精神的主体进行研究，有研究者据此认为，徐复观的艺术研究仅限于道家，从而得出徐复观"重道轻儒"、否定儒家艺术艺术性的结论。也有研究者认为徐复观所研究的道家艺术的纯粹性，

① 《中国文学精神》是《中国文学史论集》及《中国文学史论集续编》的合集。
② 徐复观：《中国艺术精神》，华东师范大学出版社，2001，自叙。

离不开对生活的观察和对知识的把握，而将对知识的把握归结为儒家的修为，从而得出徐复观"根儒道华"的"儒道"观。徐复观认为道家艺术的呈现方式是道家的，表现出自由的、无功利的纯粹性，但其本质却体现着"修齐治平"等儒家气质。徐复观立足于先秦时期人性文化的艺术精神，通过对人性与艺术的审美体验关系研究认为，儒家艺术因对"真正自由"的把握而具有了艺术性，而道家艺术通过"虚"的过程，实现了"有"与"无"的和谐共存。徐复观的艺术研究，既没有"重道轻儒"的偏见，也没有"根儒道华"的形式矛盾。

徐复观以儒家人性论为出发点，以康德审美判断"量的特点（具有普遍性）"为方法，将儒家艺术的功利性由个体的功利上升到民族的集体性功利，在集体性功利中消解了个体的功利，从而在根本上实现了更高层次的自由性，因之具有了普遍有效性，而这正是美感的来源。

徐复观对儒家的主体性意识和自由性观念做了系统性研究，认为以"忧患"为前提的主体性意识将"人"从"神"和"物"的束缚中解放出来，而以"文化自由"为核心的"真正自由"又为"派生自由"（西方的"经济自由"和"政治自由"）确立了根据，"文化自由"构成了儒家文化中"艺术精神"的核心范畴。而儒家艺术作为儒家艺术精神的感性呈现，承担起艺术家"德与能"之于社会所承担的责任。作为功利性的外在表现，这种责任感植根于以艺术家人性自由为核心的"真正自由"的无功利，最终与受众产生共鸣，实现个体艺术的普遍性效用，进而实现儒家艺术的艺术性。[1]

徐复观确定了道家文化在中国传统人性文化中的主体性地位，但并没有否认儒家文化中的艺术精神。在《中国艺术精神》中，他虽然以音乐为载体对儒家艺术的本质做了不全面的研究，但是在《中国文学论集》和《中国文学论集续编》中却以"文学"作为载体，对艺术的社会参与性所具有的艺术性做了专门研究。他认为，儒家植根于社会，儒家的艺术精神从社会的参与性中来，而儒家艺术的艺术性则在承担的责任中将个体性功利升华为民族性，实现了个性与共性的互通。最终，徐复观借助康德"普遍性"的美学体系实现了对儒家艺术"美的判断"。

道家艺术作为纯粹艺术的代表，因为对"无"的追求而呈现出比较明

[1] 朱立国：《先秦儒家人性文化中的艺术精神——徐复观的儒家人性论》，《文化艺术研究》2017年第4期。

显的自由性，其艺术性自不待言，但是其"为艺术而艺术"的唯美形而上性，却为其招致诸多误解。徐复观将"知"作为道家美学的一部分，通过对道家人性文化从"人世间"出发的特点的总结，而赋予道家艺术以"为人生而艺术"的特色。

徐复观在研究道家人性论之始，虽然认为老子思想的最大贡献之一即是形而上的宇宙论，奠定了形而上性在老学中的地位，但是随即提出"老学的动机和目的，并不在于宇宙论的建立，而依然是由人生的要求，逐步向上面推求，推求到作为宇宙根源的处所，以作为人生安顿之地。因此道家的宇宙论，可以说是他的人生哲学的副产物"①。他认为，道家之所以通过形而上的方式去推求人生根源之地的"常"，就"在这种社会剧烈转变中，使人感到既成的势力，传统的价值观念等，皆随社会的转变而失其效用。先秦道家，想从深刻的忧患中，超脱出来，以求得人生的安顿"②。徐复观从道家人性文化的创生过程总结其人间性，而从人间的"有"上升到宇宙的"无"，这需要修养的过程。在这个过程中，徐复观将"无"划分为"超现象界"和"现象界"，相应的，将"有"划分为"上层次"和"下层次"，上层次的"有"仍是"形而上"的存在，这一划分为更好理解"有"与"无"的关系奠定了基础。通过徐复观的道家人性论研究可以看出，"有"为必需而绝非修养过程中的羁绊，后来庄子将老子的这一"有无"观念扩展开来，逐渐衍生出以"无"为核心的中国传统艺术意境观。

围绕"无"建构起来的老庄哲学，其创生观念的核心在于"天下万物生于有，有生于无"及"道生一，一生二，二生三，三生万物"。徐复观在这一核心观念中充分肯定了"有"，它在道及万物之间起到承续作用。将道家人性文化推及艺术研究中，徐复观认为以"知识"所培养的"有"之于道家艺术自然有着重要的关联，可是某些艺术家却以一句"澄怀观道"否定了"有"的价值。

受"致虚极，守静笃"的影响，后来的艺术家将"虚静"作为道家修养的核心，而因为"极笃"的程度限定，将道家哲学对"无"的追求推向极致。徐复观认为这种认识是对老庄哲学思想的误读，主要是受道家支派及其末流心性思想的影响，"为了要与社会相安共存，使人我之间，皆能得到谐和、满足，不从内在的精神上加以涵融……只是想完全没有个性的

① 徐复观：《中国人性论史·先秦篇》，上海三联书店，2001，第287页。
② 徐复观：《中国人性论史·先秦篇》，上海三联书店，2001，第289页。

随世顺俗"①。这体现的是对徐复观所谓道家"现象界""无"的追求,"去掉了人性上半截的精神性的构造,以土块为人性的理想状态……要使人为无知之物,实际是禁锢了心的活动"②。

实际上,道家看重的是植根于现实生活之中的心性的培养过程,正所谓"修身养性",而这中间最重要的就是知识的功能。老庄哲学都不反对"智",只有"智"才能使"心"处于其本来的位置,所谓"心斋",其实是安放心于其本来的、自然的位置,而不是简单地将其悬置。所以,"澄怀"具有选择性,保留该保留的,淘汰应该淘汰的,才是道家艺术的精髓所在。

如何安放"心"于其自然的、本来的位置,这是"知"的作用,在艺术活动中必然要培养艺术参与者的涵养,方能区分"有"的层次,而这个涵养的培养过程,也就是"修身"的过程。"修身"不单单需要"虚"的结果,更需要"虚"的能力。"虚"作为"存在之间",以近似于精神分析的"无意识"功能,调节知识所构成的"潜意识"与"无"所构成的"意识"之间的关系。放在艺术领域,正是因为"含道映物"的修为,方能达成"澄怀味像"的自然。"知"的追求并非儒家所独有,道家及其艺术同样将之作为前提,道家艺术不存在"根儒道华"的形式矛盾。

道家和儒家作为中国人性文化的核心,也是研究中国传统艺术的基础。徐复观关于文化与艺术的研究认为,儒家和道家均源自"为人生"的哲学,后来因为侧重点不同而呈现出几乎平行的"为人生"之路。综合徐复观的整个艺术研究来看,他围绕人性,以文学与音乐为核心研究儒家艺术,以绘画为核心研究道家艺术,绝没有"重道轻儒"的观念偏见与"根儒道华"的形式矛盾。

三、传统与现代

在谈到写作《中国艺术精神》的构思时,徐复观鲜明地提出:"我绝不是为了争中国文化的面子。"③因为这句话出现得突然,所以很有欲盖弥彰的意思。了解徐复观的都知道,《中国艺术精神》的写作初衷就是出于与刘国松为代表的现代主义艺术论战的需要,要为中国艺术确定传统文化阵地。"刘国松《中国现代画的路》完成于1965年,徐复观的《中国艺

① 徐复观:《中国人性论史·先秦篇》,上海三联书店,2001,第371页。
② 徐复观:《中国人性论史·先秦篇》,上海三联书店,2001,第389—391页。
③ 徐复观:《中国艺术精神》,华东师范大学出版社,2001,自叙。

术精神》成书于 1966 年，这两本著作可以看作二人在现代画论战中的总结。"① 所以，如何处理好传统艺术与现代艺术的关系，是研究徐复观艺术思想必须要面对的问题。

对于现代艺术，徐复观首先肯定了它的创新性："艺术到底走到什么地方去？三十年来，他人是在摸索，而我们则在模仿。"而紧接着，他话锋一转，对摸索者的现代状态给出一个很徐复观式的评价："摸索者多已感到空虚。"② 这句话最能代表徐复观对现代艺术现在及将来的态度。创新本来是艺术发生发展的动力及源泉，但是现代艺术却是"为创新而创新"，而这样做的直接后果即是内容、形式、形象等方面的缺失，进而导致艺术精神的缺失，从而使得艺术家在面对生活和艺术品时产生空虚感——这是前所未有的危机。空虚是徐复观研究现代艺术之后，从中国传统文化根底处，对其最终走向所做的大胆预测，他曾在一篇名为"现代艺术的归趋"的文章中断言："结果，他们（引者注：现代艺术）是无路可走"。

总体来看，徐复观对现代艺术持批判态度，其批判的焦点主要包括三个方面：首先是形象的消解，以此拒绝受众的理解；其次是功能上的消极，"对现实有如火上加油"；最后是反映内容的减弱，他将其概括为"非人的艺术与文学"。无论哪个因素拿出来都完全可以否定一个艺术的艺术性。

徐复观对现代艺术的批判主要借助于康德在《判断力批判》中所确立的美的体系和托尔斯泰在《什么是艺术？》中所确立的美的判断的主要经验，以及被其认定为现代主义艺术基础的弗洛伊德的精神分析。正是根据三位美学家的美的判断，再结合对中国传统人性论的认识，徐复观形成了对传统艺术精神核心（无功利与自由性）的把握，并以之为阵地展开与中国现代主义画家刘国松的论战。无论其《中国艺术精神》还是讨论艺术的相关杂文，都立足于此。

与现代艺术论战的功利性使得徐复观脱离了学术研究的纯粹，戴着有色眼镜去看现代艺术，在对现代艺术的认识上不可避免地会产生偏见，这些偏见集中体现在对现代艺术形象性的认识和对艺术发展创新性的认识上。但是，正如徐复观认为胡适对待传统文化的错误在于将中国传统文化中不好的部分当作中国传统文化的全部，徐复观在对待现代艺术的态度上，

① 朱立国：《先秦儒家人性文化中的艺术精神——徐复观的儒家人性论》，《文化艺术研究》，2017 年第 4 期。

② 徐复观：《中国艺术精神》，华东师范大学出版社，2001，三版自序。

也步入胡适的批判轨道，将"伪现代艺术"当作"现代艺术"的全部，未加区分地加以批判，包括现代艺术大师毕加索的作品，都未能逃过他从传统艺术精神出发而对现代艺术的诘难。

缺点很明显，但这不能否定徐复观对现代艺术本质认识的价值：一方面，徐复观通过对时代精神的把握来研究现代艺术的特点，得出十分具有说服力的结论，这主要体现在《达达主义的时代信号》《从艺术的变，看人生的态度》《艺术的胎动，世界的胎动》《摸索中的现代艺术》等杂文中；另一方面，徐复观对现代艺术的责难，其实是从另一种视角，利用传统艺术观点对现代艺术所做的"陌生化"理解，他与刘国松现代艺术论争的许多核心观点，其实很大程度上是相通的，两人之所以产生长达一年的话语官司，在李淑珍看来，"实在是因为他们没有机会了解对方"①。

由此可见，研究徐复观的艺术观念，一方面要立足于其关于中国传统文化中的人性论，这是其研究中国传统艺术精神的基础，另一方面要有针对性地研究其对现代艺术的认识，这是其从另一个角度阐释中国艺术精神的突破口。无论是徐复观对现代艺术的偏见，还是对现代艺术本质的正确认知，都可作为与传统艺术相对立的标尺——现代艺术所存在的不足正是中国传统艺术的优势——这正契合了新儒家对中国传统文化的评价。徐复观一边植根于中国传统以寻找艺术精神的精髓，一边借助于现代艺术的不足来深化对中国传统艺术精神精髓的认识，在经验与教训中深化对现代与传统艺术的认知。其实，徐复观所提出的现代艺术的不足，大部分为"伪现代艺术"所具，真正的现代艺术都用一种全新的形式诠释其不足的不足。况且在其现代艺术研究中，徐复观无意之间采用反证的方式，通过阐释现代艺术不应当有的样子，来为现代艺术应当有的样子确立典范，比如其对现代艺术的反传统、抽象性等问题的认识，尤其对现代性的把握等许多结论，暗合了西方现代艺术研究者对于现代艺术的时代性把握。这些立足艺术精神产生的对现代艺术的规范，造就了徐复观的艺术研究从传统中来、到现代中去的研究立场，在传统与当下之间起到承续作用，这也是徐复观的学术研究最关注的"现实"性。

徐复观的艺术研究在传统中找经验、在现代中总结教训。在传统与现代之间的艺术探索，增强了其艺术研究结论的说服力，也构成了其艺术研究的主要特点，而这个特点也是新儒家在特定时代中所呈现出的特定时代

① 李维武编《徐复观与中国文化》，湖北人民出版社，1997，第552页。

精神。这种时代精神最大的优势就在于它的承上启下性，也就是"继往与开来"的学术价值和历史地位。

四、继往与开来

继往开来，是新儒家传统文化研究的主要立足点，通过对传统的现代阐释确立其在当下的及未来的意义。徐复观认为，传统文化能够在人的具体生命的心、性中，挖掘出道德和价值的根源，深层次解决人类自身矛盾及由此而产生的社会及个人危机，"中国文化在这方面（引者注：解决危机）的成就，不仅有历史的意义，同时也有现代的、将来的意义。我写《中国人性论史》，是要把中国文化在这一方面的意义，特别显发出来。"①也正是基于中国传统文化的这一特质，徐复观和唐君毅、牟宗三等联手发表了《为中国文化敬告世界人士宣言》，明确向世界宣布中国文化的生命力及其对世界危机的价值。

"在人的具体生命的心、性中，发掘出艺术的根源，把握到精神自由解放的关键，并由此而在绘画方面，产生了许多伟大的画家和作品，中国文化在这一方面的成就，也不仅有历史的意义，并且也有现代的、将来的意义。"②作为传统人性文化在感性王国的最直接体现，徐复观认为，传统艺术首先承担着解决当下危机的社会功能，有如炎暑中喝下一杯清凉饮料，改善由过度紧张而来的精神病患，以获得精神的自由，保持精神的纯洁，恢复生命的疲困。然后在传统与现代艺术之间建立一条纽带，以"中国艺术精神"为依托，重新思考和定位现代艺术的艺术性。这就涉及徐复观艺术思想的当下价值，也是其"形而中"的学术观念在艺术研究中的具体体现。

对于建立在儒家人性文化上的艺术精神，徐复观解决了现世中功利性的自由问题，并进一步完成了个体性与普遍性的关联，最终研究功利艺术本质意义上的"无功利性"，实现了儒家文化层面"有"与"无"的贯通。对于建立在道家人性文化上的艺术精神，徐复观围绕"无"建构了他的理想体系，在人生修养的基础上实现"自我"对"本我"的约束，在对"超我"的限制中研究无功利艺术本质意义上的"功利性"，赋予道家艺术"为人生"的特点，实现道家文化层面"有"与"无"的关联。

① 徐复观：《中国艺术精神》，华东师范大学出版社，2001，自叙。
② 徐复观：《中国艺术精神》，华东师范大学出版社，2001，自叙。

徐复观利用"本质"与"现象"的"分层次"①研究方法，通过不同的途径实现儒家与道家文化对"有"与"无"的关联，进而研究儒道艺术各自的艺术性，这一视角为研究现代艺术的艺术性问题树立标准，即如何实现现代艺术"有"和"无"的相互转换，将现代艺术的"非艺术性"形式与传统的艺术精神本质串联起来。这种串联需要围绕中国传统艺术精神，实现传统艺术精神的现代转换，这正是徐复观艺术研究的最终归宿。

徐复观认为传统具有开放性，"所谓传统，是在不断地形成中进行……新事物因加入到传统中而得发挥其功效，传统因吸收新事物而得维持其生存"②，所以"中国的传统，是排斥性最少的传统"③。徐复观对传统开放性特点的研究，强调时间的绵延性，实际上就包含了现代与古代的连续性，契合了哈贝马斯"更新了的关系"的传统现代性阐释。尼采、柏格森等将现代性的动力理解为"生命活力（vital energy）"，与徐复观的人性核心观从根本上契合，马尔库塞对工具理性的批判、韦伯的"社会救赎"、阿尔道诺的"现代艺术弥合功能"等，都围绕着"自由性""个性化""本真"等与徐复观的"艺术精神"沟通与互融，实现着救赎世俗、拒绝平庸、宽容歧义和反思审美性的现代诉求。徐复观的艺术研究内蕴着现代性的基因，所以，徐复观的传统艺术研究不仅有历史的意义而且具有当下的和未来的意义，在传统与现代之间具有继往开来的价值。

我们对徐复观传统艺术框架的认识逐渐清晰，而对现代艺术的艺术性解读却更显迷茫。现代艺术是传统艺术精神在新时期新阶段的全新表现形式，徐复观如何评价现代艺术已不重要，重要的是徐复观先生在对传统文化的现代阐释中已经理下了现代主义的种子。徐复观虽然曾经限制现代艺术的成长，但是其生命力却无法阻挡。

最后以先生的七绝一首，开始在传统与现代之间，展开对徐复观艺术思想的全面研究：

> 茫茫坠绪苦爬搜，刿肾镌肝只自仇。
> 瞥见庄生真面目，此心今亦与天游。

① 在《中国人性论史·先秦篇》中，徐复观将"无"和"有"均分为上下两个层次，他对这四个层次的有无关系梳理方便了有无关系的本质关系研究。所以笔者在此称之为"分层次研究"。
② 李维武编《徐复观文集》一卷，湖北人民出版社，2009，第16—17页。
③ 李维武编《徐复观文集》一卷，湖北人民出版社，2009，第17页。

第一章 经验和教训：
徐复观艺术研究背景的综合

徐复观生活的时代，正是中华民族的彷徨期。作为具有上千年文明史的泱泱大国，在近百年的风雨沧桑中突然处于被动挨打的境地，是制度的原因还是文化的原因，中华民族开始进行更深入的思考。

当时，中国传统文化经过上千年的辉煌之后，正处于一个对社会发展是否还有帮助的尴尬阶段，此乃中西文化碰撞的直接后果。深深扎根于中国传统文化的徐复观，在西方传统文化思潮的影响下，开始把中国传统文化置于世界范围内，在更广阔的空间中为其寻找定位。在艺术研究领域，徐复观以中国传统文化中的儒道思想为基础，以西方托尔斯泰、康德的艺术思想为参考，结合对弗洛伊德的批判，建构自己的艺术研究体系。另外，作为特定时代中的徐复观，他的思想肯定还会受到台湾地区现代艺术思潮的影响，他也正是在与台湾地区现代艺术的代表刘国松等的论战中，开始了对中国艺术精神的深入思考。作为新儒家最特殊的一员，徐复观的研究虽然独辟蹊径，但其思想中新儒家核心观念的印记还是较为明显的，其中最主要的影响来自唐君毅和熊十力。

中国传统文化的影响，奠定了徐复观研究中国艺术的基调。因为文化在本质上的一致性，他又利用西方传统文化来增强自己艺术观点的说服力，同时利用对现代艺术思想的批判，进一步巩固对中国艺术精髓的把握。中国传统文化对徐复观的影响是决定性的，是内因，其他因素作为外因，对其艺术思想的形成不起决定作用，但也正因为"中国艺术精神"是在古今中外各种因素影响下所得出的结论，才具有最大限度的普遍性和时代性，这也是徐复观艺术思想最宝贵之处。

第一节 传统文化的根源

传统文化之于一个民族的作用自不待言，尤其中华民族上千年的古代文明更是国人骄傲的资本。但自鸦片战争以来，随着清朝国力的衰落和半殖民地半封建社会程度的加深，中国逐渐在世界上落后，这是一向作为泱泱大国国民的华夏民族所没有想到的。国人开始告别以前的盲目自大而睁眼看世界，开始把中华民族放到世界范围内去寻找未来发展的出路，开始探索中国落后挨打的根源。于是传统文化在中国社会发展中的地位这一本来不用怀疑的问题开始引起人们的怀疑，"西化派"将中国的落后完全归罪于腐朽的传统文化，他们以实际行动促成了中国文化在世界文化中的边缘化。随着熊十力"亡国族者常先自亡其文化"的当头棒喝，中国的有识之士开始意识到中国及中国文化所面临的前所未有的危机，唐君毅、牟宗三、徐复观等联手发表《为中国文化敬告世界人士宣言》，为中国传统文化向世界发出呐喊。而深感"国族无穷愿无极，江山辽阔立多时"的徐复观更是扛起中国传统文化复兴的大旗，将之与中国现代社会相连接，为现代社会文化现象在传统文化中找根据，确定中国现代文化的民族性。

一、传统文化的当代价值根源

所谓传统，徐复观从创造、接受、效果等诸多方面做出界定，认为传统"是由一群人的创造，得到多数人的承认，受过长时间的考验，因而成为一般大众的文化生活内容。能够形成一个传统的东西，其本身即系一历史真理"①。他认为传统是特定群体在相当长的时间内所形成和遵循的具有一定稳定性的生活方式或观念，民族性、社会性、历史性、实践性和秩序性被认为是传统所必须具备的五种基本性格或构成要素，缺一便不构成传统。

徐复观又与"文明"相对来谈"文化"。他说文明作为科学系统，主要强调知识方面，解决"是什么"的问题，而文化作为价值系统，主要强调道德方面，解决"应当如何"的问题。但是文明和文化之间并没有必然联系。徐复观用古希腊和古罗马的例子来说明并不是文明程度高则其文化程度也高（古罗马作为西方历史发展的新阶段，是在古希腊之后建立的新

① 李维武编《徐复观文集》第1卷，湖北人民出版社，2002，第254页。

的国度，其文明程度自然为古希腊所不能比，但其文化是在古希腊的影响下发展的，确是不争的事实）。另外，作为科学系统的文明，可以做横向和纵向比较，可以说一个国家的文明比另一个国家高或低，一个国家现在的文明比历史上的文明高或者低，但是作为价值系统的文化，其价值的根源和归宿来自人性自身，"由人性中所开拓、升华出来的人格、艺术，其本身即系圆满无缺，不随人性以外的事物的变迁而在价值上有所增减"①。所以，文化有其独立的存在系统，和社会的文明程度有一定联系的同时也保持着自身独立性。进一步看，近代某些人把中国文明程度的落后等同于文化程度的落后而否定中国传统文化，在认识上就已经错了。

　　传统的范畴要小于文化，传统是文化的一部分。为了更好地认识传统文化，徐复观对这两个概念都做了层级上的区分。他分传统为"低次元的传统"和"高次元的传统"，认为前者较具体，包含的精神意味比较少，包括众多的风俗习惯等，贯彻到老百姓日常生活的无意识中，是"百姓日用而不知的"，"因为是具体而又缺少自觉，所以它是静态的存在。因为是静态的存在，所以它便富于保守性"②。徐复观认为，正因为"低次元传统"的静态性和保守性，所以这类传统的东西就存在是否具有合理性、是否顺应时代的问题，也正因为它的静态性和保守性，它不能感觉到自己所包含的不合理或落后的成分，从而也就缺乏自我改造、自我创新的能力。而"高次元的传统"则从这些比较具体的"低次元传统"，上升到它们后面的原始精神和目的，它有更多精神性的存在，是低次元传统存在的根据。相对于低次元传统，高次元传统的特征包括："第一，它是理想性的。这正如基督教的仪式是低次元的，但它的博爱却是高次元的，是理想性的。第二，因为它必须经过人的自省自觉而始能发现，所以一经发现，它对低次元的传统，也一定是批判的。因为是批判的，所以第三，它是动态的。因为是动态的，所以第四，它是在不断形成之中的，是继承过去而又同时超越过去的。"③

　　与"两个传统"相对应的就是文化的两个层次："基层文化"和"高层文化"。在徐复观看来，这两种文化也处于不断的矛盾冲突之中，"基层文化"以形而下的社会事务为主体，具有非常强的无意识性和保守性，同样

①　李维武编《徐复观文集》第 1 卷，湖北人民出版社，2002，第 30 页。
②　李维武编《徐复观文集》第 1 卷，湖北人民出版社，2002，第 14 页。
③　李维武编《徐复观文集》第 1 卷，湖北人民出版社，2002，第 15 页。

为人所经历而不知，而"高层文化"则从知识分子个性的觉醒中来，具有很强的创新性，"常表现为要求自传统中解放出来。因此，它便常常要求打破传统"①。在"基层文化"和"高层文化"之间起到调节作用的就是"高次元传统"。因为"高次元传统"的社会性和秩序性，它在融合消解两个文化"保守与创新性"冲突的同时，使得这两种文化冲突得以折中，而构成新的、有秩序的、协和的文化。这种折中后的文化能够作为反传统的思想而得到社会大众的认可，从而汇入到传统之中，以形成新的传统。所以，传统文化是一种开放的、具有旺盛生命力的文化。正是因为传统文化能够容纳反传统的思想进入自己的系统，传统随着时间的推移而不断丰富和完善。在这个过程中，符合主流传统发展的思想逐渐保存下来，与主流传统相左的思想逐渐被大浪淘沙般澄汰。由主流传统所组成的中国传统文化的洪流，在中国历史发展过程中，从来没有中断过。对于绵延不绝的中国传统文化，徐复观曾经形象地将之比喻为长江之水：在其奔流东去的漫漫征途中，有许多支流不断加入，从而汇成长江滔滔不绝的态势。在有的大且有特色的支流，比如汉水，加入的时刻可能会波涛汹涌很不平静，且可以看出两种水不同的颜色，但长江的伟大之处就在于能慢慢地将这种汹涌收之于平静，不同的颜色也慢慢地为长江所稀释。传统就犹如这长江之水，在许多新的支流的加入中逐渐形成了一条固有的"河床"，因而得以在特定的规范下向前延展。假定有一天，"长江"因为某一条支流的加入而冲垮了"河床"，则"长江"没有了，"支流"也就无所谓存在不存在了。

相对于西方文化，徐复观认为中国的文化没有很明显的排斥性，新事物因为加入传统中而发挥其功效。传统是一个随着时代的发展而不断发展的过程，因为新事物的加入可以保持其生命的不朽。也正因为其过程性，徐复观认为作为价值系统的中国传统文化的价值判断，没有古今分别，只有在实践中轻重缓急等程度上的不同以及表现形式的差异，所谓"过时的传统文化"也就更无从谈起了。

传统文化在历史的长河中一直积淀至当下，它代表着一个民族深厚的文化底蕴，也正因为如此，徐复观借用 T.S.Eliot 在《传统与个人天赋》中的观点，认为"真正伟大的作品，一定是与传统连在一起的"②。正是因为任何伟大的作品都是特定时代的产物，而时代又是构成传统的因素，只有

① 李维武编《徐复观文集》第 1 卷，湖北人民出版社，2002，第 15 页。
② 李维武编《徐复观文集》第 1 卷，湖北人民出版社，2002，第 13 页。

与传统相连，才能具有深厚的文化底蕴。所以，"没有伟大地传统的启发，而只靠在时代的横断面中，作点滴的知识追求，不可能把握住人生的方向。迷失了方向的人生，不可能真正找到自己的立脚点"①。

关于文化的进步观，徐复观持否定态度。他以艺术为例来分析"凡是属于'价值'层次的事物，不能轻易适用进步的观念"②。以此为基础，他认为艺术的进步观的出现就是一些艺术的欠发达地区因为传统文化的不足，就用现代文明的技术方面所取得的成就来弥补，所以他说"就文化各部门而言，愈是落后地区，愈会发现进步观念的过分使用"③。放到艺术史的研究方法上，他也就否定了以黑格尔思想为基础的艺术发展的进步史观，从而为他批判现代艺术打下基础。

徐复观认识到中国传统文化具有旺盛的生命力、与时代具有相当紧密的联系、具有开放性特点的同时，对中国传统文化自身的劣势也有非常清楚的认识，那就是技术方面的不发达。这种不发达不是在近代社会才体现出来的，只不过在近现代的中国表现得更为明显，它是由中国传统文化自身所决定、伴随中国传统文化发展始终的。受"形而中学"思想的影响，徐复观认为以"仁"为核心的中国传统文化的发展并不是高高在上的"形而上"的虚无，而是与特定物质条件相联系的，所以中国历史在"仁"的影响下，还会出现丧乱相循、生民疾苦的现象，这就是物质支持的落后。而物质的发展又直接关乎技术，所以中国历史上智性不足导致的技术落后，是中国文化的弱点，这也正是徐复观认为今日之中国需要奋起直追的。而在技术进步方面，近现代的西方无疑走在了时代的前列，所以中西交流就十分必要。但必须清楚认识到的是，中西的交流是引西方的"智性""技术"等来解决中国传统文化此方面的不足，而不是拿西方文化来彻底改造中国文化。但不幸的是，后者正是近现代中国在文化发展方面所走的路。

综合比较中西方传统文化，两者各有长处和不足，中国"仁"的文化，在融合感通中使人的心灵能有安居之所，但其弊端在于"沉滞、臃肿，以至堕退，而终于迷失其本性。这便是中国文化对中国现在堕落不堪的人所应负的责任"④。西方的文化，因为对"真"的追求而有一种向前的动力，

① 李维武编《徐复观文集》第 1 卷，湖北人民出版社，2002，第 208 页。
② 李维武编《徐复观文集》第 1 卷，湖北人民出版社，2002，第 30 页。
③ 李维武编《徐复观文集》第 1 卷，湖北人民出版社，2002，第 29 页。
④ 李维武编《徐复观文集》第 1 卷，湖北人民出版社，2002，第 244 页。

其弊端则在于"尖锐、飞扬，以至爆裂……适足以造成人类的自毁"①。而由先进技术所带来的这种"人类的自毁"正成为今日世界文化的危机。由此可见，中西方各自的长处和不足刚好能在相互交流中得以弥补，所以，中西文化的交流互补就有了客观上的可行性，但在这个"取西方之长以补东方之短"的过程中，一定要立足于中国传统文化，肯定其优异部分，以保留自身民族性，在此基础之上吸收西方文化的特长，而不是视西方文化为中国的救世主，盲目地对中国传统文化一概否定。

综上，传统文化是人类共同活动所逐渐积蓄的财产，它作为"过程"的存在是在历史中形成的，这也就决定了它旺盛的生命力。中国传统文化是中国民族性的根脉，"我们能真正继承多少，也就暗示我们能真正为未来构想多少，创造多少"②。对中国传统文化因其自身的因素存在的缺陷加以弥补的最好时机，是在中西文化交流中，但是这种交流须是平等的交流而不是西方文化对中国文化的彻底改造。没有中国传统文化作为根柢也就丧失了中华民族的民族性，也就是承认中国没有文化。因此，中国传统文化之于现代社会有极其重要的深层意义，是现代社会发展的民族之根，如果忽视传统文化，"仅东去捡一句口号，西去学一联标语，来创造一番，而不知道口号标语后面，依然有其历史的背景和规定，这完全是学人言语的鹦鹉，和权力欲冲动的一般动物的结合"③。而在中国传统文化中，对中国影响最大的两股思潮，徐复观认为，一方面是以孔子为代表的孔孟儒家思想，一方面是以庄子为代表的老庄道家思想。

二、"立人极"的儒家

儒家思想主要涉及社会中人与人的关系，也就是在对这种关系的探寻中，徐复观后来的艺术思想逐渐凸显。

徐复观据大量文献分析认为"仁"是孔门思想的核心，他将"孔学"界定为"仁学"：博学多能的孔子及其门人所追求和实践的，都围绕着"仁"——一切都是从"仁"出发，并最终归结到"仁"——而且孔子对弟子好学与否的评价也是以"仁"为标准的。据此他得出结论，认为《论语》实际上是一部"仁书"，"应该用'仁'的观念去贯穿全部《论语》，

① 李维武编《徐复观文集》第 1 卷，湖北人民出版社，2002，第 244 页。
② 徐复观：《中国学术精神》，陈克艰编，华东师范大学出版社，2004，第 245 页。
③ 徐复观：《中国学术精神》，陈克艰编，华东师范大学出版社，2004，第 245 页。

才算真正读懂了《论语》"①。故而他使用大量文献资料以说明孔子的核心思想"仁"。

对"仁"的把握，徐复观首先认定的是一种自觉。他在西方苏格拉底之问"人是什么"的人的自觉中来认定中国"人"的自觉。西方在"知性"意识的指导下最终造成主客二分，计算清楚：作为西方文化源头之一的希腊文化，其伦理道德表现出的节制、勇气、正义等非此即彼的理念，在其正义之神手上的天秤中表现得淋漓尽致，"这是由外在的计算以求'人'与'我'间能得其平的意思，这没有达到孔子所说的'仁'的境界"。②这是一种向外的极力追求。而《论语》上所说的"仁"，更多强调了中国文化上向内的反省与自觉，人在这种反省与自觉的过程中认识到自身的存在，对自己存在的意义也就开始有更进一步的认识。"凡是在生活上能反省自觉的人，时代对他都会发生亲切的感觉……有时代感觉的人，便能够在时代的衡量判断中，要求合理的生活，处于主动的地位，以对时代的贡献来充实自己的人生。"③所以，徐复观认为"仁"的最重要（第一）的意义乃是对于自己之所以为自己的自觉认知，只有具备了这种认知才能从根本上树立责任感，从而产生突破自身生理制约的德性。此时已经没有了"人己"的对立，"于是对'己'的责任感，同时即表现而为对'人'的责任感……于是根于对人的责任感而来的对人之爱，自然与根于对己的责任感而来的无限向上之心浑而为一"④。因此，徐复观所谓的仁者，乃是"很像样的人"，自然要高出普通的一般的人之上，是将对自己的观照放到整个社会中。在仁者那里，不单单人与人之间的界限消失了，人与社会的界限更不存在，其将社会的发展视为自身发展的一部分。于是，社会的灾难是自身灾难的一种升级，社会问题同样是自身问题的一种延伸，社会问题之于"仁者"乃是相当于自身情感激起的感性认识，于是，"仁者"在社会基础之上所创作的作品比如《采薇图》《流民图》等，这是在主客不分、同样天人合一的状态下的激情创作。

但是，"仁者"的形成自然不是容易的事，他需要一番"修养"的功夫，这个过程也是将个人的感情逐渐上升到人类的集体感情的过程，即

① 徐复观：《学术与政治之间》，华东师范大学出版社，2009，第 132 页。
② 徐复观：《学术与政治之间》，华东师范大学出版社，2009，第 135 页。
③ 徐复观：《徐复观全集·青年与教育》，九州出版社，2014，第 63 页。
④ 徐复观：《学术与政治之间》，华东师范大学出版社，2009，第 137 页。

"违欲以遵道"。儒家通过修己以"立人极"的功夫，就是超越个人喜怒哀乐之作为"形气"而上升到人类之爱的。作为主观感情为"形气"所主宰的东西也就是人之初所具有的心性，它本是道德主体内在性的一面，但作为社会中的人又不可能独立于社会，于是这种心性就有"发而为人心之所同然"的冲动。这种冲动超越了主观而追求客观的普适，而"儒家的伦理道德是不断地向客观真理这一方向去努力、去形成的，这才能为人类'立人极'"①。徐复观的这种心理认识在无形之间与康德的审美意识相契合，从而给康德从量的方面来看审美判断（审美判断虽然是个人的意见，但它同时有普遍的有效性）做了更进一步的理论支撑。以此为根据，徐复观在《石涛之一研究》中明确指出，绘画必须表现特定的人格，缺少人格自觉的画家，单纯依靠着自己的聪明和技巧，也就缺少了艺术之为艺术最重要的"精神"因素，而"所谓人格自觉，指的是超出于各人利害得失之上的有所守，有所不为的生活态度……这不是仅凭聪明和技巧所能问津的"②。"仁者"的修养过程，也就是一个文化人的人格修养过程。一个艺术家人格的养成，也是在这个过程中实现的。道家主张在人格的提升过程中要去掉欲望的支配，而儒家和道家思想不同的是，将自己的欲望升华开来看作人类集体的欲望，从而上升到人类之爱的高度，但两者在终极程度上又是统一的，这就是徐复观文化思想的核心理念：中国艺术精神。

同样是"修身"，西方是通过知识的追求把人引向前，培根所说"知识就是力量"代表了近代西方文化精神的核心，而中国则是通过教养而把人往上提，"修身，齐家，治国，平天下"代表了传统中国文化精神的追求。"至于学的内容，则西方主要是对自然的知解，而儒家主要为自己行为的规范。"③西方是主客二分的，而中国讲究天人合一，在完善自身修养的同时，实现与道的贯通。儒家一方面依靠着性善的道德内在之说，将人和一般动物分开，确立了人可以成为圣人或仁人的可能性，一方面将道德与日常生活挂起钩来，在日常生活中通过处理人与人、人与物的关系，实现"仁"的同时，实践道德的本体，所谓"践伦乃仁之发用"④。另外，与道家不同，儒家不主张断情禁欲，没有将生理之人与义理之人区分开来，

① 徐复观：《学术与政治之间》，华东师范大学出版社，2009，第99页。
② 徐复观：《石涛之一研究》，台湾学生书局（台北），1979，自序，第9页。
③ 李维武编《徐复观文集》第2卷，湖北人民出版社，2002，第45页。
④ 李维武编《徐复观文集》第2卷，湖北人民出版社，2002，第45页。

也就没有和现实生活产生隔阂。但人总不满足于"生理之人"的感性，都有追求"义理"之理性的欲望，这就"要以学问来变化气质，率情以顺性，使生理之人完全成为义理之人，现实之生活亦即理性的生活，成为名符其实的理性动物"①。内在道德的形成，只能是仁者的可能性的存在，对于如此形而上的形式因素，徐复观是很难满足的，他认为必将此道德落实到现实之中，以实现其"仁"的价值。《中庸》有言："博学之，审问之，慎思之，明辨之，笃行之。"这五种治学方法，前四种强调内在道德的养成，后一种是前四种的归结，这就是儒家特别重视的"人伦"与"日用"。内在道德与社会生活实际相比附，在大自然中找依托，"儒家心目中的自然，只是自己的感情、德性的客观化"②。于是，"仁者乐山，智者乐水"，形成中国美学典型的"比德"观念。

关于内在道德在实践中的把握，徐复观用"体认"加以概括。他把主静、主敬、存养、省察的修为都归于体认，这是一个反思内省的过程。它不处于主客二分的状态，不以客体作为认知对象，"而是以主体去把握主体，把道德的主体性，从人欲的'拟主体性'中显露出来，而加以肯定，加以推扩"③，从而在实践中肯定个体的同时，更肯定了全体。全体表现在个体之中，每一个个体都涵融全体而圆满自足。徐复观以此说明在实践中，作为仁者的个体的操为也是通于全体的，从而使个人情感的表达能为大众接受成为可能。

所以，徐复观认为，"修养"之后仁者的道德是通于全体的，也就是实现了仁者之个性之于社会性的共通。这种共通性之实现的可能，徐复观用诗歌为例，围绕"性情之真"与"性情之正"来实现：

　　大凡有性情之诗，有个性之诗，必能予读者以感动。因为有这种感动力，于是而诗的个性，同时也即是它的社会性。但诗人的个性，究系通过何种桥梁以通到社会性，因而获得读者的感动，使一个作品的个性，同时即是一个作品的社会性呢？《正义》对于这，有很明显的解释：

　　"一人者，其作诗之人。其作诗者道己一人之心耳。要所言一人，

①　李维武编《徐复观文集》第2卷，湖北人民出版社，2002，第47页。
②　李维武编《徐复观文集》第2卷，湖北人民出版社，2002，第59页。
③　李维武编《徐复观文集》第2卷，湖北人民出版社，2002，第59页。

心乃是一国之心。诗人揽一国之意以为己心,故一国之事,系此一人使言之也。……故谓之风。……诗人总天下之心、四方风俗,以为己意,而咏歌王政……故谓之雅。"

按所谓"其作诗者道己一人之心耳",即是发抒自己的性情,发抒自己的个性。"要所言一人,心乃是一国之心",这是说作诗者虽系诗人之一人,但此诗人之心,乃是一国之心,即是说,诗人的个性,即是诗人的社会性。诗人的个性何以能即是诗人的社会性?因为诗人是"揽一国之意以己为心","总天下之心、四方风俗,以为己意"。即是诗人先经历了一把"一国之意"、"天下之心",内在化而形成自己的心,形成自己的个性的历程;于是诗人的心,诗人的个性,不是以个人为中心的心,不是纯主观的个性;而是经过提炼升华后的社会的心,是先由客观转为主观,因而在主观中蕴蓄着客观的,主客合一的个性。所以,一个伟大的诗人,他的精神总是笼罩着整个的天下国家,把天下国家的悲欢忧乐,凝注于诗人的心,以形成诗人的悲欢忧乐,再挟带着自己的血肉把它表达出来,于是使读者随诗人之所悲而悲,随诗人之所乐而乐;作者的感情,和读者的感情,通过作品而融合在一起;这从表面看,是诗人感动了读者,但实际,则是诗人把无数读者所蕴蓄而无法自宣的悲欢哀乐还之于读者。我们可以说,伟大诗人的个性,用矛盾的词句说出来,是忘掉了自己的个性;所以伟大诗人的个性便是社会性。①

这种文化修养的活动必须于实践中来实现,进而形成他"形而中学"的文化研究方法。

"形而中"是徐复观在研究孔子思想基础上,针对"形而上"和"形而下"而自己提出的概念。他认为中国文化最基本的特征就是"心的文化",他说:"人生价值的根源在心的地方生根,也即是在具体的人的生命上生根。具体的生命,必生活在各种现实世界之中。因此,文化根源的心,不脱离现实;由心而来的理想,必融合于现实现世生活之中。"②徐复观所说的"心"是人的生理构造的一部分,他认为像耳和目是听声和辨色的根源一样,心的作用正是生理中某一部分的作用,是人生价值的根源所在。

① 徐复观:《徐复观全集·中国文学论集》,九州出版社,2014,第80—81页。
② 徐复观:《中国思想史论集》,上海书店出版社,2004,第217页。

这和西方唯心主义中所提到的心是截然不同的。在分析形、道、器的过程中，徐复观顺便提出了他的"形而中学"。《易经·系辞》中提道："形而上者谓之道，形而下者谓之器。"他认为所谓"道"，是"天道"，"形"是针对人而言的，"器"则是为人所使用的器物，这就以人为中心分出了上下，在人之上的称为"天道"，在人之下的称为"器物"，"而人的心则在人体之中。假如按照原来的意思把话说完全，便应添一句：'形而中者谓之心'。所以心的文化，心的哲学，只能称为'形而中学'，而不应讲成形而上学"①。"形而中学"也把徐复观的文化研究和熊十力、唐君毅的"形而上学"区别开来，为他更进一步研究中国文化注入了生命力。在"形而中学"文化研究方法的指导下，徐复观对文化的认识都是将思想与具体的生活实践、具体的人相结合，从而为他研究中国艺术精神奠定了基础。

徐复观基于对儒家的研究，奠定了对个人与全体之间关系认识的基础，确立了思想与实践相结合的研究思路，这些都是他"中国艺术精神"研究的起点。在《中国艺术精神》中，他对艺术范畴的把握，除了体现庄子精神的"纯艺术"，"为人生而艺术"的出发点都可以在他对儒家的分析中找到根据。当然，无论是从儒家的"修养"以达到最终的"天人无间"，还是从道家的"虚静"而达到最终的"物我合一"，最终都归于一种无功利的、自由的精神状态。"一个人对自己个性的彻底把握，同时即是对宇宙（自然）、社会的涵融，所以'成己'同时即要求'成物'。老庄在这一点上，实际与孔孟亦无二致。"②

三、"致虚极"的道家

如果说儒家是通过丰富自己的"修养"以达到天人的融合，那么道家则是通过保持"虚静"以达到物我的合一。儒家思想奠定了中国传统文化的根基，道家思想则成为中国艺术精神的主流。

徐复观认为，道家所认识到的人的本性在于"道"，而对"道"的体认必须依靠"德"。所以，道家的人生观要求人回复到"德畜之"那里，"而道家的德，是提供人生以安全保证的虚、无；他的复性，乃是守住此虚无的境界与作用"③。因此，对虚无的追求，对虚无方式的实践是道家哲

① 徐复观：《游心太玄》，刘桂荣编，北京大学出版社，2009，第45页。
② 李维武编《徐复观文集》第3卷，湖北人民出版社，2002，第411页。
③ 李维武编《徐复观文集》第3卷，湖北人民出版社，2002，第305页。

学思想的方法论。因为虚无的境界，最大程度上回归到了人的本性，从而最大程度上取消了人与人之间的对立。因为虚无的境界，现世中的人类以"有情化"和"物化"的态度取消了人与物之间的对立，我之本性即人之本性，物我融合，天人合一，不役于物亦不为物役，从而达到一种自由的精神境界。

如何做到虚无？徐复观认为，老庄同样需要一个极其重要的"修养"过程。老子主张为保持人的自然状态而无欲无为，"只是听任生理本能的自然，而不受心知的影响，此时生活的态度，是'柔'的。因为既没有心知在中间计较、竞争、追逐，即不会与他人发生抗拒连触的情形"[①]。所以"心知"在老子思想中起到束缚作用，由德的精神状态所发出的智慧之光就必须加以泯除，这就是老子所说的"明""玄览"。"涤除玄览"就是排除是非的心知作用，对万物作玄同（平等）的观照。因此，在老子那里，由德而来的对道的追求，是超越心知的大智慧。

庄子以老子"涤除玄览"为基础，"提出了老子所未曾达到的人生的境界，如由'忘'、'物化'、'独化'等概念所表征的境界，以构成他'宏大而辟，深闳而肆'（《天下篇》）的思想构造"[②]，进一步实现着他"天人不二"的哲学思想。

徐复观认为，庄子在去欲的基础上进一步主张忘形，进一步落实到忘记自己的身体，不为自己的身体所局限以实现物化上。对于老子所反对的心知，庄子同样给予否定，他说："知的作用，一则扰乱自己，不合养生之道；一则扰乱社会，为大乱之源……有心便有知，有知便失其性"[③]。如何能避开知的作用呢？庄子给出了"气"的答案。在《人世间》中，庄子提出："若一志，无听之以耳，而听之以心；无听之以心，而听之以气。听止于耳，心止于符。气也者，虚而待物者也。唯道集虚，虚者心斋也。""听之以气"即是"让外物纯客观地进来，纯客观地出去，而不加一点主观上地心知的判断"[④]。作为"听之以气"的方式，就需要使人心在与万物相交流的时候而不为物拘，以保持心的本性，这在道家看来主要依靠的是"虚、静、止"的修养功夫，"虚是没有以自我为中心的成见；静

① 李维武编《徐复观文集》第 3 卷，湖北人民出版社，2002，第 309 页。
② 李维武编《徐复观文集》第 3 卷，湖北人民出版社，2002，第 327 页。
③ 李维武编《徐复观文集》第 3 卷，湖北人民出版社，2002，第 340 页。
④ 李维武编《徐复观文集》第 3 卷，湖北人民出版社，2002，第 341 页。

是不为物欲感情所扰动；止是心不受引诱而向外奔驰。能虚能静，即能止。所以虚静是道家工夫的总持，也是道家思想的命脉"①。虚静是物化的条件，忘知是虚静的前提，"致虚极，守静笃"则成为道家人生修养的极致，这是一种理想的状态，但是这种状态的实现需要人与道的合一。徐复观认为人心在与物的交流过程中而不为物所诱，保持其本性的虚静，这本身就是道的内在化之德，也是德在形中所透出的性，而人也就做到了与道的合体。道是纯粹的、永恒的，与之相通的人"便自然能忘一切分别相及生死相。道是万变不穷的。故与道合体之人，便自然能乘万化而不穷"②。这样，在精神上就取消了物与人的对立，实现了二者的贯通。《庄子》一书的根本即在于"明至人之心"。而借由从"道"到"至人之心"的落实，道家所要求的"虚无"，才在现实生命之中找到了根据。忘知、虚静、物化，人与物的界限消失了，为无功利、自由的精神状态的抒发奠定了基础，这也就是中国艺术精神的必备条件。徐复观对中国艺术精神的分析，也正是顺着这条思路展开的。

必须说明的是，徐复观认为庄子讲究"忘知"并不是否定"知"的作用，而是充分认识到"知"在物我关系中的功能：有"知"才能"忘"，无"知"也就没有了忘的对象，也就无所谓"忘"，只是要在"知"的影响下保持"心"的"本真"状态，以此来建立庄子的"乌托邦"。与佛家追求"空"不同，老庄哲学最终追求"虚"，允许"知"进入"心"，但是不与"心"发生作用，这就需要主体具有比较高的修养，"让外物纯客观地进来，纯客观地出去，而不加一点主观上地心知的判断"③。所以道家的人生修养必须经过两个阶段，即"圣者含道映物，贤者澄怀味像"，只有经历了"含道映物"的过程，拥有了"有"，才能在最终的归宿上走向"澄怀味像"，去品味"无"。这里体现的"有无之辨"，反映的是徐复观对道家人性文化研究的"二律背反"。说到底，要发挥"知"对人的涵养作用，确立物我之间融合的条件，摒弃"知"对人的支配作用，祛除物我之间的征服欲望，这是道家人性文化基础上艺术精神的培养之路④。

徐复观认为，忘知、虚静之后的人，在其本性上抛弃"物欲"对人的

① 李维武编《徐复观文集》第3卷，湖北人民出版社，2002，第343页。
② 李维武编《徐复观文集》第3卷，湖北人民出版社，2002，第351页。
③ 李维武编《徐复观文集》第3卷，湖北人民出版社，2002，第341页。
④ 本书第五章第二节"道家影响下的艺术之价值定位"将对本观点作详细阐释。

影响，在本质上达到对"形而上"的"常"的追求：因为"常"的恒定性与普适性，所以我认为美的在别人那里也不会不美。与儒家文化"充实个性"实现了个性与共性的统一之后，道家文化"保持虚静"的"性情之正"同样实现了个性与共性的统一。同样以诗歌为例：

> 所谓得性情之正，即是没有让自己的私欲熏黑了自己的心，因而保持住性情的正常状态。在中国文化中，有一个根本信念，认为凡是人性，都是善的，也大体都是相同的，因而由本性发出来的好恶，便彼此相去不远。作为一个伟大诗人的基本条件，首先在不失其赤子之心，不失去自己的人性；不失去自己的人性便是得性情之正。能得性情之正，则性情的本身自然会与天下人的性情相感相通，而自然会"揽一国之心以为己意"；而诗人之心，便是"一国之心"。由"一国之心"所发出来的好恶，自然是深藏在天下人心深处的好恶，这即是由性情之正而得好恶之正。人总是人，人总是可以相通相感的。诗人只要相信自己不是好人之所恶，恶人之所好的独夫，则诗人的个性中自然有社会性；个性的作品，自然同时即是社会性的作品。①

徐复观通过情感将人的个性与社会性相通，为其今后论述个人的艺术直通社会的艺术，由个性美到社会美的过渡，做了文化上的基础铺垫。

四、文人的品质追求

徐复观半生戎马，作为一个政治家却不满足于政治家地位，客居港台地区之后才开始文化研究。徐复观自认为是从农村中成长起来的，真正是大地的儿子，并吩咐在他死后，墓碑上刻下"这里埋的，是曾经尝试过政治，却万分痛根政治的一个农村的儿子——徐复观"②。

对故乡的魂牵梦萦一直占据着这个至死都未能实现回到孔庙、拜谒孔子夙愿的游子的心灵。1982 年徐复观病逝于台湾，遵照生前"当埋骨灰于桑梓之地"的遗愿，其子徐帅军于 1987 年将他的骨灰捧回浠水，安葬在徐复观所深爱的土地上。

"旧梦"里的故乡，在湖北省浠水县凤形湾，徐复观用诗一般的语言

① 徐复观：《徐复观全集·中国文学论集》，九州出版社，2014，第 81 页。
② 李维武编《徐复观文集》第 1 卷，湖北人民出版社，2002，第 334 页。

表现出他对乡里乡情的神往：从未挑干净过的淤塞着沙土的一口水塘；承载着故乡人生命依托的绵延"大畈"；略带神话色彩的魅力传说"落梳峰"，"像一口大钟伏在地下，显得特别秀整。在我以放牛、打柴为生的幼年，这里是经常上下处所之一。此外还有上下得多的是'大山背'"①。世外桃源般的场景却掩盖不住当时农村普遍的贫穷，但这丝毫不影响这些灌注着他生命血脉的乡土，成为他心灵的栖居地，"我的生命，不知怎样地，永远是和我那破落的湾子连在一起；返回到自己破落的湾子，才算稍稍弥补了自己生命的创痕，这才是旧梦的重温、实现"②。只有在这样一个破落的埫子里面，徐复观才能感受到来自家庭的温情，以及温情之下生活虽然困苦却不乏乐观的态度：辛劳的母亲代表了华夏民族劳动人民的优秀品质，夏天摘豆角，秋天捡棉花，出于对爱子的疼惜而不免责怪其对劳动的妨碍，"我们常常望到母亲肩上背着一满篮的豆角和棉花，弯着背，用一双小得不能再小的脚，笃笃地走回来；走到大门口，把肩上的篮子向门蹬上一放，坐在大门口的一块脚踏石上，上褂汗得透湿，脸上一粒一粒的汗珠还继续流。当我们围上去时还笑嘻嘻地摸着我们的头，检几条好的豆角给我们生吃"③。干净的文字犹如山村雨后初晴般爽利，柔柔的亲情揉进了游子多少绵绵的乡愁。不需要开疆拓土的伟志，不需要封妻荫子的功名，正是这种平凡成就了历史上"文人"的底蕴。在徐复观看来，这平凡的生活才是中国文化的基石。

徐复观在多篇杂文中表述了想回归故里的愿望，但最终要么没有成行，要么回去之后未能满足自己对理想乡村的要求而又逃离。这都体现了一个深受中国传统文化熏陶的学者的风范：故乡始终是他不能解脱的乡愁，故乡的人情世故受大环境的影响而与传统乡村渐行渐远。追求传统文化之根而不可得的矛盾正可看出其道家思想在现实生活中的实践：中国传统文化之道就在那里，但是追求此道的虚静之心已不可获得，对于此中国艺术精神的追求，也许只能寄予"旧梦"中那满怀希望的"明天"（徐复观曾有一篇杂文《旧梦·明天》）。

文人是知识分子的主体，传统中国的知识分子包括"士""士人""士大夫"及普通所说的"读书人"。但是中西方对知识的理解却有较大区别，

① 徐复观：《中国人的生命精神》，胡晓明、王守雪编，华东师范大学出版社，2004，第3页。
② 徐复观：《徐复观文集》第1卷，湖北人民出版社，2009，第281页。
③ 徐复观：《中国人的生命精神》，胡晓明、王守雪编，华东师范大学出版社，2004，第10页。

西方知识的核心在于概念，依靠概念的推理而形成科学的认识，即使在人文领域里面，在丰富的感性文化背后也希望能作理性的、科学的梳理，这一点由柏拉图之问在西方美学发展中的基础性地位即可看出。徐复观总结，西方的知识是外向型的，"知识的对象是物，知识的尺度也是物，物在外面是可视的、可量的，其证验是人可共见，其方法是人可共用，而且可在时间空间中予以保存的，所以知识能作有形的积累"①。相对而言，中国传统知识分子缺少对事物确切不移的概念，他们因读书而来的才智主要是"成就道德而不在成就知识。因此，中国知识分子的成就也是在行为而不在知识"②。所以，"把这一群人称为'知识分子'实在有一点勉强，我觉得最妥当的称呼是'读书人'"③。由中国传统文化所建构起来的道德性格是"内发"的、"自本自根"而无待于外的"悟"，传统中国的文人因此能参天悟地而成为万物之灵。而"自本自根的道德对象是各人自己的心，其尺度也是各人自己的心。心在内面，可内视而不可外见，可省察而不可计量，其证验只是各人的体验，其方法只是各人的操作，一切都是主观上的"④。由此，徐复观对中国知识分子研究的落脚点也放在心性之上，以道德之心作为一切文化现象的出发点和落脚点。

相对于西方知识分子的独立性格，徐复观认为，"中国的知识分子一开始便是政治的寄生虫，便是统治集团的乞丐。所以历史条件中的政治条件对于中国知识分子性格的形成，有决定性作用"⑤。中国知识分子始终抱有浓厚的参与政治的欲望，实际上也成为中国上千年封建统治的核心参与力量，但是政治参与的标准在传统中国政治领域却有比较大的差异，而这个分界线则在汉朝。徐复观认为，汉代人才进入政府的途径源自文帝所建立的"乡举里选"，"选举的科目即是求才的标准，亦即是读书人的标准，大别为贤良方正与孝廉，再加上直言极谏和茂材异能等。贤良重才学，孝廉重'行义'。到了后汉，除贤良、孝廉两科外又增设有敦朴、有道、贤能、直言、独行、高节、质直、清白等等，但主要的还是贤良、孝廉两科。对于这些标准的评定，决于社会的舆论，即所谓'科别行能，必由乡曲'，

① 徐复观：《徐复观全集·论智识分子》，九州出版社，2014，第30页。
② 徐复观：《徐复观全集·论智识分子》，九州出版社，2014，第28页。
③ 徐复观：《徐复观全集·论智识分子》，九州出版社，2014，第29页。
④ 徐复观：《徐复观全集·论智识分子》，九州出版社，2014，第30页。
⑤ 徐复观：《徐复观全集·论智识分子》，九州出版社，2014，第32页。

亦即当时之所谓'清议'"①。这种由下而上的养人、选人、用人制度，将德与能的影响发挥到最大。在基层文化中培养起来的中国文化精神不仅在知识分子身上生根，更是通过知识分子的进阶而影响社会。汉朝作为最能代表中国文化精神的时期，将以知识分子为代表的民族性凝聚起来，"所以一个朝代的名称即成为一个民族的名称，原因正在于此"②。而改变这一状况的是后来的科举。

"州举里选之法，人才的标准是行义名节，选择的根据是社会舆论，入仕的途辙是公府辟召、郡国推荐。科举在事势上只能着眼于文字，文字与一个人的行义名节无关，这便使士大夫和中国文化的基本精神脱节，使知识分子对文化无真正底责任感，使主要以成就人之道德行为的文化精神沉没浮荡而无所附丽。文字的好坏要揣摩朝廷的好恶，与社会清议无关，这便使士大夫一面在精神上乃至在形式上可完全弃置其乡里于不顾，完全与现实的社会脱节，更使其浮游无根。科举考试把士人与政治的关系简化为一简单的利禄之门，把读书的事情简化为一单纯的利禄的工具。"③科举考试的出发点是为国家选拔人才，但是因为其强大的功利性质而发展了中国文化的弱点一面，使其从以前士大夫与政治的"人与人关系"过渡为渔猎者与猎物之间的关系，"天下英雄尽入吾彀中"是这一关系的集中体现。

科举以来，士人与政治的关系由自由过渡到不自由，功利性使中国知识分子在政治面前失去其自主地位，也就失去了中国艺术精神的核心。虽然在传统中国也有对"世外桃源"的追求，但它已经不再是中国知识分子的主流意识。如何把中国知识分子的状态拉回到中国文化精神的主流？徐复观尝试从儒道两家的人性分析入手。他认为两者同样作为"人世间"的文化，一个强调了入仕的自由与无功利，一个强调出仕的自由与无功利，但在其人性的最根本处，都将自己的个体融入代表民族性的集体中，无论是依靠还是摆脱政治，最终的归宿都是逃离政治而上溯到代表民族性的"集体无意识"。对政治的逃离，是徐复观彻底走向文人化的尝试，也是他对文人品质的极限追求，它代表了徐复观回归自然的乌托邦的愿望。出于对这一乌托邦的追求，徐复观看到了两汉时期"乡举里选"所代表的文化及民族精神，所以"乡里"才一直成为其魂牵梦萦之地。一直强调的回到

① 徐复观：《徐复观全集·论智识分子》，九州出版社，2014，第33页。
② 徐复观：《徐复观全集·论智识分子》，九州出版社，2014，第34页。
③ 徐复观：《徐复观全集·论智识分子》，九州出版社，2014，第37页。

孔庙，拜谒孔子的夙愿，甚至"当埋骨灰于桑梓之地"的遗愿，所有这些都诠释着徐复观为自己撰写的墓志铭"这里埋的，是曾经尝试过政治，却万分痛恨政治的一个农村的儿子——徐复观"①。真正的文人品质是徐复观中国艺术精神的主要载体，也是其研究中国传统艺术的主要出发点，徐复观穷其一生追求着、实践着它。

综上，传统作为极具开放性的过程，不仅有历史的意义，更有当下的和将来的意义。中国传统文化立足于"心性"，是在道德的理性基础之上所绽放的感性之花，而尤以儒道两个相辅相成的哲学思想展现出来。也正是依靠儒家及道家人性文化中所呈现的艺术精神，徐复观确定了中国艺术精神"无功利与自由性"的核心。围绕着自由性观念，作为曾经参与过政治的文人，徐复观对中国传统社会中知识分子的历史性格及命运作了全面的探讨，认为真正的文人品质代表中国传统艺术精神的主流，也最能代表中国传统文化的根脉，而自上而下的科举制度却用其强大的功利性颠倒了中国传统文化的"人间性"。徐复观的杂文呈现出比较明显的回归"乡里"的诉求，其实这只是其心性追寻的表象符号，也是他逃离政治的避难所。在对两汉时期"乡举里选"精神的探求中，重新梳理政治和文人的关系，探寻中国传统文脉的传承方式，凝聚民族性，找到中国传统文化当下价值的实现之路，才是徐复观文化研究的出发点和落脚点。

徐复观的艺术研究作为人性文化的感性疏释，与传统文化关联密切。也正是在对中国传统文化本质及特点的研究过程中，他得出了对中国传统艺术精神的认识，进而与中国传统艺术相结合，开辟了他与现代艺术论战的阵地。

第二节　西方哲学的参考

"文化是由生活的自觉而来的生活自身及生活方式这方面的价值的充实与提高。文化的内容包括宗教、道德、艺术等。"② 因为文化的自觉性，就把人的生活和一般动物的活动区分开来了，文化是人所特有的现象。文明和文化都是人创造出来的，人的本质相同，所以文化在本质上也就没有

① 李维武编《徐复观文集》第 1 卷，湖北人民出版社，2002，第 334 页。
② 李维武编《徐复观文集》第 1 卷，湖北人民出版社，2002，第 1 页。

差别。人的本质，徐复观称之为共性，"作为一个人，总有其共性。有了共性，然后天下的人，都可在某一基点之上（如人性），作互相关联底考察，因而浮出世界史的观念"①。但是，本质相同的人在各自不同的生长条件下（尤其是中西方几近对立的两种发展语境："主客二分"与"天人合一"），自然会出现不同形态，作为文化的主要传承者，人性发展的无限可能性也就造就了文化在现实之中发展方向的无限可能性，"有的发展偏向这一方面，有的发展偏向那一方面……中西文化的本质虽相同，但是它们发展的方向、发展的重点，表现的方式，都有所不同。"②而诱发文化发展到不同方向的原因包括人自身的条件和自然的条件两个方面。正因为中西文化在本质上是相同的，所以中西方文化的交流才具有可能性，正是因为中西方文化在各自的环境中发展的方向出现了差异，所以中西方交流才有了必要性。

徐复观认为中国文化发展的动机是忧患，在此基础上，特重视人自身地位的觉醒，关注人与自然的浑然天成，征服自然的欲望不高，因此也就造成中国文化智性的不足；而西方文化发展的动机是好奇，在此基础上，强调人对自然的征服，却对人自身的认识不足。中西方文化在各自保留自身优势的同时，可以将对方的优势当作弥补自身缺陷正相对症的良药。因此，中西方文化的交流，不仅必要，而且迫切。徐复观曾经在《过分廉价的中西文化问题——答黄福三先生》中提到，如果要站在现代的立场上去了解传统，就必须要了解西方，离开了这个视角，就很难产生对中国传统文化的真正了解和认识，"我们对传统的东西，必须重新评价；而今日评价的尺度是在西方，我们应当努力求到这种尺度"③。

与此相关，西方传统美学重"理性"，中国传统美学重"心灵"和"感觉"，如果结合二者在学理和学识方面说明中国传统文化的问题，将会更有说服力。所以，徐复观在看待中国文化问题，尤其是艺术问题的时候，非常重视西方美学思想对中国传统文化问题的说明作用。但是因为东西方文化在不同的发展环境中毕竟有了不同的境遇，对于西方美学对中国文化影响的程度，徐复观看得非常清楚。他在《中国艺术精神》中曾经谈到，引用西方学者的思想，并不是因为他们与中国的文化思想完全相同，也不

① 徐复观：《中国学术精神》，陈克艰编，华东师范大学出版社，2004，第 247 页。
② 李维武编《徐复观文集》第 1 卷，湖北人民出版社，2002，第 3 页。
③ 徐复观：《徐复观全集·论文化（二）》，九州出版社，2014，第 486 页。

是完全赞同他们的观点和认识，"而只是想指出，西方若干思想家，在穷究美得以成立的历程和根源时，常出现了约略与庄子在某一部分相似相合之点"①。

对于"言必称西方"，徐复观持否定态度，他认为现在的中国知识分子，在着手认识、研究自己民族的文化时，总是表现出特有的不自信，这是在西方文化强势下表现出的"失语"。为了增强说服力，他们总是试探着到西方文化的语境中，去找中国文化生存的根据，但对西方文化及其最新发展动态，又因种种原因而不能很好地接触和认知。与之不同，徐复观是站在现代社会的视角，以中国的传统文化尤其是儒道文化为核心，整合西方美学思想，再按照中国美学的核心特质对其加以运用，将之在深层次上转换到中国具体文化问题的解决上，"这种理论转换把握了现代美学的核心：审美自由，是以现代性的问题解决为目的的。中国艺术精神的生命力就表现在它能够接纳现代美学理论的阐释，不断得到充实而回应现代性的问题"②。徐复观这种中西方交流的方式，李欧梵曾形象地称之为源本关系："从西学中发现一些关键问题，由此再求之于中国文化，往往以此更觉得'中学'的渊博和可贵，我这种方式，也勉可称之为'求西学之源，发中学之本'，对两者都是以其现代的意义为准。"③西方文化开阔了徐复观研究中国文化的思路。徐复观曾在多篇杂文中提到，他在中国思想史方面的研究，如果看起来能比一般人的研究严谨一些的话，主要就是得益于西方文化知识对他的启发，而绝不像某些人所说的"徐某有天分"。有时在研究方面陷入困境，尤其"当对中国文化中的某些问题的疏解，感到辞难达意时，便恨我对西方文化某些方面的知识不够"④。

从苏格拉底到胡塞尔，众多美学家思想出现在《中国艺术精神》《石涛之一研究》等著作中，但囿于徐复观自身条件而未能深入，只有托尔斯泰、弗洛伊德和康德的美学思想对徐复观研究中国传统艺术问题的影响较为深刻。但徐复观对这三个文化学者的借鉴各有侧重：借助托尔斯泰对"艺术"本性的认识，研究中国传统艺术的本质特点；借助弗洛伊德对"无意识"的认识，研究西方现代艺术的根源，并将它作为批判的标靶，从反

① 李维武编《徐复观文集》第 4 卷，湖北人民出版社，2002，第 47 页。

② 刘毅青：《"庄子的再发现"与"现代疏释"：徐复观〈中国艺术精神〉现代性诉求中的西方美学》，《浙江大学学报》2007 年第 4 期。

③ 李欧梵：《徘徊在现代和后现代之间》，上海三联书店，2000，第 198 页。

④ 徐复观：《徐复观全集·论文化（二）》，九州出版社，2014，第 713 页。

面确立中国传统艺术的特点；借助康德"判断力批判"中"美之所以为美"的体系构成，研究中国人性文化中艺术精神的感性外化。

因当时国内外的复杂形势再加上自身语言等方面的局限，徐复观了解西方文化面临诸多不便。在如此困境中，一次偶然的机会让他找到以日本作为全面了解西方文化的窗口。借助日本人对西方文化的译介，徐复观打开了文化研究的国际视野。

一、了解西方的窗口：日本

徐复观对西方美学思想的认识历来为人诟病，因为他不懂英文，使得他不可能通过原著了解西方美学家思想，而且因为语言障碍，他为数不多的几次海外学术交流所取得的效果也相当有限，"这次美国之游，只好称为'瞎游'"①，并且到国外"参加学术讨论会，不过是借口，看久离膝下的三个孩子才是真情"②。这就难怪他的学生杨牧直言："他（徐复观）文中所引述的西方文学观念并不正确——徐先生的西方学术全部依赖日译以及日本人的解说。"③

日本的确是徐复观了解西方文化思想的主要途径。根据徐复观自述，他在1930—1931年刚到日本留学的两年间就阅读了大量的西方哲学、政治学、经济学的著作，自1949年定居台湾以来，更是每年都购买日本人所翻译的西方人文著作，"他曾以近二十年的时间，断断续续读过西方社会思想的论著，努力于从日译西方著作中获取治学的灵感，并'希望能在世界文化背景之下来讲中国文化'"④。出于军事、政治的目的，徐复观早年被派往日本深造所习之日语，成为日后他接触西方美学的基础，这恐怕是他本人也未料及的。

徐复观凭借其扎实的日语功底，在留学日本期间阅读了大量的西方理论著作，为他日后的文化研究奠定了基础。其中，对他影响最大的当属日

①　徐复观：《中国人的生命精神》，胡晓明、王守雪编，华东师范大学出版社，2004，第232页。
②　徐复观：《中国人的生命精神》，胡晓明、王守雪编，华东师范大学出版社，2004，第245页。
③　杨牧：《动乱风云，人文激荡——敬悼徐复观先生》，见《徐复观全集·追怀》第196页。
④　黄俊杰：《东亚儒学视域中的徐复观及其思想》，第85—86页。此文是作者对徐复观《我的读书生活》《人文方面的两大障碍——以李霖灿先生一文为例》《西方文化没有阴影》三篇文章中相关内容的概括，"希望能在世界文化背景之下来讲中国文化"是徐复观在《现代艺术的归趋——答刘国松先生》中原文。

本思想家河上肇的著作，它们开阔了徐复观思想的视野。而在研究中国艺术的特质、引用西方思想为中国传统艺术特征做佐证方面，对他影响最大的无疑是日本文化学者圆赖三的《美的探求》。在《中国艺术精神》前两章介绍中国传统艺术的基本特质时，徐复观引用了大量美学家的思想，包括薛林、左尔格、李普斯、柯亨、胡塞尔、哈特曼、阿米尔、奥德布李特、弗尔克尔特、铿、康德、派克、柏卡、杜威等，从其注释中可以看出，全部来自圆赖三的《美的探求》。另外他还翻译过两位日本学者的美学著作，分别是荻原朔太郎《诗的原理》和中村元《中国人之思维方法》。

之所以将日文资料作为了解西方的重要途径，除开其日语的基础之外，还因为徐复观对日本人对待文化、学问的态度非常肯定。日本人虽然生活质朴，但是工作勤勉，尤其对读书保有浓厚的兴趣，"成城学校为学生烧开水的一位老工人，我们去要开水，十次有九次他都在看书。有位阔人的弟弟，跑到横滨去狎妓，回来后努着嘴一脸不高兴；追问之下，他才牢骚地说：'有什么意思！她一面和我 ××，一面还拿着一本书看'"①。虽然中日之间敌意正浓，但在学术上徐复观并未持有民族成见。也正是基于日本民族对于文化这种执着的态度，徐复观将之作为了解西方文化的窗口。

对于日本文化的特点，徐复观因为身处日本，同时又是外国人，所以感触较深。他认为日本接触外国文化的确很快，但在形成自己的文化方面却非常有限，徐复观形象地称之为"文化直肠症"——日本接受西方文化的速度虽然远在中国之上，但他们对西方文化的消化力却不够，也就是"吃什么，便拉什么的病症"②。表面看来，不管是翻译的数量还是介绍的热情，日本人对西方文化的引入非常积极，但是引入的仅限于技术性层面。日本人对西方文化的消化吸收仿佛少之又少，"日本人似乎永远只是一个日本人"，在他们的生命意识中，并不会因为引入这些丰富的西方文化而真正增加了什么，所以，"日本有思想文化上的经纪人、摊贩者；而没有思想文化上的工厂"③。不同于西方文化的"主客二分"与中国传统文化的"天人合一"，日本人的文化更倾向于个人情感的敛抑，日本人内心深处总是积淀着许多不愿或不敢抒发的感情，以至凝结成一种阴郁的深渊，且这

① 徐复观：《中国人的生命精神》，胡晓明、王守雪编，华东师范大学出版社，2004，第218页。

② 徐复观：《中国知识分子精神》，陈克艰编，华东师范大学出版社，2004，第165页。

③ 徐复观：《中国知识分子精神》，陈克艰编，华东师范大学出版社，2004，第165页。

种深渊之间相互收缩，相互界定而不能交流，长此以往，对日本人的人格造成了扭曲："日本人对人的过分礼貌与过分野蛮，都是从这种感情中发出来的。"① 所以日本知识分子的思想和现实之间永远保持着很大的距离，"既不肯接受现实，又不能反抗现实，更无法与现实取得融合，而只是不断地与现实发生摩擦"②。日本文化与现实的关系以及其自身所存在的诸多问题，徐复观看得清楚，这种认识，也使徐复观只将日本对西方文化的译介作为了解西方的工具。

徐复观通过日本人的译介来了解西方文化，并没有影响西方思想在其著作中的说服力，尤其在《中国艺术精神》中，他只是借助于日文的工具转述了西方那些不需要争论的事实。"徐复观不懂英语、法语，只懂日语，这不能作为'不正确'的理由，甚至作为一种通向'可能性'的参考提出来都有些牵强，因借助翻译完全可能掌握某种理论，是不需要论证的事实。引述的正确不正确，只能以理论的原有形态、涵义作标准，关键是看引述是否传达出了理论的原义。"③ 徐复观准确把握了西方美学家的原义，这放到现在研究西方美学的学者那里，也没有异议。况且徐复观认为日本文化存在的"直肠症"，也让他通过日本了解的西方文化要更加本色。

日本是徐复观了解西方文化思想的中介，但也不仅限于日本。徐复观在香港创办的《民主评论》月刊是他了解中西方文化的又一阵地，他在此同诸多学贯中西的学者交流学习。另外，徐复观于1969年在东海大学退休后，任香港中文大学新亚书院教授。与当时的台湾相比，香港的政治气氛要自由得多，在这里徐复观也得以通过香港的报纸杂志等媒介了解西方当代理论的发展动态。

值得注意的是，在日本和在香港地区的经历丰富了徐复观思想认识的同时，两地的现代艺术也直接进入徐复观视野，开启了他对现代艺术的反思，从而促成他对中国传统艺术及艺术精神的思考。

二、托尔斯泰的艺术本质论

托尔斯泰立足于传统美学的认识和对当代艺术的思考，在《什么是艺术？》中对艺术的本质及特性、现代艺术的病症等方面都有探索。托尔斯

① 徐复观：《学术与政治之间》，华东师范大学出版社，2009，第110页。
② 徐复观：《徐复观全集·论文化（一）》，九州出版社，2014，第398页。
③ 王守雪：《人心与文学——徐复观文学思想研究》，郑州大学出版社，2005，第97页。

泰的文艺美学思想，现在看来的确有不合理之处，比如他过分夸大感染力在艺术中的地位，但是在模糊了艺术与非艺术界限的现代艺术时期，托尔斯泰对艺术本质的探讨还是显得弥足珍贵。

徐复观凭借着日本学者对《什么是艺术？》的翻译，得以对传统艺术有了较深入的思考。虽然不能说徐复观的艺术思想源自托尔斯泰，因为在他的《中国艺术精神》中对托尔斯泰的某些观点也表示过质疑，"艺术精神不能离开美，不能离开乐（快感），而艺术品的创造也不能离开'巧'。虽然像托尔斯泰在其《艺术是什么》①的大著中，根本主张不应以美及快感来作对艺术的基本规定，但究有点矫枉过正"②；但是，他对中国传统艺术和现当代艺术的认识，留下了很多托尔斯泰思想的影子却也是不争的事实。

托尔斯泰《什么是艺术？》的写作思路是，通过对不是严格意义上的"艺术"的艺术的大量论证，来分析真正的艺术应该是什么样的。托尔斯泰在开篇即对于所谓职业艺术家的艺术创作进行分析：供养关系使得艺术家们受制于一种无形的约束，在供养者的呵斥中，一遍一遍机械地重复着歌剧艺术的排练，没有感情的流露，一举一动已经成为程式，甚至在人的管制之下没有人格尊严，在指挥重复着类似"怎么啦，你们死了吗？蠢牛！你们都是僵尸，动不了吗？""笨驴、傻瓜、白痴、蠢猪！"③的嘶吼中，"艺术们"创制了无数的无比光鲜的歌舞剧艺术。托尔斯泰认为这样生产的艺术不是真正意义上的艺术，因为它损伤了社会大量的人力物力，扭曲了"艺术家"的人格，不是"艺术家"自由情感的表达，它为有限世界的黑暗和不可解决所控制。所以，托尔斯泰追求在生活基础上的人的真实情感的自由表达，自由人格在托尔斯泰看来是艺术家之所以为真正艺术家的关键。徐复观正是在这一点上与托尔斯泰产生了共鸣，他说："艺术是对自由的表明，对自由的确认。何以故？因为艺术是从有限世界的黑暗与不可解中的解放。"④托尔斯泰所谓的职业艺术家们的地位及表现，和庄子哲学中"众史"的表现何其相似："宋元君将画图，众史皆至，受揖而立；舐笔和墨，在外者半。"他们皆在特定的功利面前表现出明显的不自由。正是通过与不自由状态的对比，徐复观引出艺术创作真正应当具有的

① 即《什么是艺术？》，托尔斯泰同一本书名称的不同翻译。
② 李维武编《徐复观文集》第4卷，湖北人民出版社，2002，第49页。
③ 《列夫·托尔斯泰文集》第14卷，陈燊、尹锡康等译，人民文学出版社，1992，第132页。
④ 李维武编《徐复观文集》第4卷，湖北人民出版社，2002，第52页。

精神——自由和解放，这就是"解衣般礴"者的状态。

只有在自由状态中，才能表达真性情，进而通于一般人对于该性情的体会，在艺术家和艺术欣赏者那里产生感染力，这是托尔斯泰的美学思想，同时也是徐复观所追求的真艺术的理想状态。

托尔斯泰曾经用描绘狼的故事来说明艺术的真谛：一个男孩子在实际生活中曾经遇到过狼，如果他在叙述时再度体验到他遇到狼时所体验到的感情并以之感染到他人，或者即使没有看到过狼，但由于非常害怕狼，而能够让别人体验到他想象的遇到狼时候的恐怖心情，两者都使受众体验到了叙述者所体验过的一切，包括狼的形象、动作以及他与狼之间的距离等，这个男孩子所叙述的就能称之为艺术。在这个事例中，小男孩的叙述成为艺术的条件如下：首先，小男孩处于自由状态，如果他受到外部环境的控制就不能完全发挥他体验到的感情，从而不能达到最终感染人的效果；另外，小男孩处于无功利的状态，他叙述的行为并不是为了恐吓别人或者收到别人的恩惠，而单纯就是为了和别人分享自己当时的状态。只有具备这两种状态，小男孩才是独立的艺术家，他的行为才可以称为艺术。所以，托尔斯泰最终给艺术活动下的定义是："在自己心里唤起曾经一度体验过的感情，在唤起这种感情之后，用动作、线条、色彩、音响和语言所表达的形象来传达出这种感情，使别人也体验到同样的感情。"①

艺术家通过特定符号媒介有意识地将自己体验过的情感与别人进行交流，使他人也能体验到这些情感，从而感染到别人。达到这个标准最重要的要求就在于感情的真实性，而真感情必须依赖于小男孩那种无功利、自由的精神状态。而这种状态就是徐复观的"艺术精神"②。徐复观认为，艺术家在无功利、自由状态下所体验到的审美意识，与外在的技术条件（如托尔斯泰的动作、线条、色彩、音响和语言等）相结合就构成了艺术。两位学者在艺术的最根本之地实现了殊途同归。徐复观之受托尔斯泰的影响，由此可见一斑。只不过徐复观没有像托尔斯泰那样特别强调艺术的感染力，但最终在艺术接受中，通过艺术接受者与艺术家之间的对话，从接受的角度实现了作品的感染力，这与托尔斯泰也不谋而合。

艺术必须服务于特殊的"宗教意识"，这种意识无论在过去还是现在，为每个社会所共有。艺术的形式、情感都根据这种宗教意识加以评

① 《列夫·托尔斯泰文集》第 14 卷，陈燊、尹锡康等译，人民文学出版社，1992，第 174 页。

② 有关"中国艺术精神"的详细分析，见下文第四章第一节。

判，"也只有根据一个时代的宗教意识去从各个艺术领域中选拔那些传达出把该时代的宗教意识体现在生活中的那种感情的作品。这样的艺术总是得到高度的重视和鼓励"①。"宗教意识"不是简单的祭祀宗教比如天主教、基督教等的意识，而是代表当时社会上人类进步的意识形态，它总能反映大多数人的精神需求。"宗教意识"一般是由极高明的天才艺术家所引领的时代人的方向，代表当代人类进步的必要指南，比如巴洛克时期的运动感、洛可可时期的装饰、古典主义时期的肃穆等。但在现代主义时期，这种"宗教意识"在所谓上层阶级的引领下慢慢消失了，"由于富裕阶级缺乏信仰，由于他们的独特生活方式，富裕阶级的艺术的内容就变得贫乏了，一切都只是虚荣、厌世，而主要是色情的表达而已"②。作为现代社会的主要特征，快节奏生活使人们没有思考时间，快餐文化是现代文化的最典型代表，人们逐渐失去思考的能力和信仰，在机器大工业的压迫下，处于"不思不想的时代"，这正是徐复观总结他所处时代的最主要特点。而且越现代的地方，思想越贫乏，因为思想的贫乏总能为某些物质的东西抚平，"现代人不追问'为了什么'，而只追问'怎么办'"③。这种思想往往丧失了对其深度和广度的推展扩大，仅仅局限在孤立的认识对象及其表层上，仅以感官的满足为主，长此以往，"不思不想"的现代特性必将更加普遍。

身处现代社会的人们将自己整合在集体之中，他们不是从自身角度去思考、认识事物的，而是跟随大众倾向。有深度"宗教意识"的艺术品显然很难满足现代人生活的趣味要求，他们要求其更加直接。徐复观通过澡巾对毛巾的取代来谈现代人生活的直接性，更用脱衣舞来表达女性美在不同时代的"审美"差异：本来是男性通过女性所穿衣服而产生的幻想，女性的美增加了它的神秘性、复杂性与艺术性，更增加了它的神圣性。这种幻想本身，也是人运用思想进行思考的动机，徐复观亦称之为一种可贵的思想方式。在这种积极的思想方式中，人的思想也逐渐地趋向于内里而具有了深度和广度，这是"有思有想"的时代最基本的审美认知。但现代文化"快"的性格，使得"思"与"想"都成为多余，更不要说代表着广度和深度的所谓的看不见、摸不着的"礼义"，于是乎"干脆把女人的衣服，在大庭广众之前，脱得一干二净，使大家能够一览无余，再用不着隔着衣

① 《列夫·托尔斯泰文集》第 14 卷，陈燊、尹锡康等译，人民文学出版社，1992，第 277 页。
② 《列夫·托尔斯泰文集》第 14 卷，陈燊、尹锡康等译，人民文学出版社，1992，第 201 页。
③ 徐复观：《徐复观全集·论文化（一）》，九州出版社，2014，第 347 页。

服去'猜'去'想'、去出神发痴；因而把男性对女性的要求，只凝缩到最单纯地一点上面去。这种直截了当的方法，该多么合于现代人生活中的科学法则、经济法则"①。东京的脱衣舞，让徐复观看到了整个世界和文化的现代性格，没有思想的人，也就丧失了人之区别于其他动物的根本。而脱衣舞在东京的流行，更让徐复观看到了现代文化背后人文精神丧失所带来的危机，这和托尔斯泰所谓"宗教意识"的丧失所带来的危机感是一致的，所以两位文化学者对世界现代文化的认识，立足于不同的社会、文化环境，却得出了近乎相同的结论。

托尔斯泰认为，现代艺术能够闯入人们的视野，已经不是依靠以前"宗教意识"影响下的艺术家与观众之间的感染力，而是依靠一种视觉冲击。这种视觉冲击不能够给人的心灵带来震颤，只能够在形式上给人以新奇的感觉从而引起人的兴趣。至于这种艺术的价值，也仅是能够引起人的兴趣而已。至于在文化上更深层次的东西，这种艺术是缺失的，但这也正好契合了现代人的审美感觉。在《什么是艺术？》中，托尔斯泰通过对瓦格纳歌剧《尼伯龙根的指环》的批判，认为诸如此类的现代艺术"诗意、模仿、惊心动魄和引起兴趣等手法在他的这些作品里达到了最完善的程度，并且在观者身上起了使人迷惑的催眠作用，正像一个人连续几个钟头听疯人用高度雄辩术讲出来的疯话之后受到迷惑、受到催眠一样"②。这样的艺术最终却为社会大众接受的原因，托尔斯泰归结为两个：首先，不管怎样荒诞的艺术，只要为社会的上层阶级接受，他们就会编出一套对应的理论使之成为合法的存在，"仿佛历史上任何一个时代，那种过后全被遗忘、并未留下丝毫痕迹的虚伪、丑恶和荒谬的艺术都能被某些特殊圈子里的人们所接受和赞许似的"③。另外就是受众对这类艺术的习惯。因为总有一些权威人士对于人们看不懂的艺术，教导大家"必须把作品一次又一次地读、看、听。但这并不是解释，而是训练人家，叫人家渐渐习惯。人们可以被训练得习惯于任何事物，甚至习惯于最坏的事物"④。但是，托尔斯泰认为，好的艺术永远为所有人理解。

徐复观认为现代艺术就是通过模仿、变形、抽象等形式因素来取得艺

① 徐复观：《游心太玄》，刘桂荣编，北京大学出版社，2009，第288—289页。
② 《列夫·托尔斯泰文集》第14卷，陈燊、尹锡康等译，人民文学出版社，1992，第261页。
③ 《列夫·托尔斯泰文集》第14卷，陈燊、尹锡康等译，人民文学出版社，1992，第168页。
④ 《列夫·托尔斯泰文集》第14卷，陈燊、尹锡康等译，人民文学出版社，1992，第227页。

术上的标新立异,运用形式上的惊奇引起观者的兴趣^①,从而通过特定手段最终使受众习惯于这种惊奇的"艺术"。当然,特定手段与艺术无关,"美国刚满三十岁的破布画家罗西亨巴格之所以能得到今年国际美展的大奖,是来自美国政治的压力和策略的运用。"^②河清形象地称之为"艺术的阴谋"。具体来看,则是通过"三 M 党"^③在政治领域实现的利益最大化。"宗教意识"实现了向非艺术领域的转移,艺术发展方向被严重误导。

徐复观对艺术本质的研究,借鉴托尔斯泰在否定性中挖掘肯定的研究方法,通过对非艺术的"非"的界定来肯定真正艺术的"是"。无论是在现代艺术的本质方面,还是在现代艺术生存的环境和现代艺术的特征方面,徐复观的艺术研究都有托尔斯泰的影子。

三、弗洛伊德的批判

对弗洛伊德在文化史尤其是心理学上的贡献,徐复观毫不吝啬赞美之辞:"弗洛伊德在心理学上的贡献,可以说是在对人们的无意识层的剖析与解放。他的学说所发生的影响之大,只有达尔文的进化论勉强可以与之相比。他浸透到了文学、艺术、宗教、人类学、教育、法律、社会学、犯罪学、历史的各个领域。"^④弗洛伊德从心理学角度出发,将人的精神分为"本我""自我"和"超我"三部分,这三部分分别对应着无意识(或潜意识)、前意识和意识。他把人的精神比作一座冰山,无意识层是冰山没入海面的部分,平时不为人察觉,但却是一股强大的潜在力量,它占据整个冰山的绝大部分;往上与海平面持平的部分,弗洛伊德称之为自我,随着海水的涨落,这一部分有时候没入大海而成为无意识的一部分,有时候露出海面而成为意识,也是从无意识到意识的过渡层,最终发展成什么取决于自我的管制;再往上露出海平面的部分是能够被人明确感觉到的意识层,只占整个冰山的很小一部分,正是它决定着人们在日常生活中的活动,使之"发乎情,止乎礼"而不至于越界。这就是弗洛伊德著名的"冰山理论"。一般情况下,意识和无意识处于均衡状态,当二者打破均衡,无意

① 徐复观对现代艺术的集中研究的总结概括,见《游心太玄》,第 294—334 页。

② 徐复观:《徐复观全集·论艺术》,九州出版社,2014,第 70 页。

③ 三 M 党:河清教授在其著作《艺术的阴谋》中提出的观点,即市场、媒体、展览馆(market、media、museum)三者的简称。河清认为,"三 M 党"是美国推广其现代艺术及思想的主要手段,三者相辅相成。

④ 徐复观:《徐复观全集·论艺术》,九州出版社,2014,第 38 页。

识打破意识的压抑而表现在人的生活之中，人就表现出不为世人所理解的病态。

弗洛伊德的精神分析学对于研究人的社会行为有很强的理论指导意义。运用精神分析学，徐复观找到了西方现代社会走向焦虑危机的根源，为理解现代西方社会的文化现象提供了根据，从而成为其理解西方现代艺术的基础："作为人自身表现的文学艺术而言，则不追溯到弗洛伊德的精神分析学，便对当前文学艺术的趋向，几乎无法作合理的解释。而且这种趋势，正在方兴未艾。"① 但是，弗洛伊德的贡献仅限于在心理学基础上对西方文化层面的解读。因为精神分析学与西方现代艺术的紧密联系，对于发掘中国艺术精神的徐复观而言，从真艺术的角度出发，它势必会成为被批判的对象，因为弗洛伊德过分强调了"性（弗洛伊德称为'力比多'）""无意识"在艺术创作和欣赏过程中的作用。

弗洛伊德的"无意识"，本来是解释人的性格和行为在心理学上的终极根据，但因为他过分强调了"性欲"的地位，将许多行为直接与性欲挂钩，"构成了'唯性的人生观'。这不仅抹煞了人生其他方面的意义，而他的这种结论，只是由过分的推论而来的夸大的解释，不能算是真正的科学"② 徐复观认为，弗洛伊德将人与人之间以感情为基础的"爱"的因素抹杀，只是强调人们之间的一种原始本能的抒发，作为艺术根基的因素也就不存在了。因为艺术的生命是"美"，而与美联系最为密切的就是人类之爱，"因为是'美'，所以才有爱，不过爱却并不仅是限于美的条件。更重要的是，因为爱，才能发现美。美，在其最根源的地方，是要受爱的规定的"③。古希腊时代，因为对人体的爱，所以造就了人体造型艺术美的高峰；文艺复兴之后，因为对自然之爱，风景绘画开始大量进入艺术家们的视野。在这里，徐复观对"爱"的强调类似于托尔斯泰对"宗教意识"的强调。而且，人类之爱应该是艺术的永恒主题，没有爱的艺术有可能能够创造形式上的惊奇，并最终因为"习惯"而为大众所接受，但它不能被称为真正的艺术。现代艺术的抽象性与超现实，代表的是现代艺术家对作为艺术生命的"美"的反对，再推进一步，这是没有"爱"的文化在艺术方面的赤裸表现。现代艺术家们之所以反对自然、反对社会、否定传统，是

① 徐复观：《徐复观全集·论文学》，九州出版社，2014，第72页。
② 徐复观：《徐复观全集·论文学》，九州出版社，2014，第73页。
③ 徐复观：《徐复观全集·论艺术》，九州出版社，2014，第39页。

因为他们不爱自然、不爱社会，不爱传统的一切，"不爱即不美……没有了爱的文化，结果会变成了没有美的文化"①。徐复观把"爱"作为其判断艺术的"宗教意识"。西方现代社会，正是基于弗洛伊德的无意识理论对爱的否定，拉开了现代艺术的序幕。徐复观对现代艺术的批判，在弗洛伊德的理论中，找到了立足点："现代的文学艺术，几乎都和弗洛伊德的精神分析有关联，或者干脆以它为基石。"②弗洛伊德的精神分析学，在科学学说和精神病治疗上都有其贡献，但它的不足就在于在现实的运用中演绎得太过，当这种科学成为文化哲学而在文化领域发挥它作用的时候，"有限（精神分析）"与"无限（文学艺术等文化）"的冲突总难以得到协调，于是在艺术的解释中就难免有牵强附会的嫌疑，从而将精神分析的科学性慢慢魔术化了，而徐复观怀疑，现代文学和艺术，正是这种魔术化的夸张和扩大。

作为西方文化进入现代社会的基石，弗洛伊德过分夸大了无意识在社会行为中的地位。弗洛伊德虽然区分人的意识为无意识、前意识和意识，从而构成本我、自我和超我的人格结构，但是"在他的排列顺序上，无意识界才是一个人的生命的根源；而意识、良心，都是漂浮在生命之上，不足轻重的东西"③。弗洛伊德强调了无意识的不受压迫的自由表达，从表层上看这与徐复观主张的庄子哲学"道"所体现的中国艺术精神的无功利、自由状态相似，但二者实际有非常巨大的差异：庄子的自由是经过人的刻苦修行之后的天人合一的状态，而弗洛伊德实际上强调的是人的原始欲望的无节制宣泄。其与儒家的情欲的抒发更是不同，儒家的良心深藏在生命的根本处，是对具体生命生活更具有决定性的因素，伴随着"'情'之向内沉潜，'情'便与此更根源之处的良心，于不知不觉之中，融合在一起……（再）通过音乐的形式，随同由音乐而来的'气盛'而气盛"④。而弗洛伊德的无意识表达表现在艺术上就是没有节制、随心所欲地为所欲为：从造型的歪曲到肢解再到否定；从破布的摆放到便池的收藏再到大便的制造；从画作到物品再到概念；等等。现代艺术在无意识的支配下，肆无忌惮地释放着艺术家的激情与天性，解构着艺术的形式与观念。

① 徐复观：《徐复观全集·论艺术》，九州出版社，2014，第 39 页。
② 徐复观：《中国人的生命精神》，胡晓明、王守雪编，华东师范大学出版社，2004，第 279 页。
③ 徐复观：《徐复观全集·论文学》，九州出版社，2014，第 73 页。
④ 李维武编《徐复观文集》第 4 卷，湖北人民出版社，2002，第 24 页。

弗洛伊德对"无意识"和"性欲"的强调，以纷繁的个人"宗教意识"取代了社会"宗教意识"，而个人"宗教意识"又因为"习惯"的作用而为社会大众所接受，最终导致了艺术判断标准的混乱。传统艺术被否定了，爱和美都被"性欲"取代了，人们看艺术的方式也就更加地随意了。伴随着艺术家们对艺术的随意解读，这个社会在艺术领域，已经进入了虚无主义①，"虚无主义是意味着什么呢？是至高价值成为无价值，是没有目标，是对于'为了什么'也没有答复"②。徐复观借用尼采在《权利意志》中给虚无主义下的定义，诠释了现代社会的生存状态，而这样的定义也俨然成了现代艺术家给那些疑惑者诠释自己艺术的最佳模板。

通过弗洛伊德以无意识为核心建构起来的精神分析，徐复观把握到了西方现代文化诞生的根源，认识到了西方文化发展的症结，并为进一步研究西方现代艺术的性质、明确真正艺术的标准奠定了学理上和形式上的基础。弗洛伊德的精神分析是西方现代社会虚无主义危机的根源，也是西方现代艺术虚无主义危机的根源。作为现代艺术的哲学根基，弗洛伊德成为徐复观研究现代艺术的出发点。徐复观不仅为中国艺术精神的探讨树立了反面的标靶，更是通过现代艺术的"非人性"③确立了中国传统艺术"人性"的基础性地位，这也将他的研究视角重新转移到以儒道人性文化为核心的中国艺术精神中来。

西方现代艺术面临重重危机，中国现代艺术作为对西方的模仿，其问题也就更加明朗。也正是在此基础上，徐复观开始《中国艺术精神》的写作，"当我着手写这部书的时候，正是许多人标榜以抽象主义为中心的'现代艺术'的时候。现在这种声音，似乎比较微弱了。艺术到底走到什么地方去？三十年来，他人是在摸索，而我们则在模仿；摸索者多以感到空虚，模仿者也应有些迷惘"④。徐复观的目的自然是立足中国传统文化阵地，培养中国现代艺术的摸索者，以期待中国自己的现代艺术不再空虚，中国的现代艺术家不再迷惘。只可惜徐复观只建设了中国艺术的传统阵地。而"传统"的开放性特点，使得这个阵地"不仅有历史的意义，而且有现在的和将来的意义"，这就为中国传统艺术精神的现代"化"提供了可能。

① 徐复观对虚无主义时代感的研究，详见本章第三节"现代艺术的标靶"。
② 徐复观：《徐复观全集·论文化（二）》，九州出版社，2014，第556页。
③ 徐复观有一篇杂文《非人的艺术与文学》对此进行了讨论。
④ 李维武编《徐复观文集》第4卷，湖北人民出版社，2002，三版自序。

围绕"自由与无功利",实现传统艺术精神与现代性多张面孔的互融,徐复观没有做到,但是其开放性、形而中的艺术主张,却将传统与现代互融的可能内蕴于他的艺术研究[①]。

四、康德的体系

相较于托尔斯泰的启发和对弗洛伊德的批判,徐复观的艺术思想与康德的关系更加密切。但康德的美学思想也只是徐复观艺术思想的参考,因为徐复观对中国传统文化尤其是对庄子的研究,已经基本确立了自由、无功利的艺术精神核心观念和"言外之意"的审美思想,个性与共性的互通也在对儒道两家人性文化的层级研究中实现,康德理论更像是对这种审美认识的巩固。但是徐复观艺术研究的内容和方法受到康德美学的影响是毋庸置疑的。巧合也好,有意为之也罢,徐复观艺术思想中闪烁着康德智慧的火花。

康德美学体系以著名的"三大批判"构成:《纯粹理性批判》(1781年)、《实践理性批判》(1788年)和《判断力批判》(1790年)。《纯粹理性批判》研究"知",与科学相关;《实践理性批判》研究"行",与道德有关;《判断力批判》研究"美",与艺术有关。康德通过"三大批判",将科学、道德和艺术作为人类文化的主要构成,这对西方现代美学产生了深远影响。"康德对现代西方美学的许多流派产生了直接或间接的影响。一个重要原因是,康德在一般哲学问题的水准上论证审美活动的特征,也就是在哲学体系中,在同科学认识、道德、感性和效用的关系中研究美学问题。"[②]受康德启发,徐复观将"道德、艺术、科学"看作是人类文化的三大支柱,但是在三者关系方面两人的认识出现了分歧。

"在判断力批判中,强调了对美的判断,与前两者并不相同的特别性格,使之不致互相混淆混乱,因而奠定了近代美学的基础。"[③]这非常符合康德对判断力批判在三大批判中的功能定位:"判断力批判作为使哲学的两部分成为整体的结合手段。"[④]康德认为,艺术在科学与道德之间起到调节作用,使三大批判成为一个整体。而徐复观在文化研究中,却将围绕人性文化建构起来的道德作为整个文化系统的基础,艺术是在这个理性基础

① 参见下文"传统的惯性与现代艺术"。
② 凌继尧:《西方美学史》,北京大学出版社,2004,第299页。
③ 徐复观:《石涛之一研究》,台湾学生书局(台北),1979,第21页。
④ [德]康德:《判断力批判(上卷)》,宗白华译,商务印书馆,1964,第14页。

上所绽放的感性之花，科学也是围绕人性文化而建构的——因为在传统人性文化中，中国人征服自然的欲望不强，也就导致中国传统社会在科学技术方面的落后。由此可见，徐复观的文化研究受到康德影响，却也能够突破康德体系。

具体到对美的研究，康德对美及美感形成的体系，即围绕"美感不涉利害、无目的的合目的性"等为基础对艺术特征的界定，启发了徐复观由人性自由到艺术精神到艺术的研究体系。

徐复观认为"无用""游"是中国艺术精神的根本。康德在《判断力批判》中所提到的美的判断，实际上是趣味判断，而趣味判断的核心就是"无关心的满足"，"所谓无关心，主要是既不指向于实用，同时也无益于认识的意思"①。康德也在其对美的分析中首先从质的方面指出审美判断的标准就是不涉利害。他从"主客合一"的角度出发，认为一个对象"美"的关键在于受众自己与对象的交流，而不是决定于这个对象本身，因此，"美"的程度也就决定于交流时受众的状态，"美"的判断"只要夹杂着极少的利害感在里面，就会有偏爱而不是纯粹的欣赏判断了"②，所以必须尽量摒弃对事物存在的偏爱。只有保有这种态度，才能在"美"的欣赏中，做一个合格的评判者。现代社会中的人，为各种价值所束缚，处于不自由的状态，为此，徐复观从庄子的角度出发，从多个角度去追求自由：首先要无用于社会，不为社会价值所束缚，"将人世所认为无用的，'树之于无何有之乡，广漠之野'"③，也就是追求老庄道家哲学所谓的"体道"生活。于"人世之无用"，正是人之"艺术精神"的大用，唯其如此，方能做到"逍遥游"。这种精神上的自由解放，实际上正是康德"无关心的满足"，这也正是艺术性的满足。其次是"心斋""坐忘"，这是美的观照得以成立的精神主体，也是艺术得以成立的最后根据，而"去欲"和"忘知"是达到"斋、忘"的两种途径。所谓"去欲"，就是消解由生理而来的各种欲望，不为心所奴役，从欲望的要挟中解放出来；所谓"忘知"，是不让心对物质做知识的活动，从而增强知识的自由。摆脱了欲望和知识的限制，"剩下的便是虚而待物的，亦即是徇耳目内通的纯知觉活动。这种纯知觉

① 李维武编《徐复观文集》第 4 卷，湖北人民出版社，2002，第 56 页。
② [德]康德：《判断力批判（上卷）》，宗白华译，商务印书馆，1964，第 41 页。
③ 李维武编《徐复观文集》第 4 卷，湖北人民出版社，2002，第 57 页，有整合。

活动，即是美地观照"①。

从量的方面来看审美判断，这种判断虽然是个体的，但却具有普遍性，"如果他把某一事物称作美，这时他就假定别人也同样感到这种愉快：他不仅仅是为自己这样判断着，他也是为每个人这样判断着，并且他谈到美时，好像它（这美）是事物的一个属性"②。并且这种普遍性的获得不依靠概念。康德把这种"由一而多"的众多感情相融合的客观必然性，作为规律加以揭示，从而称之为"共感"。而徐复观一方面以庄子哲学为基础，认为艺术的共感是在人的虚静之心的基础上的，在没有外物干扰下的情感互通，所谓"与物有宜""与物为春"，此时作为自由的人，其精神与天地相互流通而无隔膜，这种从心的虚静出发的庄子共感，"恐怕更能得共感之真，保持共感的纯粹性"③。另一方面，徐复观从儒家人性的自由性出发，通过个体对"德与能"的完善，在"文化的自由"处，将个体的功利性融到民族性中，将儒家"成教化，助人伦"艺术的功利性为集体接受，进而实现集体的共感，康德"量的判断"成为徐复观研究儒家功利性艺术"艺术性"借助的主要方案④。

从关系方面看审美判断，"美的判定只以一单纯形式的合目的性，即一无目的的合目的性为根据；那就是说，是完全不系于善的观念，因为后者是以一客观的合目的性，即一对象对于一目的的关系为前提"⑤。（对艺术中"善"的理解，康德和徐复观有差异：康德的"善"是客观对象自身结构的完善，而徐复观言"善"，主要是事物之对于外界的作用。）据此，康德确立美的"无目的的合目的性"特征。康德所理解的"目的"有两种：一种是形式的或主观的"合目的性"，这立足于受众对于事物的认识功能，其判断标准在于能否引起受众的快感，这种判断的能力康德称之为"审美判断力"；一种则是现实的或客观的"合目的性"，从自然界有机物自身出发，看其是否符合自身的本质和功能。所谓"无目的"，是指美的对象没有现实的或者客观的"合目的性"，不涉及美的对象"是否有用""是否完善"的功利；"合目的性"主要是指形式的或主观的合目的性，因为它是建立在主客之间的审美判断。在此基础上，康德将美分为"自由美"和

① 李维武编《徐复观文集》第 4 卷，湖北人民出版社，2002，第 63 页。
② ［德］康德：《判断力批判（上卷）》，宗白华译，商务印书馆，1964，第 49 页。
③ 李维武编《徐复观文集》第 4 卷，湖北人民出版社，2002，第 80 页。
④ 参加下文："儒家影响下的艺术之价值定位"。
⑤ ［德］康德：《判断力批判（上卷）》，宗白华译，商务印书馆，1964，第 64 页。

"附庸美"，前者为自身而存在，它不以对象的概念为前提，而后者则附属于特定概念，涉及利害计较和目的之类内容意义，是有条件的美。为了说明自由美，康德以美丽的贝壳为例，认为很多贝壳本身即是美的，它的美无关乎它是什么，叫什么，能够满足人的什么需求，而是它本身就能够自由地给人带来愉悦。所以，自由美摆脱了观念束缚和利害计较，是无目的的合目的性的纯然形式的美，它所涵盖的领域极其有限。而像音乐、美术、文学等都涉及内容意义，它们的美也就应该是附庸美。康德认为："附庸美比自由美更能够表现美的理想。"① 徐复观在对中国儒道两家所代表的艺术的研究中，实践着康德对附庸美的追求。

徐复观通过音乐来研究儒家的艺术精神。他认为儒家对艺术的要求即是"乐而不淫、哀而不伤"，最后将艺术形式的美落实到道德的善，即所谓尽善尽美的艺术，"孔门的所以重视乐，并非是把乐与仁混同起来，而是出于古代的传承，认为乐的艺术，首先是有助于政治上的教化。更进一步，则认为可以作为人格的修养、向上，乃至也可以作为达到仁地人格完成的一种工夫"②。儒家的艺术精神最直接的就是一种附庸美，是一种"为人生而艺术"的艺术。而道家的艺术精神，通过虚静之心实现我与外物的融合，是社会、自然大往大来之地，不为物役的同时亦独立于世，似乎是一种"为艺术而艺术"的自由美，但是"庄子的本意只着眼到人生，而根本无心于艺术。他对艺术精神主体的把握及其在这方面的了解、成就，乃直接由人格中所流出，吸此一精神之流的大文学家，大绘画家，其作品也是直接由其人格中所流出，并即以之陶冶其人生。所以，庄子与孔子一样，依然是为人生而艺术"③。因此庄子哲学影响下的艺术，实际也是一种附庸美的艺术。"自由美"与"附庸美"的区分，对于徐复观研究道家哲学基础上的艺术有明显的启发作用。

在康德所处的古典主义时期，通过科学求真的手段再现表达对象的美是艺术追求的终极目标，但是康德却从美的判断力出发，认为想象力是一种具有生产性的认识机能，它能够从真实的自然中提取和加工素材，能动地创造出另外一个自然来，"在这场合里固然是大自然对我提供素材，但

① 凌继尧：《西方美学史》，北京大学出版社，2004，第 287 页。
② 李维武编《徐复观文集》第 4 卷，湖北人民出版社，2002，第 17 页。
③ 徐复观：《游心太玄》，刘桂荣编，北京大学出版社，2009，第 65 页。

这素材却被我们改造成为完全不同的东西,即优越于自然的东西"①。这就很大程度上肯定了艺术家的主观能动性,而这正是中国传统艺术家发挥特长之所在。中国艺术史上类似于"第二自然"的表达并不陌生,诸如荆浩"度物象而取其真"、郭熙"身即山川而取之"、苏轼"成竹在胸"与"身与竹化"等,都是强调审美想象力在艺术创作过程中创造艺术意象的过程,甚至到了司空图,更是以"象外之象,景外之景"等无限接近"第二自然"的范畴来解释艺术欣赏和创作。徐复观认为审美想象立足于对自然、社会观照时的取舍,所以想象中有现实,而观照时,又将观照者的情感灌注到观照对象之上,"不知不觉之中,使其由'第一自然'升而为'第二自然',故观照中亦有某程度的想象"②。

同样强调艺术创造中的"第二自然",康德重视的艺术形象的"自然"性,是艺术家发挥主观能动性对艺术形式的完善,而徐复观重视的是艺术形象精神性的表达,讲究突破形式之后的"神"。但是康德的"第二自然"却在艺术研究内容和文化研究方法上启发了徐复观。首先徐复观借此研究艺术形象与现实形象之间的关系:一方面研究传统艺术中的形象性;另一方面研究现代艺术的非形象性,并据此认定"现代艺术对自然的叛逆"是属于"非人的艺术与文学",最终必将成为"毁灭的象征",这些结论都立足于现代艺术家对"第二自然"的否定。其次康德对自然的层次划分启发了徐复观的分层次研究体系。徐复观不仅仅区分自然为"第一自然"和"第二自然",为了说理的方便,他还将"传统"分为"高次元传统"和"低次元传统",将儒家的"文化自由"分为"真正的自由"与"派生的自由",将道家的"无"分为"高层次的无"和"低层次的无",相对的"有"也分为"高层次的有"和"低层次的有"。这些不同层级之间的概念,为阐释中国传统文化中的理性之美大开方便之门。

康德美学中美及美感的体系性生成方式,为徐复观研究人性及人性基础之上的美和美感作参考,启发了徐复观立足人性研究艺术精神的研究体系性构成。另外,康德的研究方法也为徐复观的分层次体系研究提供了借鉴。

综上,西方文艺思想是徐复观艺术思想的重要参考,它们启发了徐复观进行艺术思考的角度,同时也加深了徐复观艺术观点的说服力。徐复观对西方美学家的研究和借鉴绝不局限于此三家,比较明显的还有卡西尔、

① [德] 康德:《判断力批判(上卷)》,宗白华译,商务印书馆,1964,第160页。
② 徐复观:《中国文学精神》,上海书店出版社,2006,第67页。

胡塞尔、李普斯、克罗齐等，但是正如前面所言，徐复观更多是借助他们为人所熟知的观点增强自己理论观点的说服力，他们对徐复观的总体影响较小。而托尔斯泰、弗洛伊德、康德三位美学家，无论是正面还是反面，都对徐复观研究中国传统艺术和西方现代艺术有更强的启发。但是，切不可将西方哲学对徐复观艺术思想的影响作用夸大为渊源关系。很多研究者立足于西方美学探究徐复观美学思想的渊源，这是不客观的。因为徐复观的艺术思想扎根于中国传统文化，西方文化只是参照。徐复观曾经将西方哲人的思想比作砥石，而将自己的头脑比作一把刀，"我们是要拿在西方砥石上磨快了的刀来分解我们思想史的材料，顺着材料中的条理来构成系统，但并不要搭上西方某种哲学的架子来安排我们的材料"①。因此，西方与中国思想的碰撞，在徐复观这里，物理反应总是多于化学反应的。抛开政治观念，"中学为体，西学为用"的中西思想交流观，放到徐复观对西方哲学思想态度的评价上，十分恰当。

第三节 现代艺术的标靶

徐复观称自己生活的时代为"不思不想的时代"，人们正经历着精神上和生活上的各种危机：以西方为代表的现代社会，因为科学技术的发达、人文精神的缺乏而最终导致人的异化；步入近代社会以来的中国，因为生产力的落后，文化也慢慢在世界范围内走向边缘，渐趋于"失语"，盲从于西方的热情达到前所未有的高度。徐复观对传统文化的认可，对传统艺术精神的把握，对现代艺术的批判，就在这样处处充满"危机"的时代中展开。

徐复观提到了"危机意识"："在'危机'下加'意识'二字，是说明在文化上我们可以感受到有危机的存在。这名词很早已经出现，其意思是说明今日对于人类的基本生存，发生了疑问。"②他把现代危机意识分为两个阶段，第一个阶段可以称之为"冷兵器"时代，开始于20世纪50年代，它大致表现在三个方面：两次世界大战，引起了西方人士对西方文化的怀疑；美国和苏联两大阵营的存在，使人们看不到和平生存的可能；原子武

① 徐复观：《中国学术精神》，陈克艰编，华东师范大学出版社，2004，第189页。
② 李维武编《徐复观文集》第1卷，湖北人民出版社，2002，第171页。

器、核武器的出现，使人们始终处于死亡的边缘。生活在这个环境下的人们感觉不到前途，随时都有被毁灭的危险。徐复观把当时的危机意识称作第二阶段，它表现在两个方面：一是民主主义的衰落，极权主义、暴力主义的横行；二是工业的盲目发展。第二个阶段与第一阶段相比，"危机只有加强，危机意识亦只有加强。而这种危机背景的由来，最根本的因素是因为'人的价值观念的丧失'"①。关于人的价值观念，徐复观认为它是突破个人的私欲而自觉认为"应当"如何的观念：人的精神状态与价值观念紧密相关，没有了价值观念，人的生活就会被局限在个人的物欲之中，人与人的关系也就被界定在简单的利害关系之上，追随着物欲而在社会上随波逐流，人的精神状态自然无从谈起，"故简单地说，现代危机意识最基本的因素是人生价值的丧失"②。

徐复观认为，人的价值观念的丧失，首先是人的主体性的缺失。自从西方文艺复兴以来，特别是法国的启蒙运动之后，人们对人自身的认识在西方传统世界越来越清晰。但是在现代社会中，每一个人都被编入于大众之中，自己的个性随着"大众"的形成而被消减。人们不再通过理性来解释自己行为的可能性，只是用更加模糊的状态消融自己到大众之中，因为只有如此，才能在大众之中得到庇护，从而很轻松地为非理性行为找到一个非常理性的解释。"所有关于文化的价值系列的东西，他们只用三个字便觉得已经轻轻地打倒，即是这些都是'情绪的'。"③现代人就是用诸如此类的大众化的审美意识将本属于自己的问题推给大众，让别人因为对大众的接受，进而接受大众中的个人。"现代艺术家与观众之间，经常会存在一种矛盾。假定是一位真纯而不是假装内行的观众，看完现代艺术展览以后，总不禁要发出'这是表象一种什么意义呢'的疑问。若是直接问到某一作者的自身，他会客气或不客气的答复：'我们本来不想表象什么意义的。'艺术家的答复，自然有其道理，但观众的疑问，未必便毫无道理。"④艺术家毫不迟疑地将问题的答案推到现代艺术所谓的无意义上，艺术家自身主体性不存在了，观众的主体性也只能到大众那里去寻。

人的价值观念丧失最直接的后果就是虚无主义的产生。"虚无主义，

① 李维武编《徐复观文集》第 1 卷，湖北人民出版社，2002，第 173 页，略有改动。
② 李维武编《徐复观文集》第 1 卷，湖北人民出版社，2002，第 174 页。
③ 徐复观：《徐复观全集·论文化（一）》，九州出版社，第 336 页。
④ 徐复观：《徐复观全集·论艺术》，九州出版社，2014，第 20 页。

可以说是危机时代的必然。"① 所谓虚无主义，用尼采的话说就是至高价值成为无价值。没有了人生观和世界观，人就丧失了生活的目标和意义，这种人对于客观世界的一切都会感到"无聊"。导致这种无聊感的原因，徐复观总结为两个：首先，科学技术进步导致人的"异化"。科学技术进步的结果首先表现在机器对于人的生活的挤压，一方面机器使以前繁杂的劳作变得更为简单，从而使得人们越来越离不开机器而成为机器的附庸；一方面机器使人们的劳作更加专业化、机械化，分工更加细致，从而导致人在机器支配面前感受到"无聊"。其次，机械化大生产所导致的"机器吃人"局面，使得人自身的权益越来越难以保障，"人与机器"的冰冷逐渐取代"人与人"之间的温情，"许多人便感到，人生的意义在什么地方？人生的希望在什么地方？'绝望'的'绝'字，实际便是形容虚无主义的深刻化"②。西方社会呈现出极端技术化倾向，除了技术成就之外就没有人生、没有审美，而与之相对应的则是文化的极端官能化。文化官能化是虚无主义否定价值的直接体现，是技术化层面的最高要求：仅限于技术层面的展示，而无内在价值的深蕴。可以说，虚无主义是技术化和官能化的直接原因，而技术又满足了官能，官能推动了技术。"现代的文化，使现代人对于要看的东西，一眼便看到、看尽、看穿了。对于不能看到的东西，则贬斥到虚幻的角落，而代替之以彻底地现实感与单纯化。"③ 这就是现代文化的特征，你所看到的就是所看对象的全部，否定了现象背后的意义层面，而现代艺术就是在这一个层面上建立起来的。但是，人类生活中永远存在着只能由心灵去接触的东西，这些东西并不是不真实的，而是立足于人的生活的那些最后的真实，"宗教、道德、艺术这一属于'文化价值'系列的东西，便是如此"④。这就是徐复观面对现代文化的冲击所持有的态度，这也成为他后来与现代艺术论战的主要观点。

虚无主义还表现在人类生活的断层。人类的现实生活，依靠"现在"将"过去"与"未来"连接起来。人类不仅离不开过去，同样离不开未来。未来是人生存的希望与动力，只有今天没有明天的生活为一般人所不能忍受，而对明天的绝望，在很大程度上也是对自己生命绵延性的否定，是对

① 徐复观：《徐复观全集·论文化（二）》，九州出版社，2014，第 559 页。
② 徐复观：《徐复观全集·论文化（二）》，九州出版社，2014，第 557 页。
③ 李维武编《徐复观文集》第 1 卷，湖北人民出版社，2002，第 193 页。
④ 李维武编《徐复观文集》第 1 卷，湖北人民出版社，2002，第 191 页。

自己生命的绝望。但是无论"过去"也好,"未来"也罢,它们都是人们享受"现在"的陪衬,"人类是以现在为基点而通到过去,联想未来的"①。这三个时间节点决定了人类生活的厚度和广度,但西方现代社会的人们,一方面能够感受到"未来"在他们生活中的地位,一方面又看不到"未来"究竟在什么地方。如此的矛盾显现在西方社会心理的追求中:"未来"固然美好而重要,但它毕竟还未发生、不真实,最真实的是"现在的我",把握住当下的真实,是现代人的追求。这也造成了西方现代人生存环境上厚度的缺失:传统作为一个开放性的过程,一方面通过现实得以充实,一方面通过现实得以实现,只重当下不重过往和未来的态度,就切断了历史及将来的意义,恰似无根的浮萍,进一步加重了生活的虚无。

西方现代文化是现代艺术的基础,正是基于对现代西方文化的特征及渊源的分析,徐复观开始了他对西方现代艺术的研究,进而从反面确定了中国艺术精神影响下的中国艺术应当如何。

一、艺术的阴谋

艺术作品不是纯客观的(那是科学),也不是纯主观的(那是混沌的气氛或幻影),而是"把主观生命的跃动,投射到某一客观的事物上面去;借某一客观事物的形相,把生命的跃动表现出来,这便是艺术作品"②。由此可以看出徐复观主客统一的艺术观。艺术品是艺术家情感在表现对象上的凝结,是由"第一自然"而向"第二自然"的追求。当前危机意识下诞生的现代艺术,是对客观自然形相的破坏,是没有了"自然"的,颠覆性、瞬间性的艺术,不具有永恒性价值。

徐复观认为,现代艺术产生于危机意识极其浓厚的当下,一群对时代信号比较敏感的人,感觉到环境给人带来的异化,"而把自己与社会绝缘、与自然绝缘,只是闭锁在个人的'无意识'里面,或表出它的'欲动'(性欲冲动),或表出它的孤绝、幽暗,这才是现代艺术之所以成为现代艺术的最基本地特征……此种艺术的自身,可以作为历史创伤的表识,但并没有含着艺术的永恒性"③。徐复观并不否定现代艺术的情感基础,"欲动"就是一种情感,但是作为情感的"欲动",更多偏向于弗洛伊德的原始性

① 李维武编《徐复观文集》第 1 卷,湖北人民出版社,2002,第 181 页。
② 李维武编《徐复观文集》第 1 卷,湖北人民出版社,2002,第 265 页。
③ 李维武编《徐复观文集》第 1 卷,湖北人民出版社,2002,第 276 页,有整合。

欲，没有经过澄汰和升华。这样的情感停留在动物层面，距离徐复观所要求的受人类之"爱"规范的情感相距太大。而"美"最终必然受"爱"的规范，因此这种表现原始欲动的现代艺术，首先是不美的。

现代艺术主要是对时代比较敏感的一些人，面对"异化"的现实所表达的"异化"感觉。他们在现实生活中看不到前途，感觉无路可走，于是感觉任何有形的东西，都是对积蓄其内心情感的束缚，"要把他内心的空虚、苦闷、忧愤的真实，不受一切形相的拘束，而如实的表现出来，这便自然而然的成了抽象的画，或超现实的诗了"①。这样的艺术代表着现代艺术的开创者们对时代的体认。抽象艺术中集中了他们那种郁积的情感，他们用一种自由的形相将之表现出来。徐复观并不否认这种现代艺术的艺术性，因为他认为这"也是出于这种真实地内在生命的要求"②，他所否定的，只是现代艺术的追随者不能表达自己的真实情感，只是借助"变了又变"的官能享受来实践本来就没有的价值，以满足"无病呻吟"的精神状态。这样，在一味求新求变的现代艺术中，"官能的文化"越来越能满足受众和自己"寻求刺激"的需求，成为现代艺术的主流。

徐复观接触现代艺术，源自日本京都现代美术馆的一次展览。画家们为了引起人对他们的注意，依靠极端的"杂乱"和"混沌"，用强烈的感官刺激冲击着徐复观"艺术是显现自然的形象"的原初艺术观，并在"集体"的力量中维持着极不自信的心境。徐复观在《毁灭的象征——对现代美术的一瞥》的杂文中曾这样描绘他所看到的："给我印象最深的是某女士所画的《田园风物诗B》，粗看只是从人身上流出来的一堆脓血；细看依然是从人身上流出来的一堆脓血，真令人有呕吐之感。"③徐复观还引用塞德尔马阿对超现实主义的评价来印证他对现代主义的认识："超现实主义者们，选取了混沌与幽暗之国，选取了血与腐败与排泄物。在他们的世界中，是由背理及人的堕落和冷淡所支配。他们的混沌，不是能生出生命来的自然地 khaos④，而是颓废地及自然的 khaos。"⑤背离了自然的艺术，也

① 李维武编《徐复观文集》第1卷，湖北人民出版社，2002，第266页。
② 李维武编《徐复观文集》第1卷，湖北人民出版社，2002，第266页。
③ 徐复观：《徐复观全集·论艺术》，九州出版社，2014，第3页。
④ khaos，根据上下文推测，此应为古希腊最初天神卡奥斯的名字。他代表了世界之初的原始状态，在卡奥斯之后，大地女神盖娅等才相继独立诞生。也由此判断第一个字母 k 应该大写。
⑤ 李维武编《徐复观文集》第1卷，湖北人民出版社，2002，第271页。

就背离了大众，最终成为上层阶级附庸风雅的资本，"由此我们不难想到现代以特高的价钱，从此一富豪转到另一富豪手中的有如毕加索的抽象画，正象征了现代富豪者的性格。现代的富豪，正穿好寿衣，准备进入到他所应进入的地方去"①。正是现代艺术家们以混沌的、原始的情感表现，以否定自然的抽象形式将主体与客体放到了对立面。正是以现代艺术背叛自然为标靶，徐复观开始了对艺术精神的探索。

现代艺术发展的热闹程度远超想象，在不长的时间内就经历了野兽派、达达主义、超现实主义、抽象主义、破布主义、光学艺术等流派，可谓异彩纷呈。但是除了感官刺激，现代艺术作品没能给徐复观留下更深刻的印象，也就更不可能成为他心目中的经典，这就引起了徐复观对现代艺术永恒性问题的思考：真正的艺术，没有时间界限，能为历代人民所接受，进而成为具有永恒性的经典；但是现代艺术，因为其彻底的主观意识，自立于社会、自然之外的视角和超出于正常人性的本质，徐复观断言它自不能臻于永恒。

对于现代艺术流行的原因，徐复观认为政治因素要远大于艺术因素。徐复观在杂文《现代艺术的永恒性问题》中曾经明确提出，美国波普画家罗西亨巴格在刚满三十岁时即获得国际美展的大奖，其获奖与美国欲彰显美国艺术在国际上的艺术领导力而向主办方施加的政治压力有着直接的关系。他说这样的奖项"完全是由'美国画坛的国粹主义'及画商的商业资本所绵密计划的一种'远征的行动'，'想以此来夸示美国画坛的进步，成为对欧洲精神征服的十字军'。'审查委员会的强制性地政治性'，引起了欧洲很大的反感。报纸上对此的报导，都标'伯勒奇的叛逆''欧洲的殖民地化'这一类的大标题，并因此而引起巴黎画坛的团结"②。当代学者河清认为，现代艺术之前的西方艺术中心在法国巴黎，美国作为一个相对来说缺少历史的国度，在经济上取得世界中心地位之后，必然要在文化上抢占世界的制高点。因此，美国利用文化的进步观，以其雄厚的经济基础为后盾，在强大的"三 M 党"保驾护航下，用现代艺术排挤传统艺术的地位，进而排挤巴黎的艺术中心地位，树立世界现代新艺术的标尺。虽然生活于不同的时代，对现代艺术的认识却将黄河清与徐复观两位学者拉到了一起。如果说徐复观因为语言的因素未能在西方亲身体验西方现代艺术的

① 李维武编《徐复观文集》第 1 卷，湖北人民出版社，2002，第 271 页。
② 李维武编《徐复观文集》第 1 卷，湖北人民出版社，2002，第 277 页。

狂热，那么作为西方文化实地研究学者的河清的认识可谓是对徐复观艺术思想的明证。河清最后在结论部分指出，以美国为中心的这场"艺术的阴谋"，其主要战术包括三个方面：

> 1. 以"反艺术"的名义颠覆欧洲古典传统艺术，将"美国艺术"和"美国式艺术"确立为"艺术"。"反"掉了别人的"艺术"，把自己的一套宣称为"艺术"。
>
> 2. 以实物、装置、行为、概念，取代绘画和雕塑，最终消解"美术"。
>
> 3. 以生活取代艺术。将"日常"、凡庸，甚至低俗的"生活"，命名为"艺术"。
>
> 如此，美国取代了欧洲，美国主导了世界，美国式"当代艺术"成为一种"当代艺术国际"，将"美国式艺术"推行于全世界。
>
> 这便是至今仍在继续的"艺术的阴谋"。①

因为时代关系，徐复观对现代艺术认识的具体和深入程度未能达到河清那般，但是，由于其对国际时事的深彻体察，徐复观对现代艺术背后政治因素的认识非常清楚：西方文化作为人类文化的有机组成部分，在现代社会却为西方殖民主义意识所操纵。他在《西方文化没有阴影》的杂文中，明确指出西方文化对于世界的贡献，认为西方文化给了他更多的思考中国文化的灵感："我从来没有感到西方文化对我有什么阴影……在中国文化的探索中，更从来没有发生非反对西方文化不可的情绪。"②20 世纪五六十年代台湾地区众多学者所认为的西方文化给现代台湾带来的阴影，不是西方文化本身而是西方的殖民主义意识带来的，"今日的台湾，确实笼罩着一片阴影。但这种阴影，不是从西方文化的本身发出来的，而是从西方文化通过西方人的国家政治意识所发生出来的……西方的殖民主义与西方文化有其密切关联，但二者之间，不能画上一个等号。因为中间加入了西方人的国家'政治意识'"③。因此，以现代艺术为中介，西方文化对现代台湾地区的影响，有很浓厚的政治倾向性。

① 河清：《艺术的阴谋》，广西师大出版社，2008，第 279—280 页。
② 徐复观：《徐复观全集·论文化（二）》，九州出版社，2014，第 712 页。
③ 徐复观：《徐复观全集·论文化（二）》，九州出版社，2014，第 710—711 页。

作为现代西方核心的美国虽然在经济和政治方面走到了世界的前列，但是，美国人在思想上因为价值系统的缺失而带来的行为和精神的堕落，徐复观也看得非常清楚①。徐复观认为，美国的这种现代性危机并不会从内部得到解决，最终他们的视角必将转向并求助于东方。

可以说，现代艺术是徐复观研究中国艺术精神的起点。正是出于对现代中西方艺术弊病的指陈，徐复观开始思考真正的艺术应该怎样。如果说对西方现代艺术的研究成为徐复观研究艺术问题的契机，那么，现代艺术在台湾地区的发展，尤其是徐复观与现代艺术家、五月画会创始人刘国松关于现代艺术的论战，成为其写作《中国艺术精神》的导火索。

二、争鸣刘国松

刘国松，祖籍山东青州，1932 年生于安徽，1949 年定居台湾。台湾地区现代绘画先驱，台湾地区文化学者赴大陆交流第一人。1957 年创立"五月画会"，以"全盘西化"为目标，模仿西洋画风，倡导现代艺术。从1959 年开始，逐渐告别单纯模仿方式，认为"模仿新的，不能代替模仿旧的。抄袭西洋的，不能代替抄袭中国的"，立志以"创作"代替"模仿"，从事中国画的现代改革，走自己的路，将中国传统绘画推向现代化，此时风格与模仿阶段相比发生很大变化。刘国松一般吸收拼贴、转印技巧或者利用喷枪、巧克力等作画。20 世纪 80 年代初，刘国松到大陆二十多个城市举办绘画交流展，给大陆美术界带来强烈刺激，使得现代艺术如旋风般在大陆蔓延。2002 年 5 月，"宇宙心印——刘国松七十回顾展"在北京中国历史博物馆展出。

20 世纪五六十年代的台湾地区被多位美国学者批评为"文化沙漠"，这由台湾地区特殊的时代背景所决定：首先，台湾长期处于文化断层状态，虽然经济上较大陆有很大进步，但其文化却相对贫瘠；其次，1949 年国民党退踞台湾后，为了控制岛上年青一代人的思想，割断了他们与大陆文化的联系，其政治高压政策更使得台湾地区的文化发展遭遇挫折。李淑珍借《现代文学一年》给当时的知识青年了一个很中肯的定位：首先因为历史的原因，台湾青年能够感受到强烈的"纵的文化断层"；其次，为了解决因历史原因造成的自身文化思想方面的贫乏，他们就需要吸取同时代

① 参见徐复观：《美国人在精神上走投无路》，自《中国的世界精神：徐复观国际时评集》，华东师范大学出版社，2004，第 95—96 页。

其他地区的文化，从而出现"横的文化移植"，"因为有'纵的文化断层'，才会感到'目下艺术界的衰微'，才会奋力想从石缝中钻出、自行迎接阳光雨露。而欧美'现代主义'，就是他们当时所进行的'横的文化移植'"①。刘国松就是在这样的社会文化背景下，首先从事中国传统绘画创作，因为找不到出路而又全盘西化，转向西方现代艺术，进而发现，单纯地模仿西方很难成就自己的艺术个性，于是走向中西融合，立足于将中国传统绘画推向现代，与世界接轨。在文章《绘画的峡谷——从十五届全省美展国画部说起》中，刘国松认识到中国画自明清以来，一味追求古人的空灵韵致而又脱离了古人深入自然的背景，导致中国画愈益空虚、脆弱，画家的人性、情感在中国画中越来越难以觅寻，最终导致中国画在经过元代的巅峰之后开始走下坡路，从而使中国画未来的发展之路走上绝境。要拯救中国绘画，一定要把失掉的艺术"最本真"的东西再找回来，而西方近代艺术的人本位思想和个性自觉，刚好契合了刘国松对这一本真的追求，他相信，"西方强烈的生命色彩与东方的冲淡澹泊必能融合，确立统一的世界性新文化。而此一融合的基础，就是西洋现代画观念与东方传统绘画的共通点：'一种绝对的主观唯心论'。而西洋正在风行、中国古已有之的抽象绘画，就是融合中西绘画的最佳途径"②。这就是刘国松主要的艺术主张和创作经历。另外，在具体的艺术创作方法上，刘国松提出"画若对弈"等对传统艺术的颠覆性主张，它们都对当时的台湾地区现代艺术产生了很大影响。

　　徐复观与刘国松有关现代艺术的论战，就开始于刘国松艺术创作走向中西结合之际。但是"严格说来，徐复观和刘国松争论的焦点并不是'台湾的'现代绘画，而是'欧美的'现代艺术"③。徐复观刚开始发表对现代艺术反省的文章时，并不知道"五月画会"，他只是把目光放到西方画坛上，讽刺台湾青年画家一味地模仿西方，而没有自我反省的意识和能力，而刘国松也是急于为西方现代绘画辩护，进而维护台湾地区现代绘画的合理性。也正是围绕着以西方现代艺术为中心的这场论战，徐复观正式确立了自己的艺术观，为其艺术观念奠定了基础。

　　徐复观与刘国松的这场论战持续一年多，其中除了在从整体上谈"现

① 李维武编《徐复观与中国文化》，湖北人民出版社，1997，第549页。
② 李维武编《徐复观与中国文化》，湖北人民出版社，1997，第554页。
③ 李维武编《徐复观与中国文化》，湖北人民出版社，1997，第561页。

代艺术与自然的关系"与"现代艺术的永恒性问题",二人持有相反的意见外,在对艺术本质的认识上,二人也有一些差异。徐复观受卡西尔影响,把艺术看成是主客观的统一,看成是艺术家利用对第一自然的理解,融合自身情感因素,在艺术作品中呈现第二自然。艺术显现着艺术家的审美认识,而艺术家审美认识的形成,在徐复观看来是经过艺术家辛苦的人格修养功夫而达到的,艺术品更多地代表了艺术家的人格因素。所以"艺术的究竟义是要表现一个人的人格,并且是要通过艺术而使人格得到充实、升华,充实、升华到可以从一个人的人格中去看整个世界、时代"①。"人格"问题最终也成为徐复观论证艺术精神的核心问题。刘国松则认为艺术本身是独立存在的,除其自身因素之外别无他物,这也是西方现代艺术的核心思想,他最终认为真正的艺术是"永远也说不出的绘画本身"②。因此,人格修养的问题在刘国松那里淡化了。

仔细研究徐复观与刘国松,其实二者的艺术思想,在很大程度上又是相通的,两人之所以产生长达一年的话语官司,在李淑珍看来,"他们老少二人在'现代画论战'中针锋相对,实在是因为他们没有机会了解对方"③。

首先,在对待中国画传统的态度上两人在基本观点上保持一致。徐复观认为,立足中国传统文化,是进行中国现代画改革创新的出路。徐复观作为新儒家的代表,这是很正常的观点。而通过刘国松艺术创作的历程可以看出,虽然他有一个非常短暂的时间主张全盘接受西方现代艺术,但是最终刘国松还是重新回到传统之上,他说:"模仿新的,不能代替模仿旧的。抄袭西洋的,不能代替抄袭中国的。"④刘国松最终兼容中西而走出中国画的现代化之路。如果要说两人在这一方面的差异,那只能是程度上的不同:徐复观更倾向于顺承基础上的创新,而刘国松则更强调对传统艺术打破之后的重组改造。

其次,在中国艺术的现代取向方面。徐复观作为新儒家的代表,并不是以守旧派的形相出现的。他在谈中国文化的时候就一再强调,中国文化的开放性,是中国文化的最有机组成部分,"中国当然要努力吸收西方文化"⑤,但要保留中国文化的个性,徐复观更倾向于批判模仿西方现代艺术

① 徐复观:《石涛之一研究》,台湾学生书局(台北),1979,第73页。
② 刘国松:《永世的痴迷》,山东画报出版社,1998,第26页。
③ 李维武编《徐复观与中国文化》,湖北人民出版社,1997,第552页。
④ 李维武编《徐复观与中国文化》,湖北人民出版社,1997,第552页。
⑤ 李维武编《徐复观文集》第1卷,湖北人民出版社,2002,第24页。

的中国艺术现代化，而对充分自由表现艺术家内心情感的现代艺术并非一概否定，只不过在与刘国松的论战中逐渐扩大了现代艺术批判的范围。而刘国松也看到了西方现代艺术的霸权主义倾向，也曾认为只有紧追西洋画派，才是有"现代感"的现代人，才能创作"现代画"，只有到1959年第三届五月画展时，"我已经觉悟到艺术上全盘西化之不可能，一味追随西洋现代画的潮流，不是我们应该走的道路，也违背了现代艺术的精神"①。面对西方现代艺术的霸权主义倾向，作为文化学者的徐复观和作为艺术家的刘国松站到了同一条战线上。

在艺术的功能上，徐复观区分艺术的反映方式为"顺承性的反映"和"反省性的反映"两种。前者对所反映的现实常能发生推动助成的作用，它的意义也就决定于被反映现实的意义，而中国的山水画，"想超越向自然中去，以获得精神的自由，保持精神的纯洁，恢复生命的疲困，这是反省性的反映"②。徐复观看来，顺承性反映的艺术对于现实来说犹如火上浇油，而反省性艺术犹如炎暑中的冷饮，相对来说后者对于现代人的精神会产生更大的意义。刘国松认为艺术与社会的关系可以分为反映和超脱两种，现代艺术倾向于反映，而刘国松更倾向于超脱。关于艺术与现实生活的关系，两人观点大体一致。如果要说两人的差异，那么徐复观更倾向于艺术对于现代生活中人们生活的积极参与，而刘国松的现代艺术更倾向于对于现代生活的消极避让。

就是在创作方法上看似针锋相对的"胸有成竹"与"画若对弈"，其实在最深层上也是相通的。徐复观主张在仔细观察生活的同时，能够把握到对象的整体，也就是对象的生命，再加之自己的反省，从而形成"胸中之竹"，再移之于创造。因此，"胸有成竹"是艺术创作的前提。而刘国松则认为"画若对弈"，即强调绘画的随意性：对弈时虽然也经过仔细的思考与谋划，但是下一步的出棋方式永远存在着不确定性。刘国松认为"胸有成竹"的创作给人的束缚太多，在具体创作时设计感太强，艺术家不是处于纯自由的地位，而受心中形象的牵绊太过，创作没有完成，艺术家也不知道最终的成果是什么样的，怎能做到"成竹在胸"。其实，刘国松"画若对弈"的思想与"胸有成竹"在终极意义上是相通的，因为由"眼中之竹"到"胸中之竹"再到"手中之竹"的创造过程中，其中每一个阶段都

① 刘国松：《永世的痴迷》，山东画报出版社，1998，第10页。
② 李维武编《徐复观文集》第4卷，湖北人民出版社，2002，自叙，第7页。

会加入艺术家的再创造，而与前一个阶段出现差异。郑燮在他的《板桥题画竹》中也解释得很明白："江馆清秋，晨起看竹，烟光日影露气，皆浮动于疏枝密叶之间。胸中勃勃，遂有画意。其实胸中之竹，并不是眼中之竹也。因而磨墨展纸，落笔倏作变相，手中之竹又不是胸中之竹也。总之，意在笔先者，定则也；趣在法外者，化机也。独画云乎哉。"① 因此，"胸有成竹"的思想也没有限制艺术家在创作过程中的思路。刘国松在这里将"胸有成竹"的作用绝对化了，他的"画若对弈"其实是对"胸有成竹"之后，到"手中之竹"这一过程的另一种表达方式而已。如果要说在这一点上徐复观与刘国松的差异，那么徐复观更倾向于艺术形象的生命性，而刘国松更倾向于艺术形象中艺术家的个性。

与"画若对弈"相对应，徐复观还有其"陌生化"理论。徐复观认为，艺术家在把所要表现的客观对象物化为艺术作品时，必然运用自己的审美构思对所要表现的对象进行陌生化处理，让观众以新的视角来感受司空见惯的事实，这样才能引起观者的兴趣，达到审美认识上的共识："艺术家、文学家，把自己的生活经验，通过作品而传达给观者、读者，使观者、读者能因此而得到'陌生的经验'，消化为自己的经验，因而扩大了由经验而来的价值标准，使不同的价值标准，能通过艺术、文学的陌生经验之互相接触而得到相互的了解调整。"② 这是从刘国松相同的角度阐释了艺术创作的非确定性、非程式化特点。

如果说对西方现代艺术的接触，促使徐复观开始思考有关艺术的问题，那么与现代画家刘国松的论战，则直接促成了他对"中国艺术精神"的研究。作为在艺术和文化方面的两面旗帜，刘国松和徐复观本没有那么大的分歧，但是受特殊的文化背景和政治背景的影响，老少二人的交锋持续了一年多的时间。如果二位能够坐在一起，在现代艺术问题上也许能够产生很深的共鸣，可惜历史不给他们这样的机会，他们的艺术思想在后期的交流与碰撞，只能够交由《中国现代画的路》和《中国艺术精神》两本书来完成了，而这两本书的先后问世③，也似乎为这起论战画上了并不那么完满的句号。

① 俞剑华：《中国历代画记大观（第九编）·清代画论（四）》，江苏凤凰美术出版社，2017，第 298 页。

② 徐复观：《徐复观全集·论艺术》，九州出版社，2014，第 145 页。

③ 刘国松《中国现代画的路》完成于 1965 年；徐复观《中国艺术精神》完成于 1966 年。

三、消解进步论

在徐复观的杂文中，有两篇关于艺术的比较突兀的文章，《毕加索的时代》和《再论毕加索》。这两篇文章，既与徐复观从整体上探讨西方现代艺术，没有具体、系统地谈西方某一个艺术家或艺术流派的艺术的习惯不相符合，也与他探讨中国传统艺术的观点无涉，似乎与徐复观整个文化思想体系无关。后来胡菊人与徐复观聊起这个话题，才知原来与当时正要流行的所谓"世界艺术"有关。胡菊人说："后来有机会与徐先生谈到这方面的问题（引者注：写作动机）。了解到先生写这两篇文章的动机，以及特别提出艺术之个性与民族性所以如此重要的原因。原来近来有人倡导什么'世界艺术'，而所谓'世界艺术'，实质就是'中国艺术的西化'，或者根本就是'美国化'。发展下来，就是'民族艺术'的泯灭，中国性的泯灭。"[1]而所谓"世界艺术"，实际乃是"世界文明"的表现形式，是"进步论"基础上的文化发展观，"所谓'世界文明'或'普世性文明'，是基于'进步论'的另一个前提——世界主义"[2]。

关于进步论，徐复观认为其确证于达尔文的进化论[3]，达尔文的进化论进一步影响了文化进步论的实力，德国哲学家黑格尔最终将这种进步论形成比较稳固的理论体系，而在世界范围内扩大了它的影响。在中国，严复将英国人赫胥黎的《进化论与伦理学》的一部分翻译成《天演论》，开启了进步论在中国的历史。新文化运动期间孔德的三段式社会进化论大大推动了进步论在中国的发展，陈独秀、郭沫若、胡适等均坚持人类社会是进化的，整个历史沿着一条线的方向发展。之后，马克思主义的社会发展观对中国的影响，把社会进步论在中国的影响进一步扩大。以至于到现在，社会进步、文化进步已经成为一种无意识、想当然的常识，在世界范围内正成为一种"流行病"而泛滥开来。河清认为："'进步论'中毒者的临床症状是：开口'走向世界''与国际接轨'，闭口'历史潮流''人类趋势'；举头称'先进'，低头言'落后'；文雅的，言必称'现代''全球化'；通俗的，动辄'人家国外'如何如何……其潜隐症状，是一种深重

① 徐复观：《徐复观杂文：记所思》，时报文化出版事业有限公司（台北），1980，第165页。

② 河清：《破解进步论》，云南人民出版社，2004，第64页。

③ 李维武编《徐复观文集》第1卷，湖北人民出版社，2002，第27页："进步的观念，由一八五九年达尔文所著《种的起源》一书，而得到了确切地科学地证明。"

的文化自卑感，一种对本民族文化的先验否定。"①

河清认为，"进步论"中实际上含有"伪世界主义"，因为它是以西方文化为中心的世界主义，它的诞生也就是一百年的时间。在这一百年的时间里，进步论的确曾经为救亡图存的志士们提供激励和警策，尤其在中华民族近现代历史中，进步论的作用毋庸置疑。但是，最近的进步论，权且称之为现代时期②，越来越偏向于西方的中心，价值判断逐渐走向单一。"事实上，'进步论'在西方的人类学、哲学、历史学、社会学、艺术史学等学科，早已遭到全面质疑和批判。"③ 最具有代表性的是法国人列维-斯特劳斯的《种族与历史》和亨廷顿的《文明的冲突》，而犹以斯特劳斯最为典型。

斯特劳斯认为，以西方为标准的"世界文明"将会是文明发展的悲哀，这样的文明根本不会存在。退一步说，如果世界文明真的存在，也只是建立在各国特有的文明之上，正如歌德所言，越是民族的越是世界的。如此的世界文明不在我们前方，不用在时间概念中向前去追求，各民族自然处于世界文明之中，本来就是世界文明的一部分。斯特劳斯认为，人类所属文化的价值就在于这种不同价值文化的共存，"There is not, and can never be, a world civilization in the absolute sense in which that term is often used, since civilization implies, and indeed consists in, the coexistence of cultures exhibiting the maximum possible diversities（没有，也不可能有人们通常所赋予的那种严格意义上的世界文明，因为文明是要求各种保有自身特色的多样性文化的共存，甚至文明在最大程度上指的就是这种共存）"。④ 斯特劳斯最终得出与歌德相类似的结论，"A world civilization could, in fact, represent no more than a world-wide coalition of cultures, each of which would preserve its own originality（实际上，世界文明只能是各种保存各自独立特性的文化在世界范围内的联合）"。⑤ 亨廷顿则非常直接地指出："世界文明

① 河清：《破解进步论》，云南人民出版社，2004，第3页。
② 在这里只作为时间概念来理解，在美学范围内，现代也是"进步论"下的称谓，其本质为西方化。
③ 河清：《破解进步论》，云南人民出版社，2004，第4页。
④ Levi Strauss,*Race and History*,Paris:United Nations Educational,Scientific and Cultural Organization,1952，p.45.
⑤ Levi Strauss,*Race and History*,Paris:United Nations Educational,Scientific and Cultural Organization,1952，p.45.

的概念，是西方文明的独特产物。"① 河清更是在他《现代与后现代》的封面上标出"提倡'文化的民族主义'是今天中国的当务之急"② 的号召，可见他对世界文明的担忧和对中华文化民族自信心的强调。

既然世界文明或曰"普世文明"是一种虚拟的不会存在的文明，作为它的具体表现形式的"世界艺术"也就根本不会存在。徐复观认为，艺术品之所以为艺术品的最根本的条件是它表现的艺术家的个性，而不是其内含的普遍性。"没有个性的作品，不论怎样千奇百怪，乃至卑鄙到把自己的'涂鸦'，自己恭维是'中西融合'，都只能算是江湖术士。"③ 因为艺术家的个性不同，也就决定了艺术品审美价值的差异。再者，艺术家是生活在特定生活背景中的个人，艺术家个人先天的"生理的个性"离不开时代后天的"文化的个性"，因此，富于艺术家个性的艺术品同时具有很强的民族性，以体现"文化个性"的后天时代特色。以此为基础，徐复观认为毕加索的作品"是他的个性的展现，同时也是民族性、世界性的某一方面的展现"④。所以，世界艺术深深扎根于艺术家自己的民族性、个性之中，绝不会存在于自己的民族性与个性之外，越是民族的越是世界的。胡菊人在同徐复观讨论关于毕加索的两篇杂文之后，也旗帜鲜明地得出"艺术不可有大同"的结论，认为所谓的"世界艺术"，过去不曾有过，将来也不一定会有，如果真有一天"出现一种'世界性的艺术'，这将是人类文化的悲剧，毫不值得我们高兴。……世界文化之所以如此可爱和有价值，正因为各有所不同"⑤。徐复观不否认毕加索是世界性的艺术家，但是，他一再强调，毕加索的世界性，建立在自己独特的个性和民族性基础之上。

建立在进步观念上的世界艺术，它的进步性在徐复观看来可以体现在技术层面上，因为技术层面的进步可以在表现手段上更趋于自由，可以使艺术的形式和种类更加丰富。比如荷兰人扬·凡·艾克在油画上的开创性地位，比如包豪斯在现代设计上的贡献等，都为艺术的发展做出了卓越的贡献。但是这仅限于形式的变化和种类的丰富，强调的是"量"上的增加，而量的增加不一定代表"质"的前进。古希腊雕塑"米洛斯的阿芙洛狄忒"的残缺美，后来任何发达时期的雕塑都无法企及，"所以说在这种

① 转河清：《破解进步论》，云南人民出版社，2004，第 68 页。
② 河清：《西方艺术文化小史：现代与后现代》，中国美术学院出版社，1998。
③ 徐复观：《中国知识分子精神》，陈克艰编，华东师范大学出版社，2004，第 185 页。
④ 徐复观：《中国知识分子精神》，陈克艰编，华东师范大学出版社，2004，第 186 页。
⑤ 徐复观：《徐复观杂文：记所思》，时报文化出版事业有限公司（台北），1980，第 166 页。

地方说进步,并没有表明'艺术价值'自身进步的意义"①。最终徐复观得出结论,凡是属于价值层面的东西,不能轻易地使用进步观念,因为它们反映的是作为价值根源和归宿的人性,其评判标准在于这种反映的充分不充分,越是充分就越是圆满无缺,其他因素都不能影响其在价值上的大小高下。"对价值层次的事物而滥用进步的观念,结果常常是取消了某些事物所含有的价值,乃至把人生完全降低到仅属于经验地、存在的层次。于是许多人常想以一般动物的生活情态,作为人生的规律。这或许是今日文化中的一个严重问题。"②在文学艺术领域,进化的观念只能做有限度的使用,比如艺术创作技术方面的进步等,但在更大范围内,"只能用'变化'的观念加以解释,而不能用'进化'的观念加以解释"③。

进步的艺术观,是现代艺术的直接前提和理论依据,在"社会进化论在人类学界已遭到彻底扬弃"④的今天,统一标准的"世界艺术"自然也不存在。保有艺术家的个性,展示自己时代的民族性,才是真正的世界艺术所要求的,而这正是徐复观研究《中国艺术精神》的初衷和最终归宿。

在河清看来,文化的进步观强调的是一种时间崇拜,而石涛的"笔墨当随时代"成为中国"时间崇拜"者们最为标榜的口号。且不说石涛本人并无厚今薄古之意,就是艺术本身亦不是仅在以时间为代表的"时代"的影响之下发展的。法国文艺理论家丹纳早在《艺术哲学》中就提出了影响文化艺术发展的"种族、环境和时代"三要素,时间性只是其中之一。因此影响艺术发展的应当包括空间性和时间性两个方面,时间性强调了发展,而空间性强调了多样。所以,艺术价值的判断不应当只是停留在时间层面的新旧上,艺术价值的永恒性才是其最有意义的价值所在,而永恒性实际上应当是艺术作品所包含的文化艺术价值的永恒。时代性强调了"变",永恒性强调了"不变",如何处理好"变"与"不变"的关系,中国古代一部专门讨论"变"的《易经》已经给出了很好的论证。正所谓"生生之谓易",但"易"有三层含义,东汉学者郑玄在《易赞》里解释说:"易一名而含三义:易简,一也;变易,二也;不易,三也。""恰恰是第三义的'不易'最为根本。变易的只是事物的表'相',而'不易者,常体之

① 徐复观:《徐复观杂文:记所思》,时报文化出版事业有限公司(台北),1980,第57页。
② 徐复观:《徐复观杂文:记所思》,时报文化出版事业有限公司(台北),1980,第57—58页。
③ 徐复观:《中国文学精神》,上海书店出版社,2006,自叙一,第3页。
④ 河清:《西方艺术文化小史:现代与后现代》,中国美术学院出版社,1998,第370页。

名'。"①因此，变化的仅在于艺术的形式，而不变的乃是艺术之为艺术的、徐复观和河清均称之为"艺术精神"的东西。

以中国水墨画为例，河清最终认为，真正的画家，同样可以用"过去"的笔墨画出"新"的内容，拥有上千年历史的中国画，承载着中华民族特有的精神和韵味，代表了中国艺术家认识世界、品味人生的独特成就，具有永恒的价值，"只要你'巧'，有才气，你依然可以运用一种延续千百年的艺术样式，用一个被用了千百年的主题，创造出一件真正的杰作"②。正如谢赫《古画品录》所言："技有巧拙，艺无古今"。

河清与徐复观，他们的学术生涯、所处时代不同，他们对中国文化艺术精神的理解却在精神上实现了统一。进步论，历经百年的风雨沧桑也该寿终正寝了，唯其如此，以中国为代表的世界各民族文化艺术才能获得属于自己的地位，中国的艺术才能在世界上站稳脚跟。如果理论说明稍显枯燥，河清所用克莱尔的举例，能更加形象地指出，中国艺术精神影响下的中国艺术形式是如何地与时俱进："有人以现代的名义指责绘画今天还要画历来所画的画。我以为，这跟指责一个女人还要生孩子、称此事自岩穴时代已被无数次重复一样荒唐。行为虽然一样，但明天生下的孩子却独一无二！"③

通过消解进步论与世界性，徐复观确定了中国艺术的民族性地位。

第四节　新儒家的氛围

一、新儒家的时代诉求

新儒家的时代诉求，是自 20 世纪初期开始，在中外新的政治和社会环境冲击下，以熊十力、牟宗三、徐复观等为代表的新儒家在文化方面所作出的回应。区别于先秦两汉至宋元明清时期的儒家，针对全盘西化的文化困境，新儒家强调中国文化要立足民族传统，不至于在全球化浪潮中迷失本性。"德先生"和"赛先生"是西方现代文明的代表，新儒家试

① 河清：《破解进步论》，云南人民出版社，2004，第 329—330 页。
② 河清：《破解进步论》，云南人民出版社，2004，第 331 页。
③ 河清：《破解进步论》，云南人民出版社，2004，第 331 页。

图立足于中国传统文化，在孔孟老庄哲学中寻求中国发展的传统根基，在现代文明中挖掘传统文化的当下价值。之所以被称为新儒学，是因为在全国都追求民主和科学的时候，唯独其主张立足于道德之本，在科学系统得到发展的同时不至于泯灭人性。"现代新儒家们，努力捍卫着仁心、仁道这点人所特具的高出动物的理性，由此他们成为西方文化，现代文化的批判者。"①新儒家通过道德努力所捍卫的，是人之为人的根本，在现代科技社会中、在冰冷的机械文明下，为现代高度发达的物质文明寻找精神上的归宿。没有了这一归宿，人类所有的进步，也就失去价值的标尺而走向虚无。

新儒学经常被看作"守旧派"而为现代化的建设者们所反对，其实他们与新思想的建设并不矛盾，他们对西方文化也并不完全排斥。新儒家主张立足古今，取法中西，学其所长，力避我短，以救时局。他们反对"言必称希腊"的西方化和"打倒孔家店"般的完全否定传统。新儒家创始者之一的梁漱溟在"欧风美雨"中开始扛起中国传统的大旗，而熊十力则为着"清刚正大"的道德正气，寻找着形而上的立足之本。梁漱溟的新孔学和熊十力的新唯识论再加上张君劢的新玄学构成中国第一代新儒家的主要思想成就，历经方东美、徐复观、唐君毅、牟宗三等第二代新儒家学者，和第三代杜维明等学者的努力，其思想集合成为一套完整的理论体系。当然，对于新儒家的界定，不同的学者有不同的观点，例如在黄克剑主编的《当代新儒学八大家集》中仅列梁漱溟、熊十力、张君劢、冯友兰、方东美、唐君毅、牟宗三、徐复观八大家，而把钱穆、贺麟等排除在外②，但对新儒家在学理上的定位基本上是相通的。

作为第二代新儒学的代表，徐复观的文化思想深深植根于新儒家的学术大潮中，"为往圣继绝学，为万世开太平"成为他的学术目标。

因为科学技术的飞跃发展，社会的发展速度比以往任何一个时期都快得多，关于人自身问题的看法也令人眼花缭乱。徐复观认为，"最主要的

① 李山等：《现代新儒家传》，山东人民出版社，2002，自序，第3页。
② 对于此二人没能入选，黄克剑、王欣等编者在《当代新儒学八大家集》"编纂旨趣"中曾有解释。他们认为钱穆的"一任'返本'的心路中并不存在悲剧式的'开新'的跌宕"，而贺麟"五十年代后的转变曾使他的学术生涯别趋一途。他晚年出版的《哲学与哲学史论文集》只把那段与新儒家不无机缘的历史处理为他全部学术进路的一个环节，而不是像冯友兰那样，对既经'迁变'的'道术'再作贞认"。因本文重点并非新儒学八家，所以在此略过。

是表现在西方传统价值系统的崩溃，因而有不少人主张只有科学、技术的问题，没有价值的问题，事实上则是以反价值的东西来代替人生价值"①。多少年以来，徐复观立足于中国传统文化思想研究的同时，时刻关注着时代风潮的变化与转向，在传统中展望现在和未来，认为科学技术世界并不是人类心灵价值可以安居的地方，只有人类自身内心的价值世界，才能成为人在现代社会异化下最为"诗意的栖居"，也只有这个价值世界，才是"人之为人"的根本所在。这可以看作徐复观立足中国传统文化研究的准则了。

但是半生戎马的从政经历使徐复观成为新儒家中比较特殊的一位。丰富的实践，使得他没有停留在书斋里作形而上的学问，而是把学问拉到当下，放到具体实践中去融汇古今、兼容中西，"徐复观对思想史所下的功夫，使他在历史情境中对孔子学说有真切感受。他不仅要在内容上汲取孔学精神，也希望在立论、行事的方式上与孔子生命相通。在前一点上，他和师友们是一致的；在后一点上，便只有他一个人执意追求"②。再加之徐复观没有接受过系统的西方哲学训练，对佛学也没有那么浓厚的兴趣，这都决定了他与其他新儒家学者的差异。

新儒家对徐复观思想的影响，最直接的当属他的老师熊十力。1944年徐复观第一次接触熊十力的《新唯识论》，为熊老做学问的态度和成绩所折服，几次信件往来之后，经熊老同意，徐复观得以到金刚碑去拜访他，于是有了影响徐复观一生的学术问答：

> 我决心扣学问之门的勇气，是启发自熊十力先生。对中国文化，从二十年的厌弃心理中转变过来，因而多有一点认识，也是得自熊先生的启示。第一次我穿军服到北碚金刚碑勉仁书院看他时，请教应该读什么书。他老先生教我读王船山的《读通鉴论》；我说那早年已经读过了；他以不高兴的神气说："你并没有读懂，应当再读。"过了些时候再去见他，说《读通鉴论》已经读完了。他问："有点什么心得？"于是我接二连三的说出我的许多不同意的地方。他老先生未听完便怒声斥骂说："你这个东西，怎么会读得进书！任何书的内容，都是有好

① 徐复观：《中国思想史论集续篇》，上海书店出版社，2004，中国思想史论集自序之二，第6页。
② 李山等：《现代新儒家传》，山东人民出版社，2002，第783页。

的地方，也有坏的地方。你为什么不先看出他的好的地方，却专门去挑坏的；这样读书，就是读了百部千部，你会受到书的什么益处？读书是要先看出他的好处，再批评他的坏处，这才像吃东西一样，经过消化而摄取了营养。譬如《读通鉴论》，某一段该是多么有意义；又如某一段，理解是如何深刻。你记得吗？你懂得吗？你这样读书，真太没有出息！"这一骂，骂得我这个陆军少将目瞪口呆。脑筋里乱转着：原来这位先生骂人骂得这样凶！原来他读书读得这样熟！原来读书是要先读出每一部的意义！这对于我是起死回生的一骂。恐怕对于一切聪明自负，但并没有走进学问之门的青年人、中年人、老年人，都是起死回生的一骂！近年来，我每遇见觉得没有什么书值得去读的人，便知道一定是以小聪明耽误一生的人。①

就是这次被徐复观称之为"起死回生的一骂"，将徐复观从告别线装书的心态又拉回到线装书，将徐复观的研究视角又拉回到中国传统文化，这也奠定了徐复观日后的新儒家地位，也就决定了徐复观在今后的学术研究中立足于中国传统文化来研究中国艺术精神。所以，熊十力的学术精神和人格魅力②，为徐复观的学术研究确定了大的方向，也决定了徐复观以后治学问的态度。

熊十力改变了徐复观对中国传统文化的态度，熊十力的思想为徐复观思考现代文化问题提供了借鉴，但是，这并不能说明徐复观的学术思想体系受熊十力的影响究竟有多深。徐复观与新儒家众学者相同的是对待中国传统文化的态度，但在研究中国文化的切入角度和研究方法上，徐复观与众学者不同。在作为新儒学宣言的《为中国文化敬告世界人士宣言》中，同唐君毅已有差异，但更多的是在他的杂文《心的文化》中所表现出来的"形而中学"与众学者"形而上学"的差异。针对《易传》"形而上者谓之道，形而下者谓之器"，他补充了第三点："形而中者谓之心"。

关于"形而中学"的提法，曾经为学界很多学者所诟病，甚至有人据此认为徐复观先生不懂哲学，其中以丁四新《方法·态度·心的文

① 徐复观：《中国人的生命精神》，胡晓明、王守雪编，华东师范大学出版社，2004，第28—29页。

② "人格魅力"主要表现在，在那个时代，在学问面前，熊十力不管你是什么陆军少将，在他面前，不必穿你的军服、显摆你的博学高见，否则照样"你这个东西"，没有"秀才遇见兵，有理说不清"的尴尬。

化——徐复观论治中国思想史的解释学构架》①一文最为系统。他认为徐复观对"形"、形之"上、中、下"的理解都过于偏颇，其对"形"等同于人的身体的提法很难成立。对此，李维武认为徐复观的本意在于强调"心"并不外在于人的"道""器"之上，其就内在于人的具体生命之中，徐复观在用"形而中"的"心"来消解"形而上"的"道"，最终将人生价值的根源放到人自身的具体生命存在之中。通过徐复观本人的学术著作亦可以看出，他的思想并没有停留在对"形"的论证上，他用"形而中"也仅限于与形而上的思辨和与形而下的实验相区分，以表明他调和二者的态度。因此，不管徐复观对"形"以及其"上中下"的理解是否恰当，这只是徐复观表明其学术立场的一个方法，与其整个的哲学思想体系无碍。

徐复观认为中国文化在最根本的地方是"心的文化"，而这个"心"并不是形而上之心，而是存在于人的身体内部的实实在在的心，"中国文化所说的'心'，指的是人的生理构造中的一部分而言，即指的是五官百骸中的一部分在心的这一部分所发生的作用，认定为人生价值的根源所在。也像认定耳与目是能听声辨色的根源一样"②。这样，"心的文化、心的哲学，只能称为'形而中学'，而不应讲成'形而上学'"③。也正是以此为基础，他对师友们的形而上学提出了批评。他认为像熊十力和唐君毅两位大儒，虽然他们非常热爱中国文化，对中国文化的研究取得了令人瞩目的成就，为中国文化的现代传播也做出了非常卓越的贡献，但他们的研究思路却是"要从具体生命、行为，层层向上推，推到形而上的天命天道处立足，以为不如此，便立足不稳"④。这种形而上的东西因为把中国文化发展的方向弄颠倒了，虽然在思想史上曾经热闹过，却有如走马灯，从来就没有稳过。

确立了实体性的"心"在文化体系中的地位，徐复观还从科学的角度进一步确认思想的根源究竟是"心"还是"脑"，最终他认为现代科学的发展，还不足以否定中国的"心"的文化，在人的心理中也总能够体认到恻隐之心、是非之心、羞恶之心、辞让之心等。由此，"心"也就成为他研究中国传统文化的立足点，"心"也就有了在文化活动中的各种价值，

①　李维武编《徐复观与中国文化》，湖北人民出版社，1997，第403—421页。

②　徐复观：《中国思想史论集》，上海书店出版社，2004，第211页。

③　徐复观：《中国思想史论集》，上海书店出版社，2004，第212页。

④　李维武编《徐复观文集》第2卷，湖北人民出版社，2002，第102—103页。

当然包括在艺术活动中的价值。

徐复观的艺术是主观与客观的结合，是客观对象在主观之心上形成的审美意识，最终由特定技巧将其表现出来，这就是他艺术精神之所由来。在谈到心在艺术活动中的地位时，他说《中国艺术精神》中所涉及的庄子的虚静明的心，究其根本乃是一个艺术心灵，是艺术价值根源之所在。纯客观存在的东西，本来无所谓美或不美，正是因为虚静明之心的存在，使原本客观的东西与主观相融合而最终成为审美的对象，"故自魏晋时起，中国伟大的画家都是在虚静明之心下从事创造。唐代有名的画家张璪说：'外师造化，中得心源。'这两句便概括了中国一切的画论。而'外师造化'，必须先得虚、静、明的心源"①。所以，"心的文化"实际上是徐复观论述艺术问题的基础，是连接道家、儒家艺术的关节。

徐复观将"心"作为艺术价值产生的根源，并不是纯粹地从主观的角度去考虑艺术，因为"心的文化"要成为艺术必须要经历一个修身的过程，"心"是艺术得以成立的必要条件，但不是艺术最终形成的充分条件，"人心是价值的根源，心是道德、艺术之主体。但主体不是主观"②。"主观"更多地加入了人的知识和欲望，而人之本心的显现，首先就需要去除这种知识和欲望，正所谓"克己""无知物欲""寡欲""致虚极，守静笃"，这就需要通过修养的功夫，把"知识和欲望"这些主观性的束缚去除，方能展现心的本性，所以心之所以能够成为价值的根源，首先就需要克服主观性，方其如此，"客观的事物不致被主观的成见与私欲所歪曲，才能以它的本来面貌进入于人的心中，客观才真正与心作纯一不二的结合，以作与客观相符应的判断"③。

如此，中国传统文化中的"心"就与弗洛伊德所谓的"原欲"相区分，这也就是中国艺术精神与西方现代艺术有区别的根源。虽然都强调情感的自由、无限制的表达，但是，中国艺术精神强调此心的普遍性，必须经过修炼方可达成，而西方现代艺术强调此心的真实性，可以通过尽情地宣泄来达成。普遍性并非不真实，它是在真实性基础之上对真实性的完善和补充，而单纯的真实性未必普遍，很可能造成观者的不适应而最终诉之于习惯。"普遍性"所表达的认识虽然是我自己的，但却为大众所接受和认可，

① 徐复观：《中国思想史论集》，上海书店出版社，2004，第214页。
② 徐复观：《中国思想史论集》，上海书店出版社，2004，第216页。
③ 徐复观：《中国思想史论集》，上海书店出版社，2004，第216页。

单纯真实性的认识显然也是自己的，别人接受不接受与我无关。也正是立足于新儒家又超越于新儒家的"心的文化"，成为后来徐复观研究中国艺术精神的起点。

二、唐君毅的启发

文化是艺术孕育和产生的沃土和家园，不同环境地域和历史源流的文化会产生不同的艺术类型和形式，而艺术则是文化的显现，艺术的类型和风格皆会带有文化精神的烙印。可以说，文化与艺术的"互嵌"关系致使不同的文化精神会产生不同的艺术精神。由此，所谓艺术精神，主指受到文化精神形塑且能显现出文化精神的艺术的深层意蕴及哲学追求。

在现当代的跨文化语境中，中西文化的碰撞和融合成为艺术发展的宏观背景，而中西方文化对艺术的研究与观照，走的正是两种不同的路径，而艺术形式所体现出来的艺术精神也截然不同：一种可以称之为西方艺术的本质论，另一种可称之为中国艺术的体悟论。

西方古典文化偏重以科学的方法论为基础，从认识论的角度去把握艺术、研究艺术本质，可以称之为本质论的研究。在本质论的研究中，艺术现象作为研究者的研究对象，处于主客二分的对立之中。无论是模仿说、表现说、游戏说、劳动说还是巫术说，均倾向于对"艺术是什么"作最科学的论证，认为艺术始终处于存在哲学所谓的对"在者"的追求，始终是作为一种"有"的目标去追求，就算是对"情感"内核的把握，也是通过某一实体进行呈现的。这种对"艺术是什么"的探究，根源于哲学理念上对现象背后本质的不断追求，但可以说西方艺术最终所追求到的只是一个存在主义意义上"有"的存在。西方传统文化始终没有把握到"在者"之后的"在"。

因此，对"在"的把握就只能从以认识论为基础的本质论中解放出来，从艺术家与艺术、研究者与艺术关系的主客融合的角度去认识，从艺术如何而来又如何发生作用的角度来认识。以主体与客体的生命相通为手段，才能把握艺术本质背后的更深层的意识，而这种主客相融的达成需通过中国艺术的体悟论来完成。

中国传统文化偏重于从直觉、感悟的角度去把握艺术的意境和内蕴，反对对其进行精确的度量和科学的分析，认为艺术的精髓并不在于客观呈现事物的具体形象或宣泄及高扬自身的丰富感情。艺术借助于形象或感情

所真正追寻的是景外之境、象外之象，是一种人生境界的感悟或哲学精神的体验。艺术的真谛也难以区分主体和客体而讲究主客的融合及贯通。只有在天人合一的精神追求中才能产生艺术，而这种艺术所具备的艺术精神与中国传统文化精神之间具有精神内蕴上的高度同构性。

"艺术精神"作为审美范畴贯穿中西艺术发展的始终，但作为一个话题的提出则是在较晚的 20 世纪。作为现代新儒家的钱穆认为："中国文化精神，则最富于艺术精神，最富于人生艺术之修养。"[①] 同样作为新儒家的方东美认为："中国人总以文学为媒介来表现哲学，以优美的诗歌或造形艺术或绘画，把真理世界用艺术手腕点化，所以思想体系的成立同时也是艺术精神的结晶。"[②] 他们都于无意之间透入中国艺术精神的内核，但缺乏系统的阐释与分析。真正把它作为一个问题提出来并进行系统分析的，当属新儒家的另一代表唐君毅。

1944 年 2 月，唐君毅发表《中国文化中之艺术精神》，1951 年 5、6 月又分别发表《中国艺术精神》与《中国艺术精神下之自然观》，详细阐释了他对中国艺术精神的看法，这较徐复观《中国艺术精神》的出版要早十余年，其中很多观点都为徐复观研究中国艺术精神提供了启发。

对比唐君毅与徐复观对中国艺术精神的阐释可以发现，唐君毅对徐复观最重要的启发在于主体与客体的生命价值的贯通。在《中国艺术精神》一文的开篇，唐君毅就对艺术精神的内涵作出概括："艺术文学之精神，乃人之内心之情调，直接客观化于自然与感觉性之声色，及文字之符号之中，故由中国文学、艺术见中国文化之精神尤易。"[③] 这也正契合了徐复观立足于人性来研究中国文化的思想研究，徐复观把握艺术的根源和精神自由解放的关键因素也是在这里的"内在之情调"。唐君毅在《中国艺术精神下之自然观》中提出，中国哲学中的自然观，强调自然万物的德性，人与自然建立在这种德性之上定然会发生情感上的互通，于是自然不是被人征服的对象，人应顺自然而生活。所以"中国先哲之教，君子观乎天，则于其运转不穷，见自强不息之德焉；观乎地，而于其广大无疆，见博厚载物之德焉；见泽而思水之润泽万物之德；见火而思其光明普照之德"[④]。中

① 钱穆：《中国文学论丛》，三联书店出版社，2002，第 44 页。
② 方东美：《原始儒家道家哲学》，中华书局，2012，第 10 页。
③ 唐君毅：《中国文化之精神价值》，广西师范大学出版社，2005，第 213 页。
④ 唐君毅：《中国文化之精神价值》，广西师范大学出版社，2005，第 214 页。

国人观照自然的同时，将自己的生命赋予自然万物而实现物我的贯通。此不同西方的移情，移情时主客还是二分的，只是暂时性地忘记了这种二分，而中国的贯通则实现了物中有我，我中有物的"庄周梦蝶"之境，实在是比西方的移情更进了一步。徐复观不仅认识到了这种主客合一的审美情境，更是在庄子哲学基础上对这种情境产生的原因进行了深入研究。他认为这种主客合一的情境主要来源于"形而中"之心虚静明的状态，从而能够包容万物，亦易为万物所影响，最终实现主客体生命精神的贯通，而生命精神的贯通也就是中国艺术精神的显现。所以在对中国艺术精神作最深入的分析时，均认为中国艺术精神在终极意义的生命价值上是实现主客观的统一，让徐复观与唐君毅两位新儒家学者的认识走到了一起。

唐君毅在自然观基础上对中西方艺术的差异也做了研究。他认为与西方艺术侧重于壮美的审美倾向不同，中国艺术更倾向于"游心于物"的优美，这也对徐复观研究中国的山水画艺术产生启发。徐复观以《益州名画录》为载体，对中国艺术最高品的审美特色做了研究。他认为"逸神妙能"的作品虽都可称之为艺术，但中国传统艺术精神更侧重于对"逸格"的把握。并且，他分析中国的文人画艺术都是在"逸品追求"的统领下进行的，都经历了由能格到神格直至逸格的过渡，其中还包括人自身之逸对作品逸格的影响等，这都是围绕着优美的审美境界而展开的。在徐复观的艺术研究范畴中，无论是意境、气韵、禅，还是清、淡、敬等，也都是围绕优美来论证的。这是否意味着中国传统文化中没有壮美？

壮美、崇高等艺术范畴，着重于艺术对象之于人的独立性，在给人以压力的前提下展示人对压力的征服之美。尤其是崇高的艺术，更是强调审美对象对于人的这种压力，让人凭借这种压力，以"悲"的感受为中介，再将其转化而成为美。所以壮美、崇高的艺术强调的还是主客二分的状态，与中国艺术精神的主流不符。但这不意味着中国没有壮美的艺术，充满悲剧意识的青铜艺术、雄伟的长城建筑、古拙的霍去病墓前雕塑，甚至气势浩瀚的秦始皇陵兵马俑，都以壮美的形式给人以审美的震撼。

因此，主客观的关系同样是壮美和优美艺术的判断标准之一，壮美的艺术倾向于主客二分，优美的艺术倾向于主客合一。唐君毅曾以中西建筑为例来分析二者的差异。他认为哥特式教堂的雄奇，是高卓而不可游的，横亘在大漠中的金字塔同样不可游；而中国的塔，虽高卓依然，却可拾级而上远眺四方，中国的宫殿，虽高大但必求宽阔，乃至千门万户四通八达，

可从多方游历。人的参与性是中国建筑艺术精神的主要特点，徐复观同样借助郭熙的《林泉高致》对这一精神进行了研究，认为"可游可居"的山水画审美特色实在是"人与物游"的最高境界。

也正是基于艺术精神中人与人、人与物的互通关系，唐君毅将各门类艺术以艺术精神为纽带联通起来，"西洋之艺术家，恒各献身于所从事之艺术，以成专门之音乐家、画家、雕刻家、建筑家。而不同之艺术，多表现不同之精神。然中国之艺术家，则恒兼擅数技。中国各种艺术精神，实较能相通共契"①。他认为各门类艺术之所以可以做到互通，是因为每一个门类艺术的精神都能够超越艺术本身而融于其他艺术门类之中，这种相融之可能的根据就在艺术本身的虚灵，以其他艺术精神来充盈自身。而在徐复观看来，各门类艺术之间的互通在于同一类艺术精神成为各门类艺术之所以存在的根本，"由庄子所显出的典型，彻底是纯艺术精神的性格，而主要又是结实在绘画上面。此一精神，自然也会伸入到其他艺术部门"②。唐君毅讲究各门类艺术之间因为"虚"而实现的互补，他认识到艺术精神是一个生命敞开的价值判断，这实际上也是在各门类艺术之间建构起一个通用艺术精神的主体。对于这个主体，有的门类显现得较多，有些门类显现得较少，或者在显现这一精神过程中质同而形异，并行而不悖。这种认识在本质上与徐复观的艺术精神思想相一致。两人在中国传统艺术精神互通性的认识上有很明显的顺承关系，徐复观为唐君毅艺术精神的互通认识找到了一个思想、哲学上的根据，可以被看作是对唐君毅艺术思想的总结甚或深入。

易中天认为："中华民族是一个极其热爱生命的民族，生命活力是中国艺术精神最核心的内容。"③张伟在他论文中通过对艺术精神本体研究的梳理，认为当前对艺术精神的研究有三种认识，其中第三种比较形象地概括了徐复观和唐君毅对艺术精神的把握："这种精神把生命作为艺术研究的理论前提，将主体精神贯穿于艺术研究的整个过程之中。艺术的本体精神就是对人的价值命运的关注，寻找失去的人格和尊严。鲁迅说：'文艺是国民精神所发的光，同时也是国民精神的前途的灯火。'艺术中的本体精神是通过艺术作品表现人的自我解放和发展的精神追求和实现程度，具

① 唐君毅：《中国文化之精神价值》，广西师范大学出版社，2005，第 230 页。
② 李维武编《徐复观文集》第 4 卷，湖北人民出版社，2002，自叙，第 5 页。
③ 易中天：《中国艺术精神的美学构成》，《厦门大学学报》1998 年第 1 期。

有向善的发展趋势。"①艺术精神作为以主体与客体生命之交流的体悟，应当是中国艺术精神的核心所在。

聂振斌将中国古代艺术精神的表现形式归结为四类："一是在感性活动中高扬理性精神；二是在有限形式中表现无限生机的生命精神；三是在自然山水中涵养乐天精神；四是在现实环境中营造'诗意生存'的家园或曰'世外桃源'的自由精神。"②在理性精神中强调"德"与"仁"，在乐天精神中强调"比德"，在自由精神中强调"优游自得"，都围绕着艺术家与欣赏者的生命体验展开，这正体现了第二类表现形式的核心地位。聂振斌把生命哲学作为艺术精神的思想渊源，把生命意识作为艺术批评的首要标准，体现了现代学者对中国艺术精神生命性的思考。

所以，生命体验是研究中国艺术的核心。徐复观对中国艺术精神的研究，也正是基于中国传统文化的人文特点，在唐君毅艺术精神的启发下，而得出的一种生命精神的互通交流。这种交流的可能性源自"形而中"之心，最核心的部分在庄子的"心斋之心"，这也被他认为是中国"艺术精神的主体"。这一主体最典型的精神状态也就是建基于生命体验基础上的自由、无功利的审美状态。这一状态是交融、共生、主客合一的根本，也就是中国艺术之产生的根本。

徐复观的艺术精神从传统中来，必将顺承传统发展下去。徐复观认为，现代艺术的出现，是对人的生命意识的歪曲，以过于陌生化的作品隔断与观众的生命交流，打破了艺术精神的正常发展，偏离了艺术精神发展的轨道。如何保持中国艺术发展的民族之根，维护中国艺术在世界艺术之中的地位，恢复中国艺术精神之本体，可以看作是徐复观研究中国艺术精神并以之为题的原因与动力。

① 张伟：《艺术精神的本体论阐释》，博士学位论文，吉林大学哲学社会学院，2002。
② 聂振斌：《中国艺术精神的现代转化》，北京大学出版社，2013，第108页。

第二章　方法与体系：
徐复观艺术研究框架的建构

无论是文化研究还是具体的艺术研究，徐复观对方法都有极高的重视。无论是对清朝以来乾嘉学派考据方法的批评，还是对五四新文化运动追求科学方法热潮的评判，甚至具体到青年如何进行文学和艺术创作，一直到艺术的欣赏问题，还包括如何去当一个大学生，徐复观都有自己的方法立场。正确的方法对于所从事活动具有重要意义，而历史上在文化上有所建树的开山人物，都或多或少地在方法上有所贡献。另外，他还专门著文谈论方法和态度的问题。

徐复观认为真正的方法是研究者与研究对象综合在一起的处理过程，"是研究者向研究对象所提出的要求，及研究对象向研究者所呈现的答复"[1]。方法没有固定的程式，它根据每个人不同的思路和习惯而来，方法问题"是出自治学历程中所蓄积的经验的反省。由反省所集结出的方法，又可以导引治学中的操作过程"[2]。方法虽然可以简单地说出，但是运用到具体的实践中，则需要一番勤苦的功夫，在每一个研究者那里，不能够运用到实践中去的方法都是空谈。"悬空的谈方法，可以简括成几句话。可是知道了简括的几句话，并不能发生什么真正作用。方法的真正作用，乃发生于诚挚的治学精神与勤勉的治学工作之中。方法的效果，是与治学的功力成正比例。"[3] 因此，自身的修养决定着方法的价值，方法绝不可以简单地从他人那里移植，正如捷克美学家希穆涅克所言，"任何一门学科的

① 徐复观：《中国思想史论集》，上海书店出版社，2004，序，第 1 页。
② 徐复观：《中国思想史论集续篇》，上海书店出版社，2004，中国思想史论集自序之三，第 8 页。
③ 徐复观：《中国思想史论集续篇》，上海书店出版社，2004，中国思想史论集自序之三，第 8 页。

性质和特征都决定了它的方法要能充分概括该学科的对象本质"①。徐复观的艺术思想研究方法是在特定文化背景下所进行的特定探索。

"决定如何处理材料的是方法，但决定运用方法的则是研究者的态度。"② 所以科学的方法和科学的态度不可分。相比于研究方法，徐复观认为研究态度更为重要，尤其是文化研究，研究者现实生活中的态度常常就直接影响到文化研究时的态度，所以，如何保证生活中的态度适合研究时的态度，或者不干涉研究时的态度，"这恐怕研究者须要对自己的生活习性有一种高度的自觉，而这种自觉的工夫，在中国传统中即称之为'敬'。敬是道德修养上的要求"③。在徐复观看来，"敬"就是一种态度，保持对客观事物的冷静思考，不为物役的同时亦不役于物，既保持了自身的独立地位，对象也没有蒙上研究者的主观色彩。在艺术方面，他非常赞同白石老人的创作态度，认为在当代名家中，唯有白石老人能够保持创作时"静"的心境，而排除了外在世务的干扰，否则如若心中"填满了名利世故，未留下一片虚灵之地，以'罗万象于胸中'，而欲在作品中开辟境界，抒写性灵，恐怕是很困难的事"④。"敬"和"静"作为面对不同对象时所持有的态度，二者是相通的。

对于同样的研究对象，使用不同的研究方法最终会得出不同的结论。对于徐复观而言，他的文化和艺术思想研究，主要是通过对古今中外的文化艺术思想及现象作整体的、比较的研究，从而建构起一般艺术学、中国解释学和层次性体系。

第一节 整体论

整体论是相对于个体考据而言的。

考证之学在有清一代乾嘉学派达到高峰，而以熊十力、徐复观等为代表的新儒家对乾嘉学派的治学方法基本上持批判态度。熊十力认为清代乾嘉学派最大的毒害即在于专注于具体问题，而忽视了对学问的追求，学问应该"以穷玄为极，而穷玄以反己自识真源，尽其心，而见天地之心，尽

① [捷] 欧根·希穆涅克：《美学与艺术总论》，董学文译，文化艺术出版社，1988，第 37 页。
② 徐复观：《中国思想史论集》，上海书店出版社，2004，序，第 4 页。
③ 徐复观：《中国思想史论集》，上海书店出版社，2004，序，第 5 页。
④ 李维武编《徐复观文集》第 4 卷，湖北人民出版社，2002，三版自序，第 1 页。

其性,而得万物之性"①。乾嘉诸子以局部掩盖了整体,从而否定了研究对象的生命意义。徐复观也通过"义理和考据"关系的几篇杂文来论证不可把考据孤立起来仅作科学的论证,这样切断了研究对象历史的关联和空间的影响,自然见不出研究对象的内在生命性。要实现对研究对象全面而深入的研究,需要把研究对象放到历史的大环境中,在全面了解它来龙去脉的前提下把握它的真正内涵。徐复观认为真正的学术研究,应该把研究对象放到纵的时间范畴和横的空间范畴中做综合研究。

因此,徐复观强调在具体的历史背景中来思考艺术现象,把艺术现象放到时间的历史和空间的环境这样的"脉络化"网中,实现整体化研究。陈昭瑛最先提出徐复观治学的整体论倾向:"整体与部分两者间的互动,成为复观先生掌握古代各门学问的方法论原则。他常通过古代政经结构去看文艺与思想,或通过文艺与思想去看政经结构。他也常提到他的方法是比较的观点,也是发展的观点。所谓比较的观点,即是结构的整体性。"②黄俊杰认为:"'整体论'基本上是从整体的脉络来掌握个体或'部分'的意义。"③黄俊杰将徐复观的整体论方法分为"发展的整体论"和"结构的整体论"两部分,其实强调的也就是研究对象所处脉络中的纵的整体性和横的整体性,前者强调研究对象来龙去脉的发展,后者强调与同一时期其他现象的关联。

一、纵的整体性

纵的整体性研究强调研究对象的发展性,不但要了解对象之所然,而且要知其所以然。徐复观曾经旗帜鲜明地指出,此类"动地观点""发展地观点"在他艺术思想研究中的意义:"年来我所作的这类思想史的工作,所以容易从混乱中脱出,以清理出比较清楚地条理,主要是得力于'动地观点''发展地观点'的应用。以动地观点代替静地观点,这是今后治思想史的人所必须努力的方法。"④也"只有在发展的观点中,才能把握到一个思想得以形成的线索"⑤。乾嘉学派将研究重心仅放到考据上,切断了研究对象与历史和未来的联系。他们大多采用语言学方法,把思想史中的重要

① 熊十力:《读经示要》,上海书店出版社,2001,第196页。
② 转黄俊杰:《东亚儒学视域中的徐复观及其思想》,华东师范大学出版社,2012,第13页。
③ 黄俊杰:《东亚儒学视域中的徐复观及其思想》,华东师范大学出版社,2012,第12页。
④ 李维武编《徐复观文集》第4卷,湖北人民出版社,2002,自序,第6页。
⑤ 徐复观:《两汉思想史》第2卷,华东师范大学出版社,2001,自序,第2页。

词汇，沿着训诂的途径，找出它的原形原音，从而得到它的原始意义，再由这种原始意义去解释历史中某一思想的内容。徐复观认为这种方法只能得到研究对象的表面，它简单而易行，但并不是学问，而"一切学问，最后总要归结到理论、思想上去"①。需要从具体的问题上升到普遍性、规律性的认识，不仅要知其然，更要知其所以然；不仅要知道眼前的，更要了解它的历史和未来的走向。具体的知识相对简单，可以通过勤奋的态度加以搜集，但是它只能是做学问的材料，而绝不是学问本身。要由具体的问题上升到学问，还需要一个积极探索的精神，这不是仅仅具有勤奋的态度所能解决得了的，还需要一个穷根究底的整合过程，追求它的来龙去脉，追求到它最根本的内在结构。

如此看来，乾嘉学派的考据所得最后不能称之为学问和思想，原因就在于他们缺乏"史的意识"，不能返回到古人所处的时代来理解古人，不以自己真实的生活体验去体认古人，常常是以研究者自己狭小的静止的观点为核心，"把古人拉在现代环境中来受审判，拉在强行逼供，在鸡蛋里找骨头的场面中来受审判，拉在并不是研究者自己真实地生活经验，而只是在自己虚骄浮薄的习气中来受审判"②。以静的观点来看动的历史，徐复观对这种缺乏"史的观念"所带来的危害认识得非常清楚，这也就更坚定了他用动的历史观研究的方法论取向。

正是基于发展的整体论，徐复观指出，两汉思想是在学术上对先秦思想的巨大演变，它奠定了中国上千年的政治文化格局，不了解两汉，就不能更好地了解中国近现代史。以学术思想为例，两汉奠定了以经学史为主，文学为辅的学术骨架，后人都是在这个框架内继承发展的。就算是一般人所认为的与汉学相对的宋明理学，也继承了汉学所完成的阴阳五行的宇宙观和人生观，而对天人性命的追求，实际上也是顺承着汉代学者所追求的方向，所以，"治中国思想史，若仅着眼到先秦而忽视两汉，则在'史'的把握上，实系重大的缺憾"③。

徐复观也正是把研究对象放到史的范畴中去考察，不迷信于权威，也不求标新立异。科学方法与端正态度的结合，决定了他研究思想的客观而深入，"自己下过一番工夫后，凡是他人在证据上可以成立的便心安理得

①　徐复观：《徐复观文录》（三），环宇出版社（台北），1971，第 18 页。

②　徐复观：《中国文学精神》，上海书店出版社，2006，自序一，第 2 页。

③　徐复观：《两汉思想史》第 2 卷，华东师范大学出版社，2001，自序，第 1 页。

地接受，用不着立异。凡是他人在证据上不能成立的，便心安理得地抛弃，无所谓权威"①。对于关键性的地方，徐复观能结合时代探索其来源，以批判的态度接受传统的认识，同样以批判的态度看待同时代人的观点。在他看来，不单单是内容随时代的发展而发展，就是表现内容的形式，同样具有很明显的时代感："在历史中探求思想发展演变之迹的层面。不仅思想的内容，都由发展演变而来；内容表现的方式，有时也有发展演变之迹可考。"②只有把握住这种演变，掌握其演变的规律和在特定时代呈现出的新特点，才能为每种思想做出公平客观的定位和评价。

由此来看徐复观的艺术研究体系，不难发现，他对艺术问题的认识，着眼于从艺术之根上去寻求中国艺术精神的发源，而这个根作为人生究极的意义，只能是人与人之间的根源的爱。这种爱不是"形而上"的"人类之爱"，而是具体的存在于社会之中个体之间的"人之爱"，父子、兄弟、夫妇，推之于朋友、社会，这种最基本社会元素之间的"爱"的破灭，"即是人生究极意义的破灭，即是人生的破灭"③。这典型地代表了徐复观"形而中学"的研究态度。而在徐复观另外一篇《爱与美》的杂文中，他直接认定"爱"是艺术存在的终极因素。因此，对艺术的考察，人类之爱就成为徐复观首要考察的对象，由此而推出人性与艺术的关系。所以，艺术的根源就存在于人的具体生命的心、性中，只有从人具体生命的心性出发，才能把握到精神自由解放的关键，从而产生出伟大的作品，"中国文化在这一方面的成就，也不仅有历史的意义，并且也有现代地、将来地意义"④。因此，徐复观的著作《中国人性论史·先秦篇》可以看作是《中国艺术精神》研究的前期准备。只有对中国人性问题弄清楚，才能把握中国文化的根本，这体现出徐复观思想体系在纵的时间历史中的严密性。

同时，徐复观认为"人性论是以命（道）、性（德）、心、情、才（材）等名词所代表的观念、思想，为其内容的"⑤。"人性论"是中华民族精神形成的原理和动力，它是通过历史文化来了解中华民族的根本之所在。中国文化必须从中国的"人性"出发，经过发挥和阐释，最终还要回到人性中去。中国传统文化中的宗教、文学、艺术等具体问题，也只有与中华民族

① 徐复观：《两汉思想史》第 3 卷，华东师范大学出版社，2001，代序，第 2 页。
② 徐复观：《两汉思想史》第 3 卷，华东师范大学出版社，2001，代序，第 3 页。
③ 徐复观：《徐复观全集·论智识分子》，九州出版社，2014，第 333 页。
④ 李维武编《徐复观文集》第 4 卷，湖北人民出版社，2002，自序，第 2 页。
⑤ 李维武编《徐复观文集》第 3 卷，湖北人民出版社，2002，序，第 2 页。

的"人性"相连接，才能发现其本真，才能得到比较深刻而正确的解释。"人性论"不仅是一种思想，它更是中华民族的文化之根。《中国艺术精神》的写作，其目的就在于弥补《中国人性论史》的不足。因为《中国人性论史》写成之后，徐复观认为其虽然比较系统，但是感觉很多问题没有交代清楚，于是不顾朋友的担心而着手《中国艺术精神》的写作。所以，《中国艺术精神》应该是《中国人性论史》的感性说明，在这个层面上，徐复观将两部著作的关系定性为"兄弟篇"。

在中国艺术精神的研究过程中，徐复观对中国艺术的探索，最终追溯到以庄子思想为核心的魏晋玄学思想上去。他发现庄子的道，落实到实际人生之中，实际上就是一种崇高的艺术精神，而这种艺术精神的主体，就是庄子所谓的经过了心斋的功夫方能把握到的"心"，"由老学、庄学所演变出来的魏晋玄学；它的真实内容与结果，乃是艺术性的生活和艺术上的成就"①。中国历史上真正的艺术家所达到的艺术境界，所把握的艺术精神，往往就是庄玄精神。中国封建社会中对艺术创作产生较大影响的禅学，实际也是庄学、玄学对西方佛学改造的结果。由此，徐复观在历史的体系中将中国艺术精神的整体建构起来。他认为中国历代艺术的发展都在老庄玄学的影响下达成统一，立足传统找寻艺术在当下的发展出路，正是其整体研究方法的体现。

历史发展的整体脉络是徐复观厘清问题的主要方式，"史"的研究在他艺术思想研究中的地位可见一斑。徐复观还借用他非常欣赏的卡西尔的观点，来论证历史的作用："没有历史，我们便看不出在此有机体的进化中的根本的连结。艺术与历史，为我们探求人性的最有力的工具。若没有这两种知识的源泉，我们对于人会知道什么呢？"②卡西尔把历史与艺术一起看作是探求人性最有力的工具。离开历史的客观事实，是平面的、无力的、没有色彩的，只有在历史和艺术中，才能够看到人生存的厚度与广度，看到人生活的片段之后真正的人格之姿。艺术不是纯粹的对大自然的照抄照搬，历史也不是所发生故事的简单罗列，历史和艺术，都是人类用以了解自己的最有效的方法，因为它们都反映人类心灵，是人心性的真实表达。

除了思想体系，在具体问题上徐复观同样"认为思想史上的观念或字

① 李维武编《徐复观文集》第 4 卷，湖北人民出版社，2002，自序，第 3 页。

② 徐复观：《两汉思想史》第 3 卷，华东师范大学出版社，2001，第 2 页。

义，必须放在历史发展的整体脉络中才能够掌握，而不能将字义或观念从思想家的思想系统或时代的思想氛围中抽离出来，单独加以统计分析，还原其本义[①]。这典型地体现在他的"气韵"研究上。

在《中国艺术精神》的写作之前，徐复观就在与李霖灿商讨的一篇杂文《人文研究方面的两大障蔽》中提及"气韵"。当时他认为对"气韵"的研究需要涉及诸多问题，包括："五世纪的人所谓神气生意，是什么意义？'神气'与'气韵'之间，有没有分别？气韵是一个观念，还是两个观念？在谢赫的《古画品录》上如何应用这句话？这句话是由谢赫创始的？还是谢赫以前已经出现的？"[②] 这些问题都在纵的历史传承中展开。

徐复观根据气韵的生成语境，首先区分了其与孟子"养气"说之生理之气的差异，认为气韵应各为一义。自曹丕《典论·论文》"文以气为主"之后，气的观念在文学艺术中逐渐得到推广。而同样出自曹丕《白鹤赋》中的"聆雅琴之清韵"，被认为是今天所认为的"韵"之始。徐复观并没有停留在从曹丕的诗文中来寻求气韵的思想内涵，而是进一步分析《世说新语》《宋书》《诗品》《文心雕龙》甚至后来的《笔法记》《图画见闻志》《宣和画谱》中的气与韵，通过一系列历史中的范畴，最终认为气韵"双高"，二者乃属不同范畴。在这个过程中，徐复观的研究没有离开考据但是最终又没有停留在考据上，而是在历史范畴中将二者的关系说明白。

同样的研究方法，徐复观在对"气""韵""逸""意境"等审美范畴的研究中广泛使用，为增强其学术思想的说服力起到了不可替代的作用。

二、横的整体性

"纵的整体性"强调研究对象的过去、现在与未来等时间维度，而"横的整体性"强调研究对象本身与同时代其他因素的关系。黄俊杰将这种整体性称为"结构的整体论"："徐复观思想史论方法中所谓'结构的整体论'，在徐复观方法论中包括两项命题：(1) 思想体系的'部分'与'全体'共同构成'结构的整体'；(2) 思想体系与时代现实共同构成'结构的整体'。"[③] 而这两个部分也更好地诠释了徐复观在艺术研究中的方法论思想。

① 黄俊杰：《东亚儒学视域中的徐复观及其思想》，华东师范大学出版社，2012，第 18 页。
② 徐复观：《徐复观全集·论智识分子》，九州出版社，2014，第 275 页。
③ 黄俊杰：《东亚儒学视域中的徐复观及其思想》，华东师范大学出版社，2012，第 19 页。

（一）"部分"与"全体"

黄俊杰认为，徐复观通过"部分"与"全体"之间诠释的循环，才能进入到古人的思想世界，从而对研究对象有比较精审的解释，这也是徐复观反对乾嘉考据学的方法论根据。徐复观认为我们所读古人的书，都是集字成句、集句成章、集章成书的，我们固然需要通过各字去理解一句的意义，通过各句去理解一章，通过各章去理解一本书，这种由局部到整体的工作，固然首先需要训诂考据之学，但这只是读书的初级阶段，只是做最起码的了解，要做更进一步的理解，就需要反过来的功夫，通过一本书来理解一章、一句话甚或一个字，这也就是"深求其意以解其文"（《孟子题辞》）的工作，这就不是简单的训诂考证之学所能解决的，"因此，由局部积累到全体（不可由局部看全体），由全体落实到局部，反复印证，这才是治思想史的可靠方法"①。徐复观并没有停留在由部分和整体经过互证而得到的抽象思想上，在他看来，还要由此上升一步，体验这种抽象思想背后的人，感受有此思想之人的人生，看到他在横的方面的时代以及纵的方面的传承。

在部分与全体关系的基础上，徐复观把中国的艺术放到整个中国文化的大背景中，以大文化的视角来看中国艺术的特点。首先他感受到的是中国文化的核心因素——人性。另外对于"性"的认识，他从《论语》中的两个"性"字出发给予总体把握，认为"应从全部《论语》有关的内容来加以确定，而不应把它作孤立地解释"②。对于人性，徐复观认为它是作为整体的中国传统文化的组成部分，必须立足于中国传统文化的整体来加以论证。而人性作为中国传统文化的部分，又时时刻刻显现着中国传统文化的特色。二者相互印证，推动着徐复观对中国传统文化的研究。

在《中国艺术精神》中，徐复观立足于人性基础，发掘中国艺术的主流精神是在儒家和道家影响下的为人生的艺术。人性所决定的艺术精神的总特性，也是来自对中国各门类艺术现象的分析，因此，"由音乐探索孔子的艺术精神"和"中国艺术精神主体之呈现"两章可以看作是《中国艺术精神》的总纲，剩余的是作为部分，对这一整体精神在绘画方面的呈现，是对于总的中国艺术精神在实践方面的证明。前两章因为后八章的存在而更具有说服力，后八章因前两章的概括性而更有根据。两部分相互论证，

① 徐复观：《中国思想史论集》，上海书店出版社，2004，第 93 页。

② 李维武编《徐复观文集》第 3 卷，湖北人民出版社，2002，第 80 页。

组成徐复观严密的艺术思想研究体系，这可谓是"部分与全体"横的整体观在艺术研究方面的最好实践。

（二）思想与语境

徐复观认为，学术思想在特定的语境中生成，人不可能超越他的阶级，同样不可能超越他的时代环境。徐复观把决定人思想形成的因素总结为四个："一为其本人的气质，二为其学问的传承与其功夫的深浅，三为其时代的背景，四为其生平的遭遇。"[①]这四大因素对思想家的影响有程度上的差异。前两个因素是内因，后两个是外因。作为内因的学术气质和功夫决定着思想家思想研究的方向和深度，而时代和遭遇对人的学术气质和功底又产生影响，如此看来，思想与语境的关系就更显紧密。

徐复观与新儒家其他各家最大的区别在于其早年从政的丰富经历。他对现实之于学问的影响认识较为清晰，从而认为思想绝不是由形而上学的空想中来，必须建基于思想家对现实的思考。徐复观还以自己做学问的经历来确切分析这种影响的实在。他说20世纪五十年代台湾地区传统文化的断层是他研究中国思想史的动力。"古人思想的形成，必然与古人所遭遇的时代有密切关系……把这种关系考据清楚，是解释工作的第一步。"[②]这也成为徐复观研究古代学问的出发点和立脚点，而这种将古代的思想与古代的人当成一个主体，建立在对话基础上的研究方式也成为徐复观解释学的主要方式。

将"思想与语境"的整体论放到艺术思想的研究中，徐复观非常成功地将之运用于判断艺术作品或者艺术现象的真伪上。无论在《石涛之一研究》中对石涛其人的研究，还是对有些艺术作品作者的存疑，徐复观都回到艺术家生存的时代，利用艺术家与时代的关系来阐释问题的疑点，其中，对黄公望《富春山居图》在台湾的两种不同传本的真伪判别最成体系。

台北故宫博物院藏有两卷黄公望的《富春山居图》，仔细核对画面结构，并没有不同，"惟此卷（原注："姑名为'子明卷'"。按指《石渠宝笈初编》著录的黄公望《山居图》卷）缺末尾一段。另一卷（原注："姑名为'无用师卷'"。按即指前引乾隆斥为赝鼎之卷）则失去起首一段……乾隆跋中认《子明卷》为真，《无用师卷》为赝。嘉庆时胡敬等将《无用师卷》列于《石渠宝笈三编》，其认为《无用师卷》为真，《子明卷》为

[①] 徐复观：《两汉思想史》第2卷，华东师范大学出版社，2001，第344页。
[②] 徐复观：《两汉思想史》第3卷，华东师范大学出版社，2001，代序，第2—3页。

赝……近时一般鉴赏家，亦率认《无用师卷》为真，《子明卷》为赝。窃意《无用师卷》为真迹，已无可置疑"①。对于这一在台湾已经形成共识的结论，徐复观根据两卷上面的题跋给出了自己的判断。

《无用师卷》和《子明卷》都有董其昌的题跋，被认为是一真迹一赝品，赝品是对真迹的摹写。但《无用师卷》题跋的内容包括《子明卷》的全部并且多出五十七字，徐复观在对两卷题跋的字体精神进行过比较之后，把所有精力集中到这多出的五十七个字上，他认为："《子明卷》的董跋，若系摹《无用师卷》的董跋，则《无用师卷》董跋多出的五十余字，摹者何得而去之？《无用师卷》董跋多出的字，乃作伪者为求信于人故意加上去的。但此跋的漏洞，便出在多出的五十多个字上。为了解决此一问题，首先应把董其昌有关的行迹弄清楚。"②徐复观把他所提出的学术难题最终放到董其昌生活的时代环境中去考察，通过董其昌的生活过程及状态来看题跋的真伪。随后，徐复观通过一系列的关于董其昌各方面的记载，找出《无用师卷》与常识的出入处。与《子明卷》的题跋相比，《无用师卷》的题跋多出五十七字、改动一字。多出的是"忆在长安，每朝参之隙，徵逐周台幕，请此卷一观，如诣宝所，虚往实归，自谓一日清福，心神俱畅。顷奉使三湘，取道泾里。友人华中翰，为予和会"五十五字，另外在"书于龙华浦"的"浦"字下，多出"舟中"二字，共计五十七字，而把"予购此图"改为"获购此图"，其余的全部相同。

徐复观首先通过分析当时的实际生活情况而得出作伪的可能性："把归程误为去路，而去路须由松江入长江，非坐船不可，所以在'龙华浦'下又添'舟中'二字。若据上述考证，董氏闰八月在池州（安徽贵池县），一路从容游览，九月底或十月初到龙华浦小作休闲，因写此跋，是非常可能的。"③但随即又结合当时地理常识分析此中出入，他说："《容台集》卷七有《上海县龙华寺建藏经阁疏》，可知董氏与龙华寺所在地的龙华浦，本相知闻。由此而至董氏故里，道途不远，船舆两便，又何必一定要在'舟中'呢？"④如果说交通工具只是引起徐复观的怀疑，那么地名的称谓则把这种怀疑进一步引向深入："松江上海一带，地名率为某某泾、某某

① 徐复观：《徐复观全集·论艺术》，九州出版社，2014，第212页。
② 徐复观：《徐复观全集·论艺术》，九州出版社，2014，第218页。
③ 徐复观：《徐复观全集·论艺术》，九州出版社，2014，第221页。
④ 徐复观：《徐复观全集·论艺术》，九州出版社，2014，第221页。

浦,有如他处所称之某某村、某某镇,例如枫泾、东泾、张泾、赵屯浦、大盈浦等皆是。惟'泾里'一名,有如把'村里'、'镇里'的通名,作专名使用,至为可异。"① 接着徐复观通过查阅顾祖禹《读史方舆纪要》第二十四卷对上海地名的考察,在"五汇四十二湾"里面也找不到"泾里"的称谓,并嘱友人严耕望、王德昭帮忙也未找到。由此判断,《无用师卷》的董跋,必然是假的。

由郭沫若所发起的"兰亭争论"可谓书史上的一次大翻案,郭氏根据书体的考察和出土文物,在《由王谢墓志的出土论到兰亭序的真伪》一文中认为《兰亭序》的文和字都为后人伪造。徐复观为王羲之正名②,通过时代与人物的紧密关系,认为《兰亭序》正好能够反映王羲之的艺术思想,并且王羲之在《兰亭序》中所表现出来的悲喜感情也能够得到很好地论证,从而纠正了这桩有可能会成为中国艺术史上最大的冤假错案。

艺术思想与时代的关系,成为徐复观判断艺术品和艺术现象真伪的主要依据,这是建立在大量的文献资料基础之上的。除此之外,徐复观还根据艺术家的人品来分析艺术的画品,艺术品对于时代的影响等问题,增强了其理论的深度和艺术思想的说服力。

运用作为整体论的研究方法,无论是从纵的方向还是横的方向,徐复观都没有把研究对象当成是没有生命的客体,而是将其当作有生命的主体来看待。这种研究关系,是徐复观与古人的对话,也被今人看作是"互文性"的研究方式。这种研究,对研究对象保有最充分的尊重,以一种"六经注我"的态度去避免"我注六经",保证了研究结果的客观公正。这种整体论方法的具体实施,黄俊杰称之为"脉络化",徐复观概括为"追体验"。

第二节 比较研究

如果说整体的方法加大了说理的深度,比较的观点则扩大了研究的视野。在比较中,更能显现研究对象的特殊性,"只有在比较的观点中,才

① 徐复观:《徐复观全集·论艺术》,九州出版社,2014,第221页。
② 《"兰亭争论"的检讨》,见徐复观:《中国艺术精神》,华东师范大学出版社,2001,第322—346页。

能把握到一种思想得以存在的特性"①。徐复观比较的视野可以放到"跨文化"和"跨学科"两个维度中去考察。

一、跨文化

跨文化比较，无疑是跨越中西不同文化视域的比较，把中国艺术放到中国特定的文化背景中，通过与西方艺术的对比，来研究中国艺术。中西艺术比较从广义上说源自 20 世纪初期中西方艺术的首次碰撞，但是聂振斌认为真正意义上的中西艺术比较，是建立在跨文化研究基础之上的。他把中西的艺术问题看成是中西文化问题的一部分，这就要求把中西艺术比较放到中西方文化语境中，"不仅比较异同，更要追根问底，找出各自特点的生命力所在及其价值取向，探出西方文化各种异质因素与我们固有文化融化出新的方法、途径"②。并且，中西艺术比较的最重要原则是平等，既反对西方中心论，亦反对民族主义意识，通过中西方的平等对话来最终实现对中国艺术的创新认识。徐复观的跨文化比较就是建立在平等基础上、以文化背景为基础的比较研究。

比较艺术学研究包括影响研究、平行研究和阐发研究："影响研究"的重点是不同国家和民族间的相互影响；"平行研究"强调对不同国家和民族艺术的审美价值的比较；"阐发研究"是指跨越不同的文化背景，"不同国别的艺术研究者在研究'他者'的艺术时，往往是站在自身的文化背景和立场运用自己的艺术理论和原理进行研究'他者'的艺术以及艺术思潮，或者用'他者'的艺术理论和艺术原理来研究本国的艺术和艺术思潮"③。纵观徐复观的艺术比较研究，主要是平行比较。

徐复观很多论述中国艺术的杂文，都是将中国艺术放到与西方艺术相对照的背景中去研究，并最终上升到中西文化差异。对于徐复观而言，中西比较不是目的，只是他研究中国艺术的手段。最终不是要得出中西方艺术有怎样的差异的结论，而是以西方艺术作为参照系和工具，去研究中国艺术精神。所以徐复观中西方艺术的比较工作并非刻意为之，只是对其中西文化比较的部分呈现。

徐复观把文学与艺术也作为思想史的一部分来研究，他说："我把文

① 徐复观：《两汉思想史》第 2 卷，华东师范大学出版社，2001，自序，第 2 页。
② 聂振斌：《中国艺术精神的现代转化》，北京大学出版社，2013，第 259 页。
③ 李蓓蕾：《比较艺术学本体论研究》，《艺术百家》2009 年第 5 期。

学、艺术都当作中国思想史的一部分来处理，也采用治思想史的穷搜力讨的方法。"① 他的中西艺术的跨文化比较研究，也可以看作是从文化比较中来，最后又回到中国文化中去，最终成为其思想史的一部分。

文化由人创造，人在本质上没有分别也就决定了文化在本质上没有分别。但是，因为人在成长中遭遇到种族、时代、环境等各方面不同因素的影响，最终导致中西方文化的差异，而这种差异从根本上讲乃是发展动机的差异，"希腊文化的动机是好奇，中国文化的动机是忧患"②。

徐复观认为以希腊文化为源头发展起来的西方文化，其好奇建立在商业有了相当的发展之上。西方文化人没有了生活上的压力，而对宇宙自然的本体产生好奇，于是围绕自然，开始为自然立法。从古希腊时期柏拉图提出"美是什么"的设问开始，西方人开始在科学意识的指导下来追求美的终极意义。他们将研究的视角放到表象背后的根本存在。以毕达哥拉斯学派为代表的哲学家们更是以"数"的科学方法来定位美，以"黄金分割"的比例来对美进行具体的规划，这些都代表了西方传统文化的思想认识。在艺术上，从早期古埃及的"正面率"开始，人们就着重追求为艺术的创造确定法则，到古希腊波利克里托斯提出人体雕塑1∶7的创造原则，一直都把西方的艺术创造放到一个严格的程式中，以体现艺术创作中的科学意识。到西方文艺复兴的达·芬奇时期，"镜子说"为西方上千年的艺术发展确定了创作规范，凡艾克兄弟所发明的给西方带来地震级影响的油画技术，其创作材料也源自科学研究的具体实验。因此，建立在好奇心基础之上的科学意识，是西方传统文化的主要特点。"古代希腊民族是'海的女儿'，"③ 邓晓芒和易中天从古希腊原始文化中分析得出，希腊文化是一种面向大海的海洋文化，"希腊人背朝荒芜不毛的陆地，面向辽阔而富有魅力的大海。"④ 正是基于他们对于未知的探索精神，出于好奇而发展出西方文化的根本，因此，好奇成为他们进一步探索未知的深层动力。在"好奇"观点上，邓晓芒、易中天和徐复观的认识一致。

与西方好奇的文化动力不同，徐复观对作为中国文化发展动力的忧患意识研究得尤为深入："中国古代的文化，不是从惊异或好奇心而来的，

① 徐复观：《中国文学精神》，上海书店出版社，2006，自序三，第2页。
② 李维武编《徐复观文集》第1卷，湖北人民出版社，2002，第3页。
③ 邓晓芒、易中天：《黄与蓝的交响》，武汉大学出版社，2007，第15页。
④ 邓晓芒、易中天：《黄与蓝的交响》，武汉大学出版社，2007，第16页。

而是感到人的灾祸——这些灾祸都是由政治上来的，所以中国古代文化，首先想到怎样才能破除这种灾祸——这些由人与人之间相互关系而来的灾祸。所以，中国文化的动机是《易传》所说的'作《易》者其有忧患乎'的忧患。"① 中国文化的这种忧患意识直接促成了人在精神上的自觉："忧患心理的形成，乃是从当事者对吉凶成败的深思熟考而来的远见；在这种远见中，主要发现了吉凶成败与当事者行为的密切关系，及当事者在行为上所应负的责任。忧患正是由这种责任感而来的要以己力突破困难而尚未突破时的心理状态。所以忧患意识，乃人类精神开始直接对事物发生责任感的表现，也即是精神上开始有了人地自觉的表现。"② 在徐复观看来，忧患意识代替宗教意识始于周初，这预示着中国的人文精神开始告别蒙昧状态而走向清醒。但是徐复观仅从政治意识的角度来分析忧患意识的由来似乎未能揭出中国文化之根本，邓晓芒、易中天在徐复观所得出的忧患意识的基础上，对忧患意识之所出在文化方面给出了更深层次的解答。他们在《黄与蓝的交响》中认为，中国的忧患意识与中国的社会结构有关：长期封建社会统治下的农业生产和小农经济，保证了农民自给自足的封闭生活，他们无须外出探险，经商更为中国传统社会中的农民所不齿，这种意识将他们世世代代固定在有限的土地上。但是农业生产需要的周期较长，更需要根据特定的时令做好相应的生产准备，以应对诸多的不可知因素。这样的生产生活状态就决定了中国人必须充满忧患意识，做到未雨绸缪，尤其是对"农业命脉"水的忧患，更可以看作是"忧患意识"的一个重要来源。农业经济作为生活来源和政治统治的基础，为统治阶级和被统治阶级所共同重视就成必然。而作为由宗法政治形式所组织起来的中国古代阶级社会，"从统治者来看，恰好由于他们历来不是单凭军事武力和法律的'强控制'来维持偌大帝国的长治久安，而是依赖由传统中继承而来的德治、礼治的'软控制'来统治的，因而也就带来了无穷无尽的忧患，不知道那随时可能被突破的'软性'的礼法规范是否还在起作用"③。这种忧患主要是对"乱"的忧患和对"治"的渴盼。徐子方则以古代知识分子的视角，阐释忧患意识之于中国社会发展的地位："对民族生存和发展前途的沉思，形成了古代中国人、特别是文人心目中根深蒂固的忧患意识，这种忧患意

① 李维武编《徐复观文集》第 1 卷，湖北人民出版社，2002，第 3 页。
② 李维武编《徐复观文集》第 3 卷，湖北人民出版社，2002，第 32 页。
③ 邓晓芒、易中天：《黄与蓝的交响》，武汉大学出版社，2007，第 38 页。

识又反过来强化了他们以拯救天下为己任的用世观念。"① 而这种对忧患意识的研究与徐复观通过周代的政治因素来谈忧患，其内在是相通的。于是徐复观认为，当人因为对自身的负责而意识到这种忧患意识，在人内心就含有一种坚强的意志和奋发的精神，在周初就表现在敬、敬德、明德等思想里，"尤其是一个'敬'字，实贯穿于周初人的一切生活之中，这是直承忧患意识的警惕性而来的精神敛抑、集中，及对事的谨慎、认真的心理状态。这是人在时时反省自己的行为，规整自己行为的心理状态……周初所强调的敬，是人的精神，由散漫而集中，并消解自己的官能欲望于自己所负的责任之前，凸显出自己主体的积极性与理性作用"②。中国人正是在"敬"的观念的指导下，对自己的行为负责，这就是中国人文精神最早的出现。

邓晓芒、易中天进一步认为，忧患意识是儒家意识形态的主要特点，但是法家、墨家、道家思想中都渗透着对国家、社会和人生的忧患。以庄子为例，和孔子截然不同，庄子忧患的不是礼崩乐坏的封建礼法之不存，相反，他忧患的是这些礼法对人本性的破坏和禁锢，是"来自于精神理想的自由自在和现实生活网络的强制性之间的矛盾"③。徐复观亦持此观点，他说："儒家是面对忧患而要求加以救济，道家则是面对忧患而要求得到解脱。"④

在忧患意识推动下中国人文精神的自觉，使得中国的文化发展最终建基于中国人的德性之上。围绕人自身的道德意识发展的中国文化，也就从根本上与西方的科学意识区别开来：西方因惊奇而征服自然，所以发展科技；中国因忧患而强化自己，与自然相融。徐复观在《中国艺术精神》的自叙中对建立在忧患意识上的人性进行总结时说："在人的具体生命的心、性中，发掘出道德的根源、人生价值的根源；不假藉神话、迷信的力量，使每一个人，能在自己一念自觉之间，即可于现实世界之中生稳根、站稳脚；并凭人类自觉之力，可以解决人类自身的矛盾，及由此矛盾所产生的危机；中国文化在这方面的成就，不仅有历史地意义，同时也有现代地、

① 徐子方：《千载孤愤——中国悲怨文学的生命透视》，江苏教育出版社，2001，引子，第2页。
② 李维武编《徐复观文集》第3卷，湖北人民出版社，2002，第33页。
③ 邓晓芒、易中天：《黄与蓝的交响》，武汉大学出版社，2007，第41页。
④ 李维武编《徐复观文集》第4卷，湖北人民出版社，2002，第113页。

将来地意义。"① 也正是在人的具体生命的心性中，徐复观发展出他的形而中学。在艺术研究中，无论是儒家还是道家，都立足于艺术家心性的完满自足，而中国传统艺术作品的主要倾向，也不再满足于对客观自然的征服性再现，而是强调对艺术家心性的满足。在这一点上，有些研究者认为西方的艺术偏重于再现，而中国的艺术侧重于表现的区分，在一定程度上代表了中西方艺术精神的本质性差异。

徐复观以"好奇"和"忧患"，在中西文化的根本处做了典型的区分，之后中西文化的发展在自己所属文化动力的推动下，呈现出纷繁的视觉、思想差异。徐复观所作的这一中西方文化差异的研究，是后来他研究中西艺术差异的出发点，在整个比较研究中，起奠基作用。

在德性基础上，徐复观认识到中国文化"主客交融"的特质。他认为在中国文化的根源之地，没有主与客的对立、个性与群体的对立，这是中国文化不同于西方文化的基调之一："'成己'与'成物'，在中国文化中认为是一而非二。"② 中国文化走的是与自然相亲和的方向，征服自然的欲望不强。所谓"仁者乐山，智者乐水"，通过比德的手法，将人的心与自然相连接走出一条天人合一之路。在艺术创作上"外师造化，中得心源"，以自然为师的同时，将自己的审美认识在自然面前作适时调整，"身即山川而取之"的观念较强。也正因为天人合一的思想基础，"游"的观念贯穿艺术活动的始终，无论是孔子"游于艺"的精神修养，还是庄子"逍遥游"的自由状态，直至到郭熙所谓"可游可居"的艺术功能，都是一种主客相融境界的表现，如果离开这个前提，"游"的精神状态自不存在。

与中国主客交融的特质相比，西方文化较强调主客对立，征服自然的欲望较强，强调"人为自然立法""人是万物的尺度"。受此影响，在艺术创作活动中，西方艺术家比较强调规则，并在此基础上发展出西方的透视、比例、光影、色彩、音高等规则。如果说中国的艺术活动强调"感受"，那么西方的艺术活动则强调"研究"。"感受"强调"悟"，而"研究"强调"真"。"悟"强调主客体的对话，"真"重视主体对客体的征服。在中国艺术中，主体与客体处于平等地位，在西方艺术中，客体处于被改造的地位。所以，相对于西方，中国艺术更强调主客相融。

徐复观进一步指出："西方的思想家是以思辨为主，思辨的本身必形

① 李维武编《徐复观文集》第 4 卷，湖北人民出版社，2002，自叙，第 1—2 页。
② 李维武编《徐复观文集》第 4 卷，湖北人民出版社，2002，第 112 页。

成一逻辑的结构。中国的思想家系出自内外生活的体验，因而具体性多于抽象性。"① 所以"西方自康德起，是美学家走在艺术家的先头"②。美学与艺术虽然有着非常紧密的联系，但是在徐复观看来，西方以思辨为主的美学实际上要高出艺术很多，二者各自所体认到的艺术精神实际上有很大的差异，所以研究西方艺术应当以西方美学为先，放到西方美学环境中去认识艺术的特色，比如古典主义美学下的现实主义和浪漫主义艺术，精神分析美学影响下的超现实主义艺术等。而中国的美学没有形成独立的体系，它与具体的文学、艺术创作的经验和心得呈现为一体，所以中国伟大的艺术家，往往是集美学家与艺术创作家于一体的。譬如王履的《华山图序》，不但表达了艺术家艺术创作时的心得体会，而且是《华山图》这一绘画作品的有机组成部分，还是一部优秀的书法作品，更重要的，它还表达了艺术家创作时主体与客体的关系。"而在若干伟大地画论家中，也常是由他人的创作活动与作品，以'追体验'的功夫，体验出艺术家的精神意境。"③所以徐复观认为，研究中国艺术最重要的是这种由功夫所得之体验，它是对艺术创作和艺术作品各方面经验的总结，而这种总结也是以人性为基础的内省的体验而非升华的思辨。他说："人性论的工夫，可以说是人首先对自己生理作用加以批评、澄汰、摆脱，因而向生命的内层迫进，以发现、把握、扩充自己的生命根源、道德根源的，不用手去作的工作。"④ 以《画云台山记》《古画品录》《林泉高致》等为代表的中国画论，以《中原音韵》《录鬼簿》等为代表的乐律论、曲论等，不是出自纯粹的美学家之手，而是艺术家艺术创作经验的总结。中国这种由体验所得思想的思维方式也就决定了其形而上的美学体系的缺失，这也体现了徐复观"形而中学"的出发点，也就可以此区别于西方的形而上。所以徐复观对冯友兰试图以西方哲学为标准来研究中国哲学的尝试提出批评。在他给黄俊杰的一封信中提道：中国哲学出自由自由功夫所得之体验，而西方哲学则源自于思辨。一方面西方以思辨为主的哲学正统，已经在当今科学的支配下走入绝境，正求助于东方的人文精神；另一方面，冯友兰却在中国文化中找出与西方哲学相合的东西来写中国哲学史，因此"冯（友兰）对中国哲学史的方向根

① 徐复观：《中国思想史论集》，上海书店出版社，2004，代序，第2页。
② 李维武编《徐复观文集》第4卷，湖北人民出版社，2002，三版自序，第1页。
③ 李维武编《徐复观文集》第4卷，湖北人民出版社，2002，自叙，第6页。
④ 李维武编《徐复观文集》第3卷，湖北人民出版社，2002，第410页。

本摸错了……以西方哲学为标准来看中国哲学，则中国哲学非常幼稚，且皆与中国哲学之中心论题无关"①。由此可见他对中西方思维方式之差异的重视。

在艺术与社会的关系上，徐复观认为中西方艺术都是对时代和社会的反映，但是在反映的方式上，中西方有着不同：西方的艺术是顺承性的反映，而中国的艺术则是反省性的反映。顺承性的反映对现实会发生推动助成的作用，比如："西方十五六世纪的写实主义，是顺承当时'我的自觉'和'自然的发现'的时代潮流而来的。它对于脱离中世纪，进入到近代，发生了推动、助成的作用。又如由达达主义所开始的现代艺术，它是顺承两次世界大战及西班牙内战的残酷、混乱、孤危、绝望的精神状态而来的。"②这类艺术能够加剧社会现象的发生，"对现实有如火上加油"。中国艺术对现实的反映属于反省性的："中国的山水画，则是在长期专制政治的压迫，及一般士大夫利欲薰心的现实之下，想超越向自然中去，以获得精神的自由，保持精神的纯洁，恢复生命的疲困。"③这种反省性艺术，对现实生活有深刻的思考，犹如"炎暑中喝下一杯清凉的饮料"，对于人的精神能起到很好的抚慰作用。

所以，徐复观的中西艺术比较从文化比较中得来，是文化比较在实践上的体现，很多门类艺术的中西比较都以此为基础。以戏剧为例，日本的戏剧源自中国，但近代日本的戏剧却受到西方比较大的影响，很能代表西方艺术的特点，这在中西艺术比较中也比较有说服力。

首先，徐复观认为日本的戏剧比较倾向于再现性的求真，这不同于中国表现性的求善。以"哭"为例，日本戏剧将哭表现得非常逼真，但是中国"平剧中的哭则如千哀万怨，假借抑扬摇泄的腔调，自千崖万壑中倾泻出来，这才算尽了哭的能事。所以我觉得只有平剧中的哭，才真正哭出了人世的悲哀，超现实而真反映出了现实"④。这代表了东西方对真与善的不同追求。

另外，在表情方式上，中国的戏剧人物的心境不仅通过唱念等语言形式直接表达出来，而且还要借助丰富的面部表情，甚而借助脸谱的作用，

① 转黄俊杰:《东亚儒学视域中的徐复观及其思想》，华东师范大学出版社，2012，第25页。
② 李维武编《徐复观文集》第4卷，湖北人民出版社，2002，自叙，第7页。
③ 李维武编《徐复观文集》第4卷，湖北人民出版社，2002，自叙，第7页。
④ 徐复观:《学术与政治之间》，华东师范大学出版社，2009，第109页。

在观众的积极参与下实现对人物形象的最真实表达。而日本戏剧的表情方式主要依靠演员的语言，还有时借助于特定的道具。徐复观曾经看过一个表现善恶相对的舞蹈，代表善的在脸上套上一个书有"善"字的面具，同样恶人脸上也就有了"恶"字的面具，将善恶表现得如此直接，自然也就缺少了中国戏曲艺术中的特有意蕴。

中国的戏剧表演强调了演员和观众的互动与融合，而以日本戏剧为代表的西方戏剧取消了观众参与的可能性，观众与演员之间只是看与被看的关系，那种融合被人为地降低了。西方戏剧不相信观众是戏剧演出的一部分。

通过中日戏剧比较所得到的结论，徐复观又将之上升到文化的层面，对艺术背后的中西方潜意识做了深入而透彻的分析。他指出：

> 中国儒家重视礼乐，是要把人类内部的原始感情合理地疏导、合理地发舒出来，即所谓"因人情而为之节"，使人的性与情、内与外一致，不在内心的深处常藏着有什么不可测定的阴森之气，使人能过一种天真的恺弟祥和的生活。于是中国的人生是趋向没有城府的物我相忘的境界，即是孔子所说的"游于艺"的境界。日本人对生活矜持敬畏之念还没有落实到和平乐易之中，于是日本人的感情深处总存积着许多不愿发舒、不敢发舒，或甚至不知发舒的小小深渊。深渊与深渊之间各自敛抑、各成界划，遂凝结而成为一种阴郁的气氛，感觉随处都应有所造作，都应有所戒备。由此愈积愈深，使他自己负担不下，一旦爆发出来便横冲直撞，突破平时所谨守的一切藩篱而不可遏止。阴森与暴戾只是一种情感状态的两面，日本人对人的过分礼貌与过分野蛮，都是从这种感情中发出来的。这种民族性格毕竟是阴凉的悲剧性的性格。所以我一方面欣赏日本人到处保持着的东方静谧之美，但在静谧的后面也多少感到了他们所藏的阴郁、他们过分敛抑的阴凉，而总想祝他们人生的珍重。①

徐复观通过艺术比较而得来的中西方的差异最终并没有停留在艺术上，而是将艺术比较作为研究中西方文化差异的工具，以此来认识中西方

① 徐复观:《学术与政治之间》，华东师范大学出版社，2009，第110页。

人性的不同，从而构成其思想史的组成部分。这是其艺术研究的创新处，也是他研究方法的具体实践：从文化到艺术，最终还要落实到文化上，文化研究是他各方面研究的最终归宿。

二、跨学科

跨学科比较，顾名思义就是不同学科之间的比较，主要涉及影响研究。徐复观主要通过和政治、技术、道德等的关系来进一步研究艺术的特点，对澄清中国艺术精神起到辅助作用。

（一）艺术与政治

艺术与政治的关系可以看作是艺术与时代关系的极端表现，因为政治是时代精神的缩影。在徐复观看来，无论在哪一种政治社会中，艺术都直接或间接地反映着政治，完全脱离政治的作品不会成为真正的艺术品，因为生在专制政治下的艺术家，离不开政治的影响以感受人生、感受社会。在政治社会影响下，与现实政治相妥协或者相抗衡的艺术家，其作品中必然流露出与政治的强烈关联，而有些艺术家"纵然只想触着人生而不想触着政治，但随触着程度的深刻化，便自然会浮出政治的阴影"①。还有一些艺术家对政治采取逃避的态度，向往着"采菊东篱下，悠然见南山"的桃源生活，在饮酒、畅游、修道中寄托自己的精神。但是，只要他是真正的艺术家，同样"在他们所歌咏的酒，歌咏的自然、神仙中，可以嗅得出政治的悲凉气味，因为没有善感的心灵，便不可能成为一个文学家"②。所以在专制政治社会中，政治与艺术有直接的关联，而在民主政治社会中，因为艺术家与政治家容易站在一个共同的立场，所以艺术与政治的关联在表面上看是间接的，但实际却比较直接，这就牵涉到艺术与政治的相同点问题。

徐复观认为，艺术家与政治家在对待社会问题方面有很多共同点：他们有相同的认识对象，即自己所生活的社会、国家和民族；他们有共同的研究课题，即围绕着解决社会上所出现的众多问题；他们有共同的心灵，即对社会中的诸多问题进行思考和感应的心灵。只是他们的解决方式不同，"文学家是通过文字的艺术性以作精神上的解决，而政治家则通过权

① 徐复观：《徐复观全集·论文学》，九州出版社，2014，第114页。
② 徐复观：《徐复观全集·论文学》，九州出版社，2014，第115页。

力运用上的艺术性以作行为上的解决"①。艺术家提供的解决方案是从人的根本处出发，政治家只能是在此根本处之上来提供具体措施。前者是根源性的第一步，后者则是关键性的第二步，无前者则不彻底，无后者则不可行。正是因为政治与艺术有如此亲密的联系和共同的研究认识对象，艺术背后的"功利性"才被徐复观认作"艺术"的因素，最终导向"为人生的艺术"。所以，一方面艺术对政治有很深的影响：周天子每年都要派人出去采各国民间歌谣，以了解民情，从而掌握自己政权政治统治上的得失。另一方面，政治对艺术的影响也非常直接。面对这种影响，艺术的"独立性"是其之所以被称为艺术的基本条件：艺术可以为政治所影响，但不可为政治所左右。

徐复观认为在专制政治鼎盛时期，艺术往往容易为政治所囿，而成为统治者的工具，此时的作品要成为艺术，一定要保有艺术家的审美态度，哪怕这种态度很少。徐复观引用扬雄对粉饰太平的汉赋的评价"讽一而劝百"，认为："他们的作品，只尽到文学所应尽的百分之一的任务。但由扬雄的话，亦可了解，汉赋的作者们，都抱有'讽'的基本观念，否则便不能成为文学作品。"②"讽"就是面对专制政治而保有的艺术上的独立性，这也就是艺术家在专制政治面前的自由的审美意识的表达，而这才是艺术得以成立的基本条件，否则"专以歌功颂德为事的人，早被历史驱逐于文学之外"③。

很多政治家，抱着"先天下之忧而忧，后天下之乐而乐"的态度去从事政治活动，而在气质上与艺术家相通。最终他们可能在政治上失败，但在艺术上取得成功，进一步佐证了艺术与政治的关系。

徐复观对现代艺术的批判，在很大程度上也是基于政治对艺术的过度参与。他曾经在"现代艺术的永恒性问题"中指出："美国刚满三十岁的破布画家罗西亨巴格之所以能得到今天国际美展的大奖，是来自美国政治的压力和策略的运用。"④当艺术的发展为政治所左右的时候，也就失去了它赖以存在的精神基础。

遭到政治因素参与的艺术如何体现艺术精神，涉及审美认识的个性之

① 徐复观：《徐复观全集·论文学》，九州出版社，2014，第113页。
② 徐复观：《徐复观全集·论文学》，九州出版社，2014，第115页。
③ 徐复观：《徐复观全集·论文学》，九州出版社，2014，第116页。
④ 徐复观：《游心太玄》，刘桂荣编，北京大学出版社，2009，第299页。

通于集体性的问题。徐复观通过对儒家人性文化的分析，论证在人性自由基础上的精神自由，进而将这种自由所达到的效果推广到集体之中，这就是"儒家人性文化中的艺术精神"。

（二）艺术与技术

邹元江在《必极工而后能写意——对"中国艺术精神"的反思之一》一文中认为，徐复观将"作品中的气韵生动"等同于"作者自身的气韵生动"，"徐复观如此推重人格'修养的工夫'，而轻视艺术家之为艺术家的技巧的工夫是不难理解的"[①]。他认为这样势必造就了一些不肯刻苦而以写意自欺的工匠。其实，在《中国艺术精神》的最后一章"环绕南北宗的诸问题"中不难发现，徐复观对否定技术而单纯玩味写意持否定态度。他分析董其昌南北宗时，认为其不良影响之一就在于"借口一超直入及墨戏之说，以苟简自便，使中国的绘画日趋浅薄"[②]。实际上，徐复观正是用技术因素构筑了他整个艺术思想体系的最后一环。徐复观对艺术精神的研究，也是从承蜩佝偻、解牛庖丁等在技术上精益求精的工匠中来。严格来讲，工匠精神亦属于艺术精神，艺术精神是在工匠精神基础上，在生命力的自由性方面所实现的一个提升，所以，徐复观断没有忽视艺术的技术性之可能。

徐复观在一篇谈论唐鸿画的杂文中，鲜明提出"由精能到纵逸"的观点。他认为黄休复将画分为逸神妙能四格，以逸格为高，但其中必经历一个渐进的过程，"若非由能而妙，由妙而神，由神而逸，那种逸是缺乏精神人格凝注在里面的赝品"[③]。在传统艺术中，逸品被公认为是写意的，是气韵较高者，但它必以精工技巧为根据，由技巧出发而最终忘掉技巧，这体现着艺术家的人格精神。徐复观对唐鸿的评价是"为人质朴厚重，绘事甚勤"，唯其如此，方能有精能立其根基，经历十余年的勤修苦练，最终达到"于厚重之中，溢清灵之气"的境界，以通于南宋诸名家。徐复观从而认为"这是从事艺术的一条正常的路"。

中国艺术在诞生之初强调的是技术性。先秦时期的"六艺"之说指的是六项技能，而"艺"最初是"种植"义，在后来发展中逐渐引申出它的审美性。由此可见，艺在形式上的本性在于技术，所以没有技术就没有艺

① 邹元江：《必极工而后能写意》，《文艺理论研究》2006年第6期。
② 李维武编《徐复观文集》第4卷，湖北人民出版社，2002，第392页。
③ 徐复观：《徐复观全集·论艺术》，九州出版社，2014，第143页。

术，技术与艺术精神的结合造就艺术，这符合徐复观对中国艺术精神的分析论证。

一个艺术家的成长，必须立足于技术的积累，没有技术徒有"写意"，不足以表达艺术家的"意"。徐复观强调人人都有艺术精神，但是并非人人都可以成为艺术家，其中之关键因素即在于并非人人都有将自由之"意"表达出来的技术手段。现代艺术极力主张运用夸张、变形、拼贴的手法，实现对现代艺术家内心情感的表达，它们顺着否定技术的路线发展下去，最终否定了艺术自身。在这一过程中，徐复观看不到人精神的积淀，基于此，他对现代艺术最终的归宿表达了忧虑，认为西方现代艺术"摸索的本身是可贵的，但摸索的成果便不一定是可贵的"①。

从外部因素上看，徐复观认为科学技术的发展，可以为人类提供更好的成果，但是这必须以尊重人的生命精神为前提，而不是去导致人的异化。因为经济基础与上层建筑之间的决定关系，伴随科技发展而来的应当是人格的发展，"必然是圣贤哲人的普遍化。有人认为因时代之变而即认为在文化问题中不必谈圣贤哲人的做人之道，这是非常奇怪的事"②。

放眼世界，"现代"是一个时期，是任何一个国家和地区都必将经历的时间节点，"现代性"却是一个符号，是因为社会经济发展与人的发展出现错位而呈现的一个文化现象。西方现代艺术发生的语境是经济的过于现代化，而台湾地区现代艺术的生成语境却是经济的过于不现代化。截然相反的两个"经济基础"却促成了相同的现代艺术，这加深了徐复观对中国现代艺术及其未来出路的思考。

所以，一方面，技术的发展推动了人类文明，拓展了艺术表现的视野，但也导致了人在现代社会中的异化；另一方面，技术作为艺术构成的基本要素，成熟的技术可以更好表达艺术家的人文意识。技术的现代化不足以推动艺术的现代化，但却为艺术提供了更深层次精神表达的可能。徐复观认为，现代社会将技术与艺术孤立开来，否定技术在艺术中的作用，必然发挥不出艺术精神的特色。

关于艺术与道德，在中国传统艺术活动中，它们的关系可谓紧密。无论是从儒家强调的"成教化，助人伦"，还是道家主张的"卧以游之"，都可以看到艺术对人之道德的涵养。道德在艺术活动中的地位，在根本上体

① 徐复观：《徐复观全集·论艺术》，九州出版社，2014，第34页。
② 徐复观：《徐复观全集·论智识分子》，九州出版社，2014，第249页。

现的是儒道人性文化的决定作用，直接促成了《中国人性论史》与《中国艺术精神》姊妹篇为中心线的"审美体验"关系。徐复观认为不单单艺术家的人品气质决定艺术品的气质，就是艺术品内容在现实中的充分还原，也需要接受者人品道德的积极参与。不同道德品质的接受者对于同样一个艺术品的认识，得到的结果很不相同，正如鲁迅评价不同人对《红楼梦》的解读不同，这更多涉及艺术创造和接受。

李蓓蕾认为跨学科比较可以分为内生态和外生态两类。外生态比较注重艺术与哲学、宗教、道德、美学、技术等跨越不同学科的比较，这在徐复观的比较艺术研究中都有所涉及；内生态比较讲究各艺术门类之间的比较，如美术、雕塑、音乐、舞蹈、戏剧、建筑等之间的比较，这有助于艺术学内部各门类之间的贯通，从而上升到整个艺术界，以通于艺术精神，这契合了徐复观对书法与绘画的比较研究。

综上，无论是跨文化还是跨学科比较，艺术的比较研究都需要以深厚的文化知识储备为基础。徐复观以其广博的知识、独特的视野，把艺术放到古今中外文化背景中，发掘中国艺术精神的独特内涵，而且客观公正、不卑不亢。这也就决定了对徐复观艺术思想的研究，不能仅限于他有关艺术的杂文和《中国艺术精神》，他对中西方文化的认识，尤其是对中国人性的解读，更应该成为理解徐复观艺术思想的根据。

第三节　中国解释学

一、"六经"与"我"

中国解释学是汤一介先生针对西方解释学的产生发展历程，在中国历代对经典文化解读方法的基础上，结合现代西方解释学方法而提出的对中国传统文化解释的方法。中国解释学的最重要的任务在于研究和解决中国传统文化在现代社会中的地位以及中国传统文化在未来发展中的走向问题。

汤一介创建中国解释学是基于对比中西方在解释方面的三个维度，他通过研究西方解释学的发生发展后认为：首先西方"解释问题"的研究有很长的历史，但是成为一种系统的理论则是 19 世纪末 20 世纪初的事情；

其次，西方对"解释问题"的研究从一开始就没有局限在对经典文本的解释上，但对经典《圣经》的解读无疑是最重要的部分；最后，西方"解释问题"往往随着时代的发展而逐渐与当时的哲学潮流等相结合，对"解释学"的认识也会因背景方面的差异而出现不同的认识。

对比以上三点，汤一介认为在中国传统社会中也存在着自己的解释学问题。首先，中国的"解释问题"也有很悠久的历史，甚至这个历史要比西方还要久远。先秦时期的"经学解释学"被认为是中国最早的解释问题。所谓经学，《辞海》的解释是"训解或阐述儒家经典之学"。孔子早就提出"述而不作，信而好古"的"解释"原则，孟子讲究"知人论世，以意逆志"。另外还有很多解释儒家经典的解释性著作，比如《春秋》三传"对《春秋》的解释等。所以，中国解释学也有西方解释学那样悠久的历史。

相较于西方解释学，汤老认为中国解释学更倾向于对经典的解释。中国虽然没有经典能够达到类似《圣经》在西方世界那么高的地位，但是《春秋》《论语》《易经》等作为深刻影响中国文化发展的重要经典，对它们的解读无疑占据中国解释学的最主要部分。

其次，西方的解释学随时代、哲学等的发展经历了一个发展的过程，从古典解释学逐渐过渡到现代解释学。中国解释学也是如此，由早期孔子的"述而不作"，到"汉学"注重考据学和训诂学再到"宋学"的注重义理之学，从解释态度上的"我注六经"到"六经注我"，再到西方解释学传入中国后有新发展。

基于以上三方面的比较，汤一介认为既然西方立足传统"解释问题"而创立了解释学，那么与之有相似发展经历的中国也应当有自己的解释学传统，所以提出了建立中国解释学的必要。

虽然在发生发展的历程上，中西方解释学有相似的经历，但是，因为文化背景的差异，在任何一个阶段上，中西方解释学都呈现出不同的特点。正是因为这些特点的存在，使得中国解释学的创立有其必然性。

首先，西方解释学从古典到现代的发展始终围绕着"逻各斯中心主义"展开。在他们看来，解释的主要任务就是要把解释对象最真实的东西展示出来，尤其在古典解释学中，围绕着这个中心，尽力摆脱自身因素的影响，虽然最终也不一定能够把这个最真实的东西展示出来，但要求要向这个最真实的东西做无限的靠近，越接近这个真实的解释就是越成功的解释。而中国古典解释学则不强调这个中心的存在，中国的解释者虽然也强调"历

史还原"，但是这并不是解释的最终任务，它最终的方向是要回到实践中去以指导人的"行"，所以这样的解释势必会加入解释者的"微言大义"。所以，西方的解释学围绕着"逻各斯"展开，而中国解释学围绕着"行"来展开，"经以致用"思想在中国的地位要比纯粹的逻辑思辨重要得多。

与之对应，西方解释学把解释对象作为一个客观的实在，因此，解释者和解释文本之间是研究关系，处于主客二分的地位。而中国解释学在"天人合一"文化背景影响下，解释者与文本之间是一种融合的体验关系，处于主客融合的地位。朱熹就曾提出"唤醒体验"。所谓唤醒就是激发接受者的先验意识或者知识结构，调动人心的认识和实践功能，为进一步地接受文本做好准备。所谓"体验"即是在解释者先验意识或知识结构的推动下，主动与接受的文本相互交流，体悟文本中的生命意识，从而实现解释者与解释文本之间的视域融合。朱熹的"唤醒体验"与西方现代解释学有些相似，但二者实际上有本质的差异：西方现代解释学在视域融合过程中，所强调的还是对对象的真实性认识，其目的是了解实情，视域融合只是一个过程，一旦这个过程结束了，那么文本还是文本，解释者还是解释者，只不过文本在解释者那里更加清晰了而已。而朱熹的视域融合，强调的是融合过程中或者之后的人的体验，人在这个过程中与解释对象合二为一，在解释对象的作用下，解释者的思想和心灵得以升华，视域融合之后，解释文本已经不是作为一个客观的对象而存在，它已经深入解释者意识之中，提升了解释者的思想和认识。简言之，西方的解释是目的，而中国的解释是工具，中国解释学最终为体验服务。德国人顾彬把中国解释学称为"想象的怪物"，他说中国从没有发展出像西方那样严格意义上的解释学，因为中国没有西方那么独立而坚实的理解方法和思维逻辑，但是中国运用其独特的体验和想象能力，建构起一种对话形式的框架，同样具有很高的美学价值，其有效性丝毫不比西方的解释学差，甚至在某些方面其表现得会更加高明，"当中国思想家们通过顿悟获得理解，或者只是把问题放在那里不作回答时，西方思想家却经年累月地冥思苦索，试图解决一个最终证明是无法解决的理解问题"①。通过主客体的对话，也就建立起主客体间的互文关系，解释者与解释文本之间通过生命的体验而连接起来。因此，中国的解释学的结果更具有生命性，更具有风神和韵味。所以中国解释学

①　杨乃乔主编《比较文学与世界文学》第一辑，商务印书馆，2004，第63页。

人文气息浓厚、具有艺术性,而西方解释学科学性比较明显。就算中国历史上的训诂学表面上看来非常重视科学性,但是训诂考据的前提也离不开解释者的想象力,这一想象力在很大程度上还决定着考据的最终结果,因此在中国的训诂学考据学中,表面上追求客观性,实际上却有浓厚的主观意识,这一现象为很多学者所忽视,包括徐复观。

相对于西方解释学,中国解释学特色明显,但是中国解释学也面临着很多困难。首先,相对于体系较为明晰的西方古典解释学,中国并没有形成独立的解释体系,虽然对中国传统文化的诠释已经有了很久远的历史,但是中国解释学并未成为显学,因此在方法上还不成熟,在体系上还不完善。其次,与不成熟的中国解释学相对应,中国古典解释学存在过度阐释的缺陷。因为强调解释者的主观意识,所以在中国历史上有很多的解释被解释者夸大。比如很多儒家经典著作为统治阶级所利用,成为统治阶级的政治工具;比如很多诗文被人过度解释而引发灾难,"清风不识字,何故乱翻书"所导致的文字狱为历代解释者所警醒。这就要求必须要建立完善的体系来规范中国的解释传统,来规范解释者的主观参与,于是中国解释学的创立就有了非常重要的价值。

怎样创立中国解释学?必须扎根于中国悠久的解释传统,必须清楚认识中国古典解释学存在的缺陷,必须立足于如何更好地发展中国传统文化。汤一介还认为必须依靠西方解释学已经体系化的研究方法,作为创立中国解释学的主要参考。"真正的'中国解释学理论'应是在充分了解西方解释学,并运用西方解释学理论与方法对中国历史上注释经典的问题作系统的研究,又对中国注释经典的历史(丰富的注释经典的资源)进行系统梳理之后,发现与西方解释学理论与方法有重大的甚至是根本性的不同,并自觉地把中国解释问题作为研究对象,这样也许才有可能成为一门有中国特点的解释学理论(即与西方解释学有相当大的不同的以研究中国对经典问题解释的理论体系)。"[①]徐复观的思想史、文化史和艺术史研究所运用的研究方法也在启发着中国解释学研究。

二、"追体验"与"脉络化"

在新儒家众学者中,徐复观是比较特殊的一位,他没有像其他学者比如熊十力、张君劢等尝试着去创建形而上的理论体系,而是以发掘、解释

① 汤一介:《论创建中国解释学问题》,《学术界》2001 年第 4 期。

儒家经典为研究中国文化的主要方式。所以相对于其他学者，徐复观解释问题的意味要更浓一些，其中国解释学的方法也就更加明显，这与其丰富的人生阅历不无关系。徐复观的军官身份，使得他对政治与社会现实有更深入的关注，结合实践，对中国现阶段文化研究所存在的问题也就有了更为清楚的认识。

首先，五四时期中国对待传统文化的态度是徐复观阐释中国传统文化的直接动力。五四时期，中国很多有影响力的学者将国家、社会在世界上的落后归结为文化上的落后。中国的传统文化是否对中国现代社会的发展起到阻碍作用而一无是处，是否对现代社会人们的思想是一种毒害，中国传统文化是否落后于西方文化？当时的传统文化已经被一层"玄学鬼"的黑纱所包围。要想为中国传统文化正名，就必须让人民大众知道真正的中国传统文化是怎样的，"中国文化对现时中国乃至对现时世界，究竟有何意义；在世界文化中，究应居于何种地位等问题。因为要解答上述的问题，首先要解答中国文化'是什么'的问题"①。这就需要中国解释学将中国传统文化的内核公之于世。

其次，中华民族在西方列强的枪炮下已经丧失自信，中国文化面临着前所未有的危机。熊十力"亡国族者必先自亡其文化"的训诫如萦耳边，欲救大厦之将倾的徐复观重视文化问题自然可以理解，这必然涉及文化解释。

第三，西方社会的危机已经日益凸显。西方危机的根源在于人文价值的缺失。作为最重视人文涵养的中国文化必将对世界产生有利影响，而要发挥中国传统人文精神影响的最直接问题就是中国传统文化的解释问题。

正是受时代大潮的影响，徐复观没有坐在书斋中从事形而上的学问体系研究，而是结合生活和政治实践，为中国传统文化在世界范围内正名。最典型的是他在《为中国文化告世界人士宣言》中的诤言。如何让误解中国传统文化的人真正理解中国文化，如何让世界人士真正懂得中国文化，如何发挥中国传统文化在世界文明中的作用，中华民族未来文化的发展方向在哪里？带着这些考量，徐复观开始了他对中国传统文化的解释工作。

（一）追体验

徐复观并没有明确提出解释学的概念，但他的"追体验"方法很大程

① 李维武编《徐复观文集》第3卷，湖北人民出版社，2002，序，第1页。

度上契合了中国解释学。"追体验"的"体验",是指艺术家创作时的心灵活动状态,"在不断地体会、欣赏中,作品会把我们导入向更广更深的意境里面去,这便是读者与作者,在立体世界中的距离不断地在缩小,最后可能站在与作者相同的水平、相同的情境,以创作此诗时的心来读它"①。它所处理的是通过艺术品而联系起来的艺术家和接受者之间的关系。徐复观认为,若要全面理解艺术品就必须回归到艺术家创作时的情境,把艺术家和时代联系起来作为一个整体来体验,这类似于孟子的"以意逆志"和"知人论世",与西方古典解释学相似但却有本质的区别。因为如此的理解方式固然以"志"作为理解的核心,但是中国解释学并没有否定解释者"意"的参与性,这与西方极力避免人的主观意识的参与从而力求给予对象纯客观的解读截然不同。但是徐复观所谓的"意"对"志"的参与并没有掉入中国解释学的固有局限"过度解释"中,他对作为理解"志"的活动做了比较严格的规范。虽然各人因生活背景的差异而对文本的解读结果会有差异,但是,对文本的所有解读都必须围绕艺术家的"志"展开而不能随意解读、过度阐释。"在追体验的过程中,可以运用许多观点与方法,因而可以得到不同的意境与效果。但应当有一个共同起步的基点,这即是对作品结构的把握。"② 所以受众的解释必须受到这个结构的引导,而在它引导下的追体验,必将是一个循序渐进的过程。

对于艺术家之"志"的理解,应当从艺术品的细节出发,由局部到整体,再经过反复体验以达到艺术家的心灵,"我们对一个伟大诗人的成功作品,最初成立的解释,若不怀成见,而肯再反复读下去,便会感到有所不足,即是越读越感到作品对自己所呈现出的气氛、情调,不断地溢出于自己原来所作的解释之外、之上"③。"读者对作品要一步一步地追到作者这种心灵活动状态,才算真正说得上是欣赏。"④ 所以,受众通过循序渐进的方式理解艺术家,一开始受众并不能处于与艺术家同等的水平,这就要求艺术家"体验"所得艺术文本的优秀性。而此优秀的标准,徐复观认为是"文有尽而意有余"。

在对钟嵘"文已尽而意有余"的命题之"意"的解读中,徐复观认

① 徐复观:《中国文学精神》,上海书店出版社,2006,第394页。
② 徐复观:《中国学术精神》,华东师范大学出版社,2004,第193页。
③ 徐复观:《中国文学精神》,上海书店出版社,2006,第394页。
④ 徐复观:《中国学术精神》,华东师范大学出版社,2004,第193页。

为："意有余"的特点决定了阐释丰富性的可能。"'意有余'之'意'，决不是'意义'的'意'，而只是'意味'的'意'。'意义'的'意'，是以某种明确的意识为其内容；而'意味'的'意'，则并不包含某种明确意识，而只是流动着一片感情的朦胧缥缈的情调。此乃诗之所以为诗的更直接的表现，所以是更合于诗的本质的诗。一切艺术文学的最高境界，乃是在有限的具体事物之中，敞开一种若有若无、可意会而不可言传的主客合一的无限境界。"[①]徐复观对意义与意味的划分，也更好地诠释了优秀艺术品的特色。"意义有余"的作品强调了艺术家固定意识的深奥性，往往会限制人的思维而向艺术家的抽象意识过渡。而"意味有余"的作品强调了一种情调，它不是一个明确的意识，而是艺术家围绕着自己的中心审美理念而建立起来的一批"空白点"，足以引起接受者的积极参与从而形成具有无限理解可能性的空间。"意义有余"的作品类似于思辨的理性哲学，而"意味有余"的作品就是强调感官的艺术文学，前者侧重于知解力，后者侧重于欣赏力。"意味有余"的作品更容易引导观众积极地"填空"，在发挥观者主动参与的基础上实现艺术的最大价值。

所以，"意味有余"的艺术品在艺术家周围建立起一个强大的空间，来自方方面面的接受者在这个空间的不同方位与艺术家交流，以形成纷繁而有意义的解释。"读者与作者之间，不论在感情与理解方面，都有其可以相通的平面，因此，我们对每一件作品，一经读过、看过后，立刻可以成立一种解释。但读者与一个伟大作者所生活的世界，并不是平面的，而实是立体的世界。于是，读者在此立体世界中只会占到某一平面，而伟大的作者却会从平面中层层上透，透到我们平日所不曾到达的立体中的上层去了。"[②]或者我们可以把对艺术家作品的理解看成是一个场，艺术家的体验作为一个"点"，是这个场的实心，围绕着这个实心的是由"空白点"所组成的虚的场域。位于这个大场域之中的解释是适度的，而超越这个场域的就是过度阐释，这就决定了徐复观追体验的"追"有程度上的差异和方向上的对错。

所以，徐复观承认受众不可能穷尽艺术品思想内涵的全部，"对古人的、古典的思想，常是通过某一解释者的时代经验，某一解释者的个性思想，而只能发现其全内涵中的某一面、某一部分，所以任何人的解释不能

① 徐复观：《中国文学精神》，上海书店出版社，2006，第40页。
② 徐复观：《中国文学精神》，上海书店出版社，2006，第394页。

说是完全,也不能说没有错误"①。尽管完全恢复艺术家的原意是不可能的,但是受众要尽可能地尊重原意和恢复原意,充分发挥艺术品的"召唤结构","作品会把我们导入向更广更深的意境里面去,这便是读者与作者,在立体世界中的距离不断地在缩小,最后可能站在与作者相同的水平、相同的情境"②。正是这个对艺术品所作不同方向、不同程度的解读,构成了艺术品周围虚的场域。最终受众有可能实现不了"追体验"的最初要求,但是"破除一时知解的成见,不断地作'追体验'的努力,总是解释诗、欣赏诗的一条道路"③。

徐复观通过文化反省的方式,通过艺术品与受众接受的双向实践,重建民族文化身份的美学范式,"古典的再生,同时即是'世界的发现'、'人的发现',可以说这是名符其实的古今同在。这是什么原因呢? 因为一个人,假定一面研究古代文化,一面又有时代的感觉,则只有能对时代精神发生充实或批评作用的古典精神,才能进入到脑筋里去。时代在精神上须要充实,也须要批评;被时间选择过了的,也可以说是被时间滤过了的古典精神,常常会充当了重要的角色"④。在此基础上,徐复观之所以支持克罗齐"一切历史都是当代史"的命题就比较好理解了。

徐复观"追体验"的解释方法最大的贡献即在于把艺术家的"体验"作为解释的中心,避开了中国古典解释学"过度阐释"的最大缺陷。中国古典解释学与西方相比,强调了观者的主观参与性,但对这个主观的约束往往不足。徐复观用他的解释实践证明,建立完善的中国解释学的可能性。

徐复观将艺术家的"体验"而不是艺术文本作为"追"的最终对象,这就决定了受众与艺术品之间不是人与物的关系,而是人与人的关系,"由古人之书以发现其抽象的思想后,更要由此抽象的思想以见到在此思想后面活生生的人,看到此人精神成长的过程,看到此人性情所得的陶养,看到此人在纵的方面所得的传承,看到此人在横的方面所吸取的时代"⑤。而在《中国艺术精神》中,他也认为孔子对音乐的学习,是要由技术层面升华上去,以把握技术后面的精神,进而把握此精神的所有者的具体人格。

① 徐复观:《中国思想史论集》,上海书店出版社,2004,代序,第3页。
② 徐复观:《中国文学精神》,上海书店出版社,2006,第394页。
③ 徐复观:《中国文学精神》,上海书店出版社,2006,第394页。
④ 徐复观:《徐复观全集·论文化(二)》,九州出版社,2014,第678页。
⑤ 徐复观:《中国思想史论集》,上海书店出版社,2004,第94页。

所以，艺术接受过程中的受众是与一个活生生的人进行交流，而不是与固定的死的文本交流。

徐复观传统文化研究还确立了问题导向："一切思想都是以问题为中心，没有问题的思想不是思想。古人是如何接触到他的问题？如何解决他所接触到的问题？他为解决问题，在人格与思想上作了何种努力？以及他通向所要表达到的目标是经过何种过程？他对于解决问题的方法有何实效性、可能性？他所遇着的问题及他所提供的方法，在时间、空间的发展上，对研究者的人与时代有无现实意义？"① 同类的这些问题，为文本的研究首先做出提纲挈领似的启发，带给被问的对象一种开放的姿态，使它具有较多解释的可能性。另外，也为受众的思考提供了某些限制，是对于某些影响解释的众多相关要素的筛选。

至此，徐复观虽然没有明确提出解释学的命题，但是他的解释行为却无意之中满足了现代解释学所必备的三个条件。聂振斌教授根据金元浦教授的《文学解释学》将这三个条件概括为："第一，问题意识，面对文本能提出问题；第二，与提问密切相关的是范式，对问题的认识表现为对范式的高度依赖；第三，确定语言的本体论地位，语言不是传达思想的工具，而是存在本身，语言就是世界，意义的生成和转化都是以语言这个本体存在为中心。"② 问题意识自不必说，追体验的方法契合了现代解释学的解释范式，而对作品背后具体人格的把握则确定了解释对象的本体论地位，从这个角度看，可以把徐复观作为中国现代解释学体系化的先驱。

回到艺术研究，徐复观认为："在若干伟大地画论家中，也常是由他人的创作活动与作品，以'追体验'的功夫，体验出艺术家的精神意境。"③画论中艺术思想的形成，显然是与艺术家对话的结果。而《中国艺术精神》是徐复观系统研究中国艺术的代表作，在谈到这部书的写作动机时，他认为："我写这部书的动机，是要通过有组织地现代语言，把这一方面的本来面目，显发了出来，使其堂堂正正地汇合于整个文化大流中，以与世人相见。"④ 而所谓的"这一方面"，是"在人的具体生命的心、性中，发掘出艺术的根源，把握到精神自由解放的关键，并由此而在绘画方面，产生了

① 徐复观：《中国思想史论集》，上海书店出版社，2004，第 94 页。
② 聂振斌：《中国艺术精神的现代转化》，北京大学出版社，2013，第 271—272 页。
③ 李维武编《徐复观文集》第 4 卷，湖北人民出版社，2002，自叙，第 6 页。
④ 李维武编《徐复观文集》第 4 卷，湖北人民出版社，2002，自叙，第 2 页。

许多伟大的画家和作品"①。而且他认为这些成就的取得,"不仅有历史地意义,并且也有现代地、将来地意义"②。很明显,徐复观是立足于现代环境,努力揭示中国传统艺术对于现代和将来的意义。他没有将中国传统艺术当作无生命的对象来把握,而是将其视为活生生的艺术生命,拉回到现世中,从而在现代艺术大行其道的当下守住中国艺术的本真。最终他用"追体验"的功夫去体验传统艺术家的时代与处境,得出贯彻中国艺术发展始终的艺术精神——以儒家和道家为代表的审美心态:"中国文化中的艺术精神,穷究到底,只有由孔子和庄子所显出的两个典型。"③"穷究到底"无疑就是"追体验"的过程,是徐复观中国解释学的具体运用。

(二)脉络化

脉络化的解释方法与徐复观整体论的方法相关,"在这种整体论的方法学之下,徐复观常常将他所研究的对象看成一个牵一发而动全身的整体。徐复观认为,要掌握思想或观念,最好的方法是将思想或观念放在广袤的时空脉络中加以考量。徐复观这种诠释古典的方法,可以称之为'脉络化'(contextualization)的诠释方法"④。黄俊杰又进一步将这种脉络化的解释方法分为两个层次:第一个层次就是将传统艺术放到当时的历史情境中,探讨传统文化艺术与当时的时代和环境之间的互动关系,通过"追体验"的方式还原真实的艺术理念。第二层次是将古典艺术精神置于徐复观所处的时代脉络中,赋予其更新的时代意义,也正是基于这一层次,作为徐复观学生的萧欣义称徐复观为"传统的创新者"。

作为第一层次的脉络化方法,徐复观通过纵向的时间性整体和横向的空间性整体给予把握,实现了对研究对象的全面解读,最终得出以儒道为核心的中国艺术精神的真谛。

而围绕中国艺术精神的艺术表现是第二层次脉络化的核心。首先,在纵的时间层面上,中国经典艺术顺承中国艺术精神而来,不仅有现代的意义而且有将来的意义。其次,在横的空间层面上,中国经典艺术在与现代艺术的互动中,一方面彰显了西方艺术人文精神的丧失,一方面"对于由过度紧张而来的精神病患,或者会发生更大的意义"⑤,通过把经典艺术放

① 李维武编《徐复观文集》第 4 卷,湖北人民出版社,2002,自叙,第 2 页。
② 李维武编《徐复观文集》第 4 卷,湖北人民出版社,2002,自叙,第 2 页。
③ 李维武编《徐复观文集》第 4 卷,湖北人民出版社,2002,自叙,第 5 页。
④ 黄俊杰:《东亚儒学视域中的徐复观及其思想》,华东师范大学出版社,2012,第 142 页。
⑤ 李维武编《徐复观文集》第 4 卷,湖北人民出版社,2002,自叙,第 7 页。

到古今中外的脉络中，来实现它在现代社会中的准确定位。

徐复观正是通过第一层次的脉络化实现了对古典艺术精神"是什么"的拷问，通过第二层次的脉络化实现了古典艺术精神"有什么用"的现代转化。第一层次是基础，第二层次为目的。通过这两个层次的认识，徐复观最终确定了中国艺术精神的根本，确立了中国艺术精神之于本民族和世界的意义。

"追体验"和"脉络化"是徐复观解释中国传统文化的主要方法，二者在实际运用中不可截然分开，而是互相作用，共同将中国艺术和文化的根本从古典拉回当代，确立了中国传统文化和艺术的民族性，从而为中国艺术和文化在现代文化的冲击下争取一席之地。所以，徐复观的解释学只是他研究中国艺术和文化的具体方法，但他并没有停留在方法上，而是进一步上升到实践的层面。方法最终是为实践、为当下所服务的。正如黄俊杰在《古典儒学与中国文化的创新》一文的最后所总结的："徐复观解释儒学时所展现的诠释方法及其所完成的效果，具体地告诉我们：具有中国文化特色的经典诠释行动具有强烈的'实存的'特质；儒学与解释者之间存有某种互为诠释、互为创造的关系。中国儒家经典诠释学的本质是一种'实践诠释学'，而儒家经典的诠释者不但是'观察者'，更是'入戏的观众'，是实质的'参与者'！"①黄俊杰从大的方面对徐复观的解释学本质的认识无疑是全面而深入的，将之具体到艺术研究上，这种认识同样深刻而具有指导意义。

第四节　一般艺术学

艺术学升级为门类以来，艺术学理论很自然地成为这一门类之下的一级学科，而对于一般艺术学的研究也就必然会引起专家学者们更多的重视。

"一般艺术学"的学科术语可以上溯到德国著名美学家、艺术家德索。1906 年他出版了《美学与一般艺术学》，同年创办了《美学与一般艺术学》杂志。在汉语文献中首次提及德索及"一般艺术学"的，是艺术理论家、艺术教育家俞寄凡于 1922 年翻译的日本学者黑田鹏信的《艺术学纲要》。

① 黄俊杰：《东亚儒学视域中的徐复观及其思想》，华东师范大学出版社，2012，第 159 页。

此后，中国许多学者开始越来越多地关注这一研究视角，马采、张道一等知名学者逐渐将这一视角推向为艺术学理论学科最鲜明的专业特征。虽然"allgemeine kunstwissenschaft"的翻译不尽相同，但其打破各艺术门类之间的界限，创建对各门类艺术均有指导意义的一般艺术学基础性研究的主张，正在为越来越多的艺术理论学者所认同。

当然这也引起一些学者的质疑，认为这种尝试不仅是没有必要的，而且也是不可能实现的，因为各艺术门类保持着自己的艺术特色，打破各门类之间的壁垒既困难又无必要。其实，各门类艺术虽然各有特色，但它们同属于"艺术"的范畴，艺术的总特点必适合运用于各门类艺术的分别研究。因此，以各门类艺术为材料建造的艺术金字塔，在塔尖上的汇合之处，必然是各艺术门类自身特点的集合之处，一般艺术学就处于这一塔尖位置。所以打通各门类艺术，建立一般艺术学的主张自然成立。另外，在古今中外的艺术发展中，尝试着打破门类界限的努力也不鲜见：古希腊就有"画是静默的诗，诗是语言的画"的说法；黑格尔也认为诗歌既有音乐的一面，也有绘画的一面，同时，他在《美学》中将建筑、雕塑、诗歌分别作为象征型、古典型、浪漫型艺术之代表，也是打通各艺术门类的典范；在中国则更为直接，苏东坡品王维诗画的经典阐释"味摩诘之诗，诗中有画；观摩诘之画，画中有诗"，可谓耳熟能详；苏东坡"少陵翰墨无形画，韩干丹青不语诗"的评论更被认为是指诗画达到高度融合的水准。对于这种打破艺术门类界限的研究，自20世纪初的新儒家唐君毅就有了相应尝试，而徐复观则将这种尝试推向自觉和系统化。

纵观徐复观贯通各门类艺术的研究，他的立足点建立在两个大类上，一是在形式上的贯通，一是在精神上的贯通，而最终是通过精神以实现各艺术门类之间的贯通。

首先，正如唐君毅所言，中国的艺术家往往本身就是几个不同门类艺术的创作者："西洋之艺术家，恒各献身于所从事之艺术，以成专门之音乐家、画家、雕刻家、建筑家。而不同之艺术，多表现不同之精神。然中国之艺术家，则恒兼擅数技。中国各种艺术精神，实较能相通共契。"① 所以，身兼数技的艺术家的参与是贯通艺术门类的一大条件，而在中国，

① 唐君毅：《中国文化之精神价值》，广西师范大学出版社，2005，第230页。此论断虽显片面，因为西方的很多大艺术家比如达·芬奇，同样是兼雕刻家、建筑师、音乐家等于一身的，但这不影响该文"各门类艺术统一于艺术家"的最终论断。

这一光荣的使命便由文人承担下来。徐复观亦承认："要由精神上的融合，发展向形式上的融合，尚必须另一条件之出现，即须要文人进入到画坛里面的这一条件的出现。"① 文人这一中国历史上的特殊群体，在中国各艺术门类的发展中都起着重要作用，"自魏晋而下，诗、书、画、乐这几大门类艺术的审美活动都是以中国古代知识分子为基本主体，园林和建筑艺术的创制虽多为民间工匠，但他们的设计和创造总体上要受到知识分子审美理想、审美趣味的裁决。因此，中国艺术，在一定程度上说，主要是中国古代知识分子精神生活的一部分，是中国古代知识分子心灵世界的审美反映"②。王维诗画兼工，对后来产生了很大影响；苏轼的诗、词、书、画都对中国艺术发展有着重要意义；唐寅是琴棋书画兼通的"江南第一风流才子"；徐渭不仅是泼墨写意的开创者，亦是重要的词曲创作人。所以，众多的艺术门类通过共同的艺术家主体而有了共同的精神，兼工的艺术家为各门类艺术的贯通提供了可能。

其次，共同的表现内容也为艺术门类的贯通提供可能。徐复观认为，诗画融合的第一步即是题画诗的出现，其出现的原因即在于"诗人在画中引发出了诗的感情，因而便把画来作为诗的题材，对象"③。而融合的第二步即是把诗作为画的题材，再进一步则是以作诗的方法来作画。这个过程最显著的特点就是用不同的形式来表现相同的内容，从而实现不同艺术门类之间的融合，这在中国艺术史中屡见不鲜：《洛神赋图》就是《洛神赋》的图像化，杜甫根据公孙大娘的剑舞而作诗，根据剧本而改编的元代杂剧，直到当下根据名著而改编的电视剧等。和艺术家中心一样，不同的艺术家围绕着艺术内容这个中心赋予它不同的形式，这些形式因为内容的固定而在最核心的部位相通，从而实现不同艺术门类之间的融合与贯通。

另外，不同门类艺术之间能够相互补充，更协调地表达了艺术的精神意蕴。"我们常常可以看到中国画在画面的空白地方，由画者本人或旁人题上一首诗；诗的内容，即是咏叹画的意境；诗所占的位置，也即构成画面的一部分，与有画的部分共同形成一件作品在形式上的统一。"④ 诗诠释了画的内容，画佐证了诗的格调，二者相辅相成，实现艺术效果的最大化。

① 李维武编《徐复观文集》第4卷，湖北人民出版社，2002，第409页。
② 李涛：《俯仰天地与中国艺术精神》，人民出版社，2011，第259页。
③ 李维武编《徐复观文集》第4卷，湖北人民出版社，2002，第403页。
④ 徐复观：《游心太玄》，刘桂荣编，北京大学出版社，2009，第34页。

在电影艺术方面，本来是说演的艺术形式，但是徐复观认为："人藏在内心的感情，不是写出来的，说出来的，而是唱出来的。"① 所以他认为在说演为主的影视艺术中加入唱能更好地阐释影视艺术的情感。电影《梁祝》中加入黄梅调，大大帮助提升了演员的演技，徐复观认为黄梅调的加入是中国影视艺术的一大发现。另外徐复观在介绍戏剧艺术时，特别强调了美术在场景布置中的作用，不单单美化了演出场景，同时也为戏剧剧情展开起到提醒和说明作用。因此，中国各门类艺术之间很大程度上可以实现在表现内容上的互帮互衬，对主流艺术的表达能起到积极影响，这也促成了各艺术门类之间的贯通。

在徐复观看来，兼工的文人艺术家的存在，共同内容的统领，以及在形式上的相互补充都为各门类艺术的贯通提供了形式上的可能。要实现各门类艺术间的真正贯通，单靠这些可能性因素说服力有限。徐复观在可能性基础上，往各艺术门类的精神因素中去挖掘，最终得出各艺术门类之间得以贯通的终极根据——中国艺术精神。

中国艺术是侧重于表现的艺术，讲求神似而区别于西方艺术的形似，这就决定了中国艺术各门类都是一个虚的存在，正如唐君毅所言："然此各种艺术精神之互相涵摄，亦即可谓每种艺术之精神，能超越于此种艺术之自身，而融于他种艺术之中，每种艺术之本身，皆有虚以容受其他艺术之精神，以自充实其自身之表现，而使每一种艺术，皆可为吾人整个心灵藏修息游所在者也。"② 各艺术门类自身都留有较大的空白，这些空白就为观者或者其他艺术门类的参与留下余地。

在谈到画与诗的融合时，徐复观认为二者本来是处于两极相对的地位，因为一个是空间艺术，一个是时间艺术，在此基础上，他区分了"见的艺术"和"感的艺术"，他说："任何艺术，都是在主观与客观相互关系之间所成立的；艺术中的各种差异，也可以说是由二者间的距差不同而来。绘画虽不仅是'再现自然'，但究以'再现自然'为其基调，所以它常是偏向于客观的一面。诗则是表现情感，以'言志'为其基调，所以它常是偏向于主观的一面。画因为是以再现自然为基调，所以决定画的机能是'见'。达·文西便以画与雕刻是'以见为知'，而画家必是'能见'的

① 李明辉、黎汉基编《徐复观杂文补编：思想文化卷（上）》，"中研院"中国文哲研究所（台北），2001，第244页。

② 唐君毅：《中国文化之精神价值》，广西师范大学出版社，2005，第231页。

人。诗因为是以'言志'为基调，所以决定诗的机能是'感'。钟嵘《诗品》一开始便说：'气之动物，物之感人'，而诗人必定是'善感'的人。可以说，画是'见的艺术'，而诗则是'感的艺术'。"① 顺着徐复观对诗画的这种划分再推演下去可知，中国诗在很大程度上也给受众提供了广阔的感受空间。中国众多的写景诗自不必言，就是中国的抒情诗，也大都利用"起兴"的手法来引出感情，而"起兴"所利用的就是与感情相关的景物描写，所以中国的诗往往能够给受众一个想象的空间去安置感情，所以，中国的诗在受众的参与下也就有了"见的艺术"的成分。而中国的画不同于西方的焦点透视，中国画没有焦点，常常以移步换景的方式取景，正如郭熙所言"步步景，面面观"，所以中国画也就有了引导受众游走于画面的时间性，而中国画的卷轴方式更是把这种时间性推向了极致。所以，中国画在有了诗般的时间性之后，受众就需要把不同时间所"见"联合起来以追求画面的总体效果，这就需要"感"的参与。另外，中国绘画特别强调逸品风格，而逸品风格最大的特点就在于"韵外之旨"的意境创造。意境是中国经典艺术的最成功特色，而对经典的感悟单靠"见"无疑是难以完成的，这就需要"感"的作用。所以，徐复观通过"见"与"感"的艺术划分与融合，而实现了画与诗的贯通，他说："诗由感而见，这便是诗中有画；画由见而感，这便是画中有诗。"② 而作为"见的艺术"的画和作为"感的艺术"的诗之得以融合的最终根据，徐复观认为是自然。

"魏晋玄学盛行的结果，引起了中国艺术精神的普遍自觉。清谈的人生，是要求超脱世务，过着清远旷达的艺术性的人生。宁静而丰富的自然，与纷扰枯燥的世俗，恰形成一显明地对照。于是当时的名士，在不知不觉之中，把自己的心境，落向于自然之中，在自然中，满足他们艺术性的生活情调。自然由此时起，凭玄学之助，便浸透于艺术的各方面，以形成中国尔后艺术发展的主要路向与性格。"③ 有了自然这一共同的依赖和表现的主题，徐复观以梅尧臣"状难写之景，如在目前；含不尽之意，见于言外"的诗歌来体现它的可见性，以宗炳"质有而趣灵"的中国画来体现它的可感性，从而最终实现"可见艺术"与"可感艺术"的贯通。

无论是"诗中所见"还是"画中所感"，都有一个共同的特点，那就

① 李维武编《徐复观文集》第 4 卷，湖北人民出版社，2002，第 401 页。
② 李维武编《徐复观文集》第 4 卷，湖北人民出版社，2002，第 408 页。
③ 李维武编《徐复观文集》第 4 卷，湖北人民出版社，2002，第 407 页。

是"所见""所感"都是根据艺术形式而来的"韵外之旨"。所以，这两种门类艺术的贯通若要在艺术品形式之外实现，就要求两类艺术的受众有相应的感受这种意境的能力，同时亦需要艺术创造者有创造这种意境的本事。这种意境，把不同的艺术门类，把艺术家和受众凝结为整体，这只有具有真正艺术精神的艺术方能做到。这就要求艺术必须是艺术家真实情感的表达，艺术家必须处于不为物役的状态，而这些正是中国艺术精神所要求的。所以，徐复观在《中国艺术精神》的开篇"自叙"中就已经首先提到，文学、音乐所代表的儒家艺术精神，和以绘画为代表的道家艺术精神实际上组成了中国文化中艺术精神的主流，他之所以以绘画作为主要论述对象，一是自己研究能力和时间有限，另一方面就是他看到了艺术的贯通性，"由庄子所显出的典型，彻底是纯艺术精神的性格，而主要又是结实在绘画上面。此一精神，自然也会伸入到其他艺术部门。例如魏晋时代的音乐，也可以看作是玄学的派生子。而宋代形象朴素、柔和，颜色雅淡、简素的瓷器，在精神上是与当时的水墨山水画相通的"①。"《中国艺术精神》，洋洋洒洒三四十万字。虽然只论述了中国古代音乐艺术和绘画艺术两个门类，但由于其理论之深刻而具有普遍意义。"②

所以，真正能实现各艺术门类贯通的是真正能体现中国艺术精神的各门类艺术，其主要途径是这些艺术门类所营造的丰富的意境或者"韵外之旨"，而这样的艺术无疑是艺术家在无功利、自由的状态下创作的真正艺术，这最终也就是徐复观所谓的中国艺术精神在艺术上的表达。所以，各艺术门类之间的贯通，最终所向还是徐复观反复强调的主题——中国艺术精神。

第五节　层级性体系

徐复观先后完成了《中国人性论史·先秦篇》和《中国艺术精神》的写作，而"我现时所刊出的这一部书（引者注：《中国艺术精神》），与我已经刊出的《中国人性论史·先秦篇》，正是人性王国中的兄弟之邦"③。同

① 李维武编《徐复观文集》第4卷，湖北人民出版社，2002，自叙，第5页。
② 聂振斌：《中国艺术精神的现代转化》，北京大学出版社，2013，第365页。
③ 徐复观：《中国艺术精神》，华东师范大学出版社，2001，自叙，第2页。

样研究中国传统人性文化，《中国人性论史》从理性的角度，围绕儒道精神研究中国传统人性文化的本质；《中国艺术精神》从感性的角度，以艺术为媒介，围绕儒道精神为《中国人性论史》确定的人性本质作注疏。在文化范畴内，《中国人性论史》与《中国艺术精神》可以看作"理论与实践""本质与说明"的关系，"中国艺术精神"是"中国人性文化"在艺术领域的实践，"在人的具体生命的心、性中，发掘出艺术的根源，把握到精神自由解放的关键"①。这是徐复观通过层次划分以深入说理。具体到《中国艺术精神》，徐复观也是先确立理论根据，然后通过感性手段对确定的根据进行解释说明："第三章以下，可以看作都是为第二章作证、举例。"② 这就使得徐复观的整个人性研究有理有据、层次清晰，这是徐复观通过划分层次来确定研究体系的缩影。

徐复观通过分层次的方法建构研究体系，主要是由研究对象"传统""人性文化"等概念的抽象性和复杂性所决定。但是中国文化的思辨性偏弱，而思辨性正是西方文化的特长，所以西方的文化研究一般借助概念通过推理的方式实现，而中国文化因为特别重视人的体验，"它（引者注：中国文化）既是从人生体验中来，又向人生体验中去，所以尽管在某一时代知识分子的意识中没有中国文化，但广大的社会生活中，依然会保存有中国文化，此即所谓'中国文化的伏流'"③。所以中国文化的主观参与性要强于西方。

建立在主观参与基础上的中国体验式文化，因为个体体验能力的差异而会呈现体验结果的差异。伴随着生活阅历的增加以及文化本身随着社会的发展而呈现出的阶段性差异，个体对同一个文化现象的认识自然会呈现出比较明显的层次性。这种层次性因为立足于文化现象本身，也就无所谓对错的区分而只有距离"真理"的远近，距离真理越近的体验也就越具有普遍性，同样也就越具有说服力。所以，文化体验的过程是由浅入深、由现象到本质、由多样到同一的过程。也正是这个过程，呈现出比较明显的阶段性，进而构成文化的层次性，这也被徐复观认定为中国传统文化的一大特性。"不了解中国文化的层级性，也很难接触到中国的文化。层级性，是指同一文化，在社会生活中，却表现许多不同的横断面。在横断面与横

① 徐复观：《中国艺术精神》，华东师范大学出版社，2001，自叙，第 1 页。
② 徐复观：《中国艺术精神》，华东师范大学出版社，2001，自叙，第 4 页。
③ 李维武编《徐复观文集》第 1 卷，湖北人民出版社，2002，第 45 页。

断面之间，却表现有很大的距离；在很大的距离中，有的是背反的性质，有的又带有很微妙的贯通关系。"①

中国文化自身特点及研究过程共同决定了它的层次性，徐复观的文化研究就抓住了中国文化的这一特性，依据形而上的研究方法，从实际的个别生活一步步往上推，最终达成对普适性观点的认识。为了研究清楚文化，徐复观运用比较方法，首先从是科学系统还是价值系统的角度区分了文明与文化，为研究艺术与科学奠定了基础；其次将文化划分为"基层文化"和"高层文化"，用以说明文化在不同阶层的不同作用。徐复观将传统定义为"低次元传统"和"高次元传统"，"低次元传统"涉及具体民俗中的具体事务，"高次元传统"代表着"低次元传统"后面的原始精神及原始目的。在由低到高的升级研究中，徐复观通过低层次中具体文化现象的特点来总结出它们背后具有普适性的文化结论，进而完成复杂文化的研究工作。

放到具体的人性文化研究中，徐复观以儒家和道家奠定了中国人性文化的核心。在儒家人性文化研究方面，因为儒家文化与政治比较紧密的关系，儒家文化如何在政治的影响下保持自身的独立性与自由性，从而体现艺术精神，保障以儒家文化为基础的艺术的"艺术性"，就成为徐复观艺术价值研究首先要面对的问题。比较普遍性的观点认为，儒家艺术不具有自由观念，也就不能呈现自由性，其艺术价值有限。徐复观在《中国人性论史·先秦篇》中通过自由的层级划分，证明了儒家人性文化围绕"自由性"所建构起来的艺术精神。

徐复观将自由分为"真正的自由"和"派生的自由"。"真正的自由"关涉人性，"派生的自由"是人性与外部环境的结合体，"真正的自由主义，都是质的、理性的个人主义，也就是人格的个人主义，从个人的理性活动上去认定'人生而自由'。派生的自由主义，则常是量的、利己的个人主义，也就是现实的、动物性的个人主义，常从个人对物欲的追求冲动之力上去肯定'人生而自由'"②。从人性出发，由内而外分为三个层次：文化自由、政治自由和经济自由，文化自由属于"真正的自由"的范畴，而政治自由和经济自由分别从文化自由中衍生而出，属于"派生的自由"。以儒家文化为根基的中国传统社会属于文化自由，而西方近现代以来所奉行的

① 李维武编《徐复观文集》第 1 卷，湖北人民出版社，2002，第 46 页。
② 徐复观：《徐复观全集·论文化（一）》，九州出版社，2014，第 34 页。

政治自由和经济自由，正是在文化自由中所派生的。无论是政治自由还是
经济自由，都有极强的功利性，都在政治与经济范畴内追求个人的政治利
益和经济利益。在这个过程中，人就逐渐脱离开代表人性的"自然人"的
人格而变成"政治人"或者"经济人"的人格，他们不再是具有自律意志
的具体人，而成为专门计算货币或谋求政治权力的"假想人"。在这种社
会中所建立起来的自由，不再是人的个性的解放，而是资本积累、政治资
源的解放，人为权力、资本所束缚，就成为资本和权力的附庸。"人变为
物，而完全'物化'。物化了的人，是失去了人与人互相感通的动物性的
人。而只有人格性的个人，才能自己建立自己的秩序。"① 人的"异化"首
先导致的是经济领域的危机，对经济自由产生挑战，进而对政治自由发起
挑战，最后挑战文化自由。政治自由和经济自由其实是在"自由"的外衣
下所掩盖的"真正自由"的文化危机，解决当今政治与经济自由方面危机
的根本途径就在恢复以人性为根底的文化自由。只要是体现"真正的自由"
的文化，尽管其表面呈现出比较明显的功利性，但其最终归宿是无功利的、
自由的。也正是借助对自由的这种层级划分，徐复观建构起儒家文化中艺
术精神的生成体系和表现体系，为研究儒家文化基础上的艺术的艺术性奠
定基础。

　　道家人性文化的核心是"无"，通过"有"和"无"的关系实现其本
质的外化，"无"是"有"的根本，"有"是"无"的表现形式，"道生一，
一生二，二生三，三生万物"。"道"的终极品质就是"无"，所谓"大音
希声，大象无形"。但是，"无"究其根本是什么，如何通过"有"表现出
来，到现在也没有真正解释清楚。徐复观从中国文化的层级性出发，对
"无"和"有"的理解是开创性的。

　　徐复观将"无"分为"超现象界"和"现象界"两个层次。他认为：
"形容道的特性的'无'，是上一个层次的，即是超现象界的'无'。第十
二章'三十幅，共一毂；当其无，有车之用。埏埴以为器，当其无，有器
之用……故有之以为利，无之以为用'，这里的所谓'无'，乃是下一个层
次的，即现象界中的'无'；此处之'无'，即是等于'没有'。下一个层
次的'无'，虽然是从上一个层次的'无'，所体认出来的，但它不是创生
的动力，所以与上一个层次的'无'，有本质的不同。"② 超现象界的"无"

① 徐复观：《徐复观全集·论文化（一）》，九州出版社，2014，第 42 页。
② 徐复观：《中国人性论史·先秦篇》，上海三联书店，2001，第 291 页。

是精神性的存在，其作为具有普遍性、本质性的存在，决定着现象界"无"的表现形式，而现象界的"无"又是层级性的"有"的最高层次：

> 老子所说的"有"，也有两个层次。第一章"常有欲以观其徼"的"有"，及"有之以为利"的"有"，指的是现象界中各具体存在的东西。常有欲以观其徼，是说人应常常从现象界的各具体的存在中，以观察其最后的归结（徼）。"徼"即是"夫物芸芸，各归其根"的"根"。这是属于下一层次的"有"。第一章"有，名万物之母"的"有"，及此处"天下万物生于有"之"有"，这是属于上一层次的"有"。我以为它有似于《庄子·知北游》上所说的"精神生于道，形本生于精"的"精"，或佛学唯识论中所说的种子，及希腊时代所说的原子；是形成万物的最基本的共同元素；它虽对在它更上一层的"无"而为"有"，但其本身仍为一形而上的存在。此处之"有"与"无"，实用以表现道由无形质落实向有形质的最基本的活动过程；而"有"则是介乎无形质与有形质之间的一种状态。这实出自一种很精深的构想。①

以中国文人山水画创作为例。艺术家运用笔墨创作的有形质的山树云水是很典型的最低层次的"有"，而山水画的留白，作为受众能够感受得到的存在是比较高层次的"有"，因为它能够被直接观看到，并且能够让受众充分发挥想象力去填空，因而具有了丰富的意义生成可能性，所谓"计白当黑"。但是这个最高层次的"有"，因为其"空白"的可视性所带来的形式上的"无（笔墨）"，而又构成了层级性"无"的最低层次的现象界的"无"。由这个现象界的"无"往上推才能体验到"道"的终极存在——具有普适性的超现象界的"无"，也就是"道"。徐复观将最高层次的"有"和最低层次的"无"等同观照，为理解由"有"实现"无"的过渡提供了方法上的便利，也通过层级划分建构起他源自实践的"形而中学"学术体系。

① 徐复观：《中国人性论史·先秦篇》，上海三联书店，2001，第293页。

第三章　整理与填空：
徐复观对艺术原理的探讨

作为一部文化学著作，《中国艺术精神》通过艺术的形式对中国传统人性文化作感性注疏。在这部书中，徐复观围绕"自由和无功利"对中国传统音乐和绘画的核心要素做了全方位解读，为艺术之所以能够成为艺术做了本质上的规定，但是对于艺术具体问题的研究，《中国艺术精神》却不能直接提供完全的答案。徐复观围绕艺术精神，在他的众多杂文中谈到了对具体问题的理解。整理这些观点，可以从形而下的层面窥见徐复观艺术原理的构成。

艺术原理，是对艺术本体的认识，强调艺术活动内部结构各要素以及它们之间的关系。M.H. 艾布拉姆斯在《镜与灯》中区分了艺术的四要素：世界、艺术家、艺术品和接受者。四者之间的相互作用构成了丰富的艺术活动：艺术家和世界构成反映关系，艺术家和艺术品构成创作与被创作关系，受众和艺术品构成接受关系，受众又联系着艺术品和世界构成艺术功能关系等。这为后来艺术研究者研究艺术的本体提供了参照。徐复观对艺术原理的研究也在这些范畴内展开，其中重点谈及四个方面：艺术作品、艺术创作、艺术鉴赏和艺术功能。

第一节　艺术作品论

道德、艺术、科学被徐复观认为是人类文化的三大支柱。中国在"前科学"上的成就不高，为中国近现代在世界上的落伍埋下了隐患。而全世界在科学技术发展的同时，在人文精神领域却有所亏欠，造成了人在科技

面前的异化，从而为现代艺术带来危机。在徐复观看来，只有建立在以道德意识为主体的人性基础上的艺术才能为当下社会人文意识的觉醒带来帮助，他也正是立足于当时社会人文意识欠缺的现代艺术大背景下来研究艺术。他说："当我着手写这部书（《中国艺术精神》）的时候，正是许多人标榜以抽象主义为中心的'现代艺术'的时候。"[①] 徐复观对现代艺术总体上持批判态度："这几年来，从文化反省的观点，对现代艺术，总是保持批评的态度。"[②] 这正是因为他看到了现代艺术之于现代社会的种种弊端。以对现代艺术的批判为背景，徐复观围绕着人的艺术、时代的艺术和个性的艺术，对他心目中理想的艺术做了比较翔实的规定。

一、人的艺术

徐复观"人的艺术"是指表现爱、美和生命的艺术，它展现的是人自身生活的世界，这种艺术来自自然、人生和社会，是人以生命为基础的审美体验的凝结。所以他对中国艺术的研究，是"在人的具体生命的心、性中，发掘出艺术的根源，把握到精神自由解放的关键，并由此而在绘画方面，产生了许多伟大的画家和作品"[③]。而他对现代艺术的批判，也有一个很重要的视点——聚焦于它的非人性，他说："现时艺术家的孤独，乃是来自他们自己背弃了人，有意地走向非人的世界。在非人的世界中，只是一片荒寒、黑暗，连孤独的个人也难于存在。"[④] 也正是看到了这一点，他才特别强调人性的艺术以纠时弊。在徐复观的艺术思想中，"人的艺术"主要表现在三个方面：形象中心、合乎理性和美的追求。

（一）形象中心

徐复观承认，"科学发现自然的法则，而艺术则是想显现自然的形象（引者注：卡西勒在《论人》中的结论）。因此，形象是艺术的生命"[⑤]。艺术形象从客观自然世界中来，代表了艺术家对自然世界的审美认知，包括视觉形象、听觉形象、综合形象和文学形象等诸方面。

来自自然的形象，因为加入了艺术家的审美体验，所以又带有很明显的主观性，是主观与客观合一的结晶。所以，艺术品的每一个形象并不

① 李维武编《徐复观文集》第 4 卷，湖北人民出版社，2002，三版自序，第 1 页。
② 徐复观：《徐复观全集·偶思与随笔》，九州出版社，2014，第 122 页。
③ 李维武编《徐复观文集》第 4 卷，湖北人民出版社，2002，自叙，第 2 页。
④ 徐复观：《徐复观全集·论艺术》，九州出版社，2014，第 13 页。
⑤ 徐复观：《徐复观全集·论艺术》，九州出版社，2014，第 21 页。

是简单的模仿，而是一种创造，也就是"艺术来源于生活而又高于生活"。艺术形象不同于生活形象的部分就在于，生活中形象的很大一部分被艺术家给"抽"掉了，因为"抽掉"之后所形成的空白点，更容易引起受众的想象，从而达到以有限形式窥见无限内容的目的。所以，严格意义上的艺术形象，其实都是抽象的，"艺术家的任务，便是以有限的表现手段，把此无限的内在之色的世界表现出来；这里所表现出来的，与客观中自然的色并无关系。如此，则不言抽象，而自然是抽象。并由此可见艺术的造形，与自然的形象本不相干，所以艺术的本性即是抽象的"①。

由此可见，徐复观对抽象的认识也是有形象的抽象，是相对于自然中的具象而言的，"古代抽象画，从自然物的形象去看，那是抽象的"②。但是与现代艺术的抽象主义相比，它还是保有着艺术的规律性，比如对称、均衡等，这些规律保证了抽象艺术中生命意识的显现。

生命意识是与形象紧密相关的范畴，因为艺术形象中加入了艺术家的审美体验，而这种审美体验更多地代表着艺术家内在生命世界的对象化，"艺术之所以能成立，因为在人的生命之中，蕴藏着有一个艺术的内在世界。艺术家不是向外在的自然发现形象而加以表出，乃是发现此内在世界而加以表出"③。这也就注定了艺术形象中的艺术家生命力的表达，从而展现出艺术的生命性。对于台湾地区画家洪通的艺术取得成功，徐复观认为主要得力于他那原始艺术心灵的出现。而这种生命力的根源，则源自人类究极的意义，即人类之爱，包括对社会、自然、人类之爱，因为"爱"的感情的存在，激发了艺术家对于感受对象的关注，从而形成美的艺术。"女人的美，只有在她的爱人的眼中才可以尽量发现出来。因为有了爱的力量在背后作动力、作诱导。希腊时代的美，表现于造形之上，因为当时流行着对人体之爱。文艺复兴之后，自然开始大量进入到艺术的范围，因为当时有了对自然之爱。"④ 所以"爱"是美的艺术的核心和动力。而西方的现代艺术之所以不能够给受众以美的感受，是因为作为艺术家的他们不爱自然、不爱社会、不爱传统，所以最终他们否定自然、社会和传统。没有了爱的文化，结果会导致没有美的文化，而最终使得西方文化走向没落。

① 徐复观：《徐复观全集·论艺术》，九州出版社，2014，第141页。
② 李维武编《徐复观文集》第4卷，湖北人民出版社，2002，自叙，第10页。
③ 徐复观：《徐复观全集·论艺术》，九州出版社，2014，第141页。
④ 徐复观：《徐复观全集·论艺术》，九州出版社，2014，第39页。

所以，代表艺术家生命体验的艺术形象的塑造是艺术品的核心。宇宙中的形象是无限的，所以艺术的创造也是无穷的，"创造是要用新的心灵、感觉，来发现新的形象"①。但是，艺术家的心灵、感觉等审美体验，必须要有特定的规范，否则它就会以弗洛伊德所谓的梦呓的形式不加节制地表现出来，不能规范在"有意味的形式"之内。这种生命力必须有理性的引导与节制。

（二）合乎理性

对于艺术的产生，徐复观曾作过多方面的探讨，最终他认定，艺术是通过特定的秩序将人类混沌的思想整理后所表达出的结果。"人类在长期的原始生活中，过着混沌野蛮的生活。但在混沌中渐渐发现条理，在条理中而渐渐建立起清明的世界形象；在清明的世界形象中而渐渐发现美的意欲，表现为美的形象，以成就所谓'美术'这一部门的文化，这是人类脱离混沌、野蛮，而奠定自己地位的一个重要标志。形象之美，是人类生命的升华。而人类的生命，也是在这种升华中得到保证。"②引申开来，艺术家的审美感受在表达出来之前处于混沌状态，这种状态在"发乎情，止乎礼"的理性引导之下，能够成为有秩序的东西而最终为受众所接受，因为"人只能把握到有秩序的东西。对于没有秩序的东西，而赋与以秩序，这是人类认知理性的本性。所以能为人所把握的自然的形相，必定是有秩序的。艺术家依然要通过自然形相的秩序以把握自然精神所蕴含的秩序"③。所以，理性引导下的秩序，赋予无形式的意识以形式，将艺术家的审美体验以艺术的形式表达出来。有秩序的艺术才是美的艺术。

在徐复观对中国艺术精神的研究中，理性引导下的秩序主要由技术来具体实施。所以徐复观强调"从能格到神格"的渐进过程，强调艺术的精工之美对于逸品艺术的影响作用，批评"南北宗论"忽视技术性。在艺术的构思与传达过程中，他主张"成竹在胸""遗物以观物""追其所见"的创作过程，这些都强调了理性对于艺术家审美体验的引导作用。

徐复观之所以对现代艺术持批判态度，源自现代艺术在表现形式上对理性、对秩序的否定："现代的美术家，却只能以极端的'杂乱''混沌'来充数。为了要人注意他们的'杂乱'与'混沌'，并加强杂乱与混沌的

① 徐复观：《徐复观全集·论艺术》，九州出版社，2014，第21页。
② 徐复观：《徐复观全集·论艺术》，九州出版社，2014，第2页。
③ 李维武编《徐复观文集》第1卷，湖北人民出版社，2002，第281页。

气氛，便重重地用乌黑与赭红的颜色。"① 因为他们认为任何理性和秩序都已经严重限制了他们审美体验的发挥，所以他们就冲决了一切秩序和理性的限制，"人们的原始生命力，以其混沌之姿，好像《水浒传》被洪太尉在镇魔殿里掀开了镇魔的石碑，一股黑气冲天而去……人类迷失了向前的方向与气力，于是只有顺着原始生命的盲目性向后退，退到整个的毁灭为止"②。现代、后现代的很多艺术家，否定技术在艺术创作中的作用，任凭审美意欲而随意发挥，在徐复观看来，犹如康有为指责元以后的文人画崇尚意味贬低技法一样，均乃艺术发展到特定阶段的一大灾难。

对于否定秩序的现代艺术，徐复观并没有一概否定，他也认为这是时代精神的反映，而且他看到了这种破坏理性和秩序的行为不是目的，而只是建立新秩序的过程，所以他非常认可现代西方对艺术的探索精神。但是徐复观又认为，担当此探索任务的艺术家，只能算是揭竿而起的草莽英雄，如陈胜吴广之辈，常能够破坏一切规则和法制，但是并不能创立自己的国家；如果想要让国家安定下来，还得需要刘邦等人创立新的规则才能实现，而这种规则定然是旧传统与新因素的融合。最终他得出结论："目前的现代艺术家，只是艺术中以破坏为任务的草泽英雄；他们破坏的工作完成，他们的任务也便完成，而他们自己也失掉其存在意味。"③ 在这里，徐复观相当于对艺术的未来发展做出展望，陈胜吴广类的现代艺术家对秩序的破坏只不过是建立新秩序的一个过程，现代艺术之后的艺术，依然是以理性为指导的新秩序的呈现。

（三）美的追求

艺术形象围绕着"美"而塑造，秩序是追求"美"的过程，美是艺术之所以为艺术的最根本体现，艺术的其他手段围绕美而展开。"伟大的艺术家，常常把潜伏着的形象，彰著出来，使人看了，感到原来世界上、人生的境界上，尚有这样幽深、高远、奇崛的形象之美；于是艺术的自身因而更为丰富，接触到这种艺术的人生也随之更丰富了。"④ 艺术家对人类审美情感的表达，可以用不同的技巧，可以塑造成不同的形式，但在外在表现形式上，必须"归结到'美'的上面。人类只能在'美'和'善'的上

① 徐复观：《徐复观全集·论艺术》，九州出版社，2014，第 3 页。
② 徐复观：《徐复观全集·论艺术》，九州出版社，2014，第 5 页。
③ 徐复观：《徐复观全集·论艺术》，九州出版社，2014，第 21 页。
④ 徐复观：《徐复观全集·论艺术》，九州出版社，2014，第 3 页。

面得到精神的着落点，得到生命的安全感觉"①。

徐复观认为美不是客观的存在，因为"美是什么"的命题在西方经历了上千年的讨论依然没有确切的答案，它只是发生于受众之于对象的感受，"所以康德说'没有美学，有的不过是判断'。判断出于体验；尽管人没有美的知识，但每人都有美的体验"②。美的发现与感受必须发挥人的主观能动性，在主客交流中实现自身审美体验在审美对象中的升华。与客观存在的艺术品相比，徐复观更强调欣赏艺术品时的这个升华的过程，他说："美之所以可贵，因为它是缥缈的，想象的，可远观而不可近玩的。太现实化了的东西，便是商品而不是美。"③ 所以，他认为当时流行的脱衣舞把缥缈的、想象的对象直接呈献给受众，"干脆把女人的衣服，在大庭广众之前，脱得一干二净，使大家能一览无余，再不用隔着衣服去'猜'去'想'、去出神发痴；因而把男性对女性的要求，只凝缩到最单纯地一点上面去"④。所谓"最单纯的一点"当然是指纯粹的感官刺激，而这种刺激在徐复观看来与美无关。以此为基础，徐复观认为性感女神玛丽莲·梦露的自杀，用一种极端的方式，把自己的美留在了世人的想象里，可谓最聪明的选择。

瑞士美学家布洛的"距离说"是分析美感产生的经典理论。他认为审美对象与人的实际利害之间的距离是产生美感的条件。徐复观的艺术思想没有上升到"距离说"的高度，但是他对美的分析却不经意间契合了布洛的认识。徐复观认为，以悲剧而完结的艺术，固然能在受众那里产生美的享受，但是"任何人都希望以幸福结束自己的人生，决不愿以悲剧结束自己的人生。而旁观的人，只可以欣赏、赞叹已经发生了的悲剧，决不应希望他人发生这种悲剧。由悲剧向幸福的转换，便要求美的自身，有种合理的转换"⑤。在艺术的悲剧与生活悲剧之间的距离，是美感产生的条件，一旦这个距离没有了，就是彻底的悲，而也就无所谓美，更无所谓艺术了。

现代艺术因为否定了形象、否定了秩序，也就最终否定了美，否定了

① 徐复观：《徐复观全集·论艺术》，九州出版社，2014，第2页。
② 李明辉、黎汉基编《徐复观杂文补编：思想文化卷（上）》，"中研院"中国文史研究所（台北），2001，第238页。
③ 徐复观：《徐复观全集·论艺术》，九州出版社，2014，第45页。
④ 徐复观：《中国人的生命精神》，胡晓明、王守雪编，华东师范大学出版社，2004，第230页。
⑤ 徐复观：《徐复观全集·论艺术》，九州出版社，2014，第46页。

艺术。用碎片、脓血、自残等方式建构起来的视觉冲击力，能够引发受众视觉上的冲击，能够吸引受众的眼球，但是吸引受众只是美的一个方面，最重要的还在于引起受众积极的回味。高峰体验本来是很短暂的，徐复观承认此一短暂的美，但关键是此一短暂的美之后能够给受众留下什么，这就是经典艺术留给受众的永恒的回味。正如徐复观所言："美，本是刹那间的感受，因而美乃是刹那中的永恒。"① 很显然，现代艺术已经没有了这类永恒。

二、时代的艺术

徐复观的艺术思想，很容易被冠以"复古主义"，就在于他对中国传统艺术的重视，认为在传统艺术中更容易体现出他所提倡的艺术精神。其实，中国传统艺术精神自身根据当时社会的时代特色而发生的具体转变，正是徐复观的艺术思想所缺乏的，也是其艺术研究的不足之处。但是作为新儒家学者的徐复观，更注重的是传统艺术精神的现代价值，以及传统艺术精神在现代社会的表出，因此，徐复观的艺术思想中并不缺少时代特色。"如果说徐教授（徐复观）有所保守，他所要保守的是中国文化中尊重人性，个人人格尊严，个人心灵自由；强调价值内在论。"② 徐复观的学生萧欣义认为徐复观是一位"积极的保守主义者，创新的传统主义者"，他的思想是"创新主义的传统观"。所以，徐复观不是一位复古者，而是"返古开新"的探索者。表现在艺术上，他并没有"文必秦汉，诗必盛唐"，而是主张"艺术当随时代"。但必须首先明确，"随时代"的艺术并不意味着"先进的"艺术。徐复观反对艺术进步论，这在前面已有交代。

徐复观认为："艺术活动，常常是时代精神的嗅觉，也是时代精神的脉搏。"③ 艺术是艺术家对于时代的反应，徐复观把这些反应做了三种划分：以"破布艺术"为代表的顺承型的反应；以主张向基督教复归的汤因比为代表的反省型的反应；以主张"发动世界文艺复兴运动"的西诺特为代表的中和型的反应。无论哪一种反应，都围绕着人当前所面临的时代危机而展开，并积极从当前危机中找出路。所有这些积极的反应，"不存在有古与今的问题，不存在有中与西的问题；而只存在着如何从现代危机中脱出，

① 徐复观：《徐复观全集·偶思与随笔》，九州出版社，2014，第 244 页。
② 徐复观：《徐复观文录选粹》，台湾学生书局（台北），1980，编序，第 8 页。
③ 徐复观：《徐复观全集·论艺术》，九州出版社，2014，第 61 页。

以为人类获得生存的保证与更好的生存的问题。在人自身的学问范围之内，虽然不是对时代作直接的反应，但凡是新的研究成果，乃至新的趋向，新的动态，也可以看作是对时代所作的间接的反应……我们所以有上述的待望，是认为一切文化，都是'时代之子'。对于时代的麻木不仁，便必然会形成对文化的麻木不仁"①。毕加索的立体主义绘画之所以取得成功，除了毕加索本人精湛的技术之外，他将自己的审美思想与时代结合起来，反映时代的需要。在民族大众中取得共鸣是他作品成功的另一关键。毕加索的《格尔尼卡》，通过立体主义的笔触将艺术家的个性完全展示出来，以破碎的形象再现了殖民者的残暴。也是个性中体现出来的这股正气，"使他敢于深入到自然之中，使自然按照自己的意志加以变形，所以他'超现实'而仍是从现实中来，在抽象中还保留有具象。这说明他真是一个时代的勇者"②。虽然毕加索的绘画不在徐复观的艺术思想的主流之中，徐复观对他"同时性"的立体主义构成多次提出质疑，但是徐复观所主张的艺术家时代性特色，在毕加索的绘画中得到共鸣，再加上毕加索的探索精神，所以，毕加索成为现代时期为数不多的获得徐复观肯定的艺术家。

艺术家离不开特定的时代，任何艺术品都是时代的产物，都反映了特定时代表现对象的特定生活。对于"四王"绘画，徐复观高度肯定了画家在绘画技法上的成就，但因其时代性的缺失，而被他归入复古主义的批判对象之中。四僧绘画则正是因为对时代特色的彰显而获得徐复观的肯定。所以，徐复观认为文化（艺术）从现实生活中来的，是对现实生活的提炼与升华，理所当然的，文化最终也要落实到具体的现实生活中去。文化与时代生活的关系由此可见一斑，所以"我们可以从文化方面去看生活，也可以从生活方面去看文化"③。

中国许多传统艺术在徐复观的时代依然有比较旺盛的生命力，正是因为时代因素的参与。京剧《定军山》的剧本，因为情节非常简单，在徐复观看来荒唐而幼稚，多数唱词也酸腐而陈俗，为什么却有很大的感染力？很大程度上得力于《定军山》中有时代因素的参与。在剧本的长期发展演变中，许多著名的演员从时代环境出发，对剧本的内容和形式做了较为深入的体验和改进，"使唱腔适合于喜怒哀乐的感情；使音乐、服装、道具、

① 徐复观：《徐复观全集·论文化（二）》，九州出版社，2014，第612—613页，有整合。
② 徐复观：《徐复观全集·论艺术》，九州出版社，2014，第156页。
③ 徐复观：《徐复观全集·论文化（一）》，九州出版社，2014，第355页。

念白、台步、动作，都能互相生发，互相映带烘托，形成自然而圆满的统一气氛、情调。所有的一切活动，都安放在现实与想象之间，而使象征与现实，交织为混沦一体"①。时代中的表演者将历史中的作品表演给时代，这是传统艺术保有生命力的重要因素。

徐复观曾以"艺术的胎动，世界的胎动"来形容艺术与时代的紧密关系，他对现代艺术的批评在很大程度上也是在批评艺术与时代的脱节，"现代艺术的精神背景，是由一群感触锐敏的人，感触到时代的绝望、个人的绝望，因而把自己与社会绝缘，与自然绝缘，只是闭锁在个人的'无意识'里面，或表出它的'欲动'（性欲冲动），或表出它的孤绝、幽暗，这才是现代艺术之所以成为现代艺术的最基本的特征"②。在徐复观看来，现代艺术家又过起了象牙塔中的生活，脱离了自然和社会。对于反映时代和生活的现代艺术，尽管其可能有某一方面的瑕疵，但徐复观在总体上还是持肯定态度的，比如毕加索的绘画，再比如他那个时代流行的怪异小说。

怪异小说本来兴起于魏晋，流行于唐宋，但在科学技术日益发达的现代，人们依然对怪异的事情保持着浓厚的热情，这主要源于时代的怪异，"在现实生活中，也正在翻腾着许多不可理喻的怪异事实，更增加了怪异小说的声势"③。他接着列举了众多怪异事件以说明怪异小说"随了时代"。

时代是发展的，反映时代的艺术也应当是变化的，所以，"新"是艺术的一大特征，但不能刻意求新，必须以"艺术精神"为其根本。任何否定"艺术精神"的存在、单纯追求形式上创新的艺术，最终必然失败。而西方的现代艺术在徐复观眼中，就走向了否定"艺术精神"而单纯为艺术寻找新出路的创新，这种探索精神是宝贵的，但其探索的结果未必宝贵。而他又认识到，当时台湾地区现代艺术的发展，就是连这种宝贵的探索精神也没有，只是在一味地模仿："三十年来，他人是在摸索，而我们则在模仿；摸索者多已感到空虚，模仿者也应有些迷惘。"④迷惘于艺术发展的前景，迷惘于艺术的本性，模仿的艺术还能否称之为艺术？它毕竟缺少了艺术家的创作个性。

① 徐复观：《徐复观全集·偶思与随笔》，九州出版社，2014，第200页。
② 徐复观：《徐复观全集·论艺术》，九州出版社，2014，第69页。
③ 徐复观：《徐复观全集·论文学》，九州出版社，2014，第176页。
④ 李维武编《徐复观文集》第4卷，湖北人民出版社，2002，三版自序，第1页。

三、个性的艺术

"学我者生，似我者死"是白石老人对模仿艺术出路的判断。正是由于模仿的艺术缺少了以艺术家独特审美体验为核心的个性，所以，"没有个性的作品，一般的说，便不能算是文学的作品"①，也不是艺术的作品。艺术作品的形象，虽来自自然，却饱含着艺术家的感情、个性。"艺术源于生活而又高于生活"，最重要的原因就在于艺术家这种富于个性的审美体验，因此，艺术品的每一个形象，并不是来自单纯的模仿，而是一种创造。真正好的艺术品，"它所涉及的客观对象，必定是先摄取在诗人的灵魂之中，经过诗人感情的熔铸、酝酿，而构成他灵魂的一部分，然后再挟带着诗人的血肉以表达出来"②。它镌刻着艺术家的烙印，是艺术家本身的符号化。

个性的艺术，首先强调的是艺术本身独一无二的特点。徐复观对当时台湾地区的影视艺术的类型化发展方向做出过尖锐批评，指出不同类型的影视艺术因个性的消失而千篇一律："他们所塑造出的主角英雄，十之八九是蠢如鹿豕，并且永远不能接受失败教训，其成功，都是来自偶然因素的英雄。并且这些英雄的行动，在标出一个主要方向后，必然遇着临时事故，把主要方向，抛到九霄云外，而成为到处沾惹、卖弄的游魂。中间还夹杂许多陈腐低级，似通非通的和尚道士的训诫。"③当以故事性见长的影视艺术，看到开头就能被受众预测到结局的时候，其艺术性自然就不高。

徐复观认为，现代艺术的最大缺陷就在于个性的缺失。而最为恐怖的是，现代所谓艺术家们的生存方式已经热衷于靠向集体，用集体的力量来使本来自己就不自信的艺术让大众接受为艺术。他在一篇杂文《毁灭的象征》中提道："他们并不是真正以个人的作品面向社会，而系以团体的威力压向社会。一方面说这是'新'的，'新'到超现实、超现在，而成为谁也无法与他商讨的'未来'……假定有少数人提出怀疑，便以集体的力量来咒骂他，围剿他。出奖品奖金的人一面要装作懂得'新'，一面又怕集体的咒骂，于是只有把奖品加在他自己所最不了解，甚至是内心所最作

① 徐复观：《徐复观全集·中国文学论集》，九州出版社，2014，第79页。
② 徐复观：《徐复观全集·中国文学论集》，九州出版社，2014，第79页。
③ 李明辉、黎汉基编《徐复观杂文补编：思想文化卷（上）》，"中研院"中国文哲研究所（台北），2001，第430页。

呕的作品上面。"① 现代艺术家依靠集体的力量织就"皇帝的新装"，认为不能欣赏的不是外行就是傻子。在徐复观看来，这种艺术精神，必将整个人类推向毁灭的深渊，核子武器与之相比，也只是极寻常的事情而已。

个性艺术创作最主要的要求就在于艺术家的自由状态，不为物役，做到对自身审美体验的完美表达。徐复观非常欣赏台湾地区画家洪通的绘画。在现代意识比较浓厚的台湾地区，洪通没有传统、现代、好丑美恶和规则法律的问题，"只是把自己喜悦的无所为地画了出来。但在奇异中不感到怪诞，在幼稚中不感到低劣，使人看了，有一份欢乐和畅的感觉，也即是有趣味而不使人讨厌"②。洪通没有名利的计较是其保持"童真"心态的关键，他的艺术可以说是他"原始艺术心灵"的表现，代表的就是洪通本人，画的就是他自己。因此，洪通的画最典型地表达出了艺术家的独特体验，是成功的作品。

相对于洪通，张大千却给了徐复观另外一种感觉。徐复观承认张大千对画法的把握在当代已经达到无人能及的程度，但认为张大千在对中国艺术精神的把握上，则还有一段路要走。因为张大千在绘画方面，向外装潢的一面要多于内敛的一面，所以张大千的绘画容易为外界因素所影响，为世人的喜好所动，这样就很大程度上消减了他独特审美个性的完美表达，进而影响其绘画的艺术性。徐复观最终对张大千的评价是："技巧精湛，精神欠缺"。就传统艺术精神而言，这很能代表徐复观对艺术个性的重视程度。

洪通绘画所取得的成就，在徐复观看来自不比张大千，但是徐复观最重视的还是在绘画过程中那种不为物役的独特审美体验的理想表达，只有这样无功利、自由的状态才是中国艺术精神所要求的。徐复观认为，作为艺术家"而为物役"的张大千，洪通的绘画状态是他所缺少的。

所以，徐复观的艺术作品论围绕着他的"中国艺术精神"，强调艺术家应在无功利、自由的创作状态下，充分发挥个性以通于共性，从而在更广大环境中展示艺术的功能。

① 徐复观：《徐复观全集·论艺术》，九州出版社，2014，第 6 页。
② 徐复观：《徐复观全集·论艺术》，九州出版社，2014，第 196 页。

第二节　艺术创作论

艺术创作是艺术家通过特定的技术将自己的审美体验表出的过程，一般包括艺术体验、艺术构思和艺术传达等不能截然分开的三个阶段。"真正的文艺创作，必然是出于作者由某些事物冲激所引起的内心感动或感愤。作者的感动感愤，绝不会是独有的、孤立的，而是把许多人所共有、却无法表达出，作者以特出表现能力，把它表达出来，以引起读者'不啻若自其己出'的感受。或者把许多人不曾认识到的某些事物隐藏的本质，作者以其特出的感悟能力，把它发掘，彰著出来，以引起读者如醉方醒、如梦方觉的感受。"① 艺术创作过程是艺术精神与艺术技巧的结合过程，是富有独特艺术体验的艺术家，经过一系列的勤苦修为，以艺术想象为主要中介，以技术为手段，将审美体验物化为艺术符号的过程。因此，徐复观的艺术创作观在对中国艺术家的要求方面，就特别重视修身的作用，也就为艺术创造过程划定了比较严格的规程。总括地说，徐复观的艺术创作观主要包括三个方面：艺术冲动、艺术想象和物化传达。

一、艺术冲动

艺术冲动是艺术家在深入体验社会生活的基础上，形成独特的审美认知，并急于将这种审美认知通过特定的技术手段表达出来的创作冲动。艺术冲动是成熟的艺术家艺术创作时"胸有成竹"的审美认知所呈现的饱满状态，有艺术体验之后水到渠成的自然之感，而非勉强为之的牵强附会。影响艺术家创作冲动的因素很多，徐复观主要从艺术家的人格修养、自由状态和生活体验三个方面对此问题进行了研究。

（一）人格修养

艺术家的人品在徐复观的艺术研究中占有非常重要的地位。徐复观在研究谢赫的气韵生动时便认为艺术品的气韵由艺术家的气韵决定："若就文学艺术而言气，则指的只是一个人的生理地综合作用所及于作品上的影响。一个人的观念、感情、想象力，必须通过他的气而始能表现于其作品之上。因创作者的气的不同，则由表现所形成的作品的形相亦因之而异。"②

① 徐复观：《徐复观全集·论文学》，九州出版社，2014，第 222 页。
② 李维武编《徐复观文集》第 4 卷，湖北人民出版社，2002，第 137 页。

艺术家的人格修养与艺术品品次的高下具有直接关系。另外，艺术家的艺术修养是优秀的艺术作品创作的前提，也是艺术家区别于一般非艺术家群体的参考。艺术家不同于一般人的是他的感悟力及表现力，因此，"同是美地观照，在一般人与艺术家之间，自然有一种区别。一般人的美地观照，只是倘然而来，倘然而去，以当下得到心灵的满足而告一段落。但艺术家的美地观照，则除了当下观照的满足之外，还会进一步要求创造的满足"①。"要求创作的满足"的过程就是艺术冲动的形成过程。所以，艺术家的人格修养，无论对艺术品的优劣还是对创作冲动的养成，乃至成为一个优秀的艺术家，都有至关重要的意义。在徐复观看来，艺术家人格修养的完成主要得力于传统因素的熏陶和前辈艺术家的提携，这也反映了他对中国艺术重视传承的认识。

中国文化是中国艺术的基础，艺术品评到最后还是对文化和修养的评价。这就要求致力于中国艺术创作的艺术家必须植根于悠久的中国传统文化，善于吸收传统文化的营养，"各民族的文学创造，必定受到各民族传统及流行思想的'正、反、深、浅'各种程度不同的影响。……及至'文学家'出现，当然要有基本学识，更需要由过去文学作品中获得创作经验，得到创作启发与技巧。愈是大文学家，此种工夫愈为深厚"②。所以，艺术家要保持一颗虚静之心，对传统文化作充分地理解与消化，从而培养自身的艺术气质，最终引导自身的原始心性走向完善。因为艺术家的原始心性不能够创造出艺术，必须经历一个由原始心性到艺术心性的上升过程，"原始的心，原始的情性，不能创造文学，必须经过学问的工夫，以塑造成'文学的心''文学的情性'，才可作为创造的主体"③。这个"学问的工夫"即是中国文化造诣的浅深。徐复观在艺术研究中一直强调勤苦的功夫，其中一点是就技术而言的，而另外一点则是加强中国艺术造诣的修为。

艺术家接受中国传统文化的影响，徐复观最终将这种影响归结到儒道思想上面："只有儒、道两家思想，才有人格修养的意义……它的作用，不止于是文学艺术的根基,但也可以成为文学艺术的根基。"④"达则兼济天

① 李维武编《徐复观文集》第4卷，湖北人民出版社，2002，第284页。
② 徐复观：《徐复观全集·中国文学论集续编》，九州出版社，2014，第1页。
③ 徐复观：《中国文学精神》，上海书店出版社，2006，第229页。
④ 徐复观：《徐复观全集·中国文学论集续编》，九州出版社，2014，第4页。

下，穷则独善其身"，可进可退的精神意识为中国传统艺术家提供了收放自如的为人处世之境，所以中国艺术家大多缺乏悲剧意识。徐复观甚至认为儒道思想具有普适性，艺术创作都可以归结到儒道思想影响之下："一位伟大的作家或艺术家，尽管不曾以儒、道两家思想作修养之资，甚至他是外国人，根本不知道有儒、道两家思想，可是在他们创造的心灵活动中，常会不知不觉地，有与儒、道两家所把握到的仁义虚静之心，符应相通之处。"[1] 比如佛家思想，他认为还没有达到影响人格修养的层次，给予艺术的影响"常在喜恶因果报应范围之内，这只是思想层次的影响，不是由人格修养而来的影响"[2]。而佛学中国化为禅宗之后，徐复观认为其已经被庄学化了，完全可以归到老庄思想范围之内。所以，在《中国艺术精神》的专著中，徐复观以儒道两家为基础论述中国传统艺术。

另外，因为中国艺术非常讲究传承，所以"新作家诞生的条件，有赖于已成名的作家的提携鼓舞"[3]。这也就要求将中国现当代艺术的发展放到中国传统艺术的语境中，在特有的创作体系中创作中国艺术。任何脱离开这个体系而求新求变的尝试终究没有太大意义。

（二）自由状态

艺术家必须是自由的，自由是徐复观中国艺术精神的核心。不为物役、自由状态下的艺术家，他的艺术创作才能够在个性基础上实现与大众集体共鸣的普适性，进而实现其艺术性。

徐复观认为专制政治是限制艺术家创作自由的最大障碍："创作的自由不自由，主要是发生在封建专制下，以感动感愤为写作动机的作品之上。所以这种作品，乃是黑暗中的惊呼，闭闷里的哽咽，屠戮前的惨叫。惊呼、哽咽、惨叫，是表现生命力的挣扎。它本身或者是绝望的，但只要绝望的声音可以发出，使人们知道哪些是黑暗、闭闷、屠戮，则在'性善'的大前提之下，在'人是理性动物'的大前提之下，绝望中也未尝不能浮出希望，最低限度，可以证明生命力在挣扎中的存续。"[4] 也正是基于此，徐复观在评价宋代院体画时，因为有些院体画家并没有完全受到专制政治的左右，而能够发出哪怕最微弱的主体意识，从而认为他们是艺术家。比如李

① 徐复观：《徐复观全集·中国文学论集续编》，九州出版社，2014，第15页。
② 徐复观：《徐复观全集·中国文学论集续编》，九州出版社，2014，第4页。
③ 徐复观：《徐复观全集·青年与教育》，九州出版社，2014，第75页。
④ 徐复观：《徐复观全集·论文学》，九州出版社，2014，第223页。

唐等人被徐复观认为是艺术家，正是因为他们发出了这种惊呼、哽咽和惨叫。对于纯粹受制于专制政治、以歌功颂德为目的的画者，徐复观持否定态度。

"只有当人在充分意义上是人的时候，他才游戏；只有当人游戏的时候，他才是完整的人。"徐复观认为，席勒对游戏性格的界定，正是看到在游戏中所得到的快感，不以实际利益为目的，这正合于艺术的本性。

自由状态的另一个条件即是无功利，没有实际利害的满足和追求，包括物质欲望和权力欲望。所以"不敢怀庆赏之心"的庖丁和"解衣般礴"者被徐复观认为是有艺术精神的人，而"解衣般礴"者被他认为是真艺术家。

徐复观在《中国艺术精神》中，借助庄子哲学提出，人精神的自由状态是"游"的基础，是达到"虚静明"状态的前提，是实现主客合一的主要原因，最终导致共感艺术的产生。

所以，自由状态是中国艺术精神的核心，是艺术家创作冲动形成的重要因素。只有处于自由状态的艺术家产生的冲动方为艺术冲动，否则只是因为社会的一个特定目的而做出的某一行为而已。

（三）生活体验

社会生活是艺术创作的源泉，"真正有生命力的文艺作品，一定是从现实人生中酝酿而来，实际也是对现实人生负责"[①]。艺术家对生活的体察程度决定着艺术品的高下，"文学创造的基本条件，及其成就的浅深大小，乃来自作者在具体生活中的感发及其感发的深浅大小，再加上表现的能力"[②]。生活体验是有涵养的艺术家进行艺术创作的前期准备。

真正的艺术要由"第一自然"见"第二自然"，因此，对"第一自然"的把握就有很重要的意义，而这主要由艺术家体验自然来完成。所以徐复观对生活体验提出了比较高的要求，那就是"好与勤"和"饱游沃看"。"好与勤"侧重于体验的质量，而"饱游沃看"侧重于体验的范围，"'好'与'勤'，这是精神对世俗各种希求的解脱、超越，得以集中于山水之上，因而使人的视觉，随精神之集中而集中，由集中而洞彻于山水的奇崛神秀，发现出山水的艺术性。而'饱游沃看'，乃美地观照的扩大与深化"[③]。

① 徐复观：《徐复观全集·论智识分子》，九州出版社，2014，第113页。
② 徐复观：《徐复观全集·中国文学论集续编》，九州出版社，2014，第14页。
③ 李维武编《徐复观文集》第4卷，湖北人民出版社，2002，第283页。

在"美地观照"中，徐复观强调由主观的艺术精神以发现客观的艺术性，由客观的艺术性证明而深化主观的艺术精神，从而在这种相互作用中实现主客的合一，为形成艺术冲动提供材料积淀。

对审美对象的观照，徐复观赞同闵斯特堡的"孤立"说，认为要将审美对象从众多观照中孤立开来，作单独的无功利的审美的观照，从而知觉到对象的全部精神："因知觉的孤立、集中，所以被知觉的对象也孤立化、集中化。因对象的孤立化、集中化，于是观照者全部的精神，皆被吸入于一个对象之中，而感到此一个对象即是存在的一切。"[1]他借用晁补之"遗物以观物"的命题来进一步佐证这一观点："遗物"不单要遗弃世俗之物，而且还要遗弃被观照以外的"物"，尔后才能发现作为审美对象的"物"，才能深入到审美对象之中，以得到物的精神和本性。这是审美观照的重要要求，无此则不能澄汰非审美因素，从而提高审美对象的艺术性。

艺术素养是生活体验的前提，否则再深的生活体验也不可能形成艺术的冲动；自由状态是核心要素，否则形成的艺术冲动价值就不高；而生活体验是基础，没有生活体验的艺术冲动只能是空中楼阁，没有生命力：三者共同作用于艺术家而使其产生伟大艺术的创作冲动。在广泛生活体验的基础上，艺术素养比较高的艺术家在自由状态下自然会产生比较深刻的审美体验，这种审美体验以"无意识"的方式敦促着艺术家将之形成作品，这就是"充实不可以已"的创作冲动的形成。"充实"是艺术家丰富的审美体验；"不可以已"则道出即将喷薄而出的创作状态，只有在这种状态下，方能将表现对象作为有生命的主体来看待，而不是"节节而积之""叶叶以累之"地部分简单堆积和罗列。可以说，"充实不可以已"的创作冲动是"真艺术"的前提，也是"真艺术"的要求。

"少年不识愁滋味，爱上层楼。爱上层楼，为赋新词强说愁。而今识尽愁滋味。欲说还休。欲说还休，却道天凉好个秋。"前者是缺乏生活体验的"强"作，后者是立基于生活体验上的真性情。很显然，"欲说还休"要比"强说之愁"在对"愁"的表达上要深刻得多。所以"充实不可以已"的创作冲动应为每一位艺术家所着力追求，当然，其中还涉及艺术创作的另一重要因素，艺术想象。

[1] 李维武编《徐复观文集》第 4 卷，湖北人民出版社，2002，第 83 页。

二、艺术想象

真正的艺术是从第一自然超越开来而见第二自然，而这种超越不是形而上学的超越，应该是"即自的超越"。"所谓即自的超越，是即每一感觉世界中的事物自身，而看出其超越的意味。"① 也就是艺术源于生活，而又必须高于生活，停留于生活之上没有超越的，便不是艺术，"若不从现实、现象中超越上去，而与现实、现象停在一个层次，便不能成立艺术"②。如何从现实、现象中超越上去形成第二自然就成为徐复观重点研究的对象。他认为，这一过程要依靠艺术家的艺术想象力来完成。

艺术想象力首先需要艺术家在看待自然生活时与普通人区别开来，那就是将表现对象看作对话的主体而将之有情化，他说："作为美的基本因素的感情，毕竟是属于人与人之间的情态。当人把自己的感情移向自然时，乃是无形之中，把自然加以有情化，加以人格化。若是在自然中看不出人的情味，自然便只是死物，而没有美的意味可言。"③ 在艺术家那里，审美对象是与自己的某些情感相契合的有生命的主体，当艺术家此一方面的情感削弱时，"对风景的憧憬也便慢慢地消失掉。因此，将自然加以有情化，加以人格化，常常是富有艺术心灵的诗人、墨客的片时地感受"④。所以徐复观主张，当这种审美体验出现时，要积极将之物化，否则一部伟大的艺术品很有可能就错过了。

"艺术家的任务，便是以有限的表现手段，把此无限的内在之色的世界表现出来。"⑤ 而此无限意境本不是表现对象所呈现出来的，这就需要艺术家有卓越的发现能力，因为意境的高低常取决于艺术家主观精神的层级："作者精神的层级高，对客观事物价值、意味，所发现的层级也因之而高；作者精神的层级低，对客观事物价值、意味，所发现的层级也低。决定作品价值的最基本准绳，是作者发现的能力。"⑥ 来源于生活的艺术品之所以不同于生活，就在于拥有这种发现能力的艺术家的创造力。而创造力在于通过主观的审美意识，能动地将隐藏在表现对象背后的东西表现出

① 李维武编《徐复观文集》第 4 卷，湖北人民出版社，2002，第 88 页。
② 李维武编《徐复观文集》第 4 卷，湖北人民出版社，2002，第 88 页。
③ 徐复观：《徐复观全集·偶思与随笔》，九州出版社，2014，第 132 页。
④ 徐复观：《徐复观全集·偶思与随笔》，九州出版社，2014，第 132 页。
⑤ 徐复观：《徐复观全集·论艺术》，九州出版社，2014，第 141 页。
⑥ 徐复观：《徐复观全集·中国文学论集续编》，九州出版社，第 3 页。

来，"客观事物的价值或意味，在客观事物的自身，常因而不显，必有待于作者的发现，这是创造的第一意义"①。也只有具有这种创造力的艺术家才能被称为伟大："伟大的艺术家，常常把潜伏着的形象，彰著出来，使人看了，感到原来世界上、人生的意境上，尚有这样幽深、高远、奇崛的形象之美。"②这些都需要借助想象力来完成，所以"庄子挟带着共感的想像力，把一般人所不能美化、艺术化的事物，也都加以美化、艺术化了。这正是庄子的本领，也是一切大艺术家的本领"③。想象力即是艺术创造的能力，因为徐复观认为，一切艺术的表现，都应当从艺术家的精神中涌现出来。

为了更好发挥想象力作用而追求"第二自然"，徐复观借用黄庭坚"命物之意审"的命题，将之往前推进了一步，认为"命物之意审"就不可停顿在"自然"的表象之上，需要由它的表象进一步深入进去，以把握它的生命和精髓，从而发挥内外相即、主客合一的想象状态。"此时第一步所接触到的表象，已被突破、突入而被扬弃了，最低限度，已被置于无足重轻之列。"④这即是把握到表现对象的精髓与精神，其外在的形式已经不那么重要了，正如九方皋的相马，正如庄子寓言中形貌丑陋者，经过"第一自然"到"第二自然"的澄汰之后，所留下的只有意味之美、灵魂之美，而只有表出这些意味和灵魂之美，才是真正的艺术之美。

在中国传统艺术中，对"第二自然"的追求还表现在对"无"的经营上。尤其在中国绘画上，它的"无"并不是没有，而是对艺术家"不尽之意"的表达。所以，在中国画艺术中，"无"要比"有"处理起来更难，更需要想象力的参与。清代笪重光有言："空本难图，实景清而空景见。神无可绘，真境逼而神境生。位置相戾，有画处多属赘疣。虚实相生，无画处皆成妙境。"徐复观在谈到山水之"远"境时亦认为，"远是山水形质的延伸"⑤，是随着观看者的视觉，比较自然地转移到想象上，从而突破观照对象的"第一形相"，由有限直通无限，在看与想的统一中，把握到从现实中超越上去的意境，"在此一意境中，山水的形质，烘托出了远处的无。这并不是空无的无，而是作为宇宙根源的生机生意，在漠漠中作若隐

① 徐复观：《徐复观全集·中国文学论集续编》，九州出版社，2014，第3页。
② 徐复观：《徐复观全集·论艺术》，九州出版社，2014，第3页。
③ 李维武编《徐复观文集》第4卷，湖北人民出版社，2002，第81页。
④ 李维武编《徐复观文集》第4卷，湖北人民出版社，2002，第319页。
⑤ 李维武编《徐复观文集》第4卷，湖北人民出版社，2002，第294页。

若现地跃动"①。中国画论中"远山无皴，远水无波，远人无目，非无也，如无耳""山欲高，尽出之则不高，烟霞锁其腰则高矣；水欲远，尽出之则不远，掩映断其流则远矣"的结论与之相契合。所以，"无"的塑造必须借助于艺术家在生活体验基础上的艺术想象，把"无"看作"有"的组成部分。"有"构筑了山水的形质，而"无"赋予山水以生命，这就是中国山水画区别于西方风景画的地方所在。与西方写实主义的风景画对自然的模仿不同，中国山水并非要模仿某山某水，而是以许多山水作为创造的材料，在艺术家的想象力的支配下重新加工，利用"虚无"增强绘画的深度和空白点，在与受众的互动中，完成对山水生命力的表达。这不仅依靠艺术家的想象力，同样依靠受众的想象力。

如果作品丧失了想象力，则只是玩弄感官刺激的伪艺术。徐复观曾借助表现男女关系的诗来区分抒情诗和色情诗。他认为"色情诗"仅停留于对感官对象"色"的表达，创作者丧失了由此而升华上去的想象力，之于受众也更多停留在感官刺激的表面而不用其发挥想象，这种"有色而无情"的风怀诗注定没有太大艺术价值。②至于现代艺术中流行的脱衣舞，更是将"体"毫无遮拦地展现给受众，这样的舞蹈就更无所谓艺术性了。

三、物化传达

物化传达，是将艺术家成熟的审美体验用特定的艺术形式表达出来，将"胸中之竹"转化成"手中之竹"的过程，也是艺术家的艺术精神与创作技巧相结合而形成艺术的过程。因为这直接关系着艺术品的形成，所以徐复观用大量精力来论证这一过程。综观徐复观对此的研究，大致可以分为创作态度和创作方法两个方面。

徐复观主张"注静以一之"的专一态度，"是指精神完全集中于作画之上的状态而言"③。只有精神专注，则艺术家的心力方能集中于艺术手法之上，使"胸中丘壑"历历分明地贯注于艺术品之中，从而达到"得之于心而应之于手"的创作状态。而艺术创作最困难的就是这种"得"与"应"的贯通。要实现这一状态除了有待于技巧的修习之外，还要有酝酿的过程。

所谓酝酿，是指搜集到材料，有了创作动机之后，在脑筋里转来转去，

① 李维武编《徐复观文集》第 4 卷，湖北人民出版社，2002，第 294 页。
② 徐复观对抒情诗与色情诗的区分见《中国文学精神》，上海书店出版社，2006，第 424—427 页。
③ 李维武编《徐复观文集》第 4 卷，湖北人民出版社，2002，第 298 页。

仔细思考的过程。经过这一过程，表现的主题慢慢明确了，与主题无关的素材慢慢澄汰了，初次所得的感动更加深入了，写作的气氛也就更加浓厚了，"酝酿成熟之际，即天机畅达之时"①。徐复观强调在酝酿中培养艺术家的创造能力。但是创作的过程又是重新创造的过程，因为酝酿成熟的轮廓只是创作出形象的一点引子，艺术家随着创作时思考、想象的深入而会做出新的思考，也即是"手中之竹"并非"胸中之竹"。这与现代画家刘国松"画如弈棋"的观点在本质上是一致的，但较刘国松的观点加入了更多理性的成分。

对于酝酿成熟的艺术形象，徐复观主张振笔直追的"追其所见"。但对于规模较为宏大的艺术品，徐复观又主张反复地体验与酝酿，比如对作为大物的山水画的创作，"不能仅凭一次反映在精神上的观照对象即可完成。若一次在精神上的观照对象已经后退，或超出于一次观照对象的范围，而仍勉强继续画下去，这便会成为生凑的死山死水。所以必待已萌的俗虑，再次得到澄清，受到俗虑干扰的神与意，再得到集中（'盘'）与开朗（'豁'），于是所要创作的山水，再一度地，入于精神上的观照之中，山水与精神融为一体，这是画机酝酿的再一次的成熟，于是创作也再一次的开始"②。徐复观一方面主张创作的一蹴而就，一方面又主张创作中的反复琢磨与酝酿，这是针对不同的创作对象提出的不同的创作方法，其本质是统一的。

综上，徐复观的艺术创作观，是有艺术修养的艺术家在艺术体验的基础上，充分运用艺术想象力，在创作理性支配下进行物化传达的创作过程。在这个过程中，徐复观既重视艺术家的人格修养和技术修养，也重视艺术家发挥主观能动性的艺术想象，同时物化传达必须在艺术家的理性支配下来完成。由徐复观的艺术创作观研究，亦可看出在徐复观生活的时期，很多现代艺术家在艺术创作方面的悖谬：

首先，很多现代艺术否定了艺术家的艺术修养。以刘国松为代表的台湾地区现代艺术不要求创作者的创作基础。刘国松认为前期的艺术修养容易限制艺术家的想象力，所以他最好的学生是没有美术创作基础的学生。

其次，很多现代艺术否定了其与生活的关系，也就否定了艺术体验。艺术家们把自己从"异化"的社会中孤立出来以获得精神的自由，"因而

① 徐复观：《徐复观全集·青年与教育》，九州出版社，2014，第78页。
② 李维武编《徐复观文集》第4卷，湖北人民出版社，2002，第311页。

把自己与社会绝缘，与自然绝缘，只是闭锁在个人的'无意识'里面，或表出它的'欲动'（性欲冲动），或表出它的孤绝、幽暗"①。艺术脱离开了生活，也就没有了生命力。

最后，很多现代艺术家否定了想象。所谓想象，是指"想出一个像"，是以形象为中心的，而他们不以形象的塑造为核心，而是强调抽象的表达，强调对形象的抽离。因此，这些艺术家更多侧重"意识流"的创作，也就是摆脱理性的约束，强调创作的随意性，唯其如此，才能不受理性的限制，完全表达自己的思想。

由此可见，徐复观的艺术创作观是对部分现代艺术创作观所做出的回应。正是在现代艺术与传统艺术的对比中，徐复观进一步确定了中国艺术的核心，为中国传统艺术的发展找出路。也正是通过对比，才能使观点表达得更加清晰，这也是徐复观重视比较研究的原因。

第三节　艺术鉴赏论

徐复观的艺术鉴赏论根源于他的中国解释学，在确定艺术文本的结构基点基础上，运用"追体验"与"脉络化"的具体方法予以实践。但因艺术文本相对于中国文化的特殊性，徐复观对艺术的鉴赏方法在中国解释学的基础之上，又有更具体的针对性。

徐复观特别强调艺术鉴赏中的主体意识，认为对艺术的认识要坚持自己的审美标准，而不可在艺术的判断上人云亦云，为艺术之外的因素所左右，"看美术，先不要被他们编造出的许多名词唬吓住；只是直接诉之于自己的感官，诉之于自己的心灵"②。现代艺术正是依靠集体的力量，将本不纯粹的"新"艺术强迫受众接受，"缺少思考的人，最容易被一个'新'字吓倒。假定有少数人提出怀疑，便以集体的力量来咒骂他，围剿他"③。所以面对任何艺术，秉持自主性是任何一个艺术接受者所应当的，面对"权威"敢于怀疑，面对"激进"敢于怀旧。徐复观用他自己的亲身经历向人宣告，无论是评价古代人还是现代人、名人还是凡人，都须有一股公

① 徐复观：《徐复观全集·论艺术》，九州出版社，2014，第69页。
② 徐复观：《徐复观全集·论艺术》，九州出版社，2014，第3页。
③ 徐复观：《徐复观全集·论艺术》，九州出版社，2014，第6页。

正之心，既不能失之于阿私，也不能使之受到冤屈，"这须有一股刚大之气和虚灵不昧之心，以随时了解自己知识的限制以及古人所处的时代和他们所历生活的艰辛"①。所以，不谀不昧的独立人格是做好客观鉴赏的前提。

另外，徐复观认为，"'无用'在艺术欣赏中是必须的概念"②。因为"无用"，方能达到精神自由解放的境地，才能抛弃对艺术品的商业性、权威性等方面的考量，而对其做全面的审美性观照。这就要求观照者将艺术品与其他相关和不相关因素孤立开来。所以"孤立说"不单是对艺术家的要求，同时也是对艺术接受者的要求。徐复观通过"无用"将艺术家与受众连接起来，认为他们需共同保持一种虚静、自由之心，方能处于中国艺术精神的状态，一者将审美认识最大化为优秀的作品，一者将艺术品的艺术价值最大化。所以，艺术品的鉴赏，同样需要体道的功夫，同样是体道的结果。也以此为根据，徐复观认为艺术鉴赏同样是围绕着艺术品结构的再创作。

因为艺术家的任务是根据"第一自然"创造"第二自然"，由有限来创造无限，这就注定了艺术品饱含丰富的意义生成可能性。这就要求艺术鉴赏者不要仅停留在艺术形式的表面，而是要由艺术家创造的有限形式去"追"艺术家的审美意蕴，通过艺术品去品味艺术背后的精神。徐复观通过孔子学习音乐的过程来对此加以佐证。他说孔子之于音乐，是由技术而深入到技术后面的精神，还要进一步把握到这种精神背后的艺术家人格，"对乐章后面的人格的把握，即是孔子自己人格向音乐中的沉浸、融合"③。由此可见，艺术品价值的实现，有待于艺术家的知音的出现。一方面，通过艺术品实现艺术家与接受者之间的对话；另一方面，通过知音将艺术品的艺术价值在现实生活中加以最大化。所以，知音是一个优秀的艺术品在艺术活动中最完美的呈现者，任何艺术家的创作都在潜意识中有一个暗含的知音存在。虽然"高山流水"般的知音难觅，但是这也给艺术接受效果树立了标尺。如果把艺术品比作最高的艺术精神，那么越靠近这个艺术精神的也就越接近于艺术家所假想的知音，知音也就成为艺术接受者追求艺术家审美价值的理想状态。这也必然对艺术接受者的自身素质提出比较高的要求。这一点徐复观也注意到了，他通过《文心雕龙》的"知音

① 徐复观：《中国艺术精神》，华东师范大学出版社，2001，自叙，第5页。
② 李维武编《徐复观文集》第4卷，湖北人民出版社，2002，第57页。
③ 李维武编《徐复观文集》第4卷，湖北人民出版社，2002，第5页。

篇"，详细研究了在"知音"的形成过程中，艺术接受者所应当做出的各种努力。

首先，徐复观格外重视艺术接受者的艺术修养问题。因为中国艺术偏重于写意性，相较于西方艺术品而言，有更多"空白点"需要受众发挥主观能动性去"填空"。对于缺乏中国艺术精神的受众这是很难以达到的，比如沐手焚香的欣赏状态，和文人雅集、"曲水流觞"的创作欣赏境界等。所以，"人生崇高地精神、境界，只能自觉，自证，而不能靠客观法式的传授；这种意思，对道德、艺术而言，是应当加以承认的。正因为如此，所以各人应通过一番自觉自证的工夫去成就、把握自己崇高地精神，而不能向外有所依赖"[①]。西方艺术因为侧重一定的标准，比如黄金分割比例等，所以在西方艺术流派中有"学院派"的一个席位；而中国艺术和文化更侧重于"悟"，更侧重于个人的修行，所谓传承也更强调"师心不师迹"，强调对内在精神的把握不是通过传授而是通过个人修养的功夫。所以，中国艺术的受众，必须受过中国传统文化的熏陶，必须有中国艺术精神的追求，方能在艺术接受中将知音形成的可能性最大化。以此为基础，徐复观通过"知音篇"对艺术鉴赏的过程进行研究，认为艺术鉴赏首先诉之于"直感"，然后继之以分析。

所谓"直感"，是面对艺术品时鉴赏者的直接感觉。"因为是直接感觉，同时对作品也是就其全体所得的统一的感觉。"[②] 这就要求接受者以自己的艺术修养为根柢，对艺术品作整体上的体认。鉴赏家之所以比一般人更能理解作品，就在于他的直感能力在一般人之上。

关于直感能力，徐复观赞同刘勰"凡操千曲而后晓声，观千剑而后识器"的观点，即建基于"博览"之上，"直感能力，只能得之于实物经验的积累，理论仅能处于补助的地位。因为实物经验，虽然中间也有分析过程，但它是始于统一，终于统一地经验；只有这种统一地经验，才会培养出必须由统一感觉而出的直感；一切理论，都是分析的。所以我对中国画论的理解，稍有自信；但对画迹的鉴赏，却尚未入门的原因在此"[③]。直感能力来自广博经验的支撑，但是，博览的对象必须有所取舍，因为"假定所博览的只是些流俗平庸的作品，便不知不觉的把心灵及其作用向低下的

① 李维武编《徐复观文集》第 4 卷，湖北人民出版社，2002，第 103 页。
② 李维武编《徐复观文集》第 2 卷，湖北人民出版社，2002，第 454 页。
③ 李维武编《徐复观文集》第 2 卷，湖北人民出版社，2002，第 454 页。

地方坠下，鉴赏自然处于低级状态，对于价值高的作品，常因与其心灵的习惯性不合，因不能了解而发生拒斥的作用，则这种博览反而妨碍了鉴赏力的培养"①。徐复观承认鉴赏力有高下，同时鉴赏力的高下由博览对象价值的高下所决定。对于没有判断力的初学者，徐复观建议其从博览古典作品下手，以避免走弯路。因为古典是从长久的时间之流中积淀下来，经受时间的检验而为人所承认的作品，不似当今的流行作品若昙花般易逝，所以，他奉劝有志于艺术活动的青年，"不要急于趁热，不要急于趋时，而应先在古典中沉潜往复"②。总之，要依靠经典艺术来提高受众的鉴赏力，提高受众的境界，从而陶冶受众的心灵与艺术家相通。

另外，徐复观对于"览"也有较高的要求——并非走马观花似的仅限于"博"，而对所操之"千曲"，所观之"千剑"的程度也做出了明确的规定："在'博览'两字中还加上一点意思，即是在博览中应当选定最重要的加以精思、熟读之功，否则如谚语所说，'鸭背上泼水'，一滑而过，没有一个入处，反茫然杂乱，一无所得。"③即需在博览中积累品位，升华心灵，而非"为博览而博览"，尤其对于现代接受者而言。因为在徐复观看来，古人的博览是为自己，而现代人的博览是为他人。为自己者目标为提升自身素质，为他人者目标为炫耀自身知识，知识终究是身外之物，未构成自身修养的一部分。此外还需控制自身个性，以实现对艺术品价值的最大化，"人必有个性，所以在博览中也必然有所轻重，有所憎爱。但要自觉到这种轻重爱憎，是个人主观上的。只有自觉到这是个人的主观，而努力加以抑制，使能从主观中挣扎出来，则培养成的鉴赏力，才可发挥效用"④。所以，看似寻常的"博览"，徐复观对其做了很详细的规定，这些都是在为培养艺术家的"知音"做准备。

徐复观将艺术接受分为"欣赏"和"鉴赏"两个层次，欣赏是比较表层的，近乎观看，而鉴赏则还倾向于理性分析，更倾向于学问。"若要把'鉴赏'建立为一门学问，必须由经验而来的直感外，再加上一番思辨考证的工夫。"⑤这就是运用理性思维分析论证的过程：直感只是基础，需要进一步地分析以充实、梳理、矫正、确定第一步的直感。他认为分析应从

① 李维武编《徐复观文集》第 2 卷，湖北人民出版社，2002，第 455 页。
② 李维武编《徐复观文集》第 2 卷，湖北人民出版社，2002，第 455 页。
③ 李维武编《徐复观文集》第 2 卷，湖北人民出版社，2002，第 454 页。
④ 李维武编《徐复观文集》第 2 卷，湖北人民出版社，2002，第 455 页。
⑤ 徐复观：《中国艺术精神》，华东师范大学出版社，2001，第 348 页。

艺术品的部分入手，运用自己的理论素养，对艺术品作全方位解读。在这一过程中，徐复观借助刘勰的"六观"来研究鉴赏的方法。

"一观位体"，即观照艺术家对他作品所安置的文体是否得当，所用表现形式是否能够比较贴切地表达艺术家的审美体验。"二观置辞"，即确定了作品的表达方式之后，看艺术品的表现形式是否合乎艺术家审美体验的要求。"三观通变"，是否在中国传统文化艺术发展之流中，借鉴雅俗之会通的传统性的同时而具有时代性，即所谓的"文辞气力，通变则久"。"四观奇正"，指观艺术品是否"以意新为巧"及"执正以驭奇"，而不至"以失体成怪"，即是以表出艺术家新的审美体验与审美认知为核心。艺术品的"求新"与"求变"必须围绕着以这一核心为基础的中国艺术精神展开，而不是"为求新奇而新奇"的形式主义。反对为追求时尚而追求从众的先锋主义，应"以文体之正，驭辞句之奇，有如'五色之锦，各以本采为地'"①。"五观事义"，就叙事述理的艺术品而言，是否代表时代之主流，反映时代之要求，是否是以事实为基础的对现实生活的反映和提高。反对粉饰太平与歌功颂德之作，即所有叙事述理之作，"各因其类以求其事与义之当否"②。"六观宫商"，即艺术品整体的节奏韵律，是否合乎"气韵"之"生动"，以之判断艺术品审美价值之高下。"六观"从文学中来，推扩到艺术中去，最终由"位体"所贯通。虽徐复观也指出其有繁复之嫌，但它还是比较全面地诠释了艺术接受在分析层面所应关注的方方面面，对于研究艺术品接受角度的具体问题是很好的借鉴。

最终，徐复观对艺术接受的研究还是归结到生命的体验上。因为艺术品与受众的"对话""主体间性"关系，艺术家将审美体验以"有生命的形式"物化到艺术品中，接受者更应当以生命与艺术家互动感通，"因为对文学艺术，不仅是要理解它，而是要在理解的过程中去消化它，消化到自己生命里去，所以便不能用强探力索的方式，而只好是从容玩味寻绎。这样才会'深识鉴奥，必欢然内怿'"③。艺术家们都是以创作来阐释自己的精神，开辟自己的心性，发现艺术的美。如果能通过鉴赏达到与艺术家同位的层次，那么艺术家的心灵即是受众的心灵，而艺术家所发现、创造的美，也即是受众自己感受到的美，受众的生命、受众的心灵，将会随着艺

① 李维武编《徐复观文集》第 2 卷，湖北人民出版社，2002，第 457 页。
② 李维武编《徐复观文集》第 2 卷，湖北人民出版社，2002，第 458 页。
③ 李维武编《徐复观文集》第 2 卷，湖北人民出版社，2002，第 460 页。

术品的伟大品质而得以升华。艺术家与受众之间的"共感",同时也是以艺术家和受众生命感情的互通为基础的,"'共感',是读者把作者在作品中所注入的感情当做自己的感情。读者所以会把作者的感情当做自己的感情,是因为作者先将自己的感情移向对象,更把对象的感情移向自己"①。

由此推开来,艺术鉴赏最终是要建立受众与艺术家之间的对话,"追"艺术家的"体验","由古人之书以发现其抽象的思想后,更要由此抽象的思想以见到此思想后面活生生的人,看到此人精神成长的过程,看到此人性情所得的陶养,看到此人在纵的方面所得的传承,看到此人在横的方面所吸取的时代"②。艺术家将生命感情凝缩到作品中,受众也要从作品中将艺术家的生命情感最大化出来。徐复观在评价溥心畬的作品时对艺术鉴赏的方法做了归纳,认为:"文学艺术的高下决定于作品的格;格的高下决定于其人的心;心的清浊深浅广狭,决定于其人的学,尤决定于其人自许自期的立身之地。我希望大家由此以欣赏先生之画,由此以鉴赏一切的画。"③由此以鉴赏一切的艺术。

第四节　艺术功能论

艺术功能,是艺术在特定环境中所产生的作用,也就是其功利性。根据常识,真正的艺术是功利性与非功利性的统一。所谓功利性,就是艺术对艺术家和受众产生的人格、修养提升及对社会和人生产生的其他积极意义;所谓非功利性,就是真正的艺术不为特定的经济、政治等方面的利益所囿而丧失艺术之为艺术的根本。简而言之,艺术产生于社会和人生,必然给社会和人生带来特定的积极意义,而这种意义更倾向于精神上的陶养,而非物质利益上的满足。徐复观对孔门艺术精神之所以没落的分析,最能代表其对艺术功能发生变化所带来影响这方面的认识。

以孔子为代表的儒家围绕着音乐而展开的艺术的最高境界,就在于"仁"与"美"的统一,而"仁"实际上也就是艺术之"善"(有用)在社会上的完美表达,所以儒家"为人生的艺术"实际上就是"尽善尽美"的

① 李明辉、黎汉基编《徐复观杂文补编:思想文化卷(上)》,"中研院"中国文哲研究所(台北),2001,第371页。
② 徐复观:《中国思想史论集》,上海书店出版社,2004,第94页。
③ 徐复观:《中国知识分子精神》,陈克艰编,华东师范大学出版社,2004,第127页。

艺术。孔子评判音乐的最高标准即在于"尽善尽美"，在徐复观看来，"尽美"说的是艺术，而"尽善"强调的是道德，孔子之所以能够把二者融合在一起，依靠的是"和"。"乐者，天地之和也"（《礼记·乐记》），"八音克谐，无相夺伦"的"和"是音乐得以成为艺术的基本条件，"和"即是各方面因素的谐和统一，而"歌乐者，仁之和也"（《礼记·儒行篇》）强调"仁者必和，和中可以涵有仁的意味"①，从而将乐与仁会通统一。进而，徐复观认为："艺术与道德，在其最深的根底中，同时，也即是在其最高的境界中，会得到自然而然的融和统一；因而道德充实了艺术的内容，艺术助长、安定了道德的力量。"②然而儒家以音乐为代表的艺术如何助长、安定道德的力量，就是徐复观对"为人生而艺术"的儒家艺术功能的分析对象。

艺术的"为人生"必须通过人的中介，这就需要"乐以养心"，通过将人的生理欲动融入于道德理性之中，完善作为个体的人的人格修养，进而达到"为人生"的目的。对于"人格修养"的作用，徐复观以"情"为代表，给予了充分的肯定，他说："潜伏于生命深处的'情'，虽常为人所不自觉，但实对一个人的生活，有决定性的力量。"③

徐复观引用了《礼记·乐记》："故曰，乐者乐（读洛）也。君子乐得其道，小人乐得其欲。"他认为乐是养成乐（读洛），或助成乐（读洛）的手段，《礼记》中所谓之"成于乐"，实"同于'不如乐之者'的'乐之'；道德理性的人格，至此始告完成"④。因此，徐复观认为，"为人生的艺术"对受众人格素养的形成起着至关重要的作用，也正是看到以音乐为代表的艺术具有这样的功能，孔子在"先养后教"的教育模式中给予其相当的重视。这本来是音乐艺术在历史上能够发扬光大的契机，但是孔子却将它往前推进了一步，赋予了音乐在政治教化上的作用——当音乐艺术与此类政治利益相挂钩的时候，音乐艺术必将会走向灾难。

在徐复观看来，孔子之所以重视音乐，不仅仅是"乐"与"仁"有着较为直接的关系，更是出于政治上的传承："认为乐的艺术，首先是有助于政治上的教化。更进一步，则认为可以作为人格的修养、向上，乃至也可以作为达到仁地人格完成的一种工夫。"⑤《礼记·礼运》中就有提及"播

① 李维武编《徐复观文集》第 4 卷，湖北人民出版社，2002，第 15 页。
② 李维武编《徐复观文集》第 4 卷，湖北人民出版社，2002，第 15 页。
③ 李维武编《徐复观文集》第 4 卷，湖北人民出版社，2002，第 24 页。
④ 李维武编《徐复观文集》第 4 卷，湖北人民出版社，2002，第 12 页。
⑤ 李维武编《徐复观文集》第 4 卷，湖北人民出版社，2002，第 18 页。

乐以安之"的政治功能。

"知之者，不如好之者；好之者，不如乐（读洛）之者"（《雍也》），孔子对音乐之于"乐（读洛）之"的功能认识得很清楚。当然乐（读洛）之也必须有一定的限度，否则就会带来相反的作用，因此孔子提出"乐（洛）而不淫"的判断标准。所谓淫，就是过度。"郑声淫"，是指顺着快乐的情绪发展得太快，便会鼓荡人走上淫乱之路，不利于社会的稳定和统治者自身的修养。所以，快乐而不太过，这才是儒家对于音乐艺术判断的"中和"标准，这都是为政治服务的。"儒家的政治，首重教化；礼乐正是教化的具体内容。由礼乐所发生的教化作用，是要人民以自己的力量完成自己的人格，达到社会（风俗）的谐和。"[1] 所以，出于政治目的，孔子对音乐的功能做出了严格的限制，整个社会提倡"雅乐"，反对"郑声"，这就为音乐艺术的发展带来了障碍。

雅乐、古乐之于人格修养的功能自不待言，但它却对受众的素质提出更高的要求，否则，就是好学好古的先秦时期的魏文侯，也不禁发出"吾端冕而听古乐，唯恐卧"的感叹。究其缘由，徐复观认为："雅乐是植根于人之性，而把人的感情向上提、向内收，所以它的性格，只能用一个'静'字作征表；而其形式，必归于《乐记》上所说的'大乐必易必简'。'静'的艺术作用，是把人所浮扬起来的感情，使其沉静，安静下去，这才能感发人之善心。"[2] 但是"静"的艺术性，就对它的受众提出了更高的要求：接受者一定要在艺术接受的过程中抛却人的私欲，达到"艺我相融"的境界。对于习惯了官能享受的普通人而言，雅乐只能是单纯枯燥，"唯恐卧"了。所以，以孔子为代表的儒家，过分夸大了艺术的政治功能，未能充分发挥音乐自身的自然功能，对艺术功能的过分干预，导致了"雅乐"成为上层附庸风雅的工具，而逐渐为社会大众所抛弃，从而导致孔门艺术精神的衰落。

所以，艺术的功能有其自身发展的规律在，外在因素的影响一定要符合这种规律，否则其对艺术发展所带来的只能是破坏。"成教化，助人伦"的功用本来为大多艺术所共有，但是一定要在艺术本身功能的范围内来发挥这种效用，任何将这种效用夸大的做法都对艺术的发展不利。徐复观还以汉代乐府为例，进一步深化他的结论："至于历代宫廷所征集培养的音

① 李维武编《徐复观文集》第4卷，湖北人民出版社，2002，第20页。
② 李维武编《徐复观文集》第4卷，湖北人民出版社，2002，第32页。

乐，自汉武帝的乐府起，本是很有意义的工作。其无意义乃在于成为统治者的荒淫之具，而使此一工具的本身变质。"①在很大程度上，孔门的儒家艺术精神发挥的是艺术的政治性，而非人生性，更像是"为政治的艺术"而非"为人生的艺术"，要把艺术真正的"为人生"性落到实处，则其"政治性"功能只能是隐性的，将其引向前台，定然不利于艺术。

以对孔门儒家艺术精神衰退原因的分析为契机，徐复观对当时艺术所产生的很多政治功能做出批判，认为其脱离了艺术发展的自身规律，最典型的是对邓丽君歌曲之所以流行背后的研究，发人深省。②

关于艺术的功能，研究者一般将其分为三个方面：审美认知、审美娱乐和审美教育，三者都是艺术品以接受者为中介，通过陶冶接受者的人格素养，从而对社会产生的特定影响。徐复观又将这种影响区分为两个方面：顺承性的和反省性的。他认为顺承性的反映，对现实犹如火上浇油，起到推动助成的作用；而反省性的反映犹如炎暑中喝下一杯清凉的饮料，超越现实，能够获得精神的自由和纯洁，帮助生命从疲困中恢复。现代主义的艺术，反映了以机器为代表的大工业时代带给人的种种躁动和不安，进一步加剧了现代社会人们内心的空虚与紧张，属于顺承性的艺术。而以中国画为代表的中国传统艺术，对于现代人精神紧张的病患无疑具有舒缓作用，能够促成人们对处境的反思，属于反省性的艺术。前者催促着世人去追求进步，后者提醒着世人去思考价值。无论哪一种艺术，都是通过受众对社会产生积极或消极的作用，而这些不同的功用，也成为徐复观判断艺术优劣的一大标准。相较于顺承性的艺术，徐复观认为以中国山水画为代表的反省性艺术，对于现代人会产生更大的积极意义。

与一般的艺术研究者不同，徐复观还更加重视艺术之于艺术家的功能。通过对徐复观的艺术思想研究可知，对艺术的本质，徐复观更倾向于"表现说"，他也曾经在不同的场合表达过对克罗齐的支持，认为艺术是对艺术家内心情感的表达，当然这个内心情感是以外在的客观世界与内心审美意识融合为一的"一画"为基础的。③所以，艺术品是艺术家情感的寄托，是艺术家在现实生活中的诸多无奈的栖居之地，是艺术家审美意识集聚到

① 李维武编《徐复观文集》第 4 卷，湖北人民出版社，2002，第 34 页。

② 徐复观：《徐复观杂文续集》，时报文化出版企业有限公司（台北），1986，第 168 页。

③ 徐复观在《石涛之一研究》中借用石涛的"一画"说，认为绘画是指在虚静的心中，冥入了山川万物，因而在虚静之心中，所呈现出来的图画，是"外师造化，中得心源"的两相冥合，即最大程度上的主客合一，详见此书 28—33 页（台湾学生书局 1982 年版）。

一定程度之后不可抑止制地喷发。正如《毛诗序》所言："情动于中而形于言，言之不足，故嗟叹之，嗟叹之不足，故咏歌之，咏歌之不足，不知手之舞之，足之蹈之者也。"

在一篇名为《现代艺术的永恒性问题》的杂文中，徐复观认为现代艺术家感触到时代的绝望、个人的绝望，把这种孤绝与幽暗通过现代艺术表现出来，现代艺术成为艺术家对封锁在个人"无意识"中的各种"欲动"的发泄场，成为艺术家精神的寄托。诚如徐复观所言，"一个人真正有了精神境界，他可以把它表现出来；但也可以自我陶醉、欣赏，而不表现出来"①。但在现代时期，在现实的恐怖、动摇、苦闷中迷失了方向的艺术家们，如果再没有现代艺术的寄托，结果可想而知。徐复观在谈到他进行文章创作或翻译时，就把它当作心灵的镇静剂，他说："我偶然从日文中翻译一点东西……是出于心情上的烦躁，想把这种工作当作精神上的镇静剂。"②更进一步，徐复观借用荻原朔太郎的话，认为艺术品还是艺术家在现实中尚没有完成的心愿在艺术品中的完成，所以艺术家所憧憬的，往往是那些不属于艺术家所有的东西，正如"诗中的权力感，常常是弱者对于所无之物，不能自由得到之物的一种人性的奋飞之愿。换言之，诗人是想由作诗以得到从表现而来的权力，得到贵族的现实感"③。进而，他以古希腊英雄史诗的作者荷马为例，认为正因为荷马不是英雄，所以才借用他积极的想象来刻画英雄阿喀琉斯的形象，如果他是阿喀琉斯那样的英雄，他就会到战场上去成就他的功名，而不至于在艺术中寻求寄托。虽然徐复观借用的荻原朔太郎的这一观点有激进之嫌，但艺术之于艺术家心灵寄居地的功能作用还是得到了最大限度的说明。由此可见，艺术家作为生活中的人，其创作的艺术在最直接的作用上来看，也不是作为艺术品，而是作为对特定生活的追求，这一点在徐复观翻译的《诗的原理》中同样得到证明。他认为："（诗人）自身不外乎是'生活者'的意味。他们实在所追寻的不是艺术而是生活，是可以充心灵饥渴的理念世界的实现。所有一切的诗人，在他欢乐的酒杯中，或者在他想实现的理想社会之梦中，将赌出他生活的高潮而甘心为它殉死。"④

① 徐复观：《游心太玄》，刘桂荣编，北京大学出版社，2009，第 320 页。
② ［日］荻原朔太郎：《诗的原理》，徐复观译，台湾学生书局（台北），1989，译序，第 5 页。
③ ［日］荻原朔太郎：《诗的原理》，徐复观译，台湾学生书局（台北），1989，第 146—147 页。
④ ［日］荻原朔太郎：《诗的原理》，徐复观译，台湾学生书局（台北），1989，第 77 页。

倪瓒将艺术当作自我休闲的工具，"仆之所谓画者，不过逸笔草草，不求形似，聊以自娱耳"（语出倪瓒《答张仲裁藻书》），认为绘画创作是放松身心、陶冶情操的休闲。徐复观在《石涛之一研究》中亦认为："以一画为绘画的根源，则作画即是自己的精神、人格，得以充实、超升的法门，得以充实超升的实践。"[①] 所以，真正在艺术发展规律下创作出的艺术品，不仅对接受者有积极的影响，对于创作者本身也是一个陶冶性情、放松身心的最好方式。相较于对外的三大功能（认知、教育、娱乐），艺术尚有对艺术家的"弥补功能"在。

所以，真正的艺术是功利性与非功利性的统一，而功利性肯定是通过非功利性的前提而隐秘地表现出来的。艺术家可以有主观上的态度，但这种态度对于判断艺术品最终的价值并无意义，"所以诸君只要有志于艺术，则为了卖文求活也好，为了肥皂广告也好，为了社会风气或国民福利也好。若只从批判上说，则不关与到这些各个的解说与立场，而只问其表现自身的艺术价值"[②]。所以判断艺术价值的高低，还在于其所表现的艺术家的魅力，只有以虚静之心容纳外在事物，在高度主客融合的基础上创造的艺术品，才能在最大程度上实现艺术家的个性与受众的社会性的统一，从而实现其社会功能的最大化。而这样的艺术，无疑是徐复观所谓"中国艺术精神"的具体显现。

李心峰在研究艺术的功能时，赋予艺术功能以独立性与开放性的特点。所谓独立性，就是艺术所特有的不以外在目的为转移的审美性，而开放性是指艺术在客观上所达到的物质的、政治的等社会功能。"艺术应以审美功能作为自己主要的、基本的功能，这是它的独立的、特殊的功能；同时，艺术还应向人生其他各种活动领域的功能全面开放、交流，在实现艺术审美功能的同时，实现其他的功能，诸如认识、教育、预测、传达和交流感情、传递信息，使人个性化和社会化等等。艺术在具有充沛动人的审美作用的同时，还能具有广泛深刻的其他社会功能。"[③] 独立性是开放性的根据，并且，越具有审美独立性的艺术也就愈加感人，从而具有更广阔的开放性，越能充分发挥其各项社会功能。所以艺术的开放性不是艺术的污点，而是艺术的骄傲和自豪。但艺术的开放性不可脱离其独立性，只有

① 徐复观：《石涛之一研究》，台湾学生书局（台北），1982，第72页。

② ［日］荻原朔太郎：《诗的原理》，徐复观译，台湾学生书局（台北），1989，第29页。

③ 李心峰：《艺术功能的独立性与开放性》，《文艺研究》1994年第3期。

独立性才是艺术之所以为艺术的根本点，其开放性只是在艺术作用于受众之后所产生的客观效果。没有独立艺术功能的艺术，其社会功能也是有限的。这与徐复观围绕"艺术精神"来谈艺术功能的观点十分接近。那么徐复观的"中国艺术精神"究竟是什么，在中国艺术创作和研究中如何具体实现等问题，是研究徐复观艺术思想的最核心问题。

第四章　内涵与形式：
徐复观的艺术精神定位

第一节　中国艺术精神

对中国艺术精神的系统研究，徐复观的《中国艺术精神》做出了卓越贡献。该著自从问世以来，在海峡两岸都产生了非常重要的影响。它在开阔世人认识传统艺术视野的同时，也引起了很多人对中国传统艺术精神更深入的思考，进而对徐复观的很多观点提出质疑。其中在艺术领域最典型的质疑表现在两个方面：首先是以北京大学章启群为代表的，从老庄哲学的本体出发，结合徐复观对中国艺术精神的理解，认为徐复观所谓的艺术精神与老庄哲学是两个不同的系统，不能将中国艺术精神与老庄"道"的哲学思想相比附。对此，章启群在《怎样探讨中国艺术精神？——评徐复观〈中国艺术精神〉的几个观点》中作了比较深入的分析。另外是以东南大学李蓓蕾为代表的，立足于对中国传统艺术的深入认识，结合老庄哲学思想对中国传统艺术的影响，认为徐复观的艺术精神代表了中国主流艺术的审美风貌，主要体现了以文人画为代表的所谓"纯艺术"的艺术精神，而不能代表中国传统艺术的全部。对此，李蓓蕾在《论中国传统绘画的文化精神支柱——兼与徐复观〈中国艺术精神〉商榷》一文中对这个问题作了比较全面的论述。武汉大学邹元江在论文《必极工而后能写意——对'中国艺术精神'的反思之一》中也认为，徐复观所强调的精神实际出自艺术家自身的气韵而非"极工而后写意"，徐复观否定了技术性在艺术精神中的作用。

徐复观把中国传统艺术与中国传统哲学融会贯通来研究的方法，在加

深理论深度、增强说服力的同时，的确也带来了很多疑问：中国艺术精神与老庄"道"的哲学关系究竟怎样？中国艺术精神与老庄"道"的哲学如何联系？他所谓的中国艺术精神能否概括中国艺术的全部，或者在多大程度上代表了中国传统艺术？这些问题如果弄不清楚，将严重影响对徐复观的认识、对《中国艺术精神》的解读和对中国艺术精神以及中国艺术的理解。

一、"艺术"与"艺术精神"

首先需要明确艺术精神的范畴。徐复观在《中国艺术精神》中提道，艺术是艺术精神和技巧、技艺的结合，是艺术家生命力的表现。徐复观是将道与艺术精神相打通，而不是和艺术相比附。"当庄子把它当作人生的体验而加以陈述，我们应对于这种人生体验而得到了悟时，这便是彻头彻尾的艺术精神，并且对中国艺术的发展，于不识不知之中，曾经发生了某程度的影响。"① 徐复观所谓的艺术精神是一种来自人生体验的心理状态，这种人生体验之所以能够与庄子的哲学思想相通，基于二者有着共同的心理状态，那就是建立在生命体验基础上无功利的自由的审美心态。这种心态在徐复观看来不单单艺术家有，很多生活中的人都具有。徐复观认为，庖丁解牛"成为他的无所系缚的精神游戏。他的精神由此而得到了由技术的解放而来的自由感与充实感；这正是庄子把道落实于精神之上的逍遥游的一个实例"②，而这正是艺术精神在现实人生中的呈现，因为庖丁消解了心与物的对立以及手与心的对立，由技术的进步达到了"莫不中音，合于《桑林》之舞，乃中《经首》之会"的审美效用。这种效用不受对象、环境、工具等的限制，处于主客融合、天人合一的自由境地，所以庖丁解牛的情境，"是道在人生中实现的情境，也正是艺术精神在人生中呈现时的情境"③。作为毫无艺术创作能力的工匠，在技术活动中毫无功利地、自由地完成了徐复观所谓艺术精神的落实。同样的，在徐复观落实庄子哲学于艺术精神的探索中，色若孺子的女偶、梓庆削木为锯所体现的思想都表现了这种顺应自然、不为物役的无功利的自由的精神状态，这些都是作为非艺术家的普通人所具有的艺术精神在现实生活中的落实。这也就解释了徐复观在《中国艺术精神》中之所以能够把"中国艺术精神""中国文化中

① 李维武编《徐复观文集》第 4 卷，湖北人民出版社，2002，第 44 页。
② 李维武编《徐复观文集》第 4 卷，湖北人民出版社，2002，第 46 页。
③ 李维武编《徐复观文集》第 4 卷，湖北人民出版社，2002，第 46 页。

的艺术精神”"中国人生活的艺术精神"并置的原因。章启群教授认为"徐复观先生的著作在关键问题的表达上出现了一些混乱"，如果放到前面的语境中去理解，这种混乱并不存在。

所以，徐复观认为"由老学、庄学所演变出来的魏晋玄学，它的真实内容与结果，乃是艺术性的生活和艺术上的成就"[①]，在中国特殊的文化语境下，艺术精神为"真正自由（不为物役、天人合一）的人"所共有，所表现出的就是艺术性的生活。解牛的庖丁、承蜩的佝偻、蹈水的吕梁丈人、为锯的梓庆、操舟若神的津人都把他们的艺术精神落实于艺术性的生活，为何他们没有创造出艺术性的作品？徐复观认为："艺术精神的自觉，既有各种层次之不同，也可以只成为人生中的享受，而不必一定落实为艺术品的创造；因为'表出'与'表现'，本是两个阶段的事。"[②]要把"表出"的艺术精神"表现"而为艺术，就必须借助艺术家的创作技巧。

中国艺术的核心在于由技到艺、得艺忘技，强调不似之似的写意之工，而以囿于形似的技巧为劣。"论画以形似，见与儿童邻"为中国许多艺术家所警醒，那这是否意味着中国艺术可以脱离技术而存在？是否意味着徐复观把技术排除在中国艺术精神之外？不然。在《中国艺术精神》中，处处强调技术的地位。徐复观通过荆浩提出的艺术家应当具备的两个条件"一是澄汰嗜欲杂欲，以得到精神的纯洁性与超越性，能纯洁便能同时超越。二是专一专注，终始其事，以得到技巧与心相应的熟练"[③]，首先强调艺术的精神，随后强调技巧的熟练。在一个艺术家由美的观照而到美的创作对象的过程中，徐复观认为最重要的即是"终始所学，勿为进退"的勤苦功夫，这是任何人包括天才所必不可少的经历。只有这种勤苦功夫达到一定程度，其技巧能够与其精神融合为一的时候，才能达到"'尔之手，我之心'，亦即是庄子所说的'得之心，应之手'"[④]。这是对作为艺术家创作之必需的勤苦精神的强调，主要针对创作技巧而言。在借助黄休复来谈逸品艺术时，徐复观认为："特强调须先有达到神之工力，再进而为逸，乃不至为偷惰浮浅者所假借，其用意极为笃至。"[⑤]他在这里不单单强调了作为"工夫"修炼的重要性，而且还对打算越过"工夫"而直接追求

① 李维武编《徐复观文集》第4卷，湖北人民出版社，2002，自序，第3页。
② 李维武编《徐复观文集》第4卷，湖北人民出版社，2002，第44页。
③ 李维武编《徐复观文集》第4卷，湖北人民出版社，2002，第248页。
④ 李维武编《徐复观文集》第4卷，湖北人民出版社，2002，第254页。
⑤ 李维武编《徐复观文集》第4卷，湖北人民出版社，2002，第265页。

不似之似的投机取巧者提出批评，由此可以看出基本功的修炼在徐复观艺术精神中的重要性。"仅一副素朴地性情，并不能创造出艺术品来，当然要有技巧的钻仰、澄练。"① "马远们的简淡，实由深于技巧及法度而来"②，在谈到为中国传统艺术家所诟病的院画艺术时，徐复观也同样看到了其在中国艺术史上的成就，那就是技巧训练为后期艺术家技术上的成熟做了很好的铺垫，直接影响着梁楷、南宋四家等院画艺术家的后期艺术成就。

中国传统画论自初唐有对作品分品的习惯，最为典型的是北宋黄休复《益州名画录》所做的"逸、神、妙、能"四品的划分。徐复观对中国传统艺术史上的这四类艺术都给予承认，并未因"能品"艺术更倾向于技巧的表达而对其加以否定，因为他一直认为技巧是达到艺术精神必需的手段和经历。最重要的在于如何超越这一必需的有限的层面而达成对无限的艺术精神的表达。"逸神妙能"四品艺术都可以看作是艺术家艺术精神在艺术上的具体成就，只是它们把艺术家艺术精神具体化的程度不同。以庄子所说的最高的艺术精神为目标，"逸品"距离此目标更近一些，依次递减，"能品"的艺术距离这一精神比较远而已。因此，决定艺术能否为艺术的终极因素还在于它所体现的艺术精神，而不是这一精神表现程度的高低，由此可见技术在徐复观艺术精神中的地位，而这也就拓展了徐复观的艺术精神所涵盖艺术的范畴。

但是技术终究是为艺术服务的。艺术的成就虽然离不开技术，但是艺术单纯停留在技术上则又不为中国艺术所容许，"孔子对音乐的学习，是要由技术以深入于技术后面的精神，更进而要把握到此精神具有者的具体人格；这正可以看出一个伟大艺术家的艺术活动的过程。对乐章后面的人格的把握，即是孔子自己人格向音乐中的沉浸、融合"③。艺术之所以为艺术，本质上体现了庄子精神所谓的"第二自然"，作为技术的写实只是为"第二自然"服务的，所以"艺术地传神思想，是由作者向对象的深入，因而对于对象的形相所给与于作者的拘限性及其虚伪性得到解脱所得的结果"④。在艺术与艺术精神的关系上，徐复观认为艺术品形式是有限的，而艺术精神是无限的，对艺术的把握，最终是要超越有限的艺术品形式而追

① 李维武编《徐复观文集》第 4 卷，湖北人民出版社，2002，第 351 页。
② 李维武编《徐复观文集》第 4 卷，湖北人民出版社，2002，第 384 页。
③ 李维武编《徐复观文集》第 4 卷，湖北人民出版社，2002，第 5 页。
④ 李维武编《徐复观文集》第 4 卷，湖北人民出版社，2002，第 163 页。

求无限的艺术精神。他说，人的精神是一种无限的存在，由各艺术媒介所表达出的艺术，虽然经由艺术家的反复锤炼而趋近了这种无限的境界，但是，以这些艺术媒介表出的艺术形式还是属于"有"的性质，对于表现"无限"还是有了形式上的限制，所以，类似于"无声之乐"的艺术，才是突破了一般艺术的有限性，而将艺术家的生命渗透于无限艺术境界之中，这可谓"在对于被限定的艺术形式的否定中，肯定了最高而完整的艺术精神"①。

综上，徐复观所谓的艺术精神是建基于生命体验之上的一种无功利的、自由的审美心态，这种心态为真正自由的人所共有。"人人皆有艺术精神"②，在这一层面上它是庄子之所谓"道"落实于人生之上的体现，而这种艺术精神与艺术创作技巧相结合就形成了艺术作品。判断艺术作品的是与否在于艺术精神的有与无，艺术作品品次的高与低在于离艺术精神的近与远。徐复观还用费夏来支持自己的观点："费夏认为，观念愈高，便含的美愈多。观念的最高形式是人格。所以最高的艺术，是以最高的人格为对象的东西。"③厘清艺术与艺术精神的关系，把握艺术精神的内涵，是进一步理解徐复观中国艺术精神的关键。

二、"艺术精神"与"道"

庄子以"道"为核心的哲学思想是徐复观艺术精神的基础，那么徐复观的艺术精神在多大程度上与庄子的"道"相契合？艺术精神是否能代表老庄"道"的思想的全部？在徐复观的思想体系中，他的艺术精神如何与庄子的哲学思想相关联？能否说庄子"道"的思想就是徐复观的艺术精神？要正确理解《中国艺术精神》，这些问题必须得到澄清。

庄子思想是徐复观艺术精神的基础不难理解。在《中国艺术精神·自序》中，徐复观就给他全部的思想奠定了基调，他说："庄子之所谓道，落实于人生之上，乃是崇高的艺术精神。"④徐复观将作为形而上的庄子之"道"与现实社会人生相结合，谓之"形而中学"。徐复观认为，如果庄子只是简单地从观念上去描述道，而受众也只是从观念上去把握道，就是典型的形而上的性格，但是"当庄子把它当作人生的体验而加以陈述，我们

① 李维武编《徐复观文集》第 4 卷，湖北人民出版社，2002，第 28 页。
② 李维武编《徐复观文集》第 4 卷，湖北人民出版社，2002，第 44 页。
③ 李维武编《徐复观文集》第 4 卷，湖北人民出版社，2002，第 49 页。
④ 李维武编《徐复观文集》第 4 卷，湖北人民出版社，2002，自叙，第 3 页。

应对于这种人生体验而得到了悟时,这便是彻头彻尾地艺术精神"①。反对形而上学,将哲学思想与具体生活实践相结合也正是徐复观先生一生的研究态度,作为"形而中学"的"此最高的艺术精神,实是艺术得以成立的最后根据"②。

徐复观始终没有把庄子哲学的"道"与他的"艺术精神"相等同,"道"的范畴要远远大于"艺术精神"。他认为"艺术精神"都属于"道"的范畴,但"道"却不一定属于"艺术精神","因为道还有思辨(哲学)的一面,所以仅从名言上说,是远较艺术的范围为广的。而他们是面对人生以言道,不是面对艺术作品以言道;所以他们对人生现实上的批判,有时好像是与艺术无关的"③。另外艺术精神有层级的不同,"道的本质是艺术精神,乃就艺术精神最高的意境上说"④。这也是徐复观后来分析中国传统绘画"逸神妙能"各品的根据。逸品是能够靠近庄子的"道"的本质的艺术精神的显现,代表了最高艺术精神的意境,而能品则距离"道"的本质稍远,这也决定了"能品"在中国艺术史上的价值不高。

在范围上,庄子"道"的范畴相比艺术精神要宽。如果用康德的批判哲学相比附,庄子的"道"涵盖康德"纯粹理性批判""判断力批判"和"实践理性批判"等三大批判范畴,而艺术精神只是其中之"判断力批判"。在层次上,艺术精神要比庄子的"道"的本质要低,越是靠近"道"的本质的艺术精神,其境界越高。由此可以看出,徐复观对其"艺术精神"和庄子之"道"做了比较明确的区分,"道"不等于艺术精神。

"道"是艺术精神的基础,同样是中国传统艺术品存在的终极根据,所以中国传统艺术与庄子的"道"有着天然的联系,但是这不足以证明艺术性就是庄子之"道"的本质。徐复观又是怎样将"道"的本质与艺术性相联系的呢? 在《中国艺术精神》中,徐复观通过三种方式来实现这种联系:首先是通过艺术精神,其次是通过比较庄子之"道"与艺术创作的相通性,然后是利用西方美学思想与艺术的紧密关系。这三个途径都是通过哲学思想与艺术的相通性从外部将二者相贯通,并非从哲学内部推理中来,由此可以看出徐复观在逻辑推理上的缺失。

① 李维武编《徐复观文集》第 4 卷,湖北人民出版社,2002,第 44 页。
② 李维武编《徐复观文集》第 4 卷,湖北人民出版社,2002,第 44 页。
③ 李维武编《徐复观文集》第 4 卷,湖北人民出版社,2002,第 44 页。
④ 李维武编《徐复观文集》第 4 卷,湖北人民出版社,2002,第 44 页。

徐复观在论述庄子之"道"与艺术的相通性时，引用庄子"色若孺子的女偊"和"削木为锯的梓庆"两个寓言故事，以说明修养功夫的一致性，从而可实现道与艺的贯通。他认为从功夫的过程来说，女偊所谓"圣人之道""外天下""外物""外生""朝彻"，和梓庆所说的"必齐以静心""不敢怀庆赏爵禄""不敢怀非誉巧拙""忘吾有四枝形体""以天合天"实际上是一回事，其"修养的过程及其功效，可以说是完全相同；梓庆由此所成就的是一个'惊犹鬼神'的乐器，而女偊由此所成就的是一个'闻道'的圣人、至人、真人、乃至神人"①。另外，徐复观还用"和"的观念将庄子与艺术本质相沟通，他说："庄子所特提出的'和'的观念。'和'是'游'的积极地根据。老、庄的所谓'一'，若把它从形上的意义落实下来，则只是'和'的极至。和即是谐和、统一，这是艺术最基本的性格。"②徐复观在谈到艺术的想象时还用象征性将艺术与哲学相贯通，"庄子的艺术精神，触物皆产生出意味地表象，亦即是产生出第二的新地对象。所以《庄子》书中所叙述的事物，都成为象征的性质；而艺术实际即是象征"③。对于书法之所以成为艺术的推论，徐复观同样使用了类推的方法。他说书法从实用的工具走向艺术化，在于它的性格与绘画相同，再加之二者使用共同的工具，因而他认为对"书画同源同法"的当下理解是"把两者本是艺术性格上的关连，误解为历史发生上的关连"④。所以，徐复观对哲学的艺术性解读在很大程度上使用了类推的方式，其逻辑合理性有待进一步完善。

因为艺术和美学的关系较其与哲学为近，徐复观就借用了西方的美学思想，通过庄子之"道"与西方美学思想的比较，认为庄子的"道"与西方美学追求的最终极是相似的，利用西方美学与艺术的紧密关系，同样以类推的方式，将庄子思想与艺术相贯通，从而进一步挖掘庄子哲学思想的艺术本质。徐复观在对引用西方哲学思想所做的说明中提到，他引用西方哲学家的艺术思想时，并不代表着他完全赞同他们的观点，也不是说他们的思想与庄子为代表的中国传统艺术思想完全相同，"而只是想指出，西方若干思想家，在穷究美得以成立的历程和根源时，常出现了约略与庄子

① 李维武编《徐复观文集》第 4 卷，湖北人民出版社，2002，第 49 页。
② 李维武编《徐复观文集》第 4 卷，湖北人民出版社，2002，第 58 页。
③ 李维武编《徐复观文集》第 4 卷，湖北人民出版社，2002，第 82 页。
④ 李维武编《徐复观文集》第 4 卷，湖北人民出版社，2002，第 124 页。

在某一部分相似相合之点"①。正是因为这一相似处,徐复观利用了西方美学和艺术的紧密关系,以之类推中国哲学尤其是庄子哲学的艺术性本质,这可以说是围魏救赵、曲线救国了。

徐复观采用的左尔格的思想,"理念是由艺术家的悟性持向特殊之中,理念由此而成为现在地东西。此时的理念,即成为'无',当理念推移向'无'的瞬间,正是艺术的真正根据之所在"②,正好契合了庄子由技进乎道的对"无"的崇尚。"缪拉(A.H.Muller,1779—1829)认为一切矛盾得到调和的世界,是最高的美。一切艺术作品,是世界地调和的反复。多特罕塔(Todhunter,1820—1884)也认为美是矛盾的调和"③,徐复观用两位哲学家的思想暗合了庄子对"和"的分析,认为庄子的"和"是"游"的积极的根据,它与和谐、统一的艺术的基本性格相契合,从而说明庄子之"道"的艺术性本质。徐复观还分析了庄子思想由超越第一自然而对第二自然的追求,"庄子的超越,是从'不谴是非'中超越上去,这是面对世俗的是非而'忘己''丧我',于是,在世俗是非之中,即呈现出'天地精神'而与之往来,这正是'即自的超越'"④。然而这种"即自的超越"怎么能就是不折不扣的艺术精神呢? 这个问题的解决徐复观同样借助于西方:"正如卡西勒所说:若如西勒格尔的想法,仅仅是有'无限'的观念的人,才能成为艺术家,则我们的有限世界,感觉经验世界,便没有美的权利。薛林(Schelling,1775—1854)说:'美是在有限中看出无限'。"⑤西方由有限到无限体现的是对美的追求,庄子思想由第一自然(有限)到第二自然(无限)的追求与之相似,同样体现的是一种美的精神,只有有此"美的精神"观念之人,才能够成为艺术家(西勒格尔语)。在"即自的超越"过程中,徐复观认为庄子的精神从世俗中来,而超越此一世俗的主体必须具有"忘己""丧我"的条件。引申开来,庄子"所忘之己""所丧之我"即为现实生活之中的知识与实践经验,也即所谓"纯粹理性"与"实践理性"。两大"理性批判"之外,康德另立"判断力批判"以达到对生活的审美的认识,"即自的超越"很明显与"判断力批判"相契合。无意之中,徐复观以庄子为中心的审美认识达到了康德的高度,庄子哲学的艺术性本

① 李维武编《徐复观文集》第4卷,湖北人民出版社,2002,第47页。
② 李维武编《徐复观文集》第4卷,湖北人民出版社,2002,第47页。
③ 李维武编《徐复观文集》第4卷,湖北人民出版社,2002,第58页。
④ 李维武编《徐复观文集》第4卷,湖北人民出版社,2002,第89页。
⑤ 李维武编《徐复观文集》第4卷,湖北人民出版社,2002,第88页。

质更由此而显。

综上，庄子哲学的艺术性本质是徐复观努力加以论证的，他除了用"形而中"的艺术精神把"形而上"的"道"和"形而下"的"艺"相联系，还用类推的方式来阐释庄子哲学的艺术性本质。这种推理方式很大程度上解决了庄子哲学的艺术性问题，但是其内在逻辑性的欠缺也是存在的。所以，对徐复观所论庄子之"道"与艺术的关系持怀疑态度是可以理解的，但这种怀疑只能是程度上的深与浅，而不能是关系上的有与无。

三、"艺术精神"与"艺术范围"

以表现为主的中国传统艺术是徐复观论述中国艺术精神的主流，这是否意味着徐复观对非表现艺术的排斥？写意的艺术固然彰显着中国艺术精神的审美特色，精工的艺术是否不具有代表性？徐复观强调了文人画的地位，是否排斥院体画？徐复观以音乐和绘画为中心，是否将工艺品等置于中国艺术的边缘？这就涉及徐复观《中国艺术精神》所涉及中国传统艺术的范畴。

徐复观在强调表现为主的中国传统艺术的同时，并没有否定中国艺术史上以技术为工的"精工"艺术。首先，在对中国传统艺术"逸神妙能"品次的分析中，他并未否定以技术为主的"能品"艺术的艺术性，只是认为它距离庄子真正的艺术精神稍远。对此前面已有分析，不再赘述。另外，徐复观在谈到中国艺术精神的特点时，认为："淡的意境、形相，为他所追求的文学的艺术性。"[1]"淡由玄而出，淡是由有限以通向无限的连结点。顺乎万物自然之性，而不加以人工矫饰之力，此之谓淡。"[2] 所以，凡是能够"穷理尽性"的艺术品，就应当是"淡"的作品，是经由有限以达到无限的作品。在徐复观看来，"由玄而出"的淡，应当包容自然中的一切形相，尤其是由老庄"虚""静""明"之心所观照的形相。由此可见，"淡"是庄子艺术精神最高级别。徐复观认为，精工的艺术同样体现了"平淡"之美。徐复观在谈到董其昌艺术上的转折时认为，董其昌后期的平淡实际上是以他之前的精工为基础的，所以，对于董其昌而言，平淡是精工的一种发展，"并且精工虽不同于平淡，但精神却是相通；所以平淡是韵，精

[1]　李维武编《徐复观文集》第 4 卷，湖北人民出版社，2002，第 349 页。
[2]　李维武编《徐复观文集》第 4 卷，湖北人民出版社，2002，第 353 页。

工同样是韵"①。在谈到院体画的地位时,他认为:"技巧的进步,常由写实主义而来。在院画中,不能抹煞此一方面的重大意义。今日故宫博物院无名的若干宋人画册,就我的看法,多出于画院院史之手;精能之至,亦通神妙,远非许多率易地文人画所能及。"②技是进乎艺的手段,精工是神妙的过程,徐复观肯定精工艺术地位的同时,认为"精能之至,亦通神妙"也是不争的事实。在分析董其昌南北分宗的影响时,徐复观认为其负面影响之一即是高举着"墨戏"投机取巧,一味追求南宗写意之随意以"苟简自便",从而使中国绘画日趋浅薄,其中最主要的表现就是对南宋四家的排斥。这说明徐复观并未一贯主张中国绘画在平淡、玄远中找出路,在他的艺术精神中,自然为精工一路留有一席。

另外,对于与平淡的"柔"相对的刚性笔触,徐复观认为:"在'以天下为沉着'及'独与天地精神往来'的精神中,实含有至大至刚之气,以为从沉浊中解脱而超升向'天地精神'的力量。所以老学、庄学之'柔',实以刚大为其基柢。于是庄子本来意味之所谓'淡',乃是不为沉浊所污染,不为欲望所束缚的精神纯白之姿。在此精神纯白之姿中,刚与柔实形成一个统一。"③刚与柔一样,是在于观者与艺术家精神上得以贯通,其前提自然是"艺术精神"的充实表现。

艺术的无功利性被徐复观看作中国艺术精神的一个核心特征,那么他又是如何看待"成教化、助人伦"的"为人生而艺术"的中国传统艺术呢?

"成教化、助人伦"是张彦远在《历代名画记》中对艺术的功用的认识,他说:"夫画者,成教化,助人伦,穷神变,测幽微,与六籍同功,四时并运,发于天然,非由述作。"徐复观认为,"成教化"体现的是艺术在教育上的作用,"助人伦"强调的是艺术在群体生活中的功用,艺术虽然讲究无功利性,但是真正的艺术因为实现了个性与共性的互通,所以必然在有意无意之中,回归到对社会所产生的作用之上,然后"始能完成艺术的本性。岂有反教育、反群体生活,而可称为文化?岂有反文化而值得称为艺术?所以彦远这两句话,一方面说明了为人生而艺术的中国文化的特性;同时,也为艺术指出了它自身最后的归极之地"④。越是纯粹的艺术,

① 李维武编《徐复观文集》第 4 卷,湖北人民出版社,2002,第 392 页。
② 李维武编《徐复观文集》第 4 卷,湖北人民出版社,2002,第 378 页。
③ 李维武编《徐复观文集》第 4 卷,湖北人民出版社,2002,第 393 页。
④ 李维武编《徐复观文集》第 4 卷,湖北人民出版社,2002,第 227 页。

这种功能体现得就越是充分、越能持久，它的功效也越为那些赤裸裸喊口号的"艺术"所不能比。审美娱乐自然是艺术的一大功能，审美认知与审美教育的功能同样不可偏废。况且徐复观认为艺术的社会性与真正的艺术是相通的，因为艺术家之所以为艺术家，艺术之所为艺术，必定不是受制于权贵的颜色，"而'必是言当举世之心，动合一国之意'，其根底乃在保持自己的人性，培养自己的人格，于是个性充实一分，社会性即增加一分"①。在徐复观看来，艺术的个性与社会性相通于统一的根源之地——性情之正。虽然作为个体的艺术家并没有考虑到艺术的社会性问题，但是因为艺术家本身纯粹艺术精神更近于社会的共性，"照中国传统的看法，感情之愈近于纯粹而很少杂有特殊个人利害打算关系在内的，这便逾近于感情的'原型'，便愈能表达共同人性的某一方面，因而其本身也有其社会的共同性"②。此处所言纯粹的感情倾向于庄子虚静之心。在这种"为人生的艺术"中，艺术家总是"览一国之意以为己心"，"总天下之心、四方风俗以为己意"，"即是诗人先经历了一个把'一国之意''天下之心'，内在化而形成自己的心，形成自己的个性的历程，于是诗人的心、诗人的个性，不是以个人为中心的心，不是纯主观的个性，而是经过提炼升华后的社会的心，是先由客观转为主观，因而在主观中蕴蓄着客观的，主客合一的个性"③。所以伟大的艺术家总是将自己的审美情感与整个国家相联系，把国家的悲欢凝注于艺术家的审美情感之中以形成自己的悲欢，再结合自己的个性将之独特地表达出来，于是受众在艺术中不仅感受到了艺术家所感受到的那个社会的悲欢，更是通过这种悲欢领略到了艺术家感知的独特。所以，艺术家的情感与受众的情感，直接地以艺术品相融合，间接地还通过对国家悲欢的情感关注而联系在一起。

来自特定时代的艺术家，将他对社会时代性的理解转变为时代的共同意识，这一共同意识不是艺术家个人的，而是具有普遍意义的最高层次的艺术精神。这一艺术精神反映着时代意识，能与社会大众产生共鸣。这样的艺术品在社会上总能产生极其重大的影响，无论是中国传统绘画中的《采薇图》还是当代的《流民图》，都是艺术家这一社会意识的具体化。在这个过程中，艺术家抛却社会的沉渣，凝练自己的意识以通于社会的通识。

① 徐复观：《中国文学精神》，上海书店出版社，2006，第4页。
② 徐复观：《中国文学精神》，上海书店出版社，2006，第5页。
③ 徐复观：《中国文学精神》，上海书店出版社，2006，第2页。

这样的艺术品是极具战斗性的，这种战斗性建基于观者与艺术家之通感，这样的艺术品无疑是伟大的。

"为人生的艺术"因为创作的主体是自由的、完整的，因创作的主体与对象之间的关系是主客相融的，使观者能够通过艺术品和艺术家做感情上的交流，从而发挥其艺术品之外更为深远的现实意义，达到艺术所谓"韵外之旨"的意境要求，这和徐复观所谓的"艺术精神"并不矛盾。如果说"纯艺术"是通过"无"实现艺术与艺术精神的贯通，那么"为人生的艺术"则是通过"有"来实现艺术精神的要求。前者通过符号讲韵味，后者通过形式讲故事；前者不止于符号，后者亦不止于故事；前者指向作品本身，后者回到社会起点；前者与自然相连，后者与社会相通。同样是"有意味的形式"，同样是"艺术精神"的表达，只不过表现的方式不同而已。

艺术的社会性是徐复观看待艺术的基本特性，他认为："艺术中个人与社会是互相超越而又'相即''相融'的关系。"① 徐复观的艺术，以他"形而中学"的思想为基底，最终都会落实到"为人生而艺术"上来。所以徐复观所讲艺术的范畴非常宽泛，不应把它局限于"纯艺术"的范畴。况且对于徐复观来说，"纯艺术"是不存在的。

综上，徐复观的《中国艺术精神》对中国传统艺术的认知做出了卓越贡献。因为徐复观先生本身不是艺术家，所以他对中国艺术精神的探索角度主要倾向于人文意识方面。他所谓的艺术精神实际上是基于生命体验的一种无功利的、自由的审美状态，这种精神状态为人人所共有，将这种精神状态与特定的艺术技巧相结合就形成了中国传统艺术。无论从创作上还是从欣赏上，他都侧重于在"第一自然"中显见"第二自然"。在艺术与哲学的关系、庄子哲学的艺术性方面，徐复观主要通过类推的方式将二者相联系，为中国传统艺术的发展找到终极根据的同时，也显现出其逻辑推理方面的些许不足。另外，徐复观的艺术精神所涉及的艺术包括中国艺术的众多门类和属性，既重视了艺术的审美性，又强调了艺术的社会性，最终都归结到与庄子哲学相联系的"艺术精神"。

徐复观立足于中国传统艺术所得出的中国艺术精神，对于中国艺术的纯粹性而言有广泛的适用性。但是当他将这种得之于传统的艺术精神运用到对现代艺术的批评时，却彰显出其之不足。这种不足主要体现在他对"西方现代艺术"的批评和其"中国艺术精神"自身时代性的缺乏两个方面。

① 徐复观：《徐复观全集·论艺术》，九州出版社，2014，第58页。

第二节　中国艺术精神与现代艺术的错位

作为文化学者的徐复观，艺术技法的缺乏成为他艺术研究的主要缺陷。洋洋洒洒几十万言的艺术研究成就，"很遗憾的是：我是一笔也不能画的人"[①]。正如徐复观所言，这并没有影响到他对艺术研究的热情，因为"西方由康德所建立的美学，及尔后许多的美学家，很少是实际地艺术家"[②]。所以，徐复观也是将自己定义为美学家而非艺术家，这也就决定了他对艺术的研究，更多地是侧重于文化方面，而非出于艺术之本身，从而导致其认识上与真正艺术家的差异。对于这一点他本人认识得非常清楚，他说："西方艺术家所开辟的精神境界，就我目前的了解，常和美学家所开辟出的艺术精神，实有很大地距离。"[③]纵观徐复观的《中国艺术精神》及相关杂文，我们看到，徐复观并不是从具体作品（包括它的构图、色彩等细节）出发来谈艺术，而是从艺术家甚或评论家具体生命的心性出发来谈艺术，结合社会及艺术家的背景、经验，以"追体验"的方式，形而中地探讨艺术精神，"在人的具体生命的心、性中，发掘出艺术的根源，把握到精神自由解放的关键，并由此而在绘画方面，产生了许多伟大地画家和作品"[④]。也正是以此为基础，徐复观将《中国人性论史·先秦篇》看作《中国艺术精神》在"人性王国中的兄弟之邦"，而反对将《中国文学论集》看作《中国艺术精神》的"姊妹篇"，这就为徐复观对"现代艺术"的认识埋下了伏笔。而徐复观对"现代艺术"的批评，正是他偏重人性而忽视艺术性的最直接表现。再加上徐复观写作《中国艺术精神》的时代，正是中国传统文化面临"失语"的困境之时，徐复观作为"新儒家"学者，为中国传统文化正名正成为他的当务之急，而作为中国传统文化的代表，《中国艺术精神》便成为发扬传统文化在艺术领域的体现。"相看两不厌，惟有敬亭山"的静止意识在其艺术研究中格外明显。虽然徐复观强调中国艺术创作中的时代性，但此"时代性"在精神的层面要明显强于具体艺术的层面。由此可以了解，进步的艺术史观固然不可，但弱化艺术的"变化"自然也不能提倡。

① 李维武编《徐复观文集》第 4 卷，湖北人民出版社，2002，自序，第 6 页。
② 李维武编《徐复观文集》第 4 卷，湖北人民出版社，2002，自序，第 6 页。
③ 李维武编《徐复观文集》第 4 卷，湖北人民出版社，2002，自序，第 6 页。
④ 李维武编《徐复观文集》第 4 卷，湖北人民出版社，2002，自序，第 2 页。

一、现代艺术的"伪"与"真"

徐复观区分艺术的反映方式为两种："顺承性的反映"与"反省性的反映"。这种划分从艺术与社会的关系入手，很好地诠释了艺术之于当下的意义。他将现代艺术划入"顺承性"的范畴，将中国传统艺术归于"反省性"的行列，可谓真知灼见。但其不足也正在于此，他过分强调了"反省性"的意义，而忽视了"顺承性"的价值，这也成为他整个艺术研究的基调。

关于现代艺术，徐复观认为"抽象性"是其主要特征。对于现代艺术的形成，他有比较清醒的认识："现代抽象艺术的开创人，主要是来自对时代的敏锐感觉，而觉得在既成的现实中，找不到出路，看不见前途；因而形成内心的空虚、苦闷、忧愤，于是感到一切既成的艺术形象乃至自然形象，都和他的空虚、苦闷、忧愤的生命跃动，发生了距离。要把他内心的空虚、苦闷、忧愤的真实，不受一切形象的拘束，而如实的表现出来，这便自然而然地成了抽象的画，或超现实的诗了。"① 徐复观从艺术与现实的关系出发，对现代艺术的发生，认识得可谓贴切。在这段论述中，有两个关键词一直相辅相成地出现在徐复观对现代艺术的论述中：抽象与真实。关于抽象的作品能否真实地反映艺术家所感受到的真实的世界，徐复观的认识与现代艺术家的认识发生了分歧，就是在徐复观本人的研究著述中，也出现过前后的矛盾。

由徐复观对现代艺术发生的具体论述可知，是现代社会的既成事实造就了西方艺术家苦闷彷徨的心境，他们将这种心境表现出来而成为现代艺术，由此可知现代社会之于艺术家的影响。现代艺术乃是现代艺术家在现代社会基础上表达他们对现代社会的认识，或逃避或顺承，是无出路无前途的社会造就了无出路无前途的心境，从而造就抽象的艺术，因此现代艺术植根于现代社会是不可争议的事实。正如身处现代主义艺术大潮之中的英国学者赫伯特·里德所认为的："也会有人提出批评，说艺术家不过是与社会发生冲突的个人主义者……这在一定程度上是真实的。艺术家的精神品格会因不适应于社会而受到决定性的影响。但他的一切努力都是为了与社会和谐一致，他贡献于社会的不是满袋子的诀窍手法，也不是他的特性怪癖，而是他获得这些诀窍手法的门路，每个人的头脑里似乎都埋藏

① 徐复观：《徐复观全集·论艺术》，九州出版社，2014，第32页。

着这些诀窍，但只有艺术家凭借他的敏感性才能向我们表达出它的全部现实性。"① 所以，现实依然是艺术的根据，"抽象的真实"依然是"现实的真实"的升华，艺术与现实依然是和谐的关系。对此，徐复观也曾毫不讳言，他认为："宇宙间的形象是无限的，所以艺术的创造也是无穷的。创造是要用新的心灵、感觉，来发现新的形象。"② 徐复观承认形象的无穷性，但他的进一步研究却否认了抽象的形象，否认了抽象艺术之于现代社会的关系："抽象艺术所追求的不是主客合一的创造，而是'有主无客'的创造。"③ 将现代艺术视为艺术家"潜意识"的毫无节制的、无人性的表达，体现出徐复观对现代艺术认识的矛盾的同时，也显示了他对现代艺术各方面理解的偏颇。

诚如徐复观所言，宇宙之中的形象是无穷的，对形象的把握自然也就有无穷的方式。伴随着科学与技术的发展，现代社会中人类把握世界、认识世界的方式也就更为广泛。"当前我们的哲学已进入相对论阶段，就有可能证实，真实实际上是一种主观的东西，它意味着个人除了建造自己的真实之外别无选择，不管这种真实看起来会是多么武断，抑或是多么荒谬。只要人们一致认为，存在着一种一般的基本的真实，它只是在等待着揭示，那么对真实做出阐释（甚或'模仿'）就是艺术家的正当职责了。"④ 现代科学揭开了很多过去从未认识到的形象的面纱，而未来也等待着科学家们去做进一步的努力。作为在科学认知中起重要作用的艺术想象力，无论在过去、现在还是在将来，都对这些形象的揭示起着举足轻重的作用，所以这种想象的真实是艺术家立足于当下对未来的把握。而徐复观对真实的认识仅限于当前科技已经发现的现有的真实以及真实背后所代表的生命力，对于指向未来的想象的真实（也许这种真实确为荒谬，但也必须给予其存在并进一步证明其荒谬的机会），他在斥其为主观、荒谬的同时，也在意识形态领域中将其抹杀了。

所以，现代艺术的"抽象"代表的是有别于"既有真实"的"想象的真实"，代表的是艺术家观看世界的一种全新的视角。总结里德的观点，抽象其实是用声音、语言、色彩等对表现对象的表达，其并不完全侧重于

① ［英］赫伯特·里德：《现代艺术哲学》，朱伯熊、曹剑译，百花文艺出版社，1999，第102 页。

② 徐复观：《徐复观全集·论艺术》，九州出版社，2014，第 21 页。

③ 徐复观：《徐复观全集·论艺术》，九州出版社，2014，第 26 页。

④ ［英］赫伯特·里德：《现代艺术哲学》，朱伯熊、曹剑译，百花文艺出版社，1999，第 7 页。

形象，而是用特定的语言形式来表达对对象的认识和看法。据此来看，徐复观在评价毕加索的立体主义绘画时，将艺术家创作的人物与艺术家具体生活相比附（将艺术真实等同于生活真实）的做法就稍显业余了。他说："毕加索只有把自己的太太画成三只眼睛的怪物，才能满足自己艺术创造的冲动。其实，在现实世界中，毕加索的内心，可能因自己未曾得到最后的形态美而会有时感到空虚、叛逆，但我相信他绝不会要三只眼睛的女性做太太，即使有这种三只眼睛的女性。"①

西方艺术的发展与科学技术的进步有着紧密的联系，比如古典绘画的发展就有赖于透视学的发展、有赖于对光学的掌握。西方近现代的历史，科学技术的发展，比如摄影术的发明，一方面将艺术的发展逼入绝境，一方面使人逐渐走向异化。艺术家们认识到客观存在的外在自然已不能够也不应该还存在于艺术家的作品之中，正如黑格尔预言艺术的发展最终将由象征主义到古典主义再到浪漫主义最终让位给哲学和宗教一样，浪漫主义的高度感情的抒发将是艺术发展的比较高的形式，所以在现代艺术家那里，"艺术不能局限于追求任何绝对的东西，不论是真实，还是美，而是必须回到我们人类共有的品质和人性的基本尊严上去……例如蒙德里安等的作品中，无疑表现了某些意义深远的时代需要。这或许被嘲笑为逃避现实，但至少有两种可能的辩护——它逃离不可靠的现实去创造'新现实'，一种绝对的，有着神秘的纯粹性的领域"②。"异化"的社会造就"异化"的人而由艺术家将这一情愫表达在艺术之中，艺术里面倾诉了艺术家独特的认识视角和审美感知，里德将这种关系称为"人的艺术与非人的自然"。这种发自西方现代社会洪流中的呐喊是徐复观先生置身台湾地区"模仿为主"的现代艺术之中所产生的"非人的艺术与文学"的感受所无法比拟的。

徐复观对"现代艺术"和"伪现代艺术"的认识非常清晰，他称具有探索精神的艺术为真正的"现代艺术"，而一味以模仿为主的艺术为"伪艺术"，"艺术到底走到什么地方去？三十年来，他人是在摸索，而我们则在模仿；摸索者多已感到空虚，模仿者也应有些迷惘"③。对于这种探索精神，徐复观看到了它的意义和价值所在，但对于它的成就却也并未给予充

① 徐复观：《徐复观全集·论艺术》，九州出版社，2014，第44页。
② ［英］赫伯特·里德：《现代艺术哲学》，朱伯熊、曹剑译，百花文艺出版社，1999，第23、25页。
③ 李维武编《徐复观文集》第4卷，湖北人民出版社，2002，三版自序。

分的肯定。在杂文《现代艺术的归趋——答刘国松先生》中，他将具有探索精神的艺术家比作农民起义的陈胜、吴广，认为他们的作用仅限于对旧有的艺术秩序的破坏，并为新艺术秩序的建立而开路，他们并不能建立真正的艺术秩序，而真正的秩序的建立还要等待刘邦等帝王的出现。由刘邦建立的汉王朝相对于秦王朝的确有了相当大的改观，但是明眼人很容易就能看出秦汉两朝的继承关系，徐复观所谓的新的艺术秩序就此自然也就不难想象。所以，在徐复观的艺术思想中，虽然肯定了以毕加索为代表的"现代主义艺术"大师们探索精神中的积极意义，但认为其价值的永恒性却有待商榷。在其杂文《毕加索的时代》中，徐复观曾明确指出："人类心灵恢复了正常，毕加索的作品就可能贬价的。"① 推而广之，他对具有探索精神的现代艺术的总体评价是："摸索的本身是可贵的，但摸索的成果便不一定是可贵的。"②

对于毕加索的现代艺术，徐复观只是质疑其价值的高低，还并没有怀疑其艺术性，而与台湾地区现代画家刘国松的口水官司，则直接促使徐复观将现代艺术打入万劫不复的深渊。其实正如李淑珍所言，他们老少二人在对现代艺术本质的论述中并没有出现根本上的分歧，但也正是因为这场论战在最终成效上的需要，徐复观奠定了他对现代艺术的批判态度。

纵观徐复观对现代艺术的批判，其实他的着眼点主要是以单纯"求新存变"为目的的"为艺术而艺术"和以模仿为能事的"现代艺术家"们。这些"艺术家"为满足受众感官的需要或者特定的政治目的从事着艺术的创作，艺术家在这个过程中丧失了个性，泯灭了情感。徐复观对此类艺术的批判本来没有问题，但问题就出在他将此类艺术推而广之，以之代表了整个现代艺术界。正如他批判"西化论者"将中国的"裹小脚"等同于中国传统文化一样，如此错误亦出现在先生本人的现代艺术研究中。受此批判波及的还包括以毕加索为代表的现代主义艺术大师们。由此可见，徐复观对现代艺术的认识经历了由怀疑到否定的过程，期间固然与那场"现代艺术的论战"有关，但也足以反映出先生对现代艺术在认识上的偏颇。

徐复观把艺术的反映方式分为"反省型"和"顺承型"本有其积极的意义，其局限性就在于过分夸大了"反省型"艺术的镇静作用而忽视了

① 徐复观：《徐复观全集·论艺术》，九州出版社，2014，第152页。
② 徐复观：《徐复观全集·论艺术》，九州出版社，2014，第34页。

"顺承型"艺术的开拓价值。正如徐复观对日本东京和京都的评价一样①：作为日本人精神思想的镇静剂，京都的诗意生存状态固然有其积极意义，但是毕竟"匆忙"的东京才代表了当下社会发展的主流。

诚如里德所言，艺术史就是艺术本身有节奏的风格变化史，"如果我们能够重新创造从旧石器时代生动逼真的艺术到新石器时代象征的几何图形式的艺术这些人类进化的阶段，我们就不仅会对人类的自我意识、道德观念以及超自然的上帝观念的产生有一个清楚的概念，而且对整个艺术史上造成有节奏的风格变化，而且现在作为一种未解决的辩证矛盾存在的艺术倾向的起源有一个清楚的认识"②。现代艺术作为对特定历史时期自然和社会的反映，自有其存在的根据和必要，而这种必要性，不仅对当时的人们认识自身的生存状态有积极的意义，而且对将来的人们认识这一阶段也有着积极的意义。所以，真正的现代艺术，不仅会有历史的意义，也有现代的、将来的意义，怀疑其"将来会贬值"的思想无疑是片面的。

二、现代艺术的"承"与"变"

"相看两不厌，惟有敬亭山"是李白《独坐敬亭山》中的经典诗句，被徐复观用来阐释经典艺术的永恒价值，"因为看敬亭山的主人公，胸中含有无穷的人世沧桑炎凉的感触，正向往着一片平静清幽而没有机巧变诈的人生境界；将这一境界，投射到敬亭山上，敬亭山便成了自己所向往的境界的象征，精神便与敬亭山两相凑泊而当下安住下来了，哪里会因为看多了而感到厌倦"③？所以他认为艺术形式的变与不变不应作为艺术创新与否的主要依据，因为中国艺术强调的除了外在形式，更主要的是形式背后的精神境界，它忘形于牝牡骊黄之外。也正因于此，他给代表"反省型反映"的传统中国画艺术的贡献以很高的评价，说它犹如炎暑中喝下一杯清凉的饮料，对于过度紧张而来的精神病患，会产生更大的意义。

基于为中国传统文化正名的目的，中国传统文化的历史的和当下的价值成为徐复观文化研究的主要出发点。在《中国艺术精神》中，徐复观以其渊博的学识对中国传统艺术的精髓做了全面而细致的论述，而中国传统

① 徐复观曾于 1960 年 5 月在《华侨日报》上发表旅游杂记《日本的镇魂剂——京都》，文中对诗意的京都生活和现代的东京生活做了比较生动的对比。该文收录于《徐复观全集·论文化（一）》（九州出版社 2014 年版）第 370—375 页。

② [英] 赫伯特·里德：《现代艺术哲学》，朱伯熊、曹剑译，百花文艺出版社，1999，第 9 页。

③ 徐复观：《徐复观全集·论艺术》，九州出版社，2014，第 32 页。

艺术所表现出来的精神，也成为其认识中国当下艺术的立足点。他将中国"传统艺术精神"当作李白的"敬亭山"，因其自身"隐性"的时代性（其背后丰富的精神意蕴）而具有当下的意义。"中国艺术精神"作为中国艺术的根本，其恒久性是必然的，但其表现形式在特定的时期因外在因素的不同肯定会呈现出不同的表现形式，徐复观对此也持肯定态度。但在这一问题的具体运用上，其在"艺术形式"上的保守色彩却相当浓厚。这一局限性在他批评当代的艺术家的评论性文章中比较明显，而在《中国艺术精神》中却不突出。因为《中国艺术精神》所选择的研究对象不是有缺陷的现代艺术，而是被他认为代表"真艺术"的中国传统艺术。

以中国画为例，中国传统文化是当下中国当代绘画发展的营养源，这是必须要承认的事实，吴冠中曾就此问题提出"风筝不断线"的命题。但是以儒释道为核心的中国传统文化的生存语境发展到当下已经发生了根本性的变化，上千年的封建专制已经让位，落后的手工艺生产已经完全为机械化大生产所取代，缓慢的、诗意的田园生活在快速的现代生产节奏中一去不返。在这种完全现代化的语境中，徐复观用以概括中国画哲学根柢的道家哲学中"无"的核心已经不合时宜，因为"有"已经充斥于现代社会的每一个角落。在这种情况下，现代艺术家就应当发掘儒释道哲学中倾向于现代人性的内容以适应现代社会，而单纯守护传统精神的衣钵，依靠发掘原有哲学和艺术中的现代要素，对于现代社会和生活、艺术等各方面来讲都有隔靴搔痒的感觉。"传统中国画家在道、释文化的怀抱里逍遥了两千年，才造就了中国画灿烂的历史。当今，令许多中国画家内心深处最感到孤立无援的就是社会的高速发展，原有的艺术思想已经找不到与之相对应的、现实的生存土壤，只能靠恋旧的情怀在内心虚设昔日楼台自娱自欺；或者在'以自然为师'这个永远正确的口号的感召下，通过满山遍野的写生，用千变万化的自然风貌来填充作品中深层次的精神空缺。这种表面化的处理艺术与自然两者关系的方式，犹如试图用汗水淋漓的劳动驱赶精神上的痛苦一样徒劳。这种失落归根于文化的断裂——缺少一个从传统到现代自然衔接的历史。"①

在中国画的现代转化过程中，徐悲鸿和林风眠都曾经做出过积极的探索，为中国画的现代化之路做出了贡献。他们在尝试中所取得的成功为后

① 林逸鹏：《中国画的未来之路》，《新美术》2008 年第 1 期。

来中国艺术家的艺术创作提供了很好的借鉴，那就是将以中国传统艺术为代表的中国传统文化作为中国现代绘画创作的营养源，但绝不将之当作中国当下绘画创作的全部，当下艺术家必须在守住这份艺术精神的基础上，立足于当今社会，充分发挥中国绘画的各项功能；另外，好好借鉴西方现代艺术在发展过程中的有益尝试，从而形成适应时代发展与艺术感召的"艺术精神"，探索出中国艺术发展的新出路。

以文人画为代表的传统中国画艺术，艺术家因为专制制度的压迫而选择隐遁山林的清雅与孤寂，造就了清新脱俗的逸品风格。随着社会大环境的改变，逃离现代生活的隐士们依然有其生存的道理与权利，但选择与世浮沉的艺术家必然占据了生活的主流。在这一情况下，以"入世"的经历写"出世"的情怀，依然保留传统艺术精神的那种超脱，如果不是拈出"静"之境界的白石老人等杰出艺术家，大概都有一种"无愁强说愁"的做作。如何在与"人海"的接触中保有艺术的本真，探寻中国艺术的时代精神，势必成为艺术家们必须要面临的挑战。面对这一挑战，张大千做了积极的尝试，而徐复观站在中国传统艺术精神的立场，很快就将张大千的这种尝试否定了。

对于张大千的艺术，徐复观曾在《与张大千先生的两席谈》中做过简单评述。徐复观对张大千绘画的整体感觉为："张先生当为自由中国第一人。张先生对画法的把握，可以说在当代更无第二人，但对中国艺术精神的把握，则似乎还有向上一关，未能透入；这是因为他在生活上，向外装皇的一面，多于向内凝敛的一面。中国传统的大画家是从人海中向后收缩；张先生则似乎是以他的豪气雄才，向人海中进笔，也或许这是中国画的转捩点。"① 徐复观最后虽然也认识到了中国画的这种现代转化，但是他并没有给予这种转化相应的价值和意义，却在一定程度上否定了这一转化。

出于一个文化学者而非艺术家的身份，徐复观对艺术研究存在不足。一方面可归因于其具体艺术创作技法的缺乏，他对艺术的研究只能局限于艺术的外层，而不能深入到艺术的具体。另一方面也要归因于徐复观所处时代的特殊性，在"西化"的风潮下寻找西方文化的弱势成徐复观为中国文化争取话语权的一个途径，而在大陆"打倒孔家店"的特殊情境中，为中国传统文化正名又成为先生的当务之急。

① 徐复观：《徐复观全集·论艺术》，九州出版社，2014，第119页。

第三节 "艺术"的"精神"

作为形而上的范畴，"艺术精神"需要特定的艺术形式将之表现出来，这就涉及对艺术精神的具体表现。在中国特殊的文化语境下，"意境"无疑是"中国艺术精神"的最佳表现方式，它在中国传统美学中占有非常重要的地位，其他诸如师古与创新、抽象与具象、形相与内容等都是艺术精神在艺术领域的针对性表达。

一、意境

"意境"是中国古典美学所独有的审美范畴，在中国美学史上占有非常重要的地位，"从逻辑的角度看，意境说在中国古典美学体系中占有重要的地位；从历史的角度看，意境说的发展构成了中国美学史的一条重要的线索"[①]。"意境说"因王国维《人间词话》的影响力而为人所熟知，但是这一范畴的正式提出始于唐代的王昌龄，而其发端则可以上溯到先秦时期的老庄美学。

先秦时期"象"的范畴应视作意境范畴的早期形式。发展到魏晋时期，被誉为玄学之纲的《周易略例·明象》中有言："意以象尽，象以言著。故言者所以明象，得象而忘言；象者所以存意，得意而忘象。""象"成为表"意"的工具而逐渐衍化为"意象"，并取得意与象、隐与秀、风与骨等多种范畴的规定性，成为意境说的雏形。到了唐代，叶朗认为"意象"作为标示艺术本体的范畴，使用已经较为普遍。基于唐代以诗歌为代表的艺术所取得的高度成就和丰富的艺术经验，唐代美学家对审美形象的认识在"意象"的基础之上又向前推进了一步，提出"境"的范畴，这标志着"意境说"的诞生。

意境范畴的正式提出始于王昌龄在《诗格》中对"境"的三类划分：物境、情境和意境。叶朗认为这是对于诗歌所描绘对象的分类："物境是指自然山水的境界，情境是指人生经历的境界，意境是指内心意识的境界。"[②] 由此可见，王昌龄所提"意境"与现在的"意境"并不是一个概念。

"象外"概念最早见之于南朝谢赫，他在《古画品录》中明确提出"取

① 叶朗：《中国美学史大纲》，上海人民出版社，1985，第264页。
② 叶朗：《中国美学史大纲》，上海人民出版社，1985，第267页。

之象外，方厌膏腴，可谓微妙也"的命题，认为这是从有限达于无限，从而实现"气韵生动"的必需手段。后经过皎然"诗情缘境发"、刘禹锡"境生于象外"、司空图"象外之象、景外之景"等的发展，逐渐达成"思与境谐"的审美品质。对"意境"的美学本质作出明确规定的，是司空图的《二十四诗品》，它揭示了老庄美学之于意境说的基础性作用，并且分析了意境说虚实相生的美学特征，从而达到气韵生动的美学效果。根据中国古典美学意境说的发展流变，彭吉象把意境最终概括为："艺术中一种情景交融的境界，是艺术中主客观因素的有机统一。意境中既有来自艺术家主观的'情'，又有来自客观现实升华的'境'，'情'和'境'是有机地融合在一起的，境中有情，情中有境。意境是主观情感与客观景物相熔铸的产物，它是情与景、意与境的统一。"① 童庆炳以意境的表现形式、产生方式和审美效果为标准，将意境的特点概括为三个方面②：情景交融、虚实相识和韵味无穷，将意境在当今社会限定得更加清楚明白。

王国维在意境由古典美学向现代美学转化过程中起到非常重要的作用，正是他对意境的两种划分，使现代人更加注重这一古老的美学范畴："有有我之境，有无我之境。有我之境，以我观物，故物皆着我之色彩。无我之境，以物观物，故不知何者为我，何者为物"。而徐复观对意境的研究，正是从对王国维意境论这两种分类的批判中开始的。徐复观认为绝没有"无我之境"，"没有我，则'以物'的'以'由何而来？'不知何者为我，何者为物'。此乃物、我合一的艺术最高到达点，也是以任何态度面对景物，而能将其拟人或拟物，作成功表现时的共同到达点"③。情与景、物与我的高度融合是徐复观论证意境说的基础。

徐复观对意境的分析，很大程度上得益于其对"第二自然"的研究，由"第一自然"而见"第二自然"是艺术之所以为艺术的最重要条件。而"第二自然"亦类似于司空图的"象外之象，景外之景"，它是艺术家综合利用自身修养，将自己的审美情感融入"第一自然"中去，在高度主客合一的基础上形成审美认识，再用特定手段将其表现出来的审美形相。徐复观从艺术家和接受者两个角度对"第二自然"做出限定，前者积极调用自身素养将审美认识贯注于艺术品之中，后者积极利用自身素养将艺术家贯

① 彭吉象：《艺术学概论》，北京大学出版社，2006，第335页。
② 童庆炳：《文学理论教程》，高等教育出版社，1998，第194页。
③ 徐复观：《中国文学精神》，上海书店出版社，2006，第69页。

注其中的"第二自然"还原出来。当然，因为主体意识的加入，艺术家的"第二自然"与受众的"第二自然"在程度上肯定会有差别，但是这两个"第二自然"都以艺术家所感受的"第一自然"为中心。徐复观"第二自然"观点并非其原创，而是借鉴自西方美学，诚如他自己借用西方名言所说的，"是要求突破山水的第一自然而画出它的第二自然来"①。但是经过徐复观的改造，它已经与西方有了很大出入②，这最大程度表现在它对主观性的参与、对主客融合的强调上。由此亦可以看出，徐复观所谓"第二自然"其实就是"意境"，是"意境"的古典美学范畴在艺术创作和接受领域更直白的表达。

徐复观以"第二自然"作为研究意境的突破口，其基础就在于艺术家的审美意识与外在自然的高度融合。徐复观借用石涛的"一画论"将这一研究推向高潮。石涛的"一画论"因其表述上的简易而历来为研究者所误读，一直未形成统一的、言之凿凿的解释，而徐复观却以主客合一为前提，对"一画"做出比较明确的规定："所谓一画，是指在虚静之心中，冥入了山川万物；因而在虚静之心中，所呈现出来的图画。"③就是指艺术家利用艺术作品，将美化了的自然熔铸于主观精神之中，主观的精神也投射到社会自然中去，经过主客合一的过程，自然与精神比较完美地呈现在艺术家的作品之中。在此一过程中，"一"表现出两方面的含义：一方面是在根源之地，呈现了虚静的心性，不为外物所干扰；另一方面，主客交融而不分。具体到绘画艺术中，发端于"一"的心性，通过融合为"一"的过程，可谓绘画的根源，所以石涛称之为"一画"。

只有"虚静"的心态，才能无功利地将外在自然涵融于艺术家的心境，从而使外在自然与审美认知高度融合而形成审美形相的"第二自然"。因此，艺术家"虚静"的修养功夫对于意境的形成具有至关重要的作用。于是儒家讲究充实个体以达共性的完善人格，道家讲究澄汰身心以得到更纯粹的心境，这些功夫都是在完善艺术家人格、也就是完善"主"的同时，为主客高度融合作前期准备。以此为基础，艺术家通过对自然的穷观极照，是为达到对自然之神的领悟，"此时自己的精神已随观照而深彻于自然之

① 徐复观：《中国艺术精神》，华东师范大学出版社，2001，第 221 页。

② 西方更强调对"第一自然"的真实模仿，达·芬奇在其《达·芬奇论绘画》（广西师大出版社 2003 年版）中就强调"以自然才办得到的真实性表现大自然"，从而创作出"如同自然本身一般"的"第二自然"。

③ 徐复观：《石涛之一研究》，台湾学生书局（台北），1982，第 28 页。

中，自然也一样的熔铸于自己精神之内。这便呈现出一画的精神境界。此时自然与精神冥为一体；自然在精神中所呈露之形相，不复是固定板结之形，而是生的、活的，形与神相融之形"①。基于此，徐复观对西方的自然主义写实观给予批评，认为客观自然主义的艺术形象是"快然一物"，是没有生命、不能衍生韵外之旨的形相，其价值自然不高。为了加强他对主客合一的强调，徐复观还在《石涛之一研究》中对张璪"外师造化，中得心源"的观点提出批评，认为这一命题将本来一个过程地审美认知人为地界定为两个行为，从而主客融合得不是那么紧密同一，"一画乃心源与造化的合一，此乃一切绘画的总根源"②。虽然有过于计较的牵强，但也从一个侧面反映出其对主客合一的强调。

徐复观虽然不赞成王国维对意境的两类划分，但却借用这两类划分将意境研究深入开来。"有我之境"强调了"我"与"物"的融合状态，但此种融合其程度依然有二分的嫌疑。相较于此，他更强调拟人、拟物化的"无我之境"，因为在这一状态下已然"不知何者为我，何者为物"，已如庄周梦蝶般"身与竹化"，从而为创造更"不隔"的艺术提供基础。有研究者以"主体间性"来研究徐复观的主客关系，这已经将徐复观主客合一的程度降低了，因为主体间性无疑将主体和客体看作两个独立的主体，这类似于"有我之境"之"以我观物"，其融合程度自然不高，徐复观更强调主就是客、客就是主的不分状态。

徐复观以"第二自然"为表现形式的"意境论"研究，将主观之情与客观之景相融合，创作出具有高度艺术精神的"韵味无穷"的艺术品。"艺术精神"是围绕庄学之"道"的自由生命状态的表达，因距离"道"有远近之分而有高低程度上的差异，这也就决定了具有不同程度艺术精神的艺术品的意境有高下之别。王国维亦认为意境有高低差别而将其区分为"写境"与"造境"，然而决定意境之高下的还是艺术家的人格和艺术修养。

徐复观在其《石涛之一研究》中，借用石涛的"受腕章"以强调艺术品之于艺术家心境的关系："画受墨，墨受笔，笔受腕，腕受心。"因此，艺术家心性的高低直接决定着艺术品品相的优劣。徐复观在评价溥心畲先生的绘画创作时认为："文学艺术的高下决定于作品的格；格的高下决定于其人的心；心的清浊深浅广狭，决定于其人的学，尤决定于其人自许自

① 徐复观：《石涛之一研究》，台湾学生书局（台北），1982，第40页。
② 徐复观：《石涛之一研究》，台湾学生书局（台北），1982，第33页。

期的立身之地。"① 根据语境，"格"即意境。所以意境的高下决定着艺术品价值的高低，决定于艺术家心境的广狭、人格的高下。"因诗人、艺术家，他们面对客观景物而要发现其意味时，常决定于他生命中的精神的到达点。写景写得好不好，不仅是技巧问题，更重要的是精神的到达点要高，精神的涵盖面要大，这便说明中国传统的文学、艺术理论，何以必须归结到人格修养上。"② 人格修养之于意境的影响由此可见一斑。关于艺术家人格修养，前章已有分析，不再赘述。

综上，中国传统古典艺术的特质就在由"第一自然"见"第二自然"，对"象外之象，景外之景"的"意境"追求就成为徐复观研究艺术的重点。徐复观反对纯客观的艺术，认为那是科学，主张在主客高度融合基础上"情景交融"的具有无限韵味的"意境"之美，这就更需重视艺术家的人格修养在艺术创作中的作用。优秀的作品无疑是具有意境美的艺术，而具有意境美的艺术也就是最能体现中国艺术精神、最能靠近庄学之"道"的艺术。所以，徐复观对意境的研究，也围绕着他对中国艺术精神的研究展开，更进一步，围绕中国艺术精神的内核（庄子的"道"）而展开。意境，实为其"中国艺术精神"的最重要组成部分和最直接显现。

二、师古与创新

师古与创新是中国历来文艺批评理论领域讨论得最多的问题。比较极端的表现是复古派和先锋派的交替出现，前者的口号为"文必秦汉，诗必盛唐"，后者主张"反传统"，这种极端的形式将师古与创新截然对立，对艺术的发展无益。真正的艺术，尤其在中国特殊的文化语境下，应当是师古与创新的结合。师古是创新的前提和基础，而创新是师古之水到渠成的流露，正如吴冠中所谓"风筝不断线"，如此，才是中国艺术精神的完整表达。

围绕"中国艺术精神"的艺术创作，人格修养是必需的功夫，此修养必从师古中来。诚如徐复观在分析文化时所得出的结论，任何文化都离不开它的历史而存在，无根的文化不能称之为文化，古人的艺术创作为现代艺术家提供了宝贵的经验借鉴，"一切文化的成果，皆由经验累积而来，画当然也不例外。从古人成功的作品上，启发心灵，学习技巧，这是使自

① 徐复观：《中国知识分子精神》，华东师范大学出版社，2004，第127页。
② 徐复观：《中国文学精神》，上海书店出版社，2006，第74页。

己不走错路，并缩短学习过程，提高学习效率的重要条件"①。通过"古"养成对艺术品的认识，并得到基本的技法。无论从人格修养上还是从技巧训练上，师古都对现代人艺术创作有很大帮助，而这正构成徐复观所认为的培养艺术精神从而进行艺术创作的两大条件，所以徐复观重视师古是很容易理解的。

但是，"师古"仅限于艺术创作的前期准备阶段，仅是帮助艺术家艺术创作走向成熟的一个手段，切不可走向"为师古而师古"从而丧失艺术家个性的"泥古"。徐复观借用石涛的"变化章"给出他"具古以化"的主张："既须借古以养成对画的识见识解，并得到基本的画法（具古）。但又不能为这种识解所拘，不能为古人之法所拘，而须随心变化，以显出自己的精神面貌。"②要把"古"消融到自己的生命中，与自己的审美认知相融合，形成带有自己艺术个性的审美体验，才能创作出真正的艺术品，这与白石老人"学我者生，似我者死"的主张是一致的。

所以"师古"不是目的，目的是在"师古"基础上的创造。徐复观支持石涛"先受而后识"的主张，认为由古人的作品中所得到的识解，对艺术创作当然会发生作用，但这一作用必须是辅助作用而非决定作用，真正起到决定作用的是"受心"之受："石涛主张'先受而后识'，'先受'，是说在创作时，要把受放在先，使一笔一墨，皆承受于自己之心。'后识'，是说把识放在后，使其只是居于辅佐补苴参考的地位。"③这就要求把审美认知以完美的形式表达出来，这就是师古基础上的创新。

创新是艺术家永葆其艺术青春的主要手段，其在艺术活动中的地位自不必多言。徐复观自然亦重视艺术活动中的创新："艺术是以形相之美为它的生命。而与人以新鲜的感觉，乃是构成美的一个重要因素。艺术是在不断地变化中更新它的生命，发展它的生命。变无尽时，艺术的生命也无尽时。"④但他认为创新应当为表现艺术家的心灵服务，为艺术精神服务，反对为创新而创新的形式追求。"艺术须要创造，须要变化，人人能言之。但创造、变化，仍不是艺术的究竟义。为创造而创造，为变化而变化，常常走上诡诞虚无之路，而使其远离社会人生，甚至远离艺术得以成立的美

① 徐复观：《石涛之一研究》，台湾学生书局（台北），1982，第42页。
② 徐复观：《石涛之一研究》，台湾学生书局（台北），1982，第44页。
③ 徐复观：《石涛之一研究》，台湾学生书局（台北），1982，第49页。
④ 徐复观：《游心太玄》，刘桂荣编，北京大学出版社，2009，第319页。

地本性。艺术的究竟义是要表现一个人的人格。并且是要通过艺术而使人格得到充实、升华。充实、升华到可以从一个人的人格中去看整个的世界、时代。至此，则不言创造而自然是创造，不言变化而自然有变化。"①因为艺术家的心灵各异，其在不同的阶段在不同的环境中也会发生变化，对适时真实审美情感的完整表达自然不同于之前的认知。自然是一种变化和创新，不一定非要用创新的形式将之表现。这种观点与现代画家刘国松的"先求异，再求好"的观点相左。刘国松所欣赏的现代水墨学生，是没有国画基础者，他说："尤其是李君毅，他本来是学生物化学的，后转入艺术系，根本没有画过任何样式的国画，可说半点国画的基础也没有，结果只画了 3 年而得水墨画第一名，并且以第一等荣誉生毕业。这种荣誉生在香港中文大学艺术系两三年才出现一次。"②由此亦可看出，现代艺术观念之于徐复观"中国艺术精神"的出入。

徐复观在对现代艺术在中西方的发展状况研究中，批评了中国现代艺术的模仿性，认可了西方现代艺术的创新性："艺术到底走到什么地方去，三十年来，他人是在摸索，而我们则在模仿。"③西方现代艺术反映了西方社会人们的苦闷与彷徨，反映了机械大工业对人性的扭曲和异化。日新月异的社会生活决定着艺术的变化，本来无可厚非，但是西方现代艺术家的症结，就在于过于追求形式上的创新，似乎没有新的形式便不足以表达他们焦虑的心情，于是"他们的惟一的生命，只存乎一个'变'字，愈变愈奇，愈能给自己的官能以刺激；这一刺激不够了，再来一次变"④。越来越奇特的形式，渐渐脱离了社会生活，背离了艺术存在的规则，一味地否定、否定、再否定，最终连艺术精神的承载体都否定了，这种"新的艺术"，其艺术价值又在哪儿呢？　"摸索的本身是可贵的；但摸索的成果便不一定是可贵的。"⑤这可看作徐复观对西方现代艺术探索精神和实践的中肯认识。

三、抽象与具象

形相之美是艺术的生命，艺术总是以特定的形式去创造或抽象或具象的形相，来表达艺术家的审美认知。

① 徐复观：《石涛之一研究》，台湾学生书局（台北），1979，第 73 页。
② 刘国松：《21 世纪东方绘画的新展望》，《贵州大学学报（艺术版）》2004 年第 3 期。
③ 徐复观：《中国艺术精神》，华东师范大学出版社，2001，三版自序，第 1 页。
④ 徐复观：《游心太玄》，刘桂荣编，北京大学出版社，2009，第 322 页。
⑤ 徐复观：《徐复观文存》，台湾学生书局（台北），1991，第 218 页。

徐复观认为艺术形相的本性是抽象。因为艺术家进行艺术创作的过程，是用有限的形式把自己对自然、社会感受的无限内容加以标出的过程，是透过"第一自然"而看"第二自然"的主客合一过程。艺术最终表出的形象并不纯然是客观的具象，而是加入了主观意识的抽象。中国的写意画是抽象，西方的写实主义照样是抽象，只不过抽象的程度和方式不同。

抽象的艺术之所以还能引起人的审美共识，就在于抽象的艺术要有一定的限度，要在受众所能接受的范围之内。超出这个范围，也就无所谓艺术了。而规定这个范围范畴的，在徐复观看来就是秩序："人只能把握到有秩序的东西。对于没有秩序的东西，而赋予以秩序，这是人类认知理性的本性。所以能为人所把握的自然的形相，必定是有秩序的。艺术家依然要通过自然形相的秩序以把握自然精神所蕴含的秩序。上下左右前后等范畴，是构成秩序的基本条件。"[1]"移步换景"的中国写意山水画的秩序感自不必提，就是被公认为抽象的立体主义画派画家的毕加索，在其抽象中亦没有打破这种秩序，"（毕加索）闭在自己的画室里，对于周边的器物等，作深刻的观察，使物体向他呈现出自己的形相、构造、上部、内部和下部，此时所得的，与平时由感觉所得的印象，有表里之分，于是'立体派'遂由他及布拉克而得以成立……（毕加索）一方面是破坏一切秩序，但同时也未尝不需要秩序"[2]。秩序性可谓是艺术发展到现代时期的最后避难所，可是这一避难所很快被日新月异的现代抽象主义艺术所摧毁。

以毕加索为代表的现代抽象艺术的开创者，主要基于对现实的敏感，在现实中找不到出路，"因而形成内心的空虚、苦闷、忧愤，于是感到一切既成的艺术形相乃至自然形相，都和他的空虚、苦闷、忧愤的生命跃动，发生了距离。要把他内心的空虚、苦闷、忧愤的真实，不受一切形相的拘束，而如实的表现出来，这便自然而然的成了抽象的画，或超现实的诗了"[3]。艺术家们还是基于对社会现实的真挚感受，还是在"秩序的规定下破坏着秩序"，而这种尝试却在追随者那里走了样，他们"并非也是出于这种真实地内在生命的要求，而只是要向自然科学的成就，沾润一点余光，以变了又变的心情，求得官能上新奇的感觉"[4]。为了求得这种感觉，他们

① 徐复观：《徐复观文录》（三），环宇出版社（台北），1971，第 111 页。
② 徐复观：《中国知识分子精神》，华东师范大学出版社，2004，第 183 页。
③ 徐复观：《游心太玄》，刘桂荣编，北京大学出版社，2009，第 321 页。
④ 徐复观：《游心太玄》，刘桂荣编，北京大学出版社，2009，第 321 页。

否定了艺术的传统、否定了艺术、否定了美，否定了艺术品赖以存在的某种秩序，最终成为人所难以把握的东西，距离"艺术精神"渐行渐远。

相对于艺术中的抽象，具象是一个相对的范畴。徐复观翻译的日本学人荻原朔太郎的美学著作《诗的原理》，通篇都在谈抽象与具象的关系，书中认为真正客观的具象写实主义并不存在，任何形象的塑造都加入了艺术家的主观审美认识。而相对具象的东西，更侧重于技巧的阐释，其中可供受众"填空"的韵味也就越少，"象外之象，景外之景"的"意境"也就越低。如此艺术，不符合中国艺术精神之于"味外之旨"的追求，只能归到"能品"范畴，与"逸品"隔着三层，其艺术价值自然不高。但徐复观并没有否定它的艺术性，认为它依然是艺术，只不过距离"中国"艺术精神，距离庄学之"道"较远罢了。

第五章 突破与传承：
徐复观艺术思想的表现与现代化

围绕对徐复观"艺术精神"和"艺术原理"的研究，以徐复观界定的中国传统文化的三大支柱（道德、艺术、科学）为线索，中国"艺术精神"在儒家、道家、现代性等美学观念和中国传统科技观念等领域，作为根本性的存在，却呈现出不同的表现形态。

首先是儒家文化影响下的艺术。徐复观通过"仁"探讨儒家人性文化中的"忧患"与"自由"，运用分层次建立起来的研究体系，将自由分为"真正的自由"和"派生的自由"两种。真正的自由即是文化自由，派生的自由包括政治自由和经济自由，政治自由和经济自由都带有明显的功利性。如何在派生自由的功利性中超脱出来达到文化层面真正的自由，是儒家艺术精神的表现方式，即在"极功利"处实现"个体"与"群体"的互通。而建基于此类互通之上的艺术，通过感性的形式将此类互通表现出来，以此解决"功利"艺术的艺术性问题。

其次是道家文化影响下的艺术。徐复观将老庄哲学的"道"作为中国艺术精神的主体，但是"道"的究竟义却很难确定。徐复观通过分层次确立的研究体系，将道家哲学建基于"无"和"有"的关系之上，并将二者再细分为高低两个层次。通过对两个层次的"有"和两个层次的"无"之间的关系论证，将"第一自然"与"第二自然"紧密关联，实现道家人性文化基础上的"乌托邦"之境。这其中的核心在于把握"知识"与"道"的关系。徐复观并没有否定知识之于道家哲学的能动性作用，相反他十分重视这种作用。如何发挥知识的修养功能而尚能使艺术家保有"心斋"的精神状态，这一"乌托邦"似的尝试体现出徐复观研究庄子哲学基础上的艺术状态所呈现出"二律背反"的思辨之光。

第三是科技文化中的艺术精神。"科学、道德、艺术"是人类文化的三大支柱，徐复观以道德和艺术的关系研究为重点，而对科学和艺术的关系则没有过多涉猎，但是这不等于徐复观没有做出相关阐释。徐复观通过中西科技的对比以论证科学与技术的区别：西方重视科学，科学由基础科学发展而来，突出科学由低到高发展的理性；而中国则重视技术，人文性的意识较强，其基础性则相对薄弱，这就造就了中国传统文化中科学意识后劲的不足。从这个角度正好可以解释李约瑟难题——"尽管中国古代对人类科技发展做出了很多重要贡献，但为什么科学和工业革命没有在近代的中国发生？"而围绕技术的人文意识，中国传统文化发展出以"精益求精"为核心的工匠精神，而艺术精神和工匠精神也就成为中国传统文化中并行不悖的两组精神意识。对比工匠精神与艺术精神，工匠精神可以看作艺术精神的一个阶段，徐复观的艺术精神研究就是从梓庆、庖丁、佝偻等匠人的高超技术出发，最终从这些匠人高超的技术中超脱出来，以达人生的艺术之境。但是二者毕竟在层级性方面存在差异。艺术精神与工匠精神的关系研究，能够更加立体地阐释艺术精神的内涵、外延和发展性。

最后是"现代艺术"问题。通过"现代性"与"艺术精神"的比较研究，探讨艺术精神的现代转化，以此解决徐复观认为"非艺术"的现代艺术的"艺术性"问题：因为与以刘国松为代表的现代派艺术论争的需要，徐复观对现代艺术的态度主要以批判为主，这就令他对现代艺术的认识产生偏差。抛开论战的功利性，徐复观的艺术研究与"现代艺术"是否不兼容，这涉及中国艺术精神的现代转化问题。徐复观在评价毕加索的作品时，曾给予其比较中肯的评价，可以看出他对现代艺术并非全盘否定。而通观其艺术思想可知，徐复观对现代艺术的批判主要体现在无技术、缺修养、少体验、不自由等方面，这是从艺术精神中衍生出来的传统艺术标准问题。如何将现代文化与中国艺术精神相结合，解决"精神当随时代"的问题，这需要围绕时代和艺术精神，对艺术领域的现代性做具有时代特色的思考。

第一节 儒家影响下的艺术之价值定位

徐复观在《中国艺术精神》中借助中国艺术来谈中国文化史。之所以将这部"史"的开端定位于周时的孔子，而不是原始时期以彩陶等艺术所代表的早期文化，这是出于其对人性自觉的考量。因为中国从周开始，把人从宗教性中解放出来，开始赋予人以"人文意识"或"人文精神"，这也就开启了中国人的自觉性。而"人的自觉"无疑是艺术精神的前提。所以，周取代商，在中国文化史上最大的贡献就在于精神自觉集团对非精神自觉集团的取代①。作为精神最高阶段的"艺术精神"的自觉，徐复观选择以东周时期的孔子为开端，便顺理成章了。

周代殷，使人文精神从宗教精神中解放出来，体现在"人性"中，最主要的便是人的忧患意识的确立。

一、忧患：自觉的开始

艺术精神强调主体的自由性，而自由性更多强调"我之为我"的主体性自觉。周之前，因为人征服自然的能力有限，所以对自然或社会中的诸多现象充满畏惧感而无法通过自身的力量去解决，只得把信仰置于宗教氛围之下，并因为感觉到这种信仰而得救，把一切问题均交由神解决。在这种背景下，人对神抱有的是畏惧。在这种畏惧感中，人依附于神。在神的面前，人往往是渺小的，而没有自我决定意识，也就脱离了自我②。自周以后，伴随着人文意识的觉醒，在思想领域开始产生一种新的精神跃动。据徐复观考证，周人并没有因为在军事上打败了商而出现趾高气扬的气象，而是像《易传》所言，开始针对现状及将来出现"忧患"意识。"所以忧患意识，乃人类精神开始直接对事物发生责任感的表现，也即是精神上开始有了人地自觉的表现。"③

虽然周时的宗教性还没有完全祛除，实际上就是直到我们生活的当下，中国人心目中还抱有非常浓厚的宗教性。但是"忧患意识"的确立，的确为中国艺术精神提供了先决条件：第一，忧患意识使人的信心从宗教中解

① 李维武编《徐复观文集》第 3 卷，湖北人民出版社，2009，第 21 页。
② 徐复观：《中国人性论史·先秦篇》，上海三联书店，2001，第 18 页。
③ 徐复观：《中国人性论史·先秦篇》，上海三联书店，2001，第 19 页。

放出来，确立主体性地位；第二，以忧患意识为中心而确立的人的主体性地位，将"人"从神的束缚中解放出来，开始打破"神"的种种规矩，而将"人"纳入"礼"的规矩中来，所以，人的自由性得以提升，尽管这些自由是相对的；第三，忧患意识是指向未来的，正如徐复观所言，它是当事者对吉凶成败深思熟虑而来的远见，这是对人生未来的积极谋划，如果脱离开人的主动性绝对做不到。

忧患意识的确立，最直接的影响便是引出重"德"的思想。因为自周代商起，"天"的概念逐渐取代"神"的观念：作为"天之子"的帝王，必然会用其自身的努力（也即是"德"）来代替人格化了的鬼神；天命对于特定对象的支持已经有了选择性，绝不像纣王所认为的那般想当然"我生不有命在天"，而开始眷顾那些有道有德者，"文王之德之纯"成为"人"的终极追求。所以，修"身"成为"文王"们忧患的目标，成为"齐家，治国，平天下"的基础，"只有自己担当起问题的责任时，才有忧患意识"①。儒家文化就此出发，在对以"德"为核心的"善"的追求中，完成自身之于社会的责任感，正所谓"达则兼济天下"。

儒家"善"分为两个方面：一方面强调人之于社会的好的功能或影响力，可以围绕着"仁"做全方位的理解；另一方面强调人的本性。后者无疑是前者的基础。孟子为代表的先秦儒家，强调的"性善"论，代表着这一时期儒家人性文化中"艺术精神"的精髓。

> 滕文公为世子，将之楚，过宋而见孟子。孟子道性善，言必称尧舜。（《孟子·滕文公上》）

"在人的本性上，尧舜更不比一般人多些什么；所以他（孟子）说'尧舜与人同耳'。既是'尧舜与人同耳'，便可以说'人皆可以为尧舜'。"②徐复观借孟子指出人最本真处的相通性，但因为后天生活环境的差异，而造成人的差异。也就是人皆有耳目口鼻的欲望，而孟子将此欲望与心性区别开来。所以，人的修行就必须清除欲望的干扰而将"善"的心性呈现出来，这个过程也正是儒家"修身"的过程。只有经历了这个过程，"个体"的人才能与"集体"的人相通，才能最大限度在"仁"的范围内实现"人"

① 徐复观：《中国人性论史·先秦篇》，上海三联书店，2001，第20页。
② 徐复观：《中国人性论史·先秦篇》，上海三联书店，2001，第142页。

的最大价值。孟子通过直觉性的"乍见"与反省性的"思"以实现这个过程的完美修炼：

> 今人乍见孺子将入于井，皆有怵惕恻隐之心。（《孟子·公孙丑上》）
> 心之官则思，思则得之，不思则不得也。（《孟子·告子上》）

"'乍见'是心在特殊环境之下，无意地摆脱了生理欲望的裹胁。而反省性质的'思'，实际乃是心自己发现自己，亦即是意识地，摆脱了生理欲望的裹胁。"[1] 作为摆脱欲望的两种方式，"乍见"强调"欲望"的来不及参与，而"思"则是发挥主观能动性的尽量摆脱。"乍见"是人之本性最自然地流露，而"思"则代表着儒家完善人性的主体。"思"的程度有差异，儒家在"仁"的处理中所达到的境界也就有所差异。

修身即是摆脱"物欲"的过程。在这个阶段，即摆脱对神的依附性。人进一步试图摆脱对"物"的依附性，这是人之为人的"人文性"所处的新阶段。人在确立了自身的独立性、自主性之后，开始探索不依外物的精神性，认识到只有精神的自由，才是人文和人性的自由。伴随着全部"物欲"的祛除，徐复观认为儒家的"仁心"就全部呈现了，修成了人性的"善"，以及孟子所谓的"诚"：

> 万物皆备于我矣；反身而诚，乐莫大焉。强恕而行，求仁莫近焉。（《孟子·尽心上》）

儒家担负起救济世界万物的责任感，"对于作为救济手段的'知'（知识与技能）的追求，实同样含摄于求仁之内"[2]。经过"思"的努力，达到"诚"的程度，就达成了人性的统一，进而完成"善"的修养、"仁"的要求。人作为个体，在精神的最高点上达成了一致，个体的生命与群体的生命就永远连接在一起，这就向儒家文化的精神内核"艺术精神"又迈进了一步。

在忧患意识中，儒家寻找到了前进的动力，所谓"生于忧患，死于安

① 李维武编《徐复观文集》第 3 卷，湖北人民出版社，2009，第 103 页。
② 李维武编《徐复观文集》第 3 卷，湖北人民出版社，2009，第 91 页。

乐"，"居庙堂之高，则忧其民，处江湖之远，则忧其君，是故进亦忧，退亦忧"。在忧患之中，儒家文化奠定了之于社会的责任感和使命感，这不同于道家最终走向虚无的忧患，更不同于佛家在忧患中的超尘脱俗，了却尘世的纷扰而独善其身。

忧患意识代表着中国圣哲们的普遍心理，对于他们探索生命的意义和价值具有至关重要的作用。忧患，带给人最初的主动性，体现在对自身"德"与"能"的"善"的追求与完善，而"德"与"能"的最终外化，则依凭儒家心性的自由表达。所以，"忧患"和"自由"，代表着儒家艺术精神的两个阶段，前者强调"善"的养成，而后者注重"善"的发挥，两者的目标都建立在社会的使命感和责任感之上。

二、自由：心性的追求

自由，是艺术精神的核心范畴，也是徐复观论证中国传统文化的重点。中国传统文化的两股重要力量中，道家强调人的自由性比较容易理解，儒家文化中究竟有没有自由观念，或者怎样才能达到自由的状态，一直饱受学界争论。

以徐复观为代表的现代新儒家，其目标主要在于传统儒学思想的现代转化。作为现代性的核心概念，自由随着西方文化传入中国并对中国文化产生很大影响。世人以近代西方的政治自由等为标准来衡量中国传统社会的自由，认为建立在儒家文化基础之上的中国不存在自由生长的土壤。新儒家就是立足于这样的文化环境，为中国传统文化中的自由思想梳理出路。作为现代新儒家激进派的代表，徐复观在论证儒家自由方面最为直接和系统，也最直接地确立了儒家艺术精神的内核。

徐复观认为："自由主义的精神，可以说是与人类文化以俱来。"① 在对自由的强调中，徐复观尤其看重"努力"所造成的社会各阶层间的流通性，并认为这是中国社会的自由区别于西方社会的关键所在。因为世界四大文明的其他三个文明，固定了阶层之间的界限："古埃及、古巴比伦和古印度，都是世界文明的发源地，他们的被统治阶级——奴隶、贱民，世世代代都是奴隶、贱民，根本不能想象到在任何自主的条件下能改变自己的地位。"② "忧患"确立了中国人的自主意识，社会制度的可流动性又为自由意识的萌发提

① 徐复观：《学术与政治之间》，台湾学生书局（台北），1982，第 458 页。
② 李维武编《徐复观文集》第 2 卷，湖北人民出版社，2009，第 79 页。

供了诱惑，所以，中国人在徐复观所圈定的范畴内追逐着"自由"。

但是众多学者看到，中国传统社会中并没有出现西方近代史意义上的自由观念，这当然是出于对"自由"认知角度的差异。西方近代史意义上的自由，强调从政治的角度出发，而中国传统社会中的自由更多强调从文化角度出发。有学者认为中国传统儒家文化所倡导的自由更多地表现在心性方面。徐复观就立足于心性，对自由的层级进行了非常有说服力的划分，不仅为西方的政治自由找到文化上的根基，更为中国传统社会的自由观确立了世界典范。

徐复观将自由分为"真正的自由"和"派生的自由"两个方面。真正的自由关涉人性，派生的自由是人性与外部环境的结合体，二者都以个人为基点，但是"真正的自由主义，其在文化方面，都是质的、理性的个人主义，也就是人格的个人主义，从个人的理性活动上去认定'人生而自由'。派生的自由主义，则常是量的、利己的个人主义，也就是现实的、动物性的个人主义，常从个人对物欲的追求冲动之力上去肯定'人生而自由'"①。从人性出发，由内而外将自由划分为三个层次：文化自由、政治自由和经济自由。文化自由属于"真正的自由"范畴，而政治自由和经济自由分别从文化自由中衍生而出，属于"派生的自由"。在徐复观看来，以儒家文化为根基的中国传统社会属于文化自由，而西方近现代以来所奉行的政治自由和经济自由，正是在文化自由中所派生的。无论是政治自由还是经济自由，都有极强的功利性，都在政治与经济范畴内，追求个人的政治利益和经济利益。在这个过程中，人就逐渐脱离代表人性的"自然人"人格而变成"政治人"或者"经济人"人格，他们不再是具有自律意志的具体人，而成为专门计算货币或谋求政治权力的"假想人"。在这种社会中所建立起来的自由，不再是人的个性解放，而是资本积累、政治资源的解放，人就为权力、资本所束缚，成为资本和权力的附庸。"人变为物，而完全'物化'。物化了的人，是失去了人与人互相感通的动物性的人。只有人格性的个人，才能自己建立自己的秩序。"②人的"异化"首先导致的是经济领域的危机，对经济自由产生挑战，进而对政治自由发起挑战，最后挑战文化自由。政治自由和经济自由其实是在"自由"的外衣下所掩盖的"真正自由"的文化危机，而解决政治与经济自由方面危机的根

① 徐复观：《徐复观全集·论文化（一）》，九州出版社，2014，第34页。
② 徐复观：《徐复观全集·论文化（一）》，九州出版社，2014，第42页。

本途径就在恢复以人性为根底的文化自由。

作为真正自由的文化自由，在徐复观看来包括四个方面的特点：

第一，先天性：自由是任何文化与生俱来的因素。

第二，功利性：自由背后具有特定方面的根据，奠定了努力的动机，同时也确定了前进的方向。"所以在争取自由的后面，总要有——其实也一定有——争取自由的根据。"① 从另一方面说，徐复观所谓的自由其实也是有功利性的，但是这种功利性犹如艺术的功利性（满足审美的需要而不是物质的需要），是满足于人性的完善，而不是满足在政治或经济领域的需求。徐复观进一步举例认为，文艺复兴时代争取自由的根据是人性，而十七八世纪争取政治自由的根据则是自然法，"不追求自由的根据，而仅从自由上主张自由，这是证明自由源泉的枯竭"②。"为自由而自由"与"为艺术而艺术"一样，在实际文化活动中很难具有说服力。

第三，动态性：自由是动态的存在，是一个不断充实提高的过程。"所以自由主义者，必须不断地追求新的更高的根据。这种追求的本身，也就是自由主义不断向更高阶段的发展。"③ 从人性出发，徐复观认为自由之最可宝贵的地方就在于促成人类的无限进取性，而这种向上的进取性随着历史的演进，被赋予与时俱进的具体内容，"能把握住此一阶段之具体内容，则自由自亦成为有具体内容的自由，成为能解决历史课题的自由，以维系人类对自由之向往，使自由之自我实现，有其轨范，而永远成为推动历史的力量"④。

第四，相对性：自由有限度。任何文化的自由，必须限定在一个共同的秩序之内，"各自保存自己，并努力保存他人"。压迫他人，成就"个人自由"的"自由"，只能在更大范围内转化为不自由，"为了获得个人的自由，在消极方面，总要不妨碍共同的秩序。在积极方面，总要为了建立公共秩序而肯定法律、国家，及与自由好似相反的国家权力。几乎没有一个自由主义者，不是在自然法中，一面求得自由的根据；一面从自然法中，转出法律的根据。自由的根据既在自然法，则自由的后面，已经存在有一个共同的'行为的最高准绳'"⑤。这无意中就契合了马克思主义的辩证法思想。

① 徐复观：《徐复观全集·论文化（一）》，九州出版社，2014，第45页。
② 徐复观：《徐复观全集·论文化（一）》，九州出版社，2014，第45页。
③ 徐复观：《徐复观全集·论文化（一）》，九州出版社，2014，第45页。
④ 徐复观：《徐复观全集·论文化（一）》，九州出版社，2014，第46页。
⑤ 徐复观：《徐复观全集·论文化（一）》，九州出版社，2014，第39页。

徐复观所论证的自由主义思想四个方面的特征，从文化的根据性到方法的逻辑性，在为自由观念建构体系，为中国传统文化寻找自由根基的同时，也为西方现代自由危机的创发提供了理论依据。通过对比中西方文化，徐复观认为："自由主义，只有在儒家的人文精神中，才可以得到正常的发展。"① 这同样是通过儒家与自由特征的对比来加以论证。

第一，先天性：儒家文化作为中国社会文化根基的一部分，自有其自由性的基因。

第二，功利性：孔子奠基的儒家文化，其"正名"的最根本意义就在于具备与某种地位相适应的"德"与"能"，主张"有德者必有其位"，孔子为代表的儒家，"把道放在君的上面，这是说明君不是代表阶级的崇高，而系代表一种德与能的成就"②。徐复观进而认为，孔子尊重君臣的名分，是尊重以"德与能"为中心确立的政治秩序，而不是尊重一个特定的人君。所以，"君子们"为"位"而在文化中不断完善自身的"德与能"，努力抓住以自身努力来改变其社会地位的机会。"位"也成为传统中国社会中君子们追求自由的"根据"，正所谓"为政以德，譬如北辰，居其所（位）而众星共之"。

第三，动态性：本来以自然物存在的人，如何由非自由的动物性向自由的人性转换，如何由无德到有德、从无能到有能，即如何把非自由的社会转向为自由的社会？"有教无类""学不厌""诲不倦"等儒家教育思想皆从学与教的角度对自由的养成做出规范。儒家强调了通过不断的"修身"以达到人性的充分与丰满，从而在"仁"的规范下实现个人与社会的自由关系。

第四，相对性：儒家的自由绝不是没有限制的，在其后有共同的"行为的最高准绳"，儒家文化命之为"礼"。"礼"是君子们在文化社会中的行为规范，同时也是自己行为的最大尺度。在"礼"的范畴内，文化的自由是绝对的，正所谓"随心所欲，不逾矩""发乎情，止乎礼""克己复礼，天下归仁""非礼勿视""夫礼，国之纪也""非礼不终年"等。徐复观认为，春秋时代是以"礼"为中心的人文世纪，"礼"确立了人的行为规范，同时为人性的自由划定了边界。

所以，真正的自由是从文化中出，而文化的自由是从人性中出。徐复

① 徐复观：《徐复观全集·论文化（一）》，九州出版社，2014，第49页。
② 李维武编《徐复观文集》第2卷，湖北人民出版社，2009，第81页。

观所谓的自由，正是基于人性而衍生的最本真的自由。这种自由源自文化的天性，带有特定目的，在不断地完善且有相对严格的边界。而在所有文化中真正代表这一文化主潮的，徐复观找到了先秦时期的儒家："自由主义，只有在儒家的人文精神中，才可以得到正常的发展。"①

三、艺术：人性的呈现

因为艺术与艺术精神在"自由与无功利"方面的相通性，利用艺术来阐释艺术精神是最合适也是最恰当的方式，徐复观的《中国艺术精神》就是如此构思的。但是作为中国传统社会主流思想的儒家文化，只占了该著作中相当小的一部分，而对以老庄哲学为代表的道家文化的论述却占据此部书的主体，似乎可以认定，徐复观所认定的中国传统艺术，是以道家哲学为基础的以文人画为代表的"纯艺术"，并不能代表中国传统艺术的全部。究其原因，就在于传统社会中反映儒家思想的艺术，总是与社会有着紧密的关系而体现出比较明显的功利性，再加上徐复观曾经对张大千的绘画做出过批评，即认为张大千的绘画向外的参与性过强。这样是否就意味着徐复观不重视儒家思想的艺术显现，或者不认同参与社会的艺术为其所认证的"真正艺术"？

受康德和托尔斯泰影响，徐复观认为"真正的艺术"是艺术精神与技术的结合，无功利的、自由的审美状态是艺术精神的核心。那么如何理解儒家艺术家的无功利的、自由的审美状态就成为理解儒家艺术的关键。

儒家文化肩负着之于社会的责任感，艺术的功利性则成为责任感的直接体现。儒家艺术承担了中国传统社会中的教化功能，就在于其用艺术的形式将艺术家对社会责任感的充分感知展现出来。真正的儒家文化代表着世人最纯真的自由性。儒家从自身的人性出发，充分完善着对"德与能"的追求，当时局处于危难之时，最容易利用自身"德与能"的素养发现普通民众所不能及时发现的社会深层次问题，从而起到唤醒大众、批判现实等的社会参与作用。受儒家文化影响的艺术家们，就将从人性出发、自由追求的这份责任感，用艺术的形式外化出来，以对社会的直接参与充分发挥着艺术的教化功能。这种功利性，以"德与能"的修养为前提，以追求"文化自由"的"无功利性"为基础，所以任何时代都绝不存在着"为功利而功利"的艺术，在战争年代更不存在"为战斗而战斗"的艺术。艺术

① 徐复观：《徐复观全集·论文化（一）》，九州出版社，2014，第49页。

家们越能够充分完善"德与能",其对社会责任感的体会就越深刻、越具有普遍性,其作品也就越能打动人、越具有战斗性。《流民图》之所以在抗日战争时期产生那么大的社会效应,就在于艺术家"'必是言当举世之心,动合一国之意',其根底乃在保持自己的人性,培养自己的人格,于是个性充实一分,社会性即增加一分"①。艺术家们如何以"一己之私"与"世""国"相合?"即是诗人(可以理解为艺术家,引者注)先经历了一个把'一国之意'、'天下之心'内在化而形成自己的心,形成自己的个性的历程,于是诗人的心、诗人的个性,不是以个人为中心的心,不是纯主观的个性,而是经过历练升华后的社会的心,是先由客观转为主观,因而在主观中蕴蓄着客观的,主客合一的个性。"②这必须依靠人性自由向上的发挥,这就是"功利性艺术"背后的"非功利性人性"的作用。康德曾从"量"的方面来看审美判断,认为个人的美感能够与集体的美感相通,即美具有普遍性。然而作为个体的艺术美具有普遍性的原因,即在于从人性中生发的自由的普遍性。艺术立足自由而呈现的功利性,可以看作是文化自由的外在显现。

真正的儒家艺术,实现了个性与共性的互通,是在无功利的人性之上发展起来的以功利为外衣的社会责任感,只有"成教化,助人伦"的艺术,才能实现此类艺术的本性。

徐复观并没有否定艺术的功利性,相反,他强调"为人生而艺术"的社会参与性:正是在自由状态下所积淀的"德与能",最大程度上契合了社会的责任感和使命感,能与广大受众在心灵深处产生共鸣,从而达到参与政治、教育大众的功能。这与儒家的"艺术精神"相通,是儒家人性反映的理性精神在艺术领域的感性显现。

综上,徐复观在《中国艺术精神》的开篇就提出,"中国文化的主流,是人间的性格",他将道德、艺术和科学看作人类文化中的三大支柱,而将《中国人性论史》和《中国艺术精神》看作"人性王国中的兄弟之邦",足可以看出,道德是其谈论中国文化的基础。作为文化的总体气质,中国的艺术精神呈现在儒、释、道、工等多个方面。但儒家作为在中国人类主体走向自觉以来最先影响社会的思想潮流,其对"忧患意识"的把握,真正地将"人"从"神"与"物"的束缚中解放出来,而确立了人之于社会

① 徐复观:《中国文学精神》,上海书店出版社,2006,第4页。
② 徐复观:《中国文学精神》,上海书店出版社,2006,第2页。

发展的主体性地位，其"自由"的内涵，确立了中国传统社会发展的动力。"主体性"和"自由性"是儒家文化"艺术精神"的核心部分，主体性是前提，自由性是动力。正是在主体性和自由性的双重作用下，儒家具有了对于社会的责任感。也正是这份责任感，使个体的努力最大程度上契合了社会的需要，人性的无功利造就了之于社会的最大功利。而儒家艺术，作为儒家人性文化的感性呈现，最直接地体现着儒家"德与能"的个体追求。它作为一个中介，发挥着儒家之于社会的责任感和使命感，最大程度上实现着艺术家与受众的共鸣。受众所感觉到的，已经不再限于艺术的形式，而更多的是艺术家之于社会的责任和感动。而这份责任和感动，是成为时代共识的"艺术精神"，是受众埋藏在心底想发而未发的思想萌动，只是苦于没有特定的方式将之表达出来，但艺术家做到了，因为他具备与"艺术精神"相匹配的特定"技术"。

第二节　道家影响下的艺术之价值定位

道家哲学被徐复观认为是中国传统艺术精神的主体，它对"无"的重视，对"虚"的追求都契合了中国传统美学中的"意境"，而意境作为中国美学所独有的范畴，体现着中国艺术的最大特点。与儒家艺术"成教化、助人伦"的社会参与性不同，道家艺术的艺术性更加纯粹。

"无"是道家哲学的基础，"天下万物生于有，有生于无""道生一，一生二，二生三，三生万物"等代表了道家哲学的宇宙论、创生观。"道"是万物的本源，"无"是"道"的根本特点，正所谓"大音希声，大象无形"。"道"究竟是什么，从老子开始就没有形成明确的认知，"道可道，非常道""道之为物，惟恍惟惚。惚兮恍兮，其中有象；恍兮惚兮，其中有物；窈兮冥兮，其中有精。其精甚真，其中有信。自古及今，其名不去，以阅众甫。吾何以知众甫之状哉"？而道家认为，悟道真正的奥秘在于"虚"，"致虚极，守静笃"是"悟道"的理想状态，所以，"虚"的状态和过程体现着"悟道"的程度。"虚"究竟是什么且如何实现？学界常常将"虚""空"并举称为"虚空"或"空虚"。"空"与"虚"的字面意义差距不大，但是二者的哲学意味却有着质的区别，最基本的，"虚"是道家哲学的范畴，而"空"是佛教思想的重心，是佛教美学立论的基点。

王耘在《空为果论——佛教美学的构造前提》①中提道："空"是一个否定性范畴，解构需要；"空"的本义在于分析，但分析的结果无法建设；"空"是结果，"终归于空"；"我"与"空"是彼此对象化的"一分为二"。与之相对，"虚"却呈现出完全相反的状态："虚"是一个肯定性范畴，虚实相生；"虚"的本义在于过程，在这个过程中实现建构；"虚"是手段，以之为根据建设万有，"无中生有"；主体与对象在"虚"的状态下实现"庄周梦蝶"般"合二为一"。学者对"虚"与"空"的使用并没有上升到哲学高度，只是通过字面的理解而将之等同于"无"的呈现状态，这才将二者放在一起，以"空虚"或"虚空"构成同义复词不加区分地用于道家和佛家思想研究。

通过佛道比较可以看出，作为"没有"的哲学内涵，"空"要比"虚"彻底得多，"无"自然也不等同于"没有"。但很多学者却将"虚"与"无"看作"没有"，通过淘汰"知识"和"欲望"的手段达到"没有"的目的。究其原因，徐复观认为主要是受到道家支派及其支流，尤其是田骈、慎道思想的影响。

田骈、慎到是道家一个重大支派，"因为他们开始把道与法的观念关连在一起，实际上所发生的影响很大，却被今人误解的也很多。我们现时要了解田骈、慎到的思想，主要只能靠《庄子·天下篇》及《荀子·非十二子篇》中有关的材料。《天下篇》所叙述的偏于他们道家性格的一面；《非十二子篇》则重在叙述他们法家性格的一面"②。田骈、慎到为代表的这一支派，从《齐物论》出发，利用老庄哲学对"无"的重视，淘汰了"知"和"欲"，回归到人的本性，"不是在自己精神之中，对不齐的万物，作平等的观照，以承认万物的价值平等的齐物；而只是要求万物在客观世界中作没有个性的形式上的均齐。所以，他们之所谓道，不是老子所说的'其中有精，其精甚真'的道，而只是原始性的顽钝，顽钝的有如土块；所以他们主张由自己无知到如土块一样时，这便与道相合，此即他们所说的'块不失道'"③。因为万物个体差异所导致的本性又有不同，如何将这些不同做到"均齐"？这就必须发挥"法"的力量，而"法"又依靠政治的权力为社会所接受，所以"表面上，田骈们是以道齐万物；而实际上则是以

① 王耘：《空为果论——佛教美学的构造前提》，《文艺理论研究》2017年第1期。
② 徐复观：《中国人性论史·先秦篇》，上海三联书店，2001，第383页。
③ 徐复观：《中国人性论史·先秦篇》，上海三联书店，2001，第386页。

法以势齐万物；这是强制性的、没个性的齐物；与庄子的齐物，有本质上的分别"①。由此可见，作为道家支派，田骈、慎到最终却成为法家的工具，而演变为政治的附庸。

出于政治的考量，田骈、慎到的"去己"，要求把人的精神往下压，直至成为原始生物性质的存在，这已严重背离"独与天地精神往来"的庄子精神。所以《天下篇》的作者认为慎到们"所谓道非道"，原因就在于他们否定了老庄对"道"精神性内涵的把握，"只把握到人性下半截的纯生理地构造，由生理性的构造再向下落，下落到'若无知之物'的土块，以土块为人性的理想状态，然后依靠外在的法与势与万物关连在一起；这便成为没有个性，没有自由的关连"②。

受此影响，"绝圣弃智"的修为就成为后世理解道家哲学的基础，也成为道家虚静哲学的主要特点，在艺术领域，也就将"澄怀味像"发挥到了极致。既然道家哲学中讲究"绝圣弃智"，那么如何理解中国传统艺术中人文素养之于道家艺术（比如文人画）的直接影响？徐复观在《溥心畬先生画册序》中就曾借助溥心畬个人的学识修养鉴赏其艺术，认为："文学艺术的高下决定于作品的格；格的高下决定于其人的心；心的清浊深浅广狭，决定于其人的学，尤决定于其人自许自期的立身之地。由此以鉴赏一切的画。"③而道家哲学一直被认为是中国传统艺术尤其是山水画艺术的思想基础，那么在道家哲学领域之内来研究艺术，学识素养与艺术之间是否存在矛盾？如何理解学识所代表的"有"与"澄怀"所代表的"无"之间的关系？处理好这些问题的关键就在于对道家哲学核心"虚"的把握。

一、存在之间

"虚"字的历史可以追溯到战国时期的楚国，当时写作 ，到秦朝小篆，写作 ，开始具有现在"虚"的字形。《说文解字》对"虚"的解释是："大丘也。昆仑丘谓之昆仑虚。古者九夫为井，四井为邑，四邑为丘。丘谓之虚。从丘虍声。丘如切，朽居切。臣铉等曰：今俗别作墟，非是。"《集韵》《复古编》都采此意。《尔雅》："孔、魄、哉、延、虚、无、

① 徐复观：《中国人性论史·先秦篇》，上海三联书店，2001，第 386 页。
② 徐复观：《中国人性论史·先秦篇》，上海三联书店，2001，第 389 页。
③ 徐复观：《中国知识分子精神》，陈克艰编，华东师范大学出版社，2004，第 127 页。

之、言，间也"，一方面认为"虚"是"中间"，"星纪，斗、牵牛也。玄
枵，虚也。颛顼之虚，虚也。北陆，虚也。(释天第八)""壑、坑坑、滕、
徵、隍、濂，虚也。(释诂第一)"；另一方面，也将"虚"作"大丘"的
名词使用，"河出昆仑虚，色白；所渠并千七百，一川色黄。百里一小曲，
千里一曲一直。(释水第十二)"。从字义考据学的角度看，"虚"在词源处
并无"没有"之意。结合老庄道家哲学对"虚"的阐释，"虚"在道家哲
学中肯定不作"大丘"解，而只能取"间"义。

"虚"的"间"义，在老庄哲学中就起到隔开的作用：一方面在知识、
欲望与人之间起隔开作用，以保持人的"忘知""无欲"的纯自然的状态；
另一方面则在欲望与知识之间起到隔断作用，"不让欲望得到知识的推波
助澜"①。由此可见，道家并不是否定"知"和"欲望"，而是不让"知"和
"欲望"在人的各项判断中起作用，也就是说，"正因为'有己'，而'无
己'乃有其意义。同样的，必须是有'知'，而'忘知'乃有其意义。庄
子乃是面对着当时的知识分子而言忘知。所以作为忘知的根柢的还是某程
度的知识"②。道家讲究"去知"但是并不否定"知"。"知"的作用在于对
"物德物性"的了解，从而能够更好地"相忘于江湖"，达到自由的境界，
正所谓"以其知之所知，以养其知之所不知，终其天年而不中道夭者，是
知之盛也"(《大宗师》)。李耀南在《庄子"知"论析义》中分析了庄子
"知"的特点及功能，最终认为："'真知'不是关于世界的一般认识，也
不是认识论意义上的方法论，而是一种修为工夫所达致的心灵境界，一种
解除人生系累桎梏而与道为一的自由之境。"③无论是起到积极作用而"不
亦知乎"，还是起到消极作用而必须"去知"，"知"都客观地存在于庄子
哲学中。庄子所要做的是通过"忘"来隔离开"知"的"在"，最终实现
"去"，而其中的关键就在于"虚"，"只有具有真知的真人冥一于道，虚怀
任物，生死不足以动其灵府之闲和，在极端的境况里也能'登高不栗，入
水不濡，入火不热'(《大宗师》)，以至入于无古无今、不生不死的状态；
凡此，方可视为'真知之大用'(王夫之)"④。

毋庸置疑，庄子哲学中的"知"，对于人生具有不同的意义，呈现出

① 徐复观：《中国艺术精神》，华东师范大学出版社，2001，第44页。
② 徐复观：《中国艺术精神》，华东师范大学出版社，2001，第45页。
③ 李耀南：《庄子"知"论析义》，《哲学研究》2011年第3期。
④ 李耀南：《庄子"知"论析义》，《哲学研究》2011年第3期。

不同的价值，是庄子人生哲学最重要的组成部分。但在认识论体系中，庄子通过"虚"的过程隔离开"知"与"欲"之间的关系，从而保障了"人"的"主体性""自由性"的地位，这个过程代表着庄子哲学的"二律背反"：承认"知"的存在及功能，但其功能不彰显于审美判断中。庄子称之为"循耳目内通，而外于心知"（《人世间》），徐复观解释为"让外物纯客观地进来，纯客观地出去，而不加一点主观上地心知的判断"①。而保障纯粹客观判断的前提则是主体的"自由"。

　　"自由"被徐复观称作中国艺术精神的核心。徐复观借用海德格尔的观点，认为："在作美的观照的心理的考察时，以主体能自由观照为其前提。站在美的立场眺望风景，观照雕刻时，心境愈自由，便愈能得到美的享受。"②自由观念为徐复观的人性研究确定了基础和方向，无论研究道家还是儒家人性，徐复观都将之作为立足点，而所谓观照，徐复观认为是对物作直观的活动，而不作分析的了解。直观的活动即没有人的欲望与知识的参与，而分析的了解就加入了人主观的认识。所以，庄子哲学强调的是观照的态度，重视的是"无欲无知"的方式，唯其如此，方得自由的境界。但是"无知"必须以"知"为前提。举个简单的例子，以庄子的方式去观照一棵松树，抛却知识的储备，没有了"松属，常绿针叶乔木"的定位，忘却欲望的参与时，它绝不会因为其硕大的枝干而成为板材的首选，必须以知道它是"松树"，再不济也要知道它是"树"为前提。如果将它看作"草""石"等就脱离了事物的本性，况且就算将之称作"草、石"，这也是知识判断在起作用，这就是"知"的存在最基本的价值体现，"多识于鸟兽草木之名"。

　　"知"不能排除，也不可能完全排除，在认知过程中又须做到"无欲无知"，那就需要依靠"虚"的功夫，隔开"人""欲""知"之间的联系。这极为类似弗洛伊德对意识的研究所得出的"冰山理论"：对知识掌握的广度和深度构成了冰山理论中的"无意识层"，占据冰山的主体，对整个冰山起到基础性的支撑作用却不能显露在外；而"无欲无知"的状态则构成冰山理论的"意识层"，不占据冰山的主体却是整个冰山的直接呈现；"虚"则构成"前意识层"，在"无意识层"和"意识层"之间起到调节作用，不让"知"的力量和状态呈现到意识层中来，从而保证"观照"的自

① 徐复观：《中国人性论史·先秦篇》，上海三联书店，2001，第340页。
② 徐复观：《中国艺术精神》，华东师范大学出版社，2001，第43页。

由。"无知"看似"知"的对立面，却与"知"共同构成了意识的主体。

与弗洛伊德的冰山理论相对应，徐复观借鉴了胡塞尔对现象学的研究，将意识区分为"经验的意识层"和"超越的意识层"："美的观照的意识，正由此两层意识而成立。前者是指向美的意识的契机，后者则是其根据。"① 胡塞尔所说的"现象学的剩余"，是将经验的意识层也就是可以感知到的知识全部放入"加括号"之后所得到的，比经验的意识更深入一层的超越的意识，也就是纯粹意识，这一层面的意识渗透到一个人的个人无意识甚或一个民族的集体无意识中，"实有近于庄子对知解之心而言的心斋之心"②。

"斋"，《说文》解释为："戒，洁也。""心斋"也就是保持心的干净、清洁，不受外物即知识、欲望的污染，徐复观解释为："心存于自己原来的位置，不随物转，则此时之心，乃是人身神明发窍的所在，而成为人的灵府灵台。"③ 庄子解释为："唯道集虚，虚者，心斋也"(《人间世》)。由此可以总结，心斋就是"虚"的状态，这种状态不受欲望、知识等的侵扰，而保留在它自然的本初的位置上，不为外物所左右。"虚"作为一种状态，在"人""物""知"之间起到隔开的作用，由此以解决庄子哲学对"知"的认识的二律背反，也就构成了庄子在物我之间所建构的一个乌托邦世界。

"心斋"之后的"心"的作用被庄子比喻为"镜"或"水"：

> 至人之用心若镜，不将不迎，应而不藏，故能胜物而不伤。(《应帝王》)
>
> 鉴明则尘垢不止。(《德充符》)
>
> 人莫鉴于流水而鉴于止水；惟止，能止众止。而况官天地，府万物，直寓六骸，象耳目，一知之所知，而心未尝死者乎。(《德充符》)
>
> 彻志之勃，解心之缪。贵富显严名利六者，勃志也。此四六者不荡胸中则正，正则静，静则明，明则虚，虚则无，无则无为而无不为也。(《庚桑楚》)

所以，从欲望与心知中解放出来的虚静之心的效果就是"明"，而"明

① 徐复观：《中国艺术精神》，华东师范大学出版社，2001，第46页。
② 徐复观：《中国艺术精神》，华东师范大学出版社，2001，第47页。
③ 徐复观：《中国人性论史·先秦篇》，上海三联书店，2001，第341页。

即是'一知之所知'的'知'。《刻意篇》有'静一而不变'的话。一与静连用，一故静，静故一。由此可知'一知'即是'静知'。所谓静知，是在没有被任何欲望扰动的精神状态下所发生的孤立性的知觉。此时的知觉是没有其他牵连的，所以是孤立的，所以是'一知'。知物而不为物所扰动的情形，正如镜之照物，'不将不迎'"①。"虚"作为"存在之间"义使用，主要就是在知识与知识之间、知识与人之间、欲望与人之间起到隔开作用，从而使知、欲望、人三者均保持在"孤立"的状态，它们之间不发生直接的关联。

由此可知，老子"致虚极"的理想状态，实际上是知识、欲望与人三者之间相互独立的绝佳状态，知识、欲望在人的各类判断中不起直接作用，造就判断主体的"无知无欲"。但是在实际的人生经历中，正是表面上不起作用的知识和欲望，作为无意识的存在，影响了判断主体的个人素养，造成了人在生活认知、审美层次和审美判断上的差异。徐复观据此认为："庄子乃是面对着当时的知识分子而言忘知。所以作为忘知的根柢的还是某程度的知识。他（庄子）虽然常以混沌作忘知后的形容，但他的忘知实不同于一般之所谓混沌。否则孤立化后的知觉特性，便发挥不出来。进到小孩子眼里的东西，都是美的，可以用作游戏的东西，因为小孩子多只有知觉活动。但没有知识作基底的知觉活动，可以将事物变成美的对象，因而感到一种满足。不过这种满足，不能上升到有美的自觉的程度。"②

老子和庄子都曾经对"知"做过否定性的批判，比如"不尚贤，使民不争。不贵难得之货，使民不为盗。不见可欲，使民心不乱。是以圣人之治，虚其心，实其腹，弱其志，强其骨，常使民无知无欲。使夫知者不敢为也。为无为，则无不治"（《道德经·三章》），就在于看到了"知"锻炼了人的"智"，进而培养了人的"欲"，从而引起社会的纷争，其中最关键的因素即在于没有做到"虚"。据此，有人认为此乃老子之愚民政策，其实不然，"智多，则多欲；多欲则争夺起而互相陷于危险"③。"故以智治国，国之贼；不以智治国，国之福。"不以智治国，就是不围绕着以自我为中心的知去管理国家，"系去掉以自我为中心的知，以打通自我与百姓间的

① 徐复观：《中国艺术精神》，华东师范大学出版社，2001，第 49 页。
② 徐复观：《中国艺术精神》，华东师范大学出版社，2001，第 45 页。
③ 徐复观：《中国人性论史·先秦篇》，上海三联书店，2001，第 312 页。

通路，使自己玄同于百姓"①。"圣人"与"百姓"划分的依据：一是"知"掌握的程度，这也是中国传统社会中文人与百姓的最大区别；二是"虚"的程度，这也就造成了中国传统社会中文人之间修养程度的划分，也就是所谓格调的高低。所以，老子和庄子对"知"的否定就存在着选择性：一方面肯定"知"对人素养的陶养功能，它可以培养人的内在气质，此成为至人、圣人、神人的先决条件；另一方面又否定了"知"对人的欲望的影响作用，应在"无知无欲"中培养人的外在形式。就在这样一个围绕着"虚"建构起来的矛盾统一体中，实现着道家哲学之于中国传统文人的精神诉求。

二、含道与澄怀

作为道家哲学最直接的感性显现，道家艺术一直被看作是纯粹性的代名词。相较于儒家艺术之于社会的责任感，道家艺术参与社会的功能性要弱得多，甚至有人直接否定了道家艺术的社会参与性，将它形而上的唯美性作为道家艺术的评判标准。所以普遍认为，道家艺术的前提即在于"澄怀观道"，这既满足了道家哲学对"无"的追求，又在形式上实践着道家艺术的唯美特质。但是，既然讲究"澄怀观道"，以"无"的心境去追求艺术的纯粹，那么如何处理人的素养与艺术的关系？徐复观引用费夏的观点认为："最高的艺术，是以最高的人格为对象的东西。费夏所说，在庄子身上正得到了实际的证明。"②最高的人格无疑又是修养得来的，而修养的最直接途径就是"读万卷书，行万里路"，即知行合一。最高的人格修养决定了艺术品的意味和艺术家的灵魂，而意味之美、灵魂之美，才是真正艺术的美。两相比较：一个重视"澄怀观道"，追求"无知无欲"的纯粹，一个讲究人格素养，追求人性灵魂的完善；一个重视无，一个重视有。就是这样一个看似绝对矛盾的个体，在道家文化中通过"虚"将它们完全统一起来。

道家哲学没有否定"知"，只是通过"虚"将"知""欲""人"三者隔离，三者及三者之间不发生直接的作用，也就祛除了以自我为中心的"知"。反映在艺术活动中，自然也没有排斥"知"的必要，正如徐复观所言，必须有"怀"，澄"怀"才有其意义。"澄怀观道"观念的提出，以

① 徐复观：《中国人性论史·先秦篇》，上海三联书店，2001，第312页。
② 徐复观：《中国艺术精神》，华东师范大学出版社，2001，第34页。

宗炳丰富的游历为前提："西涉荆、巫，南登衡、岳，因而结宅衡山，欲怀尚平之志，有疾乃还江陵，叹曰：'老疾俱至，名山恐难遍睹，惟当澄怀观道，卧以游之。'凡所游履，皆图之于室，谓人曰：'抚琴动操，欲令众山皆响'。"（《宋书·隐逸传》）游历增加了宗炳对国家大好河山的认识，如此"知"的获得也为他研究"知"与"艺术"的关系提供了前提。宗炳在《画山水序》的开篇就提到"圣人含道映物，贤者澄怀味像"，直接就将"知与艺"的关系相统一，为今后道家艺术的发展确立了总纲。只可惜道家艺术的研究者重视了"澄怀味像"，而忽视了"含道映物"。

> 圣人含道映物，贤者澄怀味像。至于山水，质有而趋灵。是以轩辕、尧、孔、广成、大隗、许由、孤竹之流，必有崆峒、具茨、藐姑、箕首、大蒙之游焉。又称仁智之乐焉。夫圣人以神法道，而贤者通；山水以形媚道，而仁者乐。不亦几乎？[1]

魏晋玄学思想的性质到目前为止还没有形成公认的结论，但是玄学以道家思想为基础，且与儒、释两家又有非常密切的联系，是纷繁的研究中所得出的比较一致的认识[2]。"含道映物"的"道"自然也就受到儒释道三家"道"的共同影响。为了解释"含道映物"，宗炳通过山与人的关系，即"以轩辕、尧、孔、广成、大隗、许由、孤竹之流，必有崆峒、具茨、藐姑、箕首、大蒙之游焉"，得出"智之乐焉"的结论。轩辕黄帝以人文始祖的身份登临崆峒山的事迹，在黄帝与崆峒山之间建立起传统文化中的"比德"体系。将黄帝的德性与崆峒山的德性相比附，以黄帝、尧舜等为代表，这就对主体的素养提出比较高的要求，这是很典型的"知识"追求。"含道映物"的过程，无论是出于儒家修齐治平的政治抱负，还是道家以"知"为基础的"无意识"培养，都包含着自身素养提升的要求。

以"比德"为核心，"含道映物"的成立包括三个基本条件：第一，主体具有较好的修养，即圣人追求，也即如宗炳所言的轩辕、尧、孔、广成、大隗、许由、孤竹之流；第二，客体具有较好的品质，即如宗炳所言的崆峒、具茨、藐姑、箕首、大蒙等；第三，主体与客体之间保持平等的地位，都作为主体而存在。在艺术活动中，它是艺术家以自身的素养去感

① 宗炳：《画山水序》，陈传席译解，人民美术出版社，2016，第 1 页。
② 王晓毅：《魏晋玄学研究的回顾与瞻望》，《哲学研究》2000 年第 2 期。

悟社会、品味自然的过程，在主体与客体之间建构起"比德"的存在，这成为中国传统文化中的亮点。比如"梅兰竹菊"四君子的称谓，"君子"本来是对"文质彬彬"的"人"的称谓，却用在植物身上，正是因为四种植物具有了中国传统文人的气质，"与梅同疏，与兰同幽，与竹同谦，与菊同野"，传统文人在它们身上找到了品质寄托。宗炳有言："至于山川，质有而趣灵。""山川质虽是有，而其趣则是灵。正因为如此，山川便可成为贤者澄怀味象之象，贤者由玩山水之象而得与道相通。在山川的形质上能看出它是趣灵，看出它有其由有限以通向无限之性格，可以作人所追求的道的供养，亦即是可以满足精神上的自由解放的要求，山水才能成为美地对象，才能成为绘画的对象。"① 所以，"含道映物"是艺术家的修养过程，艺术家依靠在生活上、知识上的积淀，将客体当作审美的存在，在客体有限的形式中能够参悟无限的价值，在与审美客体的互动中形成审美体验。正所谓"登山则情满于山，观海则意溢于海"，而这正是艺术创作活动的开始，这也构成后来艺术家"澄怀味像"的前提。

"含道映物"与"澄怀味像"看似是相反的状态，但在精神层面上却保持着紧密的关联："含道映物"陶养了主体的艺术精神，在与外物的互动中形成"比德"的精神状态，"以我观物，故物皆着我之色彩"；"澄怀味像"则通过"虚"的手段抛却了以自我为中心的知识与欲望，"以物观物，故不知何者为我，何者为物"，这正好就构成美的意识。"美的意识，是由将所观照之对象，成为美的对象而见。观照所以能使对象成为美的对象，是来自观照时的主客体合一。在此主客体合一中，对象实际是拟人化了，人也拟物化了"② 由此也正契合了王国维对"意境"的划分："含道映物"对应着"有我之境"。"有我之境，于由动之静时得之"③，在物我的互动之中，将主体的品质呈现为客体的高贵，在两相比附的过程中实现情感的升华，并以客体客观存在物为收束，故王国维称之为"不隔""宏壮"。王国维的"宏壮"实有别于传统美学中的壮美，也有别于克服恐惧而后愉悦的崇高，它更强调的是在主客比附过程中所呈现出来的情感升华。"澄怀味像"对应着"无我之境"。"无我之境，人惟于静中得之"④，伴随着以

① 徐复观：《中国艺术精神》，华东师范大学出版社，2001，第142页。
② 徐复观：《中国艺术精神》，华东师范大学出版社，2001，第48页。
③ 王国维：《王国维讲国学》，吉林人民出版社，2009，第29页。
④ 王国维：《王国维讲国学》，吉林人民出版社，2009，第29页。

自我为中心的知识和欲望的抛弃，实现主客合一和美的意识。在这种"虚壹而静"的观照中，达到"无知无欲无我"的优美之境。因为"虚"的状态拉开了"知识""欲望"与人的距离，王国维称之为"隔"。意境是老庄道家哲学的集中反映，"含道映物"与"澄怀味像"也就成为老庄道家哲学在艺术领域呈现的两个阶段，看似矛盾的两个过程，却统一于老庄哲学对待"知"的二律背反中。

如果说"含道映物"培养了艺术家在艺术活动中的自由性，"澄怀味像"则培养了艺术家在艺术活动中的无功利性。二者可以构成递进关系："含道映物"是艺术体验过程，而"澄怀味像"则是艺术构思。二者也可以构成并列关系："含道"和"澄怀"可以看作一个过程的两个方面。一方面，"含道"重视艺术家的素养，通过"知"和"游"的过程实现审美素养的提高，这个阶段提供了"澄怀"的选择性，澄汰该澄汰的，保留该保留的，这是庄子哲学所肯定的"知"的范畴；另一方面，"澄怀"重视艺术家对欲望的抛弃，通过"虚"的过程，将人在实践中积累的知识与欲望积压在人的无意识领域，成为人性能够得以喷发的基础，为今后艺术创作提供"冲动"的资本。"文学艺术的高下取决于作品的格；格的高下决定于其人的心；心的清浊广狭，决定于其人的学，尤决定于其人自许自期的立身之地。"[①] "自许自期的立身之地"就是从"含道"与"澄怀"的过程之中来，就是从老庄哲学对待"知"的二律背反中来。

综上，老庄道家哲学的"虚""无"是指精神状态，《尔雅》对二者的解释同样是"间"，"孔、魄、哉、延、虚、无、之、言，间也"，绝不是物理学意义上的"没有"。老庄哲学通过对"知"的二律背反，既提升了判断主体的精神素养，又将判断结果置于"自由"的环境之下而使其具有普遍性意义。受此影响，受道家哲学的影响，道家艺术家在"知"的涵养之下培养艺术家之所以为艺术家的艺术素养，而"虚"的过程又将艺术家的意识与无意识隔开，在艺术形式中呈现一种自由的洒脱与无功利的特质，进而形成"为艺术而艺术"的纯粹。但是，作为道家人性基础上所开放的感性之花，道家哲学"为人生"的出发点，也就造就了道家纯粹艺术在处理人生问题上所呈现出来的矛盾性。这一矛盾性在处理"知"性上达到顶峰，但却因为"致虚极，守静笃"的状态而将矛盾融合，且和谐地呈现于

① 徐复观：《中国知识分子精神》，陈克艰编，华东师范大学出版社，2004，第127页。

艺术形式中。

老庄哲学中,"无"是根本,"有"是手段,"无"的实现必须依靠"有",正是因为"有己""有知","无己""无知"才有意义,也正是因为"有道","澄怀"才有其意义。所以道家哲学并非一概强调"无"而非"有",道家哲学对"有"的层次性及地位都有明确的区分。道家哲学基础上的道家艺术也并非一概强调"澄怀味像","含道映物"同样是道家艺术必需的修养。一加法一减法的这两个阶段,共同构成了道家艺术活动的精神主体。

第三节 艺术精神与工匠精神

2016 年《政府工作报告》中首次提到"工匠精神"。随后"工匠精神"在国家质量颁奖晚会上被再次提及,它作为现代中国制造业的高频词汇逐渐进入生活及学术视野。"工匠"作为传统制造业从业者的代名词,在中西方国家都曾经创造出异常璀璨的传统工艺文明。"工匠"讲究传承,注重精益求精,但同时也意味着低效,"工匠精神"似乎不符合围绕"科学"建构的"科学技术是第一生产力"的现代"高效"语境。现代社会在科学技术帮助下所取得的日新月异的成就有目共睹,中国将传统"工匠精神"上升到国家战略,其主要原因在于,科学为世界带来迅速发展的同时,也为人类带来很多无法解决的灾难,而解决这些"灾难"的良药唯有"工匠精神"的"道德意识"。

现代科学意识诞生于西方,在中国传统文化中,现代意义的科学观念比较弱,"中国文化,毕竟走的是人与自然过分亲和的方向,征服自然以为己用的意识不强。于是以自然为对象的科学知识,未能得到顺利的发展。所以中国在'前科学'上的成就,只有历史的意义,没有现代的意义"[1]。自新文化运动以来,伴随着西学东渐,西方的"德先生"和"赛先生"传入中国,中国才有了西方现代意义上的科学观念。所以,关于中国传统社会中有没有科学的问题曾引起很多人的论争,最终得出能够为大多学者所能接受的观点是:"与其他民族、文化一样,中国古代同样有科学,但中国古代科学与西方科学不是同一种形态的科学。"[2]钱兆华通过对比西方现

[1] 徐复观:《中国艺术精神》,华东师范大学出版社,2001,自叙。

[2] 钱兆华:《中国传统科学的特点及其文化基因初探》,《江苏大学学报(社会科学版)》2005 年第 1 期。

代科学，认为中国传统科学具有经验性、整体性、意会性和模糊性等特点，这也就导致"中国科学的另一个重要特点：仅仅满足于自然知识的获得及其应用，从不考虑对这些知识进行严格的检验或论证"①。即中国传统科学没有被证伪的语境，而可证伪性被认为是现代科学的核心特点。所以，为了和西方现代意义上的科学相区分，许多研究者更倾向于将中国传统文化中的科学称为技术，这在一定程度上指明了中国传统科学"应用性"的特点。因为在界定技术的本质时，美国技术思想家、复杂性科学奠基人布莱恩·阿瑟就认可了"技术是科学的应用"②的观点，所以在中国古代农业文明语境中成长起来的传统科学技术，"与农业文明联系最密切的部门首先得到发展。因此，天文学、地理学、农学、医学成为中国古代科学技术中最有成就和最具特色的学科，而像几何学、力学这些在古希腊曾取得系统性成果的学科，在古代中国却未能得到长足的发展。中国古代科学技术更看重的是科学技术的实际运用，而不是科学理论系统的建立和完善"③。很典型的，这不同于建立在实验主义和合理主义基础之上的西方"科学精神"。徐复观曾明确提出"科学精神"，并将科学精神的核心概括为对科学之"爱"："爱真实，爱善美，不以任何实用目的为前提，而只以纯粹知识，为人类最崇高的活动。"④而在对待研究的态度上，科学精神"必须是客观的、谨严的，把经过研究所得的结论，与未经过研究所发生的臆见，划分得清清楚楚"⑤。中西方在科学意识方面所出现的差异，其原因可以追溯到中西方文化发展的不同动机方面："古代希腊的文化，是建在商业相当发展的基础之上，这些'文化人'，不感到生活的压力，而对宇宙自然感到惊异，由这种惊异而冥想，而中国古代的文化则是感到人的灾祸，所以中国古代文化，首先想到怎样才能解决这些灾祸。简言之，希腊文化的动机是好奇，中国文化的动机是忧患。"⑥与希腊的商业文化相对，中国古代的文化建立在农业文明基础之上，春种秋收的漫长周期，决定了中国文化"未雨绸缪"的性格，是中国文化忧患意识的集中体现。而作为欧洲文化的摇篮（希腊和希伯来文化），希腊文化的"好奇"也就很典型地代表

① 钱兆华：《中国传统科学的特点及其文化基因初探》，《江苏大学学报（社会科学版）》2005 年第 1 期。

② ［美］布莱恩·阿瑟：《技术的本质》，曹东溟、王健译，浙江人民出版社，2014，第 25 页。

③ 何萍、李维武：《中国传统科学方法的嬗变》，浙江科学技术出版社，1994，第 16 页。

④ 徐复观：《徐复观全集·论文化（一）》，九州出版社，2014，第 1 页。

⑤ 徐复观：《徐复观全集·论文化（二）》，九州出版社，2014，第 688 页。

⑥ 徐复观：《徐复观全集·论文化（二）》，九州出版社，2014，第 833 页。

了西方文化的基本动机。

相较于中国传统科学技术的功利性，西方科学精神的无功利性使得西方科学能够在一个相对独立的环境中发展，"科学知识，为什么只是成长于古希腊文化系统，而不成长于其他文化系统？因为古希腊哲人，排除实用的观念，重视'为知识而知识'的精神，这样便能顺从对象自身的法则，一直追求下去，而不致受到当下有用无用的干扰与限制。用另一语言表达，他们特别重视各学术的自律性，这是科学得以成长的重大原因"①。所以西方"无用"的基础科学发展得比较扎实，也正是立足于扎实的基础科学，西方才能够衍生出近代科学，这也可以看作对"李约瑟难题"最直接的回应。

西方现代意义上的科学之于西方经济社会发展的贡献毋庸置疑，但是资本主义时期对剩余价值追求的狂热，把将"科学精神"发展起来的现代科技与市场效益相挂钩，将现代科学的负面效应相应最大化。"当前世界，因科技发展得非常迅速，物质生活非常丰富，反而把人推向各种根源性的危机。"②"二十世纪文化的特性，是科学者压倒了一切宗教、哲学、艺术者的地位；技术的效用，取代了一切思想家的效用。因世人对于科学过分的信赖，却不注意他可能达到的界限，以致随意扩大使用科学上所得的结论，而愈益破坏了文化中的价值系统，愈益消蚀掉了文化中人类爱的成分。"③现代科学带来诸多负面效应的主导者，并不是科学本身，而是科学所处的时代语境及使用科学的人。"就全世界的总形势来说，以现在的科学、技术，通过合作的方式，以解决人类当前生活的需要，根本是不成问题的。不成问题的事而居然成了问题，这是说明，问题不仅是出于科学、技术的不足，而是出自使科学、技术不能尽量推广的人。人类的危机，实际是应由人的自身负责。因为人的自身成了问题，所以一切才成了问题。"④原子能技术运用于战争等许多科学事实已经突破道德底线，徐复观将这类现象的原因概括为"爱"的缺失："作为现代文化精神特性的，从积极方面说，或者可以称为极端的技术化的文化；从消极方面说此一现代文化的精神特性，则或者可以称之为这是没有人类爱的文化精神的时代。"⑤而"爱"才

① 徐复观：《徐复观全集·论文化（二）》，九州出版社，2014，第 753 页。
② 徐复观：《徐复观全集·偶思与随笔》，九州出版社，2014，第 242 页。
③ 徐复观：《徐复观全集·论艺术》，九州出版社，2014，第 37 页。
④ 徐复观：《徐复观全集·论文化（一）》，九州出版社，2014，第 420 页。
⑤ 徐复观：《徐复观全集·论文化（一）》，九州出版社，2014，第 435 页。

是科技、艺术、器物之美的核心，"对神之爱、对人之爱、对大自然之爱、对正义之热爱、对工作之爱、对物体之爱等等，如果抹杀了这些感情，那么我们将再也无法获得美"①。而中国传统中的"爱"的道德文化就恰好弥补了科学此方面的缺憾。牟宗三、徐复观、张君劢、唐君毅联合撰写的《为中国文化敬告世界人士宣言》中提到，西方科学所带来的种种危机正等待中国围绕"道德"建构的文化解救。"要度过当前危机以开创未来太平之业，实际还是一个道德问题。再妥当点说，实际是要使人以道德来运用科学知识的问题。"②西方的科学帮助东方摆脱经济上的落后，东方的道德帮助西方摆脱精神上的贫乏③。所以，在科学技术高度发展的当下，培养人的道德意识，培养对社会、自然和人的"爱"，单靠"向前看"的科学很难做到，它还需要"依靠某种把人拖着向后的力量，与拉着人向前的力量，取得某程度的平衡，在平衡中得到精神的平静与安顿，以保持人生的正常状态"④。"向后的力量"，即是在现代科学精神追求"是什么"的动力下，思考现代科学"为什么"的问题，也就是将"人"从"科学的附庸"解放出来，发挥其主体性地位。而"为什么"的问题正是中国传统科学技术追求的核心问题。在传统社会，"为农业"的应用性保障了中国传统科技取得辉煌的成就，在这个过程中，传统中国科技保持着从业者（传统工匠）的主体地位，发挥着传统工匠之于社会的责任感和使命感，以及对于自己制造产品的归属感。"社会主义的国家，可以把用的观念扩大到'为人民所用'。'人民所用'，是范围更大更丰富的用，因而更可和'为知识而知识'的精神融合在一起。"⑤由此可见，没有科学，无法保障经济上的进步和物质上的丰富，而没有道德，无法保障人和社会的健康，科学与道德的结合就成为时代要求的必然。科学与道德的结合也可以看作科学与人在文化领域的结合，这也是时代对"工匠精神"的呼求。

科学精神的中心是"科学"，强调真理之"爱"，而工匠精神的中心是"人"，强调道德之"爱"。相较于西方现代意义上的科学，工匠精神更符合中国传统文化的语境。相较于资本主义利用科学导致人的异化，传统工

① ［日］柳宗悦：《工匠自我修养》，陈燕虹等译，华中科技大学出版社，2016，第96页。
② 徐复观：《徐复观全集·论文化（一）》，九州出版社，2014，第434页。
③ 徐复观引用尼克松的就职演说："我们有充分的物质，但在精神方面却是贫乏。"见《徐复观全集·论文化》718页。
④ 徐复观：《徐复观全集·论文化（一）》，九州出版社，2014，第372页。
⑤ 徐复观：《徐复观全集·论文化（二）》，九州出版社，2014，第753页。

匠精神更加注重对人性的强调，它不仅可以避免科学的盲目发展所带来的种种社会问题，也能够为社会发展提供更多高质量的产品，在保持社会发展的同时，保障人性不会在"资本"的影响下而扭曲。"仓廪实而知礼节，衣食足而知荣辱"，"科学技术是第一生产力"的文化语境保证了新中国由积贫积弱的"贫穷"发展到小康社会的"富有"，如何由"富有"走向"富强"，这是国家在新时期必须要考量的问题。"碳达峰、碳中和"的双碳节能减排目标的确定，"绿水青山就是金山银山"的可持续发展战略，都将"人"当作社会发展的首要考量。"工匠精神"并非否定科学，而是强调人对科学的支配，强化作为道德主体的人在科学、社会发展中的主体性地位，从而避免人的异化，保障经济的可持续发展。"以理性中的德性之力，将生命加以转化、升进，使生命的冲动，化为强有力的道德实践，则整个的人生、社会，将随科学的发展而飞跃发展。"① 以"德性"将科学从单纯的资本追求中解救出来，把科学发展与人性相结合，实现真善美的和谐共存，这是"工匠精神"的时代追求。

相较于科学精神，徐复观的论述并没有涉及"工匠精神"，但他围绕"道德"对现代科学的建构却暗合了工匠精神的形而上追求。在杂文《爱与美》中，徐复观将"爱"视作美的基础："美与爱，有其不可分割的密切关系，因为爱，才能发现美。美，在其最根源的地方，是要受爱的规定的。没有了爱的文化，结果会变成了没有美的文化。"② 科学精神的"爱"体现在科学本体内，强调科学工作者之于知识、真实的纯粹之爱。工匠精神的"爱"体现在科学的功能之上，属于科学社会学的范畴，它更强调科学技术之于认知客体、之于社会的责任感和使命感，更强调从业者的"主动性"与"主体性"，是以工匠为代表可以扩展至所有人的理想性格。米尔兹曾从六个方面概括工匠的理想性格："(1) 工匠的全部神经都集中到产品品质以及生产技术上，与产品之间形成内在的关系；(2) 产品与生产者具有心理结合；(3) 成为劳动的主人，能够自己决定、控制劳动的计划以及作业方法；(4) 随着劳动技术的提高，人类也有所发展；(5) 劳动与娱乐、劳动与教育一致；(6) 工匠生活的唯一动机就是劳动。"③ 徐复观通过对"精神"与"性格"关系的界定，认为："庄子主要的思想，将老子

① 徐复观：《徐复观全集·论文化（一）》，九州出版社，2014，第380页。
② 徐复观：《徐复观全集·论艺术》，九州出版社，2014，第39页。
③ ［日］仓桥重史：《技术社会学》，王秋菊、陈凡译，辽宁人民出版社，2012，第137页。

的客观的道，内在化而为人生的境界，于是把客观性的精、神，也内在化而为心灵活动的性格。心不只是一团血肉，而是'精'；由心之精所发出的活动，则是'神'；合而言之即是'精神'。将内在的心灵活动的此种性格（'精神'）透出去，便自然会与客观的道的此种性格（'精神'），凑泊在一起。"① 由此来看，米尔兹所强调的工匠的理想性格，以工匠为主体可界定为"工匠精神"。

徐复观在研究中国艺术精神时，曾不止一次提道："人人皆有艺术精神。"② 由此，徐复观基本上没有将艺术精神的主体范围做限定。当然此处的"人人"包括中国传统社会的工匠群体，很自然的，由工匠体现出来的理想性格属于艺术精神的范畴。与艺术精神的主体范围相对应，工匠精神的主体范围也可以不做限定："工匠精神狭义是指凝结在工匠身上、广义是指凝结在所有人身上所具有的，制作或工作中追求精益求精的态度与品质。"③ 因此，可以理解为"人人皆有工匠精神"，工匠精神最终也可以摆脱具体"工匠"而上升到文化范畴。徐复观对艺术精神的论证，建立在庄子寓言中庖丁、梓庆、轮扁、佝偻者、工倕、伯昏无人等工匠之"技"的基础之上，"道近乎技"。以此为据，可见工匠精神与艺术精神具有相通性。

徐复观指出，中国文化具有层级性特点，认为："不了解中国文化的层级性，也很难接触到中国的文化。层级性，是指同一文化，在社会生活中，却表现许多不同的横断面。在横断面与横断面之间，却表现有很大的距离；在很大的距离中，有的是背反的性质，有的又带着很微妙的贯通关系。"④ 徐复观利用庄子哲学由传统工匠研究艺术精神的思路和结论可以看出，他将庄子寓言中精益求精的工匠作为说理的工具，最终从这些"工匠"高超的技术中超脱出去，上升到"艺术性的效用"和"艺术化的人生"。所以，尽管艺术精神在本质上没有差异，但是却有层次上的区分："庄子乃至庄子学徒，与一般艺术家的同中之异。而这种异，乃是艺术精神自觉的程度之异，其同为艺术精神，则并无二致。"⑤ 所以在徐复观的艺术精神研究中，就有"最高的艺术精神""纯艺术精神"等的界定，与之相对，由传统工匠所体现的"工匠精神"就可以看作"一般的艺术精神"。"工匠

① 徐复观：《中国人性论史·先秦篇》，上海三联书店，2001，第345页。
② 徐复观：《中国艺术精神》，华东师范大学出版社，2001，第30页。
③ 肖群忠、刘永春：《工匠精神及其当代价值》，《湖南社会科学》2015年第6期。
④ 徐复观：《徐复观全集·论文化（二）》，九州出版社，2014，第574页。
⑤ 徐复观：《中国艺术精神》，华东师范大学出版社，2001，第78页。

精神"与"艺术精神"本质相同，精神相通，只是表现有差异，属于中国文化的层级性差异。

庖丁通过"解牛数千"的技巧训练，经历"全牛—非全牛—无牛"三重境界，以"恢恢乎其于游刃必有余地矣"的熟练，达到"以神遇而不以目视，官知止而神欲行"的自由，实现"为之踌躇满志"的精神追求，这是作为工匠在相应领域，因技术训练所能做到的最高成就、精神所能得到的最大满足，正所谓"臣之所谓者，道也，进乎技矣"。这种因为技术而成就的艺术性享受，是庖丁等工匠经过反复的技术训练，精益求精的结果，是从"技术"中所体验到的成就感。这是工匠精神的核心追求，徐复观置之为"妙"的层级："妙格的所以进于能格，是能格还是有心于技巧，而妙格则因精熟之至，忘其为技巧，而有如庄子之所谓解牛、运斤，得心应手之妙。"① 徐复观利用艺术品从能格到逸格的格调划分，也就区分了艺术精神各层级的差异。

徐复观通过对黄休复"逸神妙能"四格的研究，认为中国传统艺术将"妙格"作为"能格"到"神格"的过渡，是因为"妙格忘技巧而尚未能忘物之形似；得气韵之一体，而尚未能得气韵之全。然不通过妙格的忘技巧的阶段，则心必专注于技巧，其势将只能把握到物之粗、物之形似；更无从把握到物之精，物之神，物之气韵。因此时之心，既为技巧所拘，则其神不能从眼前的物象超升上去，以发现物在形后之神，而加以把握"②。以庖丁为代表的工匠，虽然因为技巧的训练而能达到技术的精益求精，但工匠的活动毕竟处于主客二分的境遇，牛始终是庖丁工作的对象，未能也不可能真正达到"思与神合"的精神境界，"所谓'思与神合'，是主观之思，含有客观之物之神，而客观之物之神，也含有主观之思，此时实即主客合一的精神境界"③。庖丁所达到的"以神遇而不以目视"的自由，还是从技术出发单方面的自由，能够依靠精益求精的态度所达成的技术手段，跟随精神或者感觉"依乎天理，批大郤，导大窾"（《庄子·养生主》），而超出了通过眼睛的物理性观看，是对"牛"结构的规律性把握。

"臣之所好者，道也，进乎技矣。"（《庄子·养生主》）庖丁的追求解释了通过技巧的修炼最终达到艺术性效果的过程，这代表着具有理想性格

① 徐复观：《中国艺术精神》，华东师范大学出版社，2001，第190页。
② 徐复观：《中国艺术精神》，华东师范大学出版社，2001，第190页。
③ 徐复观：《中国艺术精神》，华东师范大学出版社，2001，第190页。

的工匠从"技术训练"到"技术养成"到"忘记技巧"解牛工作升华的过程，这也是艺术家修炼养成的过程。徐复观将这个过程概括为"由精能向纵逸"："由精能以立其根基，乃绘事必经的道路。由精能而纵逸，是从事艺术的一条正常的道路。"①徐复观通过对董其昌"崇南抑北"消极影响的分析而强调了绘画技术修养的重要性，他研究艺术由"能品"到"逸品"之路所概括的也是从技术训练最终而忘却技术的进展之路。从这个角度来看，艺术家的成长之路都会经历工匠阶段，艺术家与工匠有着天然的联系："我们在陶匠与雕塑家的活动中，在木工和画家的活动中，发现了相同的行为。作品创作本身需要手工艺行动。伟大的艺术家最为推崇手工艺才能了。他们首先要求出于娴技熟巧的细心照料的才能。最重要的是，他们努力追求手工艺中那种永葆青春的训练有素。"②

　　但是在最终成果的呈现上艺术家毕竟不同于工匠，因为艺术家并不是把庖丁解的牛、佝偻承的蜩、丈人蹈的水纯粹当成认知、把握的客观对象，而是追求"我"就是"牛""蜩""水"，而"牛""蜩""水"就是"我"的"思与神合"。无论是庖丁解牛、佝偻承蜩还是蹈水丈人，所追求的都是作为主体的"我"，在尊重客观规律的前提下，融入客体之中而实现的"主观把握"，这是工匠发挥主观能动性的结果。但是客体没有也不可能融入主体中来，所以工匠精神所实现的"物我合一"是单方面的，远没有达到"梅兰竹菊"被尊为"四君子""仁者乐山、智者乐水"的双向"天人合一"之境。这也就决定了艺术品不同于一般产品的地方，就在于从"妙品"的基础上继续超脱出去而上升为"神品"。所谓神品，指"能忘去技巧，则心能从技巧中解放出来，以其自身的精神性，与物之精神性相合，而于不着意之中，将此主客合一的精神传之于手的技巧。此时手与心应，它所表出者，乃由此主客合一的精神所构造之形，有如造化之生物"③。至于由神格上升到的逸格，与神格本来差别不大，"其间相去不能以寸"，徐复观将之解释为超脱于世俗之上的神态，这更是在主客双向合一基础之上所达到精神的升华。所以，"从能格进到逸格，都可以认为是由客观迫向主观，由物形迫向精神的升进。升进到最后，是主客合一，物形与精神的

① 徐复观：《徐复观全集·论艺术》，九州出版社，2014，第143页。
② [德]海德格尔：《海德格尔选集》，孙周兴选编，上海三联书店，1996，第279页。
③ 徐复观：《中国艺术精神》，华东师范大学出版社，2001，第191页。

合一"①。由此可见：能品的艺术是体现技术的艺术，注重技术的修炼，也是工匠的养成阶段；妙品的艺术是创作主体的技术修炼到理想的阶段，能够因技术的醇熟而忘却技术，发挥主观能动性实现与客体的单向融合，达到作为工匠的理想追求和艺术性享受，这是工匠精神的主要追求，也是艺术精神的阶段性表达；神品的艺术在妙品基础上实现主体与客体"神"的贯通，以"比德"观念实现物我的双向融合，真正实现天人合一的人生理想；逸品的艺术首先要求艺术家从尘世中超脱出来，以致"羚羊挂角"般"无迹可寻"，通过"拔俗"的态度追求"笔简形具"的脱俗，以"清逸"的作品去体现"放逸"的人生。能、妙、神、逸区分了各层级艺术的风格，在中国艺术史中成为品评艺术的标准。同时，能、妙、神、逸也代表着艺术家个体的成长过程，即真正艺术家都必须经过技术修炼的工匠阶段。能、妙、神、逸还体现了艺术家所追求之"道"的过程性："'技'之进于'道'，既与操作者把握事物规律的深度广度有关，也与他的心灵境界有关。"②徐复观并不否定能品的艺术价值，他看到了工匠背后的艺术性人生，这都是艺术精神在不同层面的表达。

无论是工匠精神还是艺术精神，所追求的均为形而上的体验，而将这种体验落实、物化到形而下的层面，工艺品和艺术品是二者最理想的代表。徐复观将"美"看作艺术的灵魂。传统中国对"美"的认识，从字源意义上就有"羊人为美"和"羊大为美"的倾向，并未否定"美"的实用性。"美只有一个，但通往美的道路却有两条。一条叫'美术'（Fine Art），一条叫'工艺'（Craft）。"③徐复观并没有关于工艺的论证，但是通过他对传统工匠"艺术精神"的研究可以看出，徐复观并不否定"美"的"为生活"性。况且无论是儒家还是道家基础上的艺术，它们的价值最终都被徐复观界定到"为人生"的"功利性"。徐复观对艺术品层级的研究，虽然承认它们在艺术精神的实现方面所呈现的差异性，但是并没有否定低层次作品的艺术价值。所以，徐复观虽然没有"工艺"的相关研究，但是他没有理由也没有必要将工艺的"实用之美"排除到"美"的范畴之外。

随着科技进步，机械文明改变了传统工艺的劳作方法，"机械展现了

① 徐复观：《中国艺术精神》，华东师范大学出版社，2001，第194页。

② 李壮鹰：《谈谈庄子的"道近乎技"》，《学术月刊》2003年第3期。

③ ［日］柳宗悦：《工匠自我修养》，陈燕虹等译，华中科技大学出版社，2016，第6页。

凌驾于手工之上的强大力量。但这只是力的量，而不涉及力的质"①。所谓"力的量"，就是机械提升了工艺生产的效率，机械可以代替手工参与劳作的数量和难度，这是机械劳作最基本也是最主要的功能。而"力的质"，则是通过"力"所实现的精神力量的提升，即生产需要达到"合乎桑林之舞，乃中经首之会"般的艺术性效果，而工匠亦能实现"为之踌躇满志"的艺术化享受。所以，围绕"精神"而建构的"力的质"应该是机械文明努力追求以实现的目标。"精神功能的参与，是人造机器比不上的。恐怕无论多么复杂的机械在它的面前都显得单调。"②

和青铜器、铁器以及之后的计算机一样，机器是生产力发展到特定阶段，在生产关系领域所做出的呼应，本身并没有好坏之别，在最终的产品上之所以能够产生质量上的参差，归根结底还是要追溯到机器背后的使用者和设计者。因为受到个人主义和商业主义的影响，机器背后的人不能处"所好者道也""不怀庆赏爵禄""用志不分、乃凝于神"的独立、自由之境，也就不具备庖丁、梓庆、佝偻者所有之艺术精神。所以，拥有独立、自由之艺术精神的设计师才是机械文明时期工艺之美的基础："机械必须由正确理解美的人支撑，能完成这个任务的人才是设计师。设计师可以说是机械的头脑，他们的好坏，直接影响了产品质量的好坏。缺乏优秀的设计师，才是机械制品的重大缺陷。获得优秀的设计师，才是机械制品的巨大希望。"③

"匠品"是中国传统文化特定时期审美情趣下对体现技术性作品的蔑称，因为中国艺术在老庄哲学基础之上形成了对"意境""神韵"的追求，"以形写神""气韵生动""离形得似"是中国艺术的最高要求，但这毕竟不是中国艺术的全部。"我们常说的东方艺术和东方精神是对儒教一统天下之后的特指，……所谓艺术中的中和之美、含蓄美、虚实美，绝对不是真正的中国优秀艺术传统的全部。王国维说：'中国大部分的文化传统是在周产生的。'"④拥有上千年历史的青铜器所具有的狞厉、雄健、秩序、崇高之美，它所体现出来的生命力，绝不能被后来的中国古典"意境之美"所概括。陈丹青在《局部》中认为代表西方绘画最高成就的是中世纪湿壁

① ［日］柳宗悦：《工匠自我修养》，陈燕虹等译，华中科技大学出版社，2016，第 200 页。
② ［日］柳宗悦：《工匠自我修养》，陈燕虹等译，华中科技大学出版社，2016，第 200 页。
③ ［日］柳宗悦：《工匠自我修养》，陈燕虹等译，华中科技大学出版社，2016，第 201 页。
④ 乔迁：《艺术与生命精神》，河北教育出版社，2006，第 17 页，有整合。

画，就是对中世纪工匠艺术成就的认可。另外，因为技术之于工匠和艺术家具有同等重要的地位，李壮鹰甚至模糊了工匠和艺术家的区别："庖丁是位伟大的厨子，轮扁和梓庆是伟大的木匠，他们是与米开朗琪罗、贝多芬具有同等地位的艺术家，因为他们都凝神于创造活动本身之中，把手段目的化，也就是使'技'进乎'道'了。"[1] 所以，对于技术性的否定，是中国特定时期审美情趣的表达，不代表中国传统文化和艺术的全部。

另外，近现代中外学者的艺术研究越来越认识到，艺术的范畴已经超出了"美"的规定："一个艺术品所表现的文化，作家的个性，社会和时代的状况，宗教性，俱非美之所能概括也。故艺术学之研究对象不限于美感的价值，而尤注重一艺术品所包含、所表现之各种价值。"[2] 当代学者对艺术的界定也愈发避开美："艺术是为了满足欣赏者需要而发生的一种合目的性的人造物或行为。"[3] 由康德建构的美的特点和体系在艺术中开始失落。徐复观的艺术研究受康德影响比较直接，他将美看作艺术的灵魂，美与不美也自然成为其评判艺术的标准："从这些艺术家的作品中，不论从正面、反面，都不能给观者以'美'的感觉"[4]，"艺术不再是美的升华"[5]。徐复观认识到的现代艺术的"不美"，本来是艺术学研究对艺术特点的时代性把握，但是徐复观却给予其否定性评价。

摆脱"审美"的限制，艺术的范畴也就不再被局限在"纯粹艺术"之内，"匠品"足以被纳入艺术。可无论艺术的范畴如何扩大，工业产品等也不能被拉入到艺术品的行列中来，但是其生产过程和效用却能成就艺术性。正如庖丁未能完成任何艺术品，但其工作过程却成就了"桑林之舞，经首之会"的艺术性效果和"为之踌躇满志"的艺术化人生。同理，工业乃至信息技术产业，摆脱商业主义和利己主义限制，在保持独立、自由的状态下，在"近乎技"的"道"的追求中实现"艺术性效果"和"艺术化人生"，这就是工匠精神，也即徐复观所称的艺术精神。

综上，工匠精神是艺术精神的一个阶段，在中国传统文化语境中，是伴随着主体与客体关系的进化而呈现出来的层级性差异，但是二者的本质都围绕着独立与自由的主体状态而建构，都是通过技术的修炼来完成。工

① 李壮鹰：《谈谈庄子的"道近乎技"》，《学术月刊》2003 年第 3 期。
② 宗白华：《宗白华全集》第 1 卷，安徽教育出版社，2008，第 543 页。
③ 徐子方：《艺术与中国古典文学》，人民出版社，2009，第 8 页。
④ 徐复观：《徐复观全集·论艺术》，九州出版社，2014，第 39 页。
⑤ 徐复观：《徐复观全集·论艺术》，九州出版社，2014，第 44 页。

匠精神一方面保障了中国传统科技取得辉煌的成就，另一方面还可以成就现代科学健康发展的灵魂，是"道近乎技"理想追求的实现，亦是艺术精神的阶段性表达。

第四节 传统的惯性与现代艺术

由于时代的原因，徐复观的艺术研究建立在与现代艺术论战的传统立场上。正像他自己所言，他对现代艺术大多持批判态度，这些批判观点，都是立足于中国艺术精神的核心内涵，对台湾地区及西方现代艺术现象所做出的最具有徐复观特色的批评。对于这些观点，作为徐复观主要论战对象的现代艺术家刘国松并不认可，刘国松认为徐复观不懂现代艺术。刘国松的观点很典型地代表了现代艺术界多数研究者对徐复观的态度，徐复观"一笔都不能画"[①] 的身份更使其坐实了"不懂"的尴尬地位，尤其是现代时期，"艺术家"身份被认为是现代艺术评论家的必需。诚然，徐复观的现代艺术研究有其不足之处，这主要表现在他对现代艺术具体现象的研究方面：无论是对立体主义、波普艺术的认识，还是对超现实主义等的研究，在艺术表现形式、精神意蕴、艺术家追求等方面都存在着明显的不足。其实，囿于"一笔都不能画"的特殊身份，徐复观对现代艺术的很多呈现方式不能够给予专业艺术家所应有的理解，实属正常，但是据此得出徐复观不懂现代艺术的结论也确是过激。徐复观的现代艺术研究通过两个层次展开，即现代艺术的本质层面和现象层面，正如他把文化区分为变化较快的"上层文化"和相对较稳定的"基层文化"。艺术的现象层面涉及表现形式，因为它与艺术创作的背景、技术、材料等有着密切的关系，随着时代的发展往往呈现出很大变化；而艺术的本质层面，现代艺术作为艺术发展的特定阶段，同属于"艺术"的范畴，在本质研究方面又有稳定性。对于现代艺术具体现象，徐复观因为其表现形式作为"上层文化"发展变化得过于迅速，而未能给予"时代性"的正确评价；但是对于现代艺术本质，因为其作为"基层文化"的稳定性，徐复观却给予了具有较强"针对性"的把握。这一矛盾具体体现在徐复观对毕加索及其作品的评判上：从形而上的本质层面，徐复观承认了毕加索艺术的艺术性，从形而下的表现形式层面，

① 徐复观在《中国艺术精神》的"自叙"中提道："很遗憾的是：我是一笔也不能画的人。"

徐复观却认为"毕加索的作品就有可能贬价"①。

徐复观的现代艺术研究，主要以杂文的形式呈现，并未形成体系，但却呈现出特有的方法。徐复观依据对艺术本质的把握，从形而上的角度先确定现代艺术的标准，进而批判具体的现代艺术现象偏离了这个标准，这也是徐复观批判现代艺术的主要方式。而徐复观现代艺术研究的主要观点就散见于他为现代艺术所确立的这些标准之中。而他对现代艺术具体作品的批判，也从反面确立了现代艺术应当具有的姿态。综合徐复观的现代艺术批评及现有的现代艺术研究成果可以看出，徐复观在现代性问题、传统问题、抽象问题、技术问题等方面，结合着时代因素，从形而上的层面，或正或反地对现代艺术做出了比较中肯的理解。

一、现代性问题

徐复观认为："现代艺术，是现代精神的一种表现。"②"精神"，是虚静之心的活动，"现代精神"则是人在现代文化支配下的"心"的活动，是现代人对现代性的认识、把握、反应。对于何为现代性的解读，无论是从词源学的还是时间性等的角度，目前学者尚没有形成统一的界定标准，但是存在着社会发展上的"现代性"和美学上的"现代性"这两种相互冲突的"现代性"，大体上已经得到学者认可："无法确言从什么时候开始人们可以说存在着两种截然不同却又剧烈冲突的现代性。可以肯定的是，在十九世纪前半期的某个时刻，在作为西方文明史一个阶段的现代性同作为美学概念的现代性之间发生了无法弥合的分裂。（作为文明史阶段的现代性是科学技术进步、工业革命和资本主义带来的全面经济社会变化的产物。）从此以后，两种现代性之间一直充满不可化解的敌意，但在他们欲置对方于死地的狂热中，未尝不容许甚至是激发了种种相互影响。"③作为美学重要研究对象的艺术，其与社会发展水平虽然有时候不一致，但是在传统社会中总体上与经济社会发展保持和谐。自从西方进入资本主义社会之后，伴随着科学技术的进步，社会现实发生了剧烈的变化。发生激变的社会现实已经超越了现代人在审美领域的把握能力，甚至不能带给现代人以安全感，所以在文化或者审美领域之内存在着强烈的否定激情，给资产阶级的

① 徐复观：《徐复观全集·论艺术》，九州出版社，2014，第152页。
② 徐复观：《徐复观全集·偶思与随笔》，九州出版社，2014，第417页。
③ [美] 马泰·卡林内斯库：《现代性的五副面孔》，顾爱彬、李瑞华译，译林出版社，2015，第42页。

社会发展现代性以公开的拒斥，所以"现代文化，由机械之力，把每一个人都紧密的揉进于各种集团之中，但每一个人又都要求和他所属的集团乃至整个的社会，完全解脱分离出来。这有点像一个人的精神和自己的躯壳，两相游离，两相抗拒"①。正如康斯坦丁·居伊所论证的现代性旗手波德莱尔双重现代性所呈现的悖论："居伊出色地证明了波德莱尔的现代性和任何真正的现代性的双重性，从那时起，任何真正的现代性也都是对现代性的抵抗，总之是对现代化的抵抗。"②

徐复观通过对西方文化的重估，认为西方文化在科学技术方面所取得的成就是对人类的最大贡献，同时他也指出，技术进步同样为人类社会发展带了深沉的精神压力："当前世界，因科技发展的非常迅速，物质生活非常丰富，反而把人推向各种根源性的危机。"③"作为现代文化精神特性的，从积极方面说，或者可以称为极端的技术化的文化，从消极方面来说此一现代文化的精神的特性，则或者可以称之为这是没有人类爱的文化精神的时代。"④"二十世纪文化的特性，是科学者压倒了一切宗教、哲学、艺术者的地位；技术的效用，取代了一切思想家的效用。因世人对于科学过分的信赖，却不注意他可能达到的界限，以致随意扩大使用科学上所得的结论，而愈益破坏了文化中的价值系统，愈益消蚀掉了文化中人类爱的成分。"⑤在缺失了爱的文化中，现代人反对自然、反对社会、反对传统，进而使西方现代文化在精神层面走向虚无。作为道德文化核心，"爱"的缺失不仅解释了西方现代社会出现"两种现代性"的深层原因，同时也使徐复观文化研究纳入其"形而中"⑥的"心"的范畴中来，从而将西方文化的现代性研究归入其"心的文化"，一方面为西方文化寻出路，一方面为中国文化正名。

徐复观将现代性的这组悖论通过现代人精神的空虚以论证，它主要表现为对未来的绝望、主体性地位的丧失两个方面，但其本质还在于人的主体地位遭到空前挑战。

① 徐复观：《徐复观全集·偶思与随笔》，九州出版社，2014，第 146 页。
② ［法］安托瓦纳·贡巴尼翁：《现代性的五个悖论》，许钧译，商务印书馆，2005，第 22 页。
③ 徐复观：《徐复观全集·偶思与随笔》，九州出版社，2014，第 242 页。
④ 徐复观：《徐复观全集·论文化（一）》，九州出版社，2014，第 435 页。
⑤ 徐复观：《徐复观全集·论艺术》，九州出版社，2014，第 37 页。
⑥ 徐复观曾在杂文《中国文化的层级性》中将中国文化认定为"形而中"的文化，是立足于人的"心"而建构的体验式文化。见《徐复观全集·论文化（二）》第 574 页。

　　徐复观认为，人区别于动物的重要表现即人是有意识地生活在特定历史中："人类现实生活，不仅与'过去'不可分，而且与'未来'同样不可分。所谓'未来'，可以缩短到对于'今天'而言的'明天'。对明天的绝望也即等于对于自己生命的绝望。人类积极性的努力，都是为的有了今天，还要有更好的明天的。"①但是现代科技的发展，尤其是核武器的出现，使得人类的命运不再受自己的控制。"现在虽然因核子的毁灭力量发生了对战争行为的克制作用，但核子武器，是人类自己造出来的；使用核子武器，依然是人类自己。"②战争包括冷战时期，以核武器为代表的科技力量，已经超越了大多数人的控制力，人类的命运已经不能操纵在自己手里，没有未来的人生注定是虚无的，进而造就绝望的精神背景，"由一群感触锐敏的人，感触到时代的绝望、个人的绝望"③。

　　以核武器为代表的科学技术本没有态度的差异，其对人类的作用究竟是积极的还是消极的，完全决定于其所服务对象——人类的态度是积极还是消极的。而人类的态度决定于人的道德价值，所以，如何"使科学的方向，不向杀人方向发展，而向造福人群方面发展，是要在西方文化中，建立仁爱精神在文化中的主导地位"④。可人类因为"忙"而无暇顾及积极的道德价值。

　　"忙"是现代人生活的另一个重要特征，"越重要的人越忙，于是忙与不忙，成了衡量一个人的分量的尺度。四围的人都忙，偶或有一两个闲人，也被旁人带着忙"⑤。在忙的生活中，现代人就丧失了从容的闲暇时间，从而也就失掉了生活的情调，也就是不能忘却眼前的利害关系，不能够对生活做某个方面的欣赏，也就没有了"人情味"。在人类社会发展史上，工作本来是为闲暇服务的，努力工作是为了争得更优质的闲暇时光，在这份闲暇之中，人们可以提升自己的道德素养等，专注于人的提升。但是自从工业化社会以来，因为科学技术的提升，人们对生产效率的要求，就以一种非常激进的方式将工作与闲暇分离开来。为了追求高效，"与工作无关的一切必须被全盘清除，工作将变得更为集中，更为纯粹——无论是在态度方面，还是在方式方面，特别是在时间方面。而且，在讲究效率的原则

① 徐复观：《徐复观全集·论文化（一）》，九州出版社，2014，第417页。
② 徐复观：《徐复观全集·论文化（一）》，九州出版社，2014，第377页。
③ 徐复观：《徐复观全集·论艺术》，九州出版社，2014，第69页。
④ 徐复观：《徐复观全集·偶思与随笔》，九州出版社，2014，第81页。
⑤ 徐复观：《徐复观全集·论文化（一）》，九州出版社，2014，第374页。

之下，普通的具有严肃目的的主动性开始被吸收进工作。这一切的后果是，闲暇被简化为一种纯粹的被动性，被简化为一种喘息和停顿的间隙；它终于成了某种无关紧要的东西，工作则取代了它，成为生活的中心和积极面，以及实现其最高目的的机会"①。在工具理性支配下，效率的提升本应因缩短了现代人的工作时间而为之赢得更多的闲暇，但是，"是成就感而不是社会地位获得了越来越高的威望，富人们开始将古老的、忘我的闲暇视为懒惰，视为某种远离严肃现实、有违道德感的东西，现代人们的灵魂都受到效率法则的压迫"②。一旦这种效率法则变成为一种强迫性力量，再加上没有一个人能够做到足够有效率，这就导致这种压迫性力量进一步削弱闲暇的重要性，所以，"越重要的人越忙"。

徐复观认为人类文化发生发展的基本动力包括向外和向内的两个追求，向外的追求侧重于对科学知识的把握，向内的追求则侧重于人类的反省过程，"从自己本身去找出问题的根源，恢复心与物、人与己之间新的调和，以重新安排人类的生活"③。西方自苏格拉底时期就提出了"认识你自己"的口号，但是伴随着现代科学技术的发展，在效率原则的支配下，人类已经进入"不思不想的时代"，自然没有闲暇去思考"自己"的问题，但是，"人类的生存，不能缺少理智与感情混合在一起的愿望。尽管愿望常常近于幻想乃至成为幻影，但依然是某种愿望消失了，另一种愿望又代之而涌现出来"④。离开了思想，现代人只能迈向虚无。

现代人主体性丧失的另一个表现是"身为物役"。人与物的关系历来是中西文化比较研究的热点，相较于中国文化"天人合一"的物我融合观，西方文化更强调物我对立的主客二分。西方自文艺复兴时期以来，科技的进步使人从神的支配下解放出来，人不再附属于神而具有了主体性地位。而尼采"上帝死了"的观念，要求现代人从对上帝的依赖中独立出来成为自己的上帝，从非上帝的视角去寻找人生的价值和意义，这一方面源于科学赋予人的自信，另一方面也是人的主体性在新时期的能动性定位。但是

① ［美］克莱门特·格林伯格：《艺术与文化》，沈语冰译，广西师范大学出版社，2009，第33页。

② ［美］克莱门特·格林伯格：《艺术与文化》，沈语冰译，广西师范大学出版社，2009，第34页。

③ 徐复观：《徐复观全集·论文化（一）》，九州出版社，2014，第14页。

④ 徐复观：《徐复观全集·偶思与随笔》，九州出版社，2014，第352页。

"人从上帝解放出来之后，事实证明，却又成为物质的、机械的奴隶"①，"科学技术进步的结果，是'机器的支配'，代替了'人的支配'"②。在传统社会中，人利用机械以创造更多的闲暇，而在现代社会中，这份更多的闲暇却由机械控制着。这被韦伯称为现代性的主要悖论："现代社会以理性的方式推动物的进步，但物反过来非理性地控制着人。"③

美国的文化学者路易斯·曼福德在《人的变形》中，将丧失了人类有机倾向的现代人称为"后史人"，徐复观在总结该著作的思想时指出，在"唯知性、唯科学"的时代，"使人完全成为机械的一属性，因而由人所成就的科学，结果变成了人自己否定自己的可怕的怪物"④。现代人对自己否定的表现之一就是专业化。在现代社会中，为了保障生产效率，人是作为工作岗位上的个体来看待的，为了提供社会所需要的才干和能力，从教育领域开始，人就不再作为通才而培养，进而走向了高度的专业化，"只需要专业化的教育以使男人和女人尽可能精确地适合他们的职位，或使他们适合一些功能上相似但有着等级制从属与支配关系的职位。一个人不再会仅仅为了快乐而在一些无用东西上接受教育，诸如音乐、诗歌和哲学。社会不需要的东西没有用途，也没有价值"⑤。而徐复观亦认识到，"科学愈发达，研究的对象便愈分化，研究的工作，也便分得愈细密，知识由点滴化而技术化，可以说是时代的自然趋向"⑥。这也是徐复观认为现代只有大量的知识家而没有思想家的原因所在。

现代学者对现代性的理解非常丰富，但是囿于时代及学术背景，徐复观对现代性的理解可以大致梳理为"两种现代性"的逻辑悖论，即一方面承认现代科学技术对社会的极大贡献，为现代人带来生活上的福祉，另一方面也看到科技发展所造成的人类心灵上的空虚，"西方文化，对于人类有贡献的部分，即是民主科学的部分，已经无国界地为全人类所承认、所吸引。但西方以外的世界，甚至在西方以内的某些部分，却以各种不同的程度与方式，起而打击作为担负西方文化实体的西方势力"⑦。这种矛盾，

① 徐复观：《徐复观全集·论艺术》，九州出版社，2014，第50页。
② 徐复观：《徐复观全集·论文化（二）》，九州出版社，2014，第557页。
③ 汪民安：《现代性》，南京大学出版社，2012，第82页。
④ 徐复观：《徐复观全集·论文化（一）》，九州出版社，2014，第427页。
⑤ ［匈］阿格尼丝·赫勒：《现代性理论》，李瑞华译，商务印书馆，2005，第131页。
⑥ 徐复观：《徐复观全集·论文化（二）》，九州出版社，2014，第681页。
⑦ 徐复观：《徐复观全集·论文化（一）》，九州出版社，2014，第437页。

徐复观认为是人类"爱"的文化之缺乏所导致的必然。"两种现代性"也就成为徐复观艺术研究的时代背景，中国传统艺术精神的研究是对"现代性"的"反省"，而现代艺术的批判则是"现代性"的"顺承"。无论是反省性的还是顺承性的艺术①，都需要围绕道德意识，以勇气、希望和爱来重塑现代人的主体性地位，"要度过当前危机以开创未来太平之业，实际还是一个道德问题。再妥当点说，实际是要使人以道德来运用科学知识的问题"②。在徐复观的文化研究体系中，道德是人性文化的核心，从人性出发去研究现代文化和现代艺术，也就纳入了他围绕"艺术精神"所建构的艺术研究体系。

二、艺术的反传统

通过层级性的研究方法，徐复观将传统分为两个层次，即以普通所说的风俗习惯而存在的"低次元的传统"和形成一个民族精神的最高目的和最高追求乃至人生最高修养的"正统"，也就是"高次元的传统"。低次元传统多表现为具体事象，而高次元传统"是理想性的，精神性的，必须通过人的高度反省、自觉，而始能再发现，使其'再生'。在反省、自觉的再发现中，常是把历史的过去连结到现在，以通向未来，作人类大方向、总方向的探索，在这种探索中，对于低次元的传统，会产生批判性的作用，并对新鲜的事物，会意识地加以吸收，以形成新的传统"③。所以，传统是一个不断更新的过程，在时间上体现出一脉相承的连续性，而在空间上则体现为共同承认的统一性，具有"民族性、社会性、历史性、实践性、秩序性"④五种性格。作为文化之一种表现形式的艺术，自然也处于这种开放的艺术传统之中，在特定的时空关系中，保持着具有连贯性的构成因素和表现形式。

现代时期，随着现代艺术"先锋"特色的呈现而来的是艺术自律意识的加强。"艺术自律"一方面拉开艺术与现实的距离，另一方面切断了艺术与传统的关联，这也就是现代艺术对"新"的强调："在一个本质上非传统的社会里，审美传统观念从一开始就是含糊暧昧的；相反的，新事物

① 徐复观在《中国艺术精神》的序言中，将中国传统艺术称为"反省性的艺术"，而将现代艺术称为"顺承性的艺术"，并对二者的功能做过界定。

② 徐复观：《徐复观全集·论文化（一）》，九州出版社，2014，第434页。

③ 徐复观：《徐复观全集·论文化（二）》，九州出版社，2014，第522页。

④ 徐复观：《徐复观全集·论文化（二）》，九州出版社，2014，第517页。

的权威似乎采用了历史必然性的形式。"① 自律的现代艺术自觉或不自觉地提出反传统的口号。沈语冰总结波德莱尔关于现代艺术的若干原则时，其中之一就是："现代艺术对传统的否定冲动（'新''现代性'）与其本身追求不朽渴望（'在场''经典'）的张力原则。"② 在具体的艺术呈现方式中，体现出现代艺术在观念、风格、审美情趣等方面与古典艺术的决裂，这在达达艺术中尤其达到巅峰。达达主义不但反传统，而且反艺术，甚至为反艺术而反艺术，追求自由达到无政府主义境地。

徐复观同样认识到现代艺术的反传统性，"现代艺术的另一特性，是反合理主义；并反由合理主义所解释、所建立起来的历史传统与现实上的生活秩序。……抽象艺术，不仅是反传统，并且反社会，反一切"③。徐复观对如此反传统的艺术持批判态度，认为其最终的归宿将是"无路可走"。但是，徐复观并未完全否定毕加索的现代艺术，其中之一个原因在于毕加索的绘画是西班牙的文化遗产，尤其是西班牙的文化遗产所凝结而成的西班牙民族性的集中反映，所以，毕加索的艺术家气质，"不容许他痛恨西班牙的文化而不能不加以承受、承担。这是塑造他个性的最基本的永不改变的基本元素"④。综合徐复观对传统的认识，对达达、波普等现代艺术的批判，对现代艺术家毕加索的认可等可以得出结论：徐复观认为，真正的现代艺术应当是艺术传统在现代时期的一种更新了的状态，"只是两眼向外望，挟外力以反传统的，则只是傀儡。无反省地跟着传统走的，没有个性。但假定一个艺术家，能将传统吸入于自己生命之中，经过自己生命的镕铸，再把表现出来，（这样的作品）则是有血有肉有个性的作品"⑤。是否切断与传统的关联，是徐复观判断现代艺术之艺术性的标准，同时也构成了徐复观的现代艺术观。

徐复观并不是简单地维护传统与现代艺术的关系，因为传统本身有着更新的、开放的特点，这就要求时代性有之于传统的补充，而这个补充的过程其实就包含着"反"的因素，"为了接收新的事物、新的观念，常常须要有反传统的工作为其开路……合理的反抗，就传统的本身而言，是由

① [德] 西奥多·阿多诺：《美学理论》，王柯平译，四川人民出版社，1998，第37页。
② 沈语冰：《20世纪艺术批评》，中国美术学院出版社，2003，第27页。
③ 徐复观：《徐复观全集·论艺术》，九州出版社，2014，第21页。
④ 徐复观：《徐复观全集·论艺术》，九州出版社，2014，第154页。
⑤ 徐复观：《徐复观全集·论艺术》，九州出版社，2014，第116页。

去腐生新的作用，使传统能更为活泼、丰富的有力因素"①。西方现代艺术的反传统，也正可以从这个角度去做全面的阐释。

西方艺术发展到现代时期，最主要的表现是以"摹仿"为主的古典主义艺术的终结。以造型艺术为例，伴随着相机等现代科技的发展，艺术家们最早发出了"写实绘画已死"的感慨，再加上管装颜料的出现，使得选择现成物进入造型艺术领域具有了现实上的可能性。有学者将相机及管装颜料看作西方造型艺术进入现代阶段的推动要素是有道理的。现代艺术家们开始思考现实与写实艺术的关系问题，既然写实的艺术在其最终效果上不能超越现实，既然叙事性不应当再作为判断造型艺术的标准，写实的艺术必然就遭到现代艺术家的抵制，反写实就作为反传统的先锋被提上现代艺术改革的日程，现代艺术进而在形式、观念等方面发生了一系列的变革。很自然的，现代艺术家及批评家就提出了反传统的口号。

从传统本身具有更新性的特点出发，理解西方现代艺术的反传统，它是在"低次元的传统"中否定不适合时代要求的因素，从而更新"高次元的传统"，进而丰富传统的内涵，保障传统的发展。从这个角度看，反传统不是隔断现代与传统的关系，"'反'传统是对传统的最好继承"②。

在法国沙特尔大教堂的彩绘大玻璃窗上，有两幅福音主义者栖在预言家肩上的画面，"这是新约与旧约联姻的象征，这幅图像在混淆之中竟成为了现代和古代之间关系的标志"③。后来这幅图像就与"Nanus positus super humeros gigantis"联系到了一起。卡林内斯库在研究现代性时，借用前面这句话将现代人称为"古代巨人肩膀上的现代侏儒"，"我们常常知道得更多，这不是因为我们凭自己的天赋有所前进，而是因为我们得到了其他人的精神力量的支持，拥有从我们祖辈那里继承来的财富"④。"其他人的精神力量""继承来的财富"等皆为传统的力量和财富，但是这种传统的力量和财富并没有明白地展现在现代人身上，这正如创新派的旗手阿波利内尔一个著名的比喻所宣称的："人总不能走到哪儿，就把自己父亲的尸体运到哪儿，必然将其丢下……然而我们的双脚，却怎么也离不开埋葬

① 徐复观：《徐复观全集·论文化（二）》，九州出版社，2014，第605页。
② 陈传席：《现代艺术论》，江苏美术出版社，1995，第107页。
③ [法] 安托瓦纳·贡巴尼奥：《现代性的五个悖论》，许钧译，商务印书馆，2005，第11页。
④ [美] 马泰·卡林内斯库：《现代性的五副面孔》，顾爱彬、李瑞华译，译林出版社，2015，第13页。

死者的土地。"①

　　况且，"反传统"自身也有其悖论性。反传统，必须首先弄清什么是传统以及传统的表现，否则就没有了反的对象，也就无所谓反传统。而一旦弄清楚了传统是什么，其表现形式如何，那么艺术家总会或有意或无意地受到传统的影响而难以和传统划出清晰的界线。"'反'传统关键在'反'字，真正'反'传统，首先要弄清传统，如果置传统而不顾，那就谈不上'反'，而是糊里糊涂。弄清了什么是传统，又反其道而行，这其实是最好的'创新'。最大的变新莫过于'反'传统，即负继承。"②而贡巴尼翁更认为，否定是传统构成的过程，"每一代都在与过去决裂，决裂本身也就构成了传统"③。

　　所以，尽管二十世纪的现代主义艺术家们在反对传统艺术方面达成了高度一致，这也导致徐复观对反传统的艺术表现形式给出了直接批判，但是这些"反传统"更多表现在现代艺术的形式表达方面，而在更高层次的"高次元传统"方面，现代艺术其实代表着传统在新时代的"时代表现"。贡巴尼翁将之称为"现代传统"，可谓对传统与现代关系的最好总结。

　　体现在具体艺术表现方式方面，现代艺术的"反传统"最直接的表现在于对传统技术的否定上。西方现代艺术以抽象取代了传统的具象，以表现否定了传统的再现，以情感表达对传统艺术摹仿的反对。现代造型艺术以先锋意识将传统绘画所秉持的透视、比例、色彩等形式全部否定掉，代之以纯色、变形、抽象、现成物品等形式，以杜尚《泉》为代表的达达主义将这种否定推到极致。达达艺术不但否定艺术、技术、过去，甚至否定自身、"为反艺术而反艺术"。概念艺术将艺术创作在绘画技术方面推向空无，作曲家约翰·凯奇的钢琴独奏《4分33秒》将音乐赖以存在的声音都取消了。现代艺术似乎人人皆可为之，技术似乎被否定了。

　　徐复观认为，艺术是艺术精神与特定技术的结合，所以"艺术是不能离开技巧的"④。徐复观对南北宗论"崇南抑北"倾向的批评就在于董其昌过分忽略了中国画对技巧的要求，而徐复观对以抽象艺术为代表的西方现代艺术的批判就包含有其技巧衰弱的因素，所以，他认为现代人成为真正

①　[法]阿波利奈尔：《阿波利奈尔论艺术》，李玉民译，上海人民出版社，2008，第10页。
②　陈传席：《现代艺术论》，江苏美术出版社，1995，第109页。
③　[法]安托瓦纳·贡巴尼翁：《现代性的五个悖论》，许钧译，商务印书馆，2005，第8页。
④　徐复观：《徐复观全集·论艺术》，九州出版社，2014，第52页。

现代艺术家的条件之一即是"要耐烦地作技能上的基本训练"①。立体主义艺术家"毕加索的变态变调，所以获得他人无法企及的成功，可以归纳为下面三点：首先就表现在他的素描方面，他是以新古典主义的素描，表现他的变态的幻想。有了这一基本技能，才能变化随心，无往不利"②。尽管徐复观认为毕加索的绘画是变态的，但是他依然认可了毕加索现代主义绘画的艺术价值，所以，徐复观并未全盘否定现代艺术，他只是否定未能建立在技巧训练基础上的所谓现代艺术。见微知著，有无相关技法作基础成为判别西方现代艺术真伪的关键。

其实从技术的本质而言，技术本身就是从传统中来的，"新的技术并不是无中生有地被'发明'出来的，我看到的技术的例子都是从先前已有的技术中被创造（被建构、被集成、被聚集）而来的，即技术是由其他技术构成的，技术产生于其他技术的组合"③。达达艺术开启了艺术发展的新阶段，将现成物品纳入艺术的范畴。一个非常现实的问题就是，实物人人皆可以选择，为什么偏偏杜尚、沃霍尔等人选择实物能够成为艺术家，而"人人皆为艺术家"在现代时期却没有成为现实。其中的关键因素即在于杜尚等人在完成达达艺术之前所具有的"艺术家"身份，迪弗称之为"隐藏着的失落的环节"："要证明某人不是某种既定艺术的实践者却可以被称作艺术家的合理性，就要表明在一般与特殊之间，一般艺术与一种或多种特定艺术之间的某些地方，隐藏着失落的环节。杜尚本人在成为一个'艺术家'之前，曾是一个画家。为了不被指责为一个骗子，他的作品应该揭示绘画与艺术之间隐藏着的联系。"④ 在成为达达艺术家之前，杜尚曾经接受过严格的绘画训练，"杜尚自幼接触美术，15 岁时已掌握了熟练的绘画技巧，17 岁赴巴黎朱利安学院继续深造。1909 年，22 岁的杜尚第一次参加巴黎的'独立艺术家沙龙展'和'秋季沙龙展'。杜尚早年在画风上受到多方面的影响。印象派、意大利文艺复兴画派、纳比画派、野兽派以及塞尚的绘画等，他都先后模仿过"⑤。画家的身份，能够使得杜尚的现成

① 徐复观：《徐复观全集·论艺术》，九州出版社，2014，第 113 页。
② 徐复观：《徐复观全集·论艺术》，九州出版社，2014，第 151 页。
③ ［美］布莱恩·阿瑟：《技术的本质》，曹东溟、王健译，浙江人民出版社，2014，前言。
④ ［比］蒂埃利·德·迪弗：《杜尚之后的康德》，沈语冰等译，江苏美术出版社，2014，第 131 页。
⑤ ［西］毕加索等：《现代艺术大师论艺术》，常宁生编译，中国人民大学出版社，2003，第 225 页。

物品与艺术的概念结合起来，能够提供它成为艺术品的特定场所和机缘，"某件东西成为艺术品是需要历史机缘的，它只能出现在这个时刻而不是在那个时刻"①。丹托还列举了马列维奇黑方块的艺术形式，作为人人皆可以为之的"黑方块"，马列维奇的黑方块在构思、位置、尺寸、比例关系等方面都体现了作为艺术家的想象力。贡布里希在《艺术的故事》中甚至开宗明义地指出："实际上没有艺术这种东西，只有艺术家而已。"②

三、艺术的抽象

正如徐复观所总结的，现代艺术的特点之一即其抽象性："在当前艺术、文学的圈子里面，其派别之多，新陈代谢之快，可以说是史无前例的。但若总其归趋，或者可以概括称之为抽象主义、超现实主义。"③无论是抽象主义还是超现实主义，二者的表现形式都是抽象，徐复观之所以将二者区分开来，主要在于抽象主义是对自然的抽离，而超现实主义主要是对人生和社会的超越，是对不同表现领域的反应。

自塞尚开始，因为科学技术的发展等原因，西方艺术进入了以表现为主的非写实时期，这也是现代与传统艺术最主要的形式区别之一。虽然写实艺术并未退出历史，但是它并不代表着现代艺术的主流，赫伯特·里德甚至没有将写实主义绘画收录到《现代绘画简史》："出于未对我们今天的主流绘画发展有任何影响的原因，我没有把写实主义绘画的内容包含进本书，因为这种风格几乎是19世纪的学院派传统的延续，而鲜有变化。我们绝非否认这些画家及其作品的伟大成就或永恒价值，比如巴尔蒂斯等，他们毫无疑问属于美术史的一部分，但是我认为并不属于专门叫作'现代绘画'的历史。"④

显然徐复观对抽象形式的归纳符合现代艺术的主流特点，他甚至认为，"艺术的本性即是抽象的"⑤。据此，他就区分了艺术与现实的关系，这也导致他对"两种自然"的把握（现实世界是第一自然，而艺术作为对现实的反映是第二自然）。也正是从艺术与现实的关系出发，徐复观区分抽象艺术为"科学的抽象"和"纯主观的抽象"两种："对科学的抽象而言，

① [美] 阿瑟·丹托：《寻常物的嬗变》，陈岸瑛译，江苏人民出版社，2012，第58页。
② [英] 贡布里希：《艺术的故事》，范景中译，广西美术出版社，2008，第1页。
③ 徐复观：《徐复观全集·论艺术》，九州出版社，2014，第13页。
④ [英] 赫伯特·里德：《现代绘画简史》，洪潇亭译，广西美术出版社，2015，导言。
⑤ 徐复观：《徐复观全集·论艺术》，九州出版社，2014，第141页。

它的具象的表现形式，也是正常的美的观照所自然而然地所要求的形式。纯主观的抽象艺术，乃是出自变态的，因而是闭锁的人性、心理状态。"①所谓"科学的抽象"，就是建立在主客统一的基础之上，根据"第一自然"创作"第二自然"，通过两种自然的关系来判断抽象的程度。传统中具象的艺术虽然加入了艺术家的理解而有了抽象的成分，但因为其对第一自然的模仿程度比较高，相应的，抽象程度比较低。而后来抽象的现代艺术，因为其距离第一自然比较远，其模仿自然的程度比较低，相应的，其抽象程度较高。所谓的"纯主观的抽象"则脱离了对第一自然的把握，是建立在主客分离基础上的主观臆造。徐复观支持科学的抽象而否定纯主观的抽象，这符合艺术的本质要求。

因为艺术形象都是将艺术家的感情熔铸其中的，所以，"艺术品的每一个形象，并不是模仿而是一种创造"②。这就为现代艺术脱离传统美学中强调模仿性的艺术而走向表现奠定了基础。而且在具体的艺术创作中，徐复观也"并不是主张一个艺术家，要以模仿自然为职志，而只在强调指出，正常的人性，由正常的人性所发出的精神状态，自然而然地，会以某种程度、某种意味与方式，把客观的自然、社会，吸收进来，而与其发生亲和、交感的作用"③。所以真正的艺术，是充分发挥艺术家个性情感的作品，"艺术家不是向外在的自然发现形象而加以表出，乃是发现此内在世界而加以表出。艺术家的任务，便是以有限的表现手段，把此无限的内在之色的世界表现出来；这里所表现出来的，与客观中自然的色并无关系。如此，则不言抽象，而自然是抽象"④。如此，艺术的形象不是对自然的纯粹模仿，而是艺术家情感的外在表现，而作品中的"抽象"，也"不是对形的破坏，而系对形的选择，选择出与神相应之形而加以传写"⑤。结合徐复观对现代艺术的理解和在《中国艺术精神》中对中国传统艺术的研究，可以看出不存在离开现实的情感，徐复观对艺术本质的认识更强调创作主体立足现实所形成的审美情感的物化。

徐复观对抽象形式的选择和对"艺术作为情感表现"的界定，诠释了现代艺术的核心特点。再现的具象艺术很好地处理了艺术与现实的关系。

① 徐复观：《徐复观全集·论艺术》，九州出版社，2014，第72页。
② 徐复观：《徐复观全集·论艺术》，九州出版社，2014，第21页。
③ 徐复观：《徐复观全集·论艺术》，九州出版社，2014，第72页。
④ 徐复观：《徐复观全集·论艺术》，九州出版社，2014，第141页。
⑤ 徐复观：《徐复观全集·论艺术》，九州出版社，2014，第122页。

如何理解抽象艺术与现实的关系，其关键在于界定"现代的现实"、艺术与"现代的现实"之间的"现代"关系。

在传统社会，囿于科学技术水平，人们所看到的几乎是现实的全部真实，伴随着科技水平的提升，现代社会需要人们把握的"现实"较以往要复杂得多。一方面在科学能够规范的范围内，"物理世界自身越来越显露出其令人惊讶的性质。艺术家们越来越难以只描绘他们肉眼所看到的事物了。就在昨天，关于世界的新的认识还只是少数先进的专家即物理学家和天文学家的特权。现在，原子弹所包含的广泛的启示性，使许多人不再仅仅相信他们的眼睛了"[1]。如果中世纪时期的人们出于对神的"形而上"崇拜，而产生"神不可知"的宗教信仰，现代社会的人类则出于对科学的"形而下"的依赖，而产生"自然不可尽知"的实验恐慌。当大家习惯于"光"的明亮特性的时候，现代科学以光谱的形式分析出其色彩的构成；当大家习惯于物体的实在之时，现代科学以原子裂变等分析出它的构成单元；当人们已经习惯于广寒宫里浪漫的爱情故事时，登月工程把这份浪漫彻底浇灭。伴随着人类在相关领域认知水平的提高，现代人越来越认识到，"自然并不只是她所显露出的样子"[2]。而且，真正存在的世界远要比人类看到的世界丰富，因为"现代物理的公设，只要有物质存在，必然有反物质与之相对"[3]。在流行"进步论"的科学技术界，科技越是进步，人类对当下的现实的真实性越是怀疑，越是容易走向虚无，"因为如果世界是我所认为的样子，谁能证明，它背后没有另一个现实自体呢？'我怎么知道，这世界是不是只是一个梦，或五光十色的幻觉'（海德格尔）"[4]？人类对未知领域的探索越深入，愈能感觉到探索能力的有限，愈能体验到现实的丰富。面对已知和未知、表象和本真等相统一的现实，西方从古典时期就流传下来的艺术"求真"性，在现代时期就面临着探索真正"真实"的挑战。"宇宙间的形象是无限的，所以艺术的创造也是无穷的。"[5]因为现实形象的无限而导致艺术创作形式的无限，徐复观的结论为艺术的抽象做了铺垫。

① [法] 阿梅代·奥尚方：《现代艺术基础》，高岭译，上海大学出版社，2019，序言。
② [法] 阿梅代·奥尚方：《现代艺术基础》，高岭译，上海大学出版社，2019，第224页。
③ [德] 汉斯·利希特：《达达：艺术与反艺术》，吴玛悧译，艺术家出版社（台北），1988，第106页。
④ [德] 汉斯·利希特：《达达：艺术与反艺术》，吴玛悧译，艺术家出版社（台北），1988，第106页。
⑤ 徐复观：《徐复观全集·论艺术》，九州出版社，2014，第21页。

　　与在科学领域探索现实的无限性同时进入现代人视野的，还有人性所愈发体现出来的欺骗性。古典时期，笛卡尔以"我思故我在"宣告了理性对人自我价值和本质确认的积极意义，但是在现代时期，过多理性的参与却通过将人从个体推入集体，而使人处于"我思故我不在"的尴尬境地。理性的"思"在现代社会作为"前意识"在"无意识"与"意识"之间起到调节作用，体现个性的"无意识"无法进入到"意识"中来，很大程度上抹平了人与人之间的意识差异，"使每一个人，不是以'一个人'的身份而存在，乃是以'大众'的身份而存在"①。在此基础上，以人为主体的社会活动在多大程度上能够体现个体的真正动机，又在多大程度上体现人的真实性就成为现代人思考的问题。既然现实不再真实，那就只能到"超现实"中去寻找真实。如果说在自然界因为科技的力量而体现出人认知能力的有限，那么在社会领域，则因为个性的隐藏而造成真实的"虚假"。所以，现实发生了变化，与现实存在关联的艺术亦应发生变化。

　　"现代人与前人的区别，是在于现代人必须处理的各种印象要比前人多一千倍。"②面对如此纷繁且具有不确定性的世界，艺术家们"正在想极力破坏世界上可以用清明之光照得见的形象，而要找出正常人的感官所感受不到的形象。伟大的艺术家，常常把潜伏着的形象，彰著出来，使人看了，感到原来世界上、人生的意境上，尚有这样幽深、高远、奇崛的形象之美"③。破坏现有形象而挖掘新形象的过程，也就是创造、抽象的过程，"创造是要用新的心灵、感觉，来发现新的形象。在发现的过程中，既成的形象，是一种限制、阻碍。因此，现代艺术家用抽象的方法来破坏形象的运动，可以看作是发现新形象的过程"④。据此，徐复观确立了他理想的现代抽象艺术观：心灵的表达和新秩序的确立。"艺术的根源问题，不在于抽象或具象，而在于从艺术家的艺术心灵中所流露出的对于第三者——自然、社会、历史的状态。"⑤徐复观对西方现代艺术的批判，并不在于它的抽象性，而在于它没有围绕"抽象"确立起新的艺术秩序以及切断了心灵与现实之间的联系。

① 徐复观：《徐复观全集·论文化（一）》，九州出版社，2014，第348页。
② ［美］约翰·拉塞尔：《现代艺术的意义》，陈世怀、常宁生译，江苏美术出版社，1996，第191页。
③ 徐复观：《徐复观全集·论艺术》，九州出版社，2014，第3页。
④ 徐复观：《徐复观全集·论艺术》，九州出版社，2014，第21页。
⑤ 徐复观：《徐复观全集·论艺术》，九州出版社，2014，第54页。

抽象艺术的秩序性，体现在艺术家发挥主观能动性——主要是艺术想象力——通过技术手段将难以把握的纷繁世界置于可理解的秩序中："我们所受到的外在影响往往杂乱无章，但总的说来由三种元素构成：对象的色彩作用、对象的形式作用以及独立于色彩和形式的对象本身的作用。"① "大自然的形状总是呈现为球体、圆锥体和圆柱体的效果。实际的形状正是借助于它们才得以相关并得到指涉。"② "一切事物看起来都是按照数学形式发展的，它实际上恰好是艺术——所有艺术门类——这种语言的基本形式。"③ 在艺术家对现实的把握方面，抽象逐渐取代具象，就是因为在抽象的形象里，存在着丰富的空白，允许接受者发挥主观能动性去"填空"，这就有效弥补了现实在形式上的有限而在内里却隐藏着的无限。现代艺术家"因于混沌的关联以及变换不定的外在世界，便萌发了一种巨大的安定需要，他们在艺术中所觅求的获取幸福的可能，并不在于将自身沉潜到外物中，也不在于从外物中玩味自身，而在于将外在世界的单个事物从其变化无常的虚假的偶然性中抽取出来，并用近乎抽象的形式使之永恒，通过这种方式，他们便在现象的流逝中寻得了安息之所"④。真正的现代艺术，以抽象的形式赋予杂乱的世界以秩序，这即是徐复观对现代艺术抽象的要求。

艺术属于特定时代，"艺术活动，常常是时代精神的嗅觉，也是时代精神的脉搏"⑤。时代是艺术的源泉，离开时代，艺术的源泉定会枯竭，"一件作品要想是伟大的，人与自然之间的某种和谐就必须存在着"⑥。徐复观对现代艺术的否定，主要在于现代艺术对自然、社会和传统的否定，也就是其对时代的脱离，从而造就了纯主观的艺术。其实，艺术与现实之间主客观和谐的形式包括两种：直接统一，即主观的艺术创作与客观的现实直接对应，类似于艺术的"摹仿"理论；间接统一，客观的现实影响了艺术家的主观情愫，但是这一主观情愫并未以特定的艺术形式立即表达出来，而是积累下来形成特定"艺术意志"，"艺术意志"在特定时期因为特

① [俄] 康定斯基：《艺术中的精神》，余敏玲译，重庆大学出版社，2011，第81页。
② [英] 罗杰·弗莱：《塞尚及其画风的发展》，沈语冰译，广西师范大学出版社，2009，第96页。
③ [法] 阿梅代·奥尚方：《现代艺术基础》，高岭译，上海大学出版社，2019，第219页。
④ [德] W. 沃林格：《抽象与移情》，王才勇译，辽宁人民出版社，1987，第17页。
⑤ 徐复观：《徐复观全集·论艺术》，九州出版社，2014，第48页。
⑥ [法] 阿梅代·奥尚方：《现代艺术基础》，高岭译，上海大学出版社，2019，第219页。

定的机缘以特定的艺术形式表达出来，这样的艺术是生活、思想、境遇等综合积累的结果。比如英国学者西蒙·莫利曾就"历史、生平、美学、体验、理论、质疑、市场"①7个关键词，围绕着艺术家对生活的体验，对包括杜尚《泉》在内的19幅现代作品的来龙去脉做了全方位解读，他认为这些作品虽不是哪一个瞬间的永恒，却都体现着生活在艺术家身上留下的痕迹。

综上，徐复观并非否定抽象的艺术，他所否定的，只是"为破坏形象而破坏形象"的没有秩序和脱离时代的抽象，这类批判也为现代艺术家们所普遍认可。只是由于徐复观"非艺术家"的身份，使得他在批评具体的抽象艺术形式时，在技术层面存在不足。

徐复观在批判现代艺术的过程中自觉或不自觉地确立了他理想的现代艺术观念，"技术"的缺失的确为徐复观理解现代艺术具体表现形式方面带来了很大困难，但这不能否定徐复观对现代艺术形而上层面的把握。作为艺术发展到现代时期所呈现出的特定形式表达，现代艺术通过更新传统使之步入当下，在传统艺术的惯性中"随了时代"。

徐复观并没有完全否定现代艺术，他所否定的一方面是模仿他人的"现代艺术"，认为"艺术到底走到什么地方去，三十年来，他人是在探索，而我们则在模仿；探索者多以感到空虚，模仿者也应有些迷惘"②，另一方面是"纯主观"的艺术，这样的艺术没有建立起严格的艺术秩序，也切断了与时代的联系。这样的批判标准也契合了真正艺术家对现代艺术的评判。徐复观从现代性问题、现代与传统的关系问题、技术和抽象问题等方面，或有意或无意地为现代艺术理想状态做了比较中肯的界定，这在鱼龙混杂的现代艺术发展时期实属难得。徐复观对现代艺术认识的不足，非常类似于他对胡适的批判。徐复观认为胡适"把裹小脚的中国传统文化的糟粕等同于中国传统文化的全部"③，他则"把模仿他人、没有秩序等现代艺术的反面形式等同于西方现代艺术的全部"，这与当时"传统与现代"论战的时代背景和他"一笔都不能画"的非艺术家身份不可分。

① [英] 西蒙·莫利:《这是艺术吗？》，赵晖译，四川美术出版社，2020，序言。
② 徐复观:《中国艺术精神》，华东师范大学出版社，2001，三版自序。
③ 徐复观:《徐复观全集·论文化（一）》，九州出版社，2014，第439页。

结语　人性与艺术：心的艺术

徐复观认为，中国文化最基本的特征是"心的文化"[①]，继而他指出，"心的文化"中的"心"绝不是唯心主义的，而是人的器官的一部分，是唯物的存在。作为"物"的"心"本来是客观的存在，但在人的心理中却产生了恻隐、羞恶、是非、辞让等的主观性，这是由于个体修养功夫的不同而呈现出"本心"程度的差异。徐复观无意于分辨本心的善恶，他强调"本心"从成见与私欲中解放的程度来成就"善恶混"的人生。所以，"孟子、庄子、荀子以及以后的禅宗所说的心，是通过一种修养的工夫，使心从其他生理活动中摆脱出来，以心的本来面目活动，这时心才能发出道德、艺术、纯客观认知的活动"[②]。所以"心"是中国文化价值的根源，是道德、艺术等的主体。但是主体并非主观，相反，必须经过修养功夫，"把主观性的束缚克除，心的本性才能显现"[③]。没有了主观性成见的参与，客观事物才能客观地以本来的样貌与心作"纯一不二"的结合，进而做出与客观相匹配的判断。

虽然"心"是中国文化价值的根源，但是作为"心"的主体的具体的生命个体，却生活于各种现实世界，所以"文化根源的心，不脱离现实；由心而来的理想，必融合于现实现世生活之中"[④]。又因为"心"的普遍性，任何人都可能在一念之间摆脱成见而体验到心的作用，所以"心的文化是非常现成的，也是大众化、社会化的文化"[⑤]。

而在中国文化中，最能体现"心"的文化最理想特点的无疑是道家思

① 徐复观：《徐复观文集》第 1 卷，湖北人民出版社，2009，第 32 页。
② 徐复观：《徐复观文集》第 1 卷，湖北人民出版社，2009，第 37 页。
③ 徐复观：《徐复观文集》第 1 卷，湖北人民出版社，2009，第 38 页。
④ 徐复观：《徐复观文集》第 1 卷，湖北人民出版社，2009，第 39 页。
⑤ 徐复观：《徐复观文集》第 1 卷，湖北人民出版社，2009，第 39 页。

想，尤其是庄子把老子形而上之"道"落实于人心之上，用心斋、坐忘使心之虚、静、明的本性呈现出来，"庄子之所谓道，落实于人生之上，乃是崇高的艺术精神；而他由心斋的功夫所把握到的心，实际乃是艺术精神的主体"①。所以，艺术精神是中国文化的理想状态。正如心的文化具有大众化特点，艺术精神同样具有普遍性，在《中国艺术精神》中，徐复观曾不止一次提到"人人皆有艺术精神"。徐复观的中国艺术精神研究实际上是中国文化的艺术精神研究，而不是中国艺术的精神研究。徐复观之所以选择以绘画为代表的艺术来作为中国艺术精神研究的载体，主要因为中国艺术尤其是立足于道家哲学之上的艺术，作为中国文化的重要组成部分，其"自由"与"无功利"的特点，比较典型地代表了"心"的理想特点和文化追求。徐复观认为道家文化作为中国文化的最理想状态，也是中国艺术精神的主体，也就是最纯粹的艺术精神。以此来看，有纯粹的艺术精神，相对就有不纯粹的艺术精神，这就是儒家文化所呈现出来的艺术精神，因为它涉及更多的社会责任感与使命感。艺术精神人人可以有，但是不同的人因为修养程度上的差异，在具体的艺术精神状态上自然也就存有差异，这也就是艺术精神的层级性问题。工匠精神作为中国传统工匠呈现出来的理想状态，同样是"人人皆有艺术精神"的不同层级程度的表达。

大陆出版的某些徐复观的著述，如《中国文学精神》《中国知识分子精神》《中国的世界精神》等，是研究者为了资料整理的方便，对徐复观相关论述结集之后的自命名，徐复观从来没有写过此类"精神系列"，因此也就不存在《中国艺术精神》般"中国的文学精神""中国文学的精神"之类的相关区分。

在徐复观的文化研究中，与"心"联系最密切的是"性"，他认为，"性是在人的生命内生根的"②。徐复观支持孟子和陆九渊将"心"与"性"看成是同类型的存在，"本心在人的生命中存在，本性是本心在人的生命中的表现，论'心'与'性'不可与'天'挂钩，而求其'形而上'的意义，只从人的本心、本性上去求便可以了"③。这样，中国文化的根基就很容易地由人心过渡到人性。而中国文化"心"的修养功夫，可以看作是道

① 徐复观：《中国艺术精神》，华东师范大学出版社，2001，自叙。
② 黄克剑、林少敏编《徐复观集》，群言出版社，1993，第215页。
③ 李维武编《徐复观与中国文化》，湖北人民出版社，1997，第276页。

德的修养过程，因为"中国文化，主要表现在道德方面"①。而以道德修养为基础的观念和思想，则构筑了徐复观人性论的主要内容，而人性论"是中华民族精神形成的原理、动力。要通过历史文化以了解中华民族之所以为中华民族，这（引者注：人性论）是一个起点，也是一个终点。文化中其他的现象，尤其是宗教、文学、艺术，乃至一般礼俗、人生态度等，只有与此一问题关连在一起时，才能得到比较深刻而正确的解释"②。所以，人性研究是徐复观艺术研究的基础，《中国人性论史·先秦篇》就被徐复观认定为《中国艺术精神》在人性王国中的兄弟篇，前者是中国艺术精神研究的根据，而后者则是人性在文化领域呈现的感性之花。

所以，徐复观的艺术研究是其文化研究的一部分，其艺术研究的根源在于人的心。作为现实生活中的人，其道德修养的程度决定了本心的呈现方式即艺术精神的纯粹程度，艺术精神与特定艺术技巧的结合就构成了艺术。徐复观的艺术研究，心是基础，道德是核心，而修养功夫则是关键。在中国特定文化传统语境中，不同的修养功夫成就了不一样的道德和"心"的不同纯度，"艺术的高下，决定于作品的格！格的高下，决定于作者的心；心的清浊深浅广狭，决定于其人的学，尤决定于其人自许自期的立身之地③。"学"即是道德的修养功夫，而道德修养之"学"的终极追求则是"爱"，包括对社会、人生、自然之爱，而"爱"则在人性与艺术之间搭建起了桥梁。在杂文《爱与美》中，徐复观认为："艺术的生命是'美'，但是美与爱，有其不可分的密切关系，因为是'美'，所以才有爱，不过爱却并不仅是限于美的条件。更重要的是，因为爱，才能发现美。美，在其最根源的地方，是要受爱的规定的。"④徐复观认为，中国文化中的艺术精神，穷究到底只有孔子和庄子为代表的儒道两个典型，儒家文化的艺术精神体现的是对社会和人生之爱，而道家文化的艺术精神则体现对自然和人生之爱。所以，中国传统文化中体现儒家的艺术最能达成"仁与乐的统一"，而体现道家的艺术最能达成"精神的自由解放"。而徐复观对西方现代艺术的批判，其立足点也在于西方文化中"爱"的缺失，"现代超现实主义、抽象主义的艺术，是没有人类爱的西方文化在艺术方面的赤裸裸

① 李维武编《徐复观文集》第 1 卷，湖北人民出版社，2009，第 21 页。
② 徐复观：《中国人性论史·先秦篇》，上海三联书店，2001，序。
③ 徐复观：《徐复观全集·论艺术》，九州出版社，2014，第 204 页。
④ 徐复观：《徐复观全集·论艺术》，九州出版社，2014，第 39 页。

的表现。他们为什么要反对自然，因为是不爱自然。他们为什么要否定社会？因为他们不爱社会。他们为什么要否定传统的一切？因为他们不爱传统的一切。他们不仅是不爱，而且除了孤独的自己以外，他们实际是仇恨一切"①。所以，以理性显而排斥道德的科学可以保障西方在经济发展方面的高度，却难以保障人类灵魂的健康，也正是基于此，中国确立了工匠精神在社会发展中的地位。也正是基于科学主导的社会发展和人类灵魂进步之间出现的错位，徐复观对现代艺术的认识暗合了卡林内斯库"两种现代性"（社会发展的现代性与思想意识的现代性）之间的矛盾的判断。

　　正如徐复观所言，他对现代艺术大多持批判的态度，其批判的着力点在于现代艺术对人性的背叛。在一篇名为《非人的艺术与文学》的杂文中，他认为："现时艺术家的孤独，乃是来自他们自己背弃了人，有意地走向非人的世界。在非人的世界中，知识一片荒寒、黑暗，连孤独的个人也难于存在的。"②徐复观认为现代艺术背叛了传统、否定了形象、脱离了自然、失去了永恒，其根源皆在于人性的缺失。徐复观围绕着人性对现代艺术具体现象进行的批判，在现代艺术家、艺术作品和艺术接受等多个层面都有针对性论述。这些论述否定了现代艺术的形式和精神，也从反面为真正的艺术应该怎样确立了原理性的规范，这些规范都是立足于徐复观对中国传统文化艺术精神的认识，同样也来自他对中国传统人性精神的把握。

　　"文化是人性对生活的一种自觉，由自觉而发生对生活的一种态度（即价值判断）。人对其生活有了一种态度以后，便发生生活上的选择。"③态度可以是人性对生活的感悟或感动，以特定的形式将这种感悟或者感动表达出来，"由生命自身的感动，用文字或其他媒体加以表现，并能与人以共感共鸣的学问，即诗与其他艺术，这是人的潜伏精神，因受外界刺激而向上涌起，可以称之为生命整体的自我呈现"④。

　　作为"心"的不同修养功夫，儒家通过"览一国之意以为己心"、道家通过"心斋的虚、静、明"以得"性情之正"，以特定的艺术技巧将"性情"物化传达，就是"为人生"或"为艺术"的艺术，所以，永恒的艺术是"由正常的人性所发出的精神状态，会以某种程度、某种意味或形式，

① 徐复观：《徐复观全集·论艺术》，九州出版社，2014，第39页。
② 徐复观：《徐复观全集·论艺术》，九州出版社，2014，第13页。
③ 黄克剑、林少敏编《徐复观集》，群言出版社，1993，第539页。
④ 徐复观：《徐复观全集·偶思与随笔》，九州出版社，2014，第389页。

把客观的自然、社会，吸收进来，而与其发生亲和、交感的作用"①。所以只有"心"，绝对不能成就艺术，因为"心"无论经过怎样的修养功夫，也只是以道德、精神的形式存在，若要成就为艺术，它就必须与外在的社会与自然建立关系，并由技术手段将这一关系物化传达。中国文化讲究天人合一，即主客不分的物我之境，徐复观立足对中国传统文化主客关系的研究，借助石涛"一画论"确立了艺术发生的根据。

对石涛的"一画论"，曾出现纷纭的解读，徐复观从心与物的关系出发，曾经对"一画"作了比较明确的界定："所谓一画，是指在虚静之心中，冥入了山川万物；因而在虚静之心中，所呈现出来的图画。详言之，指的是一位伟大艺术家，将美化了的自然，融入于主观精神之中；主观的精神，没入于客观自然之内；自然与精神，相济相忘，主客合一时所呈现出的精神上的美的形相。这是中国以山水画为主流的绘画得以成立的根据之所在。在此根源之地，虚静之心，不纷不杂，这是一；主客冥合而不分，也是一。"②徐复观对张璪"外师造化，中得心源"的批判和对郭熙"身即山川而取之"的肯定，其出发点都在主客关系是对立还是统一。一画，实际上就是主客观融合而为一的理想的精神状态，是"艺术精神主体的具象化"。它呈现于人的精神之中而内嵌于生命之内，人人皆有，但因缺乏虚静的心灵自觉"而世人不知"。则虚静之心成为一画能显的必然条件。这又回到艺术精神研究的艺术家主体地位的层面。

将主体与客体对立作"两截"的文化区分，是西方文化的追求。一方面，以主观去认知客观，从而得到事实上的认知，这就是西方模仿现实的艺术。另一方面，将主观从客观中解放出来而走向纯粹的主观，这样的艺术"便要一超直入的作抽象的精神的表现，则所表现的只是缺少反省升华的原始生命的冲动"③。对于这两类的艺术冲动，"若技巧成熟，而对外只能模拟客观的事物，对内只能表出一个原始混沌的生命，这也未尝不可以成为一个艺术品，但不能成为伟大的艺术品"④。这也成为徐复观批判现代艺术的主要着力点，他认为："现代艺术的精神背景，是由一群感触敏感的人，感触到时代的绝望，个人的绝望，因而把自己与社会绝缘，与自然绝

① 徐复观：《徐复观全集·论艺术》，九州出版社，2014，第72页。
② 徐复观：《石涛之一研究》，台湾学生书局（台北），1979，第28页。
③ 徐复观：《石涛之一研究》，台湾学生书局（台北），1979，第68页。
④ 徐复观：《石涛之一研究》，台湾学生书局（台北），1979，第74页。

缘，只是闭锁在个人的'无意识'里面，或表出它的'欲动'（性欲冲动），或表出它的孤独、幽暗，这才是现代艺术之所以成为现代艺术的最基本的特征。"① 如此，现代艺术的永恒性就成为问题，也就很难成为伟大的艺术品。也正是基于主体"心"的孤立与幽暗，徐复观将弗洛伊德的"无意识"看作现代艺术的哲学基础而对其加以批判。

徐复观借助石涛话语录的《尊受》章的"画受墨，墨受笔，笔受腕，腕受心"以说明"画由心出"，但是他将艺术家创作艺术品的终极追求又落实到以人格为表征的人性方面，"以一画为绘画的根源，则作画即是自己的精神、人格，得以充实、超升的法门，得以充实超升的实践。艺术的究竟义是要表现一个人的人格。并且是要通过艺术而使人格得到充实、升华。充实、升华到可以从一个人的人格中去看整个世界、时代"②。所以，在徐复观的艺术研究体系中，心是艺术的根源，同时也是艺术的归宿，是心的文化在感性层面的具体呈现。

综上，徐复观的艺术研究可以明显地分为三个层次：第一层次是以人性为中心的道德研究，这也是徐复观艺术研究的基础；第二层次是以艺术精神为中心的理想人性研究，这是徐复观艺术研究的具体出发点；第三层次是以艺术与文学为中心的艺术现象研究，这是徐复观艺术研究的落脚点。三个层次对应的支撑成果分别是：《中国人性论史·先秦篇》；《中国艺术精神》前两章；《中国艺术精神》后八章，《中国文学史论集》两部，艺术研究的相关杂文（2014年部分杂文以《徐复观全集·论艺术》的形式由九州出版社结集出版），《石涛之一研究》等。在《中国艺术精神》的"自叙"中，徐复观也亲自阐释了这三个层次："在人的具体生命的心、性中，发掘出艺术的根源，把握到精神自由解放的关键，并由此而在绘画方面，产生了许多伟大的画家和作品。"③ 心性是根源，精神自由是关键，画家与作品是显现，由此带来"心性研究—精神自由—艺术创作"的三层次。精神自由是心性的理想状态，艺术创作是精神自由的感性表达，三者可以简化为心性、艺术精神（理想的心）与艺术的分别研究。

综合来看，徐复观的艺术研究立足人性、心性以探讨中国文化的根基，进而以艺术精神来代表修养功夫之后的"心"的理想层面，最后以艺术来

① 徐复观：《徐复观全集·论艺术》，九州出版社，2014，第69页。
② 徐复观：《石涛之一研究》，台湾学生书局（台北），1979，第72页。
③ 徐复观：《中国艺术精神》，华东师范大学出版社，2001，自叙。

阐释艺术精神，三者由理性到感性，有着密切的逻辑关系。中国传统艺术，因为很好地处理了心与物的关系，它与主客二分的西方传统及现代艺术呈现出截然不同的表达形式。无论是对中国传统艺术的肯定，还是对西方现代艺术的批判，"心"都是徐复观立论的出发点和落脚点。中国艺术得益于虚静的心灵以融合自然、社会与人生，最终落实到人生上来，"有如在炎暑中喝下一杯清凉的饮料"，实现其"为人生而艺术"的要求。

参考文献

第一部分：徐复观文集、著作、译作

徐复观：《徐复观杂文集》，辽宁人民出版社，2020。

徐复观：《士当何为》，四川人民出版社，2019。

徐复观：《徐复观全集》（全26卷），九州出版社，2014。

李维武编《徐复观文集》（全5卷），湖北人民出版社，2009。

徐复观：《学术与政治之间》，华东师范大学出版社，2009。

徐复观：《游心太玄》，刘桂荣编，北京大学出版社，2009。

徐复观：《中国文学精神》，上海书店出版社，2006。

徐复观：《中国学术精神》，陈克艰编，华东师范大学出版社，2004。

徐复观：《中国人的生命精神》，胡晓明、王守雪编，华东师范大学出版社，2004。

徐复观：《中国知识分子精神》，陈克艰编，华东师范大学出版社，2004。

徐复观：《中国的世界精神》，姚大力编，华东师范大学出版社，2004。

徐复观：《中国思想史论集》，上海书店出版社，2004。

徐复观：《中国思想史论集续编》，上海书店出版社，2004。

徐复观：《徐复观论经学史二种》，上海书店出版社，2002。

李维武编《徐复观文集》（全5卷），湖北人民出版社，2002。

徐复观：《中国人性论史·先秦篇》，上海三联书店，2001。

徐复观：《中国艺术精神》，华东师范大学出版社，2001。

徐复观：《徐复观家书集》，"中研院"中国文史哲研究所（台北），2001。

徐复观：《两汉思想史》（全3卷），华东师范大学出版社，2001。

黎汉基、李明辉编《徐复观杂文补编》（全6卷），"中研院"中国文史哲研究所（台北），2001。

徐复观：《徐复观家书精选》，台湾学生书局（台北），1993。

黄克剑、林少敏编《徐复观集》，群言出版社，1993。

徐复观：《徐复观文存》，台湾学生书局（台北），1991。

［日］荻原朔太郎：《诗的原理》，徐复观译，台湾学生书局（台北），1989。

［日］中村元：《中国人之思维方法》，徐复观译，台湾学生书局（台北），1989。

徐复观：《儒家政治思想与民主自由人权》，台湾学生书局（台北），1988。

徐复观：《徐复观最后日记》，允晨文化出版公司（台北），1987。

徐复观：《徐复观杂文续集》，时报文化出版企业有限公司（台北），1986。

徐复观：《徐复观最后杂文集》，时报文化出版事业有限公司（台北），1984。

徐复观：《论战与译述》，台湾志文出版社（台北），1982。

徐复观：《石涛之一研究》，台湾学生书局（台北），1982。

徐复观：《徐复观文录选粹》，台湾学生书局（台北），1980。

徐复观：《徐复观杂文》，时报文化出版事业有限公司（台北），1980。

徐复观：《公孙龙子讲疏》，台湾学生书局（台北），1979。

徐复观：《黄大痴两山水长卷的真伪问题》，台湾学生书局（台北），1977。

徐复观：《徐复观文录》（全4册），环宇出版社（台北），1971。

第二部分：相关著作与文集

丁明利：《徐复观思想研究》，上海人民出版社，2021。

陈昭瑛：《徐复观的思想史研究》，台湾大学出版中心（台北），2018。

聂振斌：《中国艺术精神的现代转化》，北京大学出版社，2013。

黄俊杰：《东亚儒学视域中的徐复观及其思想》，华东师大出版社，2012。

方东美：《原始儒家道家哲学》，中华书局，2012。

李涛：《俯仰天地与中国艺术精神》，人民出版社，2011。

徐子方：《艺术与中国古典文学》，人民出版社，2009。

熊十力：《读经示要》，上海书店出版社，2009。

宗白华：《宗白华全集》第1卷，安徽教育出版社，2008。

河清：《艺术的阴谋》，广西师范大学出版社，2008

邓晓芒、易中天：《黄与蓝的交响》，武汉大学出版社，2007。

乔迁：《艺术与生命精神》，河北教育出版社，2006。

唐君毅：《中国文化之精神价值》，广西师范大学出版社，2005。

王守雪：《人心与文学——徐复观文学思想研究》，郑州大学出版社，

2005。

河清：《破解进步论》，云南人民出版社，2004。

沈语冰：《20世纪艺术批评》，中国美术学院出版社，2003。

钱穆：《中国文学论丛》，三联书店出版社，2002。

李山等：《现代新儒家传》，山东人民出版社，2002。

萧萐父主编《熊十力全集》第2卷，湖北教育出版社，2001。

徐子方：《千载孤愤》，江苏教育出版社，2001。

李维武：《徐复观学术思想评传》，北京图书馆出版社，2001。

李欧梵：《徘徊在现代和后现代之间》，上海三联书店，2000。

刘国松：《永世的痴迷》，山东画报出版社，1998。

河清：《西方艺术文化小史：现代与后现代》，中国美术学院出版社，
　　1998。

李维武编《徐复观与中国文化》，湖北人民出版社，1997。

陈传席：《现代艺术论》，江苏美术出版社，1995。

何萍、李维武：《中国传统科学方法的嬗变》，浙江科学技术出版社，
　　1994。

曹永洋编《徐复观教授纪念文集》，时报文化出版事业有限公司（台北），
　　1984。

第三部分：译著

[英] 西蒙·莫利：《这是艺术吗？》，赵晖译，四川美术出版社，2020。

[英] 苏西·霍奇：《现代艺术的源代码》，木同译，中国画报出版社，
　　2020。

[德] 阿道夫·希尔德勃兰特：《造型艺术中的形式问题》，潘耀昌译，商务
　　印书馆，2019。

[法] 阿梅代·奥尚方：《现代艺术基础》，高岭译，上海大学出版社，
　　2019。

[日] 柳宗悦：《工匠自我修养》，陈燕虹等译，华中科技大学出版社，
　　2016。

[英] 赫伯特·里德：《现代绘画简史》，洪潇亭译，广西美术出版社，
　　2015。

[美] M.H.艾布拉姆斯：《镜与灯》，郦稚牛等译，北京大学出版社，2015。

[美] 马泰·卡林内斯库：《现代性的五副面孔》，顾爱斌、李瑞华译，译林
　　出版社，2015。

［美］布莱恩·阿瑟：《技术的本质》，曹东溟、王健译，浙江人民出版社，2014。

［比］蒂埃利·德·迪弗：《杜尚之后的康德》，沈语冰等译，江苏美术出版社，2014。

［日］仓桥重史：《技术社会学》，王秋菊、陈凡译，辽宁人民出版社，2012。

［美］阿瑟·丹托：《寻常物的嬗变》，陈岸瑛译，江苏人民出版社，2012。

［俄］康定斯基：《艺术中的精神》，余敏玲译，重庆大学出版社，2011。

［英］罗杰·弗莱：《塞尚及其画风的发展》，沈语冰译，广西师范大学出版社，2009。

［美］克莱门特·格林伯格：《艺术与文化》，沈语冰译，广西师范大学出版社，2009。

［以］齐安·亚菲塔：《艺术对非艺术》，王祖哲译，商务印书馆，2009。

［法］阿波利奈尔：《阿波利奈尔论艺术》，李玉民译，上海人民出版社，2008。

［英］贡布里希：《艺术的故事》，范景中译，广西美术出版社，2008。

［匈］阿格尼丝·赫勒：《现代性理论》，李瑞华译，商务印书馆，2005。

［法］安托瓦纳·贡巴尼翁：《现代性的五个悖论》，许钧译，商务印书馆，2005。

［俄］托尔斯泰：《艺术论》，张昕畅等译，中国人民大学出版社，2005。

［西］毕加索等：《现代艺术大师论艺术》，常宁生编译，中国人民大学出版社，2003。

［英］赫伯特·里德：《现代艺术哲学》，朱伯熊、曹剑译，百花文艺出版社，1999。

［德］西奥多·阿多诺：《美学理论》，王柯平译，四川人民出版社，1998。

［美］约翰·拉塞尔：《现代艺术的意义》，陈世怀、常宁生译，江苏美术出版社，1996。

［德］海德格尔：《海德格尔选集》，孙周兴选编，上海三联书店，1996。

［捷］欧根·希穆涅克：《美学与艺术总论》，董学文译，文化艺术出版社，1988。

［德］汉斯·利希特：《达达：艺术与反艺术》，吴玛悧译，艺术家出版社（台北），1988。

［德］W.沃林格：《抽象与移情》，王才勇译，辽宁人民出版社，1987。

［德］弗洛伊德：《弗洛伊德论美文选》，张唤民译，知识出版社，1987。

［德］康德：《判断力批判》（上），宗白华译，商务印书馆，1964。

第四部分：研究论文

刘宝刚：《徐复观对中华民族自强精神根源的历史考察》，《郑州大学学报》
　　2022 年第 1 期。

王耘：《空为果论——佛教美学的构造前提》，《文艺理论研究》2017 年第
　　1 期。

王一川：《如何看待窄而纯的中国艺术精神：读徐复观的〈中国艺术精
　　神〉》，《人民论坛》2016 年第 S1 期。

金小方：《现代新儒家对儒家自由观的接契与转型》，《河南社会科学》
　　2015 年第 7 期。

肖群忠、刘永春：《工匠精神及其当代价值》，《湖南社会科学》2015 年第
　　6 期。

李耀南：《庄子"知"论析义》，《哲学研究》2011 年第 3 期。

李蓓蕾：《比较艺术学本体论研究》，《艺术百家》2009 年第 5 期。

邹元江：《必极工而后能写意》，《文艺理论研究》2006 年第 6 期。

钱兆华：《中国传统科学的特点及其文化基因初探》，《江苏大学学报（社
　　会科学版）》2005 年第 1 期。

刘国松：《21 世纪东方绘画的新展望》，《贵州大学学报（艺术版）》2004
　　年第 3 期。

李壮鹰：《谈谈庄子的"道近乎技"》，《学术月刊》2003 年第 3 期。

张伟：《艺术精神的本体论阐释》，博士学位论文，吉林大学，2002。

汤一介：《论创建中国解释学问题》，《学术界》2001 第 4 期。

易中天：《中国艺术精神的美学构成》，《厦门大学学报》1998 年第 1 期。

李心峰：《艺术功能的独立性与开放性》，《文艺研究》1994 年第 3 期。

庞世烨：《新儒家论先哲忧患意识及中国人文精神》，《天津师大学报》
　　1994 年第 3 期。